（2nd Edition）

運動休閒管理

Management of Sport and Leisure

蘇維杉／著

再版序

　　運動休閒體驗是現代人生活不可或缺的一部分，在這樣的社會趨勢下，許多運動休閒事業也隨之蓬勃發展，然而產業發展的基礎在於專業人力資源，因此未來運動休閒相關產業之人力資源培育，不論是量或質的提升都是刻不容緩，事實上，管理學的理論與實務是企業經營的基本能力，因此提供適合運動休閒事業經營的管理學理論與運用，是本書努力達成的首要目標。

　　本書的內容包含了管理功能與企業機能兩大部分，第一部分介紹運動休閒事業管理者和從業者必須具備的管理學基本理論知識，包括規劃、組織、領導與控制等能力，讓運動休閒相關科系學生可以具備管理功能的基本知識，第二部分則介紹生產、行銷、人力資源、知識、資訊、科技、財務、風險與策略管理等企業機能，讓學生未來從事運動休閒事業前，可事先瞭解不同運動休閒事業的企業機能，在內容撰述上，本書捨棄較多學術理論艱澀難懂之文字，避掉了管理學理論對學生而言遙不可及的感受，同時在每個章節皆安排數個焦點話題與個案探討，來舉例與印證不同的管理學理論內容，讓學生可以將理論運用到運動休閒產業實務上。因此本書可以作為大學運動、健康與休閒相關科系管理學課程的教科書，亦適合作為相關領域的參考書籍。

　　《運動休閒管理》一書的再版，是因應運動休閒產業快速的變化，更新了各章節的焦點話題與個案探討，以增強讀者和學生對於產業時事議題的理解，因此必須感謝揚智文化事業總經理葉忠賢先生、

總編輯閻富萍小姐以及所有工作團隊的協助，持續的支持運動休閒領域的發展，讓運動休閒領域的人才培育與學術發展更加健全，尤其當面對全球化與知識經濟時代的競爭，運動休閒事業競爭力和成敗的關鍵在於能否因應環境的變遷與市場需求制定經營策略，此時本書再版之付梓，就可以為運動休閒產業的發展與人才培育，再次貢獻一份心力。

國立雲林科技大學休閒運動研究所

蘇維杉 謹誌

目 錄

運動休閒管理

Part 2 企業機能篇 141

Chapter 9　運動休閒事業知識管理　225

Chapter 10　運動休閒事業資訊管理　259

Part 1

管理功能篇

Chapter 1

運動休閒事業管理概論

閱讀完本章,你應該能:

- 瞭解運動休閒事業的範疇
- 明白運動休閒事業經營管理的能力
- 知道如何撰寫營運計畫書
- 具備運動休閒事業個案分析的能力
- 瞭解運動休閒事業經營管理的趨勢

 前 言

　　現代運動休閒產業發展與事業經營的成敗關鍵，和管理學理論與實務經驗的運用有密不可分的關係，因此不只是運動休閒管理學領域的學生應具備這種專業知識，而是所有有志投入運動休閒產業，從事運動休閒事業的經營者都應具備的基本能力。事實上運動休閒事業的經營，面對全球化與知識經濟的環境變遷，其提升競爭力、掌握成敗的關鍵在於，規劃能迅速且有效的因應環境變遷及消費者要求之經營策略。因此運動休閒事業的經營領導者，不能再以過去僵硬、一成不變的制式經營，而是要不斷地學習、提升人員技能、調整組織結構，讓組織能維持因應環境變遷所需要的彈性，有效的運用管理的四大功能：規劃、組織、領導與控制，同時能因應不同運動休閒事業的特性，有效運用各項企業機能。今日企業的生產力及競爭力，已不再取決於資本及勞動力的大量投入，而是如何有效整合及分配資源，以及提升人力素質、強化組織間的聯繫，這些管理理論上的變革是運動休閒科系學生必須要具備的基本認知，因此本章將先介紹國內運動休閒產業市場的概況、運動休閒產業經營者的工作，包含如何撰寫運動休閒事業的營運計畫書，以及說明如何進行運動休閒事業經營的個案分析，透過本章的介紹，讓讀者對於運動休閒事業經營先有初步的認識。

第一節　運動休閒產業市場

　　根據行政院經濟建設委員會表示，運動休閒產業是未來最熱門產業之一，政府已列入重點推動的新興產業，希望能透過運動休閒產業帶動民間投資、活絡經濟。以下分別就運動產業和休閒產業的市場範疇做說明：

一、運動產業市場

近幾年來，隨著競技運動與健康意識的興起，帶動了運動產業的發展，而運動產業的發展大致可以分為兩大方向，一是和健康生活有關的運動服務體系，包含體適能俱樂部、休閒運動參與、運動觀光等相關產業，另一個是和運動賽會有關的周邊產業，如職業運動、運動傳播產業、運動經紀服務業等等，而這兩大需求的產生，也同時帶動了運動用品製造與批發零售產業的發展，使得運動產業成為一項新興的重要產業。就運動產業的定義而言，昝家騏、劉榮聰（2000）認為，「運動產業（sport industry）係指提供顧客體適能、運動、娛樂與休閒相關產品的市場所組成的一項產業」。從產業別分類觀點而言，運動產業大致包含了服務業與製造業兩大產業。例如：運動服裝設計與製造、運動設施與器材的研發與製造屬製造業；參與性運動活動產業、健康運動產業、休閒運動產業、職業運動產業等則屬服務業。簡言之，凡能夠提供各種有形或無形的運動活動或服務，以滿足人們多樣化運動需求的行業，即所謂運動產業。由上述有關運動產業的定義可以得知，運動產業的內容相當廣泛，包括各種運動導向的產品與消費者，這些產品所提供的包括體育活動、體適能、娛樂或休閒活動及相關產品與服務，而消費者則包括所有人口中的企業組織與個人消費者。以有「運動王國」稱號的美國為例，美國最受歡迎的四大職業運動，包括國家美式足球聯盟（NFL）、國家籃球聯盟（NBA）、國家冰上曲棍球聯盟（NHL）及職棒大聯盟（MLB）的門票收入合計約達164億美元，運動設備零售總額達400億美元，運動服飾及運動鞋販售總額約為750億美元。由此可見運動產業的產值與龐大市場，以下則分別介紹國內較常見的運動產業市場。

(一)運動用品製造業

運動用品製造業一直是我國重要的外銷產業之一，無論世界流行

什麼運動，最主要的生產廠商都是台灣運動用品業者，例如：喬山企業、巨大捷安特、大田、明安等。

(二)健身俱樂部產業

國人所得增加，生活水準提升，強調以健康、舒適、安全且具專業指導的健身休閒俱樂部之設立愈來愈普及化。運動健身俱樂部也成為運動的一項重要產業，例如：加州健身中心、金牌健身俱樂部、中興俱樂部、伊士邦等。

(三)運動媒體產業

在現代社會中，運動已經透過媒體深深地融入我們的生活中，運動商品化的趨勢，使得運動傳播業成為一項重要的運動產業，例如：許多平面的運動媒體、運動電子媒體和網路媒體等，包括《單車誌》、《職業籃球》、緯來體育台或是職業運動網站。

(四)職業運動產業

國外職業運動發展的經驗顯示，職業運動可說是整個運動產業的龍頭，主要是職業運動可以帶動許多周邊產業的發展，例如：運動場館、運動授權商品、媒體轉播權利金、專業服務、球賽觀賞消費、球賽廣告等，在國內即有職業棒球、職業高爾夫等等，而隨著經濟與科技的發展，未來必然會帶動更大的商機。

(五)運動經紀服務業

近年來運動產業持續的成長，而產業在發展過程中，無論是產品或服務都必須要透過行銷傳達給消費者，也因此提供了運動經紀服務業發展的契機，例如：悍創運動行銷公司、平實行銷公司等等都屬之。

(六)運動觀光產業

　　運動、休閒與觀光旅遊都是目前世界上普遍受到歡迎的話題與活動，隨著人們對觀賞運動競賽、爬山、慢跑、高爾夫、泛舟等休閒運動的參與，也使得台灣運動觀光產業的發展日益蓬勃，例如許多的登山、泛舟、溯溪、攀岩，甚至是運動賽會的觀賞，都帶來許多的消費與商機。

(七)休閒運動參與產業

　　過去雖然國內推行全民休閒運動已有一段時間，但是和國外休閒運動人口相較仍算少數，因此未來許多與休閒參與相關的活動，例如瑜伽、游泳、浮潛、帆船、獨木舟等休閒運動，都會帶動新興的運動產業市場，例如舟遊天下公司、光合作用戶外探索學校都屬之。

　　根據上述說明，可以得知運動事業經營的確存在著龐大的市場與商機，例如：在運動休閒用品製造業方面，全球龐大運動休閒用品市場的空間還很大，經濟部工業局已開始推動「運動休閒產業開發與輔導計畫」，目前累計協助國內42家廠商進行技術升級、提升商品化創新設計能力，未來應可在國際賽事上看到更多台灣品牌的運動用品，而面對市場的發展，我們該如何準備與培養專業能力，則是該努力的目標。

二、休閒產業市場

　　隨著國民所得的提升，以及政府實施有關休閒產業發展的新政策，例如：週休二日、公務員國內旅遊休假補助新制、開放大陸人士來台觀光等多項刺激國內休閒產業發展的政策，使得休閒產業成為繼高科技產業之後，帶動國內經濟發展的新火車頭。國內多家企業集團因應政府多項刺激國內休閒產業發展的政策，因此紛紛投入休閒產業

的投資開發，於是乎主題樂園、休閒飯店、休閒俱樂部、體適能健身中心、高爾夫球場、休閒農場、休閒漁業等休閒產業的興起，帶動了整個休閒產業的蓬勃發展。以下則說明休閒產業的定義與內容：

(一)休閒產業的定義

何謂休閒產業？到目前為止，也和休閒本身的定義一樣，並沒有一個共通的定義存在，因此在實務的操作上，一般國家對於休閒產業的定義與內容，多依「產業分類」和「產業特性」兩種方式來作為選擇的基礎，高俊雄（2002）將休閒事業（recreation business）定義為可以滿足社會大眾休閒需求的事情，規劃設計成產品服務，以及商品化的過程與結果，根據這樣的定義，當休閒需求的質與量具備市場規模與經濟性時，企業組織便開始運用資源，將休閒以產品服務的形式，透過市場交易機制，成為商業交易的標的物，並且能夠藉由經營管理來創造效用與價值。而許多不同休閒事業的集合體便形成一種新的產業。

Maclean將休閒產業定義為：「消費者經由付費而達到休閒遊憩的目的，而供應者的目標則是從其中獲取利潤」（Maclean, Peterson & Martin, 1985），Kelly（1990）指出，休閒產業有兩種形式，第一種形式是直接與休閒相關的商品和服務提供，直接提供遊憩活動需要的設備與環境，包括遊憩設施和用品的製造商、批發商和零售商；第二種形式則是與休閒活動相關的間接提供者，和實際的休閒活動經驗有些距離，例如提供交通、餐飲、住宿的業者。

Youell在1996年出版的《休閒旅遊與觀光完全手冊》（*The Complete A-Z Leisure, Travel and Tourism Handbook*）一書裡將休閒產業（leisure and recreation industry）定義為：「指由營利性商業，私人和志願所組成非營利性商業的部分與兩者重疊相互關聯的三個部分所組成」，並指出該產業含括的部分有以下幾類：(1)運動和體能的娛樂；(2)藝術和娛樂；(3)鄉間消遣；(4)戶外性活動；(5)室內性活動；(6)表

演。

綜上所述，休閒產業的定義如下：「整合自然和人文資源，並結合休閒、遊憩、觀光、運動、文化等多元化活動，提供直接或間接商品或服務，滿足人們心靈和生活需求的產業。」

(二)休閒產業的內容

針對此一迅速蓬勃發展的產業，經由上述介紹不難發現休閒產業的範圍非常廣泛，本書擬將休閒產業的內容和範疇分為文化產業、觀光遊憩產業和娛樂產業三大部分來探討，其內容分述如下：

◆ 文化產業

聯合國教科文組織關於文化產業（cultural industries）的定義是指：結合創作、生產與商業的內容，同時這內容在本質上，是具有無形資產與文化概念的特性，並獲得智慧財產權的保護，而以產品或服務的形式來呈現。根據英國2000年的創意產業報告，英國創意產業之產值約占國民生產毛額（GDP）的5%，其產業成長率為5%，為一般產業平均值的兩倍。目前高成長的創意產業為：軟體發展、出版、廣告、電影和電視，藝術和設計，以及表演藝術（劉大和，2002）。此外，根據芬蘭文化產業委員會的定義，文化產業包含兩個意涵，一個是文化藝術，一個是經濟。其中，繪畫、書籍、音樂、文學、戲劇、電影、建築、網路內容等產業都是屬於文化產業（劉大和等，2001）。有關文化產業的範疇，考量台灣目前產業潛力、未來產業趨勢，除了參考國際上各國的分類，文建會建議列入政策推動的範疇分為十大類，包括：視覺藝術、音樂及表演藝術、工藝、設計產業、出版、電視與廣播、電影、廣告、文化展演設施及休閒軟體。這十大類是目前分別屬於文建會、教育部、經濟部和行政院新聞局主管的業務（文建會，2002）。

◆觀光遊憩產業

　　根據世界貿易組織（WTO）的定義，認為觀光包含了三個基本要素：第一，觀光客從事的活動是離開日常生活居住地；第二，這些活動需要交通運輸將觀光客帶往觀光目的地；第三，觀光目的地必須提供設施、服務等，以滿足觀光客各種活動需求（鍾溫清等，2000）。而這三項基本要素顯示出休閒觀光產業的涵蓋面是由一個多元的產業，同時包含了下列四項基本的服務：

1. 接待服務（accommodation）：包括觀光飯店、旅館、民宿、農莊、渡假村、露營區等等。
2. 觀光目的地景點提供（destination attraction）：包括主題樂園、博物館、文化藝術展覽館、國家公園、動植物園、風景區、花園、古蹟遺址、運動及活動中心等自然和人文資源。
3. 運輸服務（transport）：包括道路的建設，以及航空、郵輪、鐵路、公路、租車等服務業。
4. 旅行服務（travel organizer）：如旅行社、會議公司、預約訂房訂票服務、導遊、導覽及解說服務等。

◆娛樂產業

　　一般娛樂事業係指提供民眾日常休閒生活所需之事業，通常多位於都市內，包括：電玩業、出版業、唱片業、娛樂業、百貨業、餐飲業等。此類事業提供民眾日常生活食、衣、住、行、育、樂相關之休閒服務，諸如：購物、看電影、唱KTV、喝咖啡、閱讀、聽音樂等。此外，王文華（2002）也指出，在娛樂產業中，媒體可以說是主幹，像電視、電影、廣播和系統業者等；內容方面，包括音樂、遊戲、旅遊、教育等；硬體方面，更包括劇場、觀光旅館、電影院、玩具、餐廳等。當然，還有近年興起的線上影音、遊戲和網咖等，所以這個產業範圍很大，其實很難去定義，也很難去估計其產值。不過根據資料顯示，美國娛樂產業在1999年的產值高達4,800億美元。美國家庭消費

支出中，包括電影、電視、廣播、音樂、戲劇、運動、樂園、旅遊、賭場、雜誌、報紙、書刊、玩具在內的娛樂支出已達5,000億美元，占其GNP的5.4%，比例超越醫療和衣著的支出，足見其威力和潮流（韋端，2001）。

綜合上述可以發現，休閒產業是一種包含多種關聯產業的集合產業，可以說是一種經濟活動的次系統（subsystem），由於休閒產業具有許多整合經濟結構中不同部門的特性，使得休閒產業的發展，成為政府和民間產業共同關注的議題。

話題焦點1-1

運動休閒事業的發展潛力

運動產業投資長線看多

在過去傳統的投資領域中，投資者大多關注電子產業或是傳統產業，然而近年來逐漸受到關注的運動產業，在全球運動風越來越盛，人們開始注意身體健康及運動健身需求，另一方面則是大型運動賽會的舉辦，未來運動產業及相關族群的投資將會是長線看多的趨勢。

以運動產業為主題的相關投資標的，範圍涵蓋運動商品、零售、媒體、消費電子、遊戲博奕等，其他與運動賽事相關的場館工程等基礎建設產業，同樣也可以列入運動概念，其產業的發展趨勢，主要的原因是人民在滿足基本民生需求後，持續增長的財富必將帶動運動休閒商機需求，包括：中國、印度、俄羅斯、巴西等新興人口大國，均步入內需經濟加速起飛階段，未來在經濟成長後勢將帶動運動消費需求相關類股的多頭趨勢，例如：從國際知名運動品牌愛迪達和Nike股價一路走高的趨勢，就可以得知國內替這些大廠代工對機能性服飾、鞋材等運動用品個股，例如：東隆興、儒鴻、聚陽和寶成、豐泰等產業的發展趨勢。除此之外，和個人健身有關的運動器材製造商，例如：巨大、美利達、喬山、復盛、大田、明安等企業也都有極大的發

展前景。許多的高科技電子產業也跨足運動休閒市場，例如：個人用的運動GPS如鼎天、長天、神達，以及未來附有GPS的運動智慧手錶或行動健康的偵測生理訊號，可能都會成為穿戴裝置的基本配備。

　　除了個人運動健身風潮的興盛外，國際級大型運動賽事也驅動各項投資、消費大幅增長，在賽事前期會驅動基礎建設、房地產、公用事業等產業；賽事期間熱潮驅動觀光旅遊、零售通路及媒體廣告業成長，2014年巴西世足賽、2016年奧運會、2017年台北世大運和2020年東京奧運會，在賽事效應將不斷地發酵下，錢景可期。以2020年東京奧運會為例，屆時將吸引850萬名旅客造訪，將創造2.3兆日圓的新需求，其中餐廳和旅館產業將受惠最深，其次是交通運輸、出版、電視廣播等。除了消費相關的產業外，大型運動賽事的舉辦，也將為與基礎建設高度連結的鋼鐵、塑化股帶來商機與市場，奧運會場所需的大型電子看板則與工業電腦業者相關，還有因應人數眾多加強監控管制的安控個股，以及賽事分析的資訊安全、網通產品，都是與大型賽事舉辦相關的產業。

資料來源：作者整理。

 ## 第二節　運動休閒事業經營管理

　　在進行運動休閒事業經營管理時，首先必須先瞭解運動休閒事業經營管理者的工作為何？其次探討運動休閒事業經營管理者應具備的管理才能內涵為何？最後再說明如何撰寫一份完整的營運計畫書。

一、運動休閒事業經營者的工作

　　運動休閒事業的經營者該做哪些事？事實上許多經營管理者，往往都是在創業後或是成為主管之後才學習如何管理。而運動休閒事業

領導者若不具備經營管理的專業與能力時，在事業的經營上就會產生有形與無形、長期與短期、客觀與主觀的經營概念的落差。因此管理技能的學習就必須從「規劃、組織、領導與控制」等管理功能，幫助運動休閒事業經營者瞭解管理工作的範圍與實務流程，如此才能在視野、格局和思維方面有所不同。經營者應該明確知道以下的角色與職責：

1. 知道如何形成公司的願景與目標，同時展開工作的規劃，以及做好過程中的決策要領。
2. 學習目標制定的方法，有效的運用企業組織的力量，協助自己與部門成員瞭解努力目標為何並達成企業的願景與目標。
3. 學習擔任主管的領導技巧、教練技術與指導部屬技巧，強化培訓部屬的能力與效能，並能有效的激勵組織成員。
4. 有效的控制公司經營的方向，並為股東創造最大的利潤，善盡企業的社會責任。

根據上述說明，可以得知運動休閒事業經營管理者在進行決策時，與管理四大功能相關的部分如**表1-1**所示。

二、運動休閒事業經營者的管理才能

運動休閒事業經營者應具備的管理才能內涵，不同理論與學者，有不同的認知，在管理者的管理技能理論中，Katz（1955）認為，一位優秀的管理人員應具備三種不同的技能，包括技術性能力、人際關係能力、概念性能力，此三種技能因各階層管理人員任務性質而不同，應具備的技能種類在程度上亦有差異，以下分別說明之：

(一)專業技能

專業技能（technical skill）係指對某項專業事務上的知識與經驗

表1-1　運動事業管理者涉及的決策

管理功能	問題與決策
規劃	1.運動休閒組織或企業的願景與發展目標為何？ 2.何種策略能夠最有效的達成組織或企業的願景與目標？ 3.組織的近、中、長程發展方向為何？ 4.員工對於達成組織願景與目標的具體策略為何？
組織	1.應有多少組織員工直接對我提出報告？ 2.員工的業務職業與工作分配為何？ 3.組織的架構設計與工作屬性與目標如何規劃？ 4.組織架構何時需要調整，如何進行組織架構的調整與分配？
領導	1.當員工態度不積極或表現績效不佳時，管理者該如何處理？ 2.什麼是最有效或最適合組織特性的領導方式？ 3.如何透過有效領導，激勵員工士氣和提高生產力？ 4.面對組織內部衝突時，該如何解決？
控制	1.組織中有哪些活動需要進行控制？ 2.管理者要透過什麼方法控制這些活動？ 3.當組織內部或重要活動管控產生偏差時，如何有效進行修正？ 4.組織或企業應該擁有何種資訊管理系統？

（瞭解程度與操作熟練度），尤其指含有程序、技巧與方法的專業事務。一般而言，基層管理人員以此為重點。

(二)人際技能

　　人際技能（human skill）係指管理者在群體中建立良好的人際關係及促進協調合作之技能而言，隨著人群關係學派的興起，此方面的能力越來越受到重視。管理人員必須藉由他人來完成任務，故建立合作的人際關係至為重要，一般管理者溝通及領導方面的能力之討論最多，具有高度人際技能的管理人員，必須認知自己的態度與理想，以及他人的意念，並能接受他人不同的見解，方有良好的溝通及激發他人發揮潛能的領導才能，人際技能對中層管理人員而言尤為重要。

(三)概念技能

　　概念技能（conceptual skill）係指一個管理者能將整個組織視為一

整體的能力，亦即具有充分理解企業整體性的概念，瞭解各部門間互相依存的關係，同時認識與外在環境系統間的相互關聯性的能力。管理者所面臨的問題錯綜複雜且具多方面的影響與涵義，而如何發掘問題、分析問題及權衡各種方案之優劣，主要依賴管理者所具備之理念技能。

Mintzberg（1973）以結構化觀察法（structural observation）記錄五位CEO的工作，而發展出一套工作角色模型。他認為管理人員扮演分屬人際關係、資訊處理與決策等兩大類別的十種角色。Mintzberg從這十大角色中對應出八種管理技能：同儕相處技能、解決衝突的技能、領導技能、資訊處理技能、決策技能、資源分配技能、專業技能及內省技能，對管理技能的內容提出一種新的分類法。

綜上所述，可以得知管理技能之研究方法及其內涵極為廣泛，惟基本上仍以技術性能力、人際關係能力、概念性能力等三大類最具代表性。惟各階層的管理者因任務性質之不同，所具備的才能亦有差異。以基層主管而言，概念性能力的重要性逐漸減少，技術性能力的重要逐漸增加；中階主管以人際關係能力最為重要；高層主管以概念性能力較重要，而技術性能力重要性較低。

三、如何撰寫營運計畫書？

運動休閒事業創業者在初期進行創業時，一份完善的「營運計畫書」是一個相當重要的步驟，營運計畫書除了關係到企業未來的營運藍圖、財務規劃之外，更是創業者與銀行、投資者溝通的一個非常重要的參考依據，透過營運計畫書亦可檢視自己的創業目標、產品、定位、市場分析是否確實可行，因此和創業的可行性與成功機率是密切相關的。營運計畫書亦可稱為公司創業計畫書，撰寫營運計畫書，包括以下幾項基本架構與內容：

(一)創業源起與基本架構

包括創業的動機、創業計畫基本說明（公司簡介、企業的願景與發展目標、組織結構、經營團隊、業務範圍等等）。

(二)產品或服務介紹

說明企業所提供的產品或服務，及其定位、目標顧客、價格、數量與銷售方式等資訊。

(三)市場分析與發展策略

針對產業及市場之規模與趨勢加以分析，另外進行競爭者分析、SWOT分析，更進一步可做風險評估分析。

(四)財務規劃

說明所需資金、資金來源、營業目標、營業費用、預估收益，乃至損益兩平分析、前三年財務預測及計畫。

(五)未來展望與結論

說明企業未來展望、企業整體競爭優勢，指出經營計畫之利基以及顯著的投資報酬率，並提供一份完整的整體規劃時程表。

(六)附件

提供值得信賴的證件證明，例如：專利證書、證照、財務報表等資料，可一併附上。

此外，在撰寫營運計畫書的過程中，可以尋求許多外部資源協助，例如經濟部、青輔會、青創會或是育成中心等，都是可以尋求資源與支援的地方，創業者應善加運用。

第三節　運動休閒事業經營個案分析

　　想要成為運動休閒事業的經營者或管理者，首先必須要瞭解如何對於運動休閒事業經營進行個案分析，透過相關個案的分析，可以讓經營者更瞭解產業市場的競爭概況、行銷及各項策略的管理。茲將運動休閒事業經營的個案分析步驟說明如下：

一、外在分析與機會及威脅認定

　　詳細的分析內容必須包括以下幾個面向：

1.環境分析：外在環境分析主要分為科技面、政策面、經濟面及文化面。

2.產業分析：主要為產業發展情形、產業成長、產業結構、成本結構以及產業的發展趨勢。

3.顧客分析：包括市場區隔、顧客購買動機以及顧客尚未被滿足的需求分析。

4.競爭對手分析：包括現有競爭對手及潛在競爭對手的分析。

　　由以上四個分析來整理出關鍵成功因素和機會與威脅。

二、內在分析與優劣勢評估

　　分析的架構包括：

1.策略架構：個案公司簡介、現在策略說明，詳細內容有產品線廣度與特色、目標市場區隔與選擇、垂直整合程度、相對規模與規模經濟、地理涵蓋範圍、競爭武器。

2.經營績效分析：分析的內容涵蓋變現力比率、資產管理能力分

析、負債管理能力分析、利潤比例分析。

3.組織與管理政策分析：經營哲學、組織結構、股權結構、行銷政策、人力資源政策、股利政策等。

4.策略困擾分析：綜合上述之內在分析，探討企業的實際策略與理論策略間的矛盾與差異，並找出其經營問題。

由以上四個內部分析來整理出企業經營的優劣勢。

三、五管績效評估分析

分析的內容包括財務管理績效評估分析、生產管理績效評估分析、行銷管理績效評估分析、人力資源管理績效評估分析、研發創新管理績效評估分析。

四、綜合分析

可以區分為根本策略分析、競爭策略分析以及營運策略分析，分別說明如下：

1.根本策略分析：依照公司現行情況及市場概況來分析穩定策略、成長策略、縮減策略、綜合策略等四種策略。

2.競爭策略分析：透過競爭優勢與競爭範圍來分析公司的競爭策略。

3.營運策略分析：包括行銷策略、生產策略、財務策略、服務策略、資訊策略等實際經營策略分析。

五、問題認定與說明

以瞭解公司內部、外部的各種情形以及組織過去的決策、活動為基礎，來檢討組織中不合理的地方，以及改善方向與對策，其內容包

括：問題認定、主要迫切問題、次要迫切問題、主要不迫切問題、次
要不迫切問題、原因分析等六部分。

六、策略方案之評估與選擇

1. 策略方向的認定：針對每個問題至少提出三項以上能改善問題
 或促進公司成長的解決方案。
2. 可行策略的發展與策略方案的評估與選擇：針對每個問題所提
 出的策略方案，評估其所需成本與帶來的效益，並選出最適當
 的解決方案以形成決策。
3. 行動計畫：實施決策之時間、內容與方法，並針對每一決策，
 提出此決策之理論基礎並加以說明。

透過上述個案分析的方法與步驟，可以讓運動休閒事業經營管理
者更清楚地知道企業未來發展的方向與策略。

 第四節　運動休閒事業經營的趨勢

台灣近年來經濟與產業的發展面臨很大的挑戰，一方面科技的創
新，使得運動休閒事業經營產生新的型態，同時全球化的趨勢與知識
經濟的發展，又加速經營環境變化的速度，這些變化的速度之快、範
圍之廣、影響之大，讓運動休閒產業的發展，不得不去探討未來的變
化趨勢與因應之道，以下分別說明科技創新、全球化與知識經濟對運
動休閒事業經營的影響。

一、科技創新

資訊技術革命自1980年代以來便急速地促使全球化得以實現，透

過資訊技術，全球資訊市場的整合、國際分工的形成及經濟貿易全球
化現象，都產生了不同的形貌。

Davenport與Short（1990）認為，資訊科技具有大量處理、自動
化、累積彙總、分析處理、知識管理、追蹤控制、內外部結合以及跨
區域性等能力，因此，資訊科技的快速處理能力對組織的影響有：

1.使得組織內外工作效益獲得改善。

2.使組織資訊流程重新組合，並引發企業再造工程的發生。

3.提供組織溝通的支援及增加成員的參與。

4.突破時空的屏障。

資訊科技的改變使組織內部與外部之「運作單元」，藉由資訊
科技相互溝通協調與支援決策，在相互的競爭與合作中發揮自己的所
長，彼此以互信成為動態聯盟關係，演變出許多以目標任務為導向及
顧客為導向的組織新型態。

二、全球化

全球化的效應造成許多運動休閒事業發展模式的衝擊，從運動休
閒事業的角度來觀察全球化的效應，至少反映了政治全球化與運動休
閒事業、商業經濟全球化與運動休閒事業、科技文化全球化與運動休
閒事業三個面向所產生的結構效應，以下就其關聯性作說明：

(一)政治全球化與運動休閒事業

全球化打破了地理疆域的限制，對運動休閒事業產生的衝擊是國
家的政策角色和功能容易為全球市場所取代，換言之，運動休閒事業
的發展會走向全球化與國際化，在經營策略上，未來將比較不受政治
政策的影響，取而代之的是跨國性的相關組織協議。

(二)商業經濟全球化與運動休閒事業

從商業與經濟的觀點,全球化是指經濟與資本的流動,高於國家政治規範的權力之上,因此未來跨國性運動休閒事業會因為人們的需求而大量的增加,例如:許多跨國性的運動健身俱樂部和休閒產業在國內設置,而運動休閒用品製造業則因成本的考量而外移。

(三)科技文化全球化與運動休閒事業

人們會因為許多新科技的發明而利用這些科技來從事運動與休閒,運動休閒事業經營也會運用新的科技與資訊來進行企業的經營與管理。

因此從全球化的發展趨勢中發現,全球化的浪潮將國際與國內市場的界線沖淡,因此國內運動休閒事業經營,想要在國內市場存活,必須具有相當的國際競爭力。

三、知識經濟

二十一世紀處於一個知識經濟的時代,同時也是一個變動快速的時代,而掌握變動的方法就是資訊,台灣的產業環境到了1990年代以後,產生相當的變化,國際競爭的標的已從資本、勞力及物質等有形的資源,轉移到「知識」,使得我國過去的產業代工模式,很難在「知識」競爭時代爭取優勢,因此在知識經濟時代,台灣運動休閒事業的發展趨勢必然會將過去勞力密集的製造業,移往國外基地生產,而走向以知識服務為主的生活產業,然而對於運動休閒產業界而言,真正的挑戰並不是單純的運用科技或資訊而已,而是能不能有創新的經營理念與服務,這才是知識經濟時代的挑戰。

而面對知識經濟時代,運動休閒事業經營的趨勢與方向,應朝以下幾個方向發展:

(一)科技創新加速，產品生命週期縮短

過去以代工為主的運動休閒用品製造業必須思考轉型，投入更多的研發和培育專業的人力，而對於運動休閒服務業而言，創新的的管理和行銷，則是企業生存和競爭的重要關鍵。

(二)消費需求層次提升、知識型產品興起

在知識經濟時代，消費者可以從廣播、電視、網路、電子郵件、資料庫檢索、書本、雜誌等取得各項與產品事實有關的知識，因此未來運動休閒事業應有效運用網際網路，設立具有商務功能之企業網站，是運動休閒事業經營未來發展的重要趨勢。

(三)運動休閒事業的研發投資必須增加

知識經濟時代的競爭，企業界愈來愈依賴研發及創新來提高其競爭力，因此運動休閒事業必須增加有形投資與無形投資，包含研究發展、人員的訓練、電腦軟體、專利技術和技術服務等，此外，企業的從業人員或是組織都必須不斷地學習與創新，才能因應知識經濟時代下的激烈競爭。

(四)策略聯盟與購併擴大知識優勢

由於產品生命週期縮短與市場的快速變動，企業間之競爭更重視知識優勢的取得與知識管理架構之建立，因此未來運動休閒事業的發展趨勢將不可避免的積極實施策略聯盟與購併活動，來結合外部資源，提升產業的競爭力。

根據上述的探討，未來運動休閒事業的經營管理者必將面對科技創新、全球化與知識經濟的經營環境變遷，面對科技創新，經營者必須充分利用新的科技與資訊來帶領企業營運與發展，面對全球化的趨勢，運動休閒事業經營者則必須體認全球化是新世紀不可逆轉的潮

流，並及早做好全球化所造成的效應與影響，而知識經濟時代的來臨，也讓運動休閒事業努力的目標朝向如何運用知識經濟來提升企業形象和產品的附加價值，並強化企業的競爭力與轉型升級（**圖1-1**）。

```
┌─────────────────────┐
│      科技創新        │
├─────────────────────┤
│ 1.新產品與服務的創新  │
│ 2.新的高科技技術發明  │
│ 3.產品生命週期的縮短  │
└─────────────────────┘

┌─────────────────────┐        ┌─────────────────────┐        ┌─────────────────────┐
│     全球化的競爭     │        │  環境改變造成的結果   │        │ 運動休閒事業因應之道  │
├─────────────────────┤        ├─────────────────────┤        ├─────────────────────┤
│ 1.新競爭者的出現     │        │ 1.企業競爭更為激烈    │        │ 1.以知識為基礎       │
│ 2.跨國集團的競爭     │   →    │ 2.消費者有更多選擇    │   →    │ 2.更重視人力資源的訓練 │
│ 3.全球優秀人才的大量  │        │ 3.產品與市場多元化    │        │ 3.精簡組織與規模      │
│   出現              │        │ 4.許多企業轉型        │        │ 4.明確制定企業願景與價 │
│ 4.許多新的商業機會   │        │ 5.管理者面臨更多不確   │        │   值觀               │
└─────────────────────┘        │   定性               │        │ 5.企業Ｅ化           │
                               └─────────────────────┘        └─────────────────────┘

┌─────────────────────┐
│     知識經濟的趨勢    │
├─────────────────────┤
│ 1.創新的管理與行銷    │
│ 2.知識型產品興起      │
│ 3.學習與創新         │
│ 4.策略聯盟與購併      │
└─────────────────────┘
```

圖1-1　運動休閒事業管理者面臨的改變

資料來源：作者整理。

話題焦點 1-2

職場趨勢探討

未來職場的新趨勢

　　在今日科技與網路資訊發展的年代，未來職場趨勢的改變會更加快速，過去十年前，誰會知道社交網站Facebook或是通訊軟體LINE居然會在短短的時間內改變了人類的生活習慣。因此對於現代的學生而言，誰會知道未來職場會發生什麼變化？

　　然而儘管如此，有些變化的趨勢還是可以被觀察到的，尤其是因社會變遷所造成的職場變遷趨勢，首先第一個被觀察到的就是人口結構的改變，未來已經明顯走向少子高齡化的趨勢，而人口老化對就業市場的衝擊一方面可能是高齡者延後退休年齡，除此之外也有許多高齡者更計畫在退休之後另外找一份工作，使得年輕人的就業機會受到衝擊。另一方面少子高齡化的產業衝擊則是高齡化商機的興起，許多與高齡相關的產業需求會浮現，新型態的產業與工作出現，例如：高齡化社會所衍生出來的醫療電子產業。

　　其次在未來時代的職場變遷將會是非典型就業的興起，所謂非典型就業，是指派遣與兼差的工作人。主要的原因是企業面臨競爭與景氣不明，雖然台灣目前派遣人力約為整體就業人力的7%，仍不及日本與韓國「非典型」就業人力已經達到三分之一的高比率，歐洲部分國家如西班牙，派遣人力甚至超過五成，但是未來台灣極有可能朝向派遣人力的市場。而其衍生出的另外一種職場趨勢則是企業將部分工作外包、委外服務，甚至連政府機構也將工作外包給民間單位，因此與委外服務相關的就業市場也會因應出現。

　　而對於目前上班族而言，未來職場的改變趨勢則將是兼職與創業的發展趨勢，根據調查，許多的上班族往往因為企業不調薪，上班族只好用兼職來增加收入，而企業大量的工作外包，同時更助長了兼職工作市場。除此之外，也有許多上班族都有自己創業當老闆的意願，而上班族創業的領域，則依舊以低門檻的服務業為主，包含飲食、住宿、開咖啡廳等。創業的成功率也不高，淘汰速度非常快，生命週期

很短，尤其是網路創業，很多網路商店一個月的營收都很低，因此創業真正成功的比率很低。因此面對這樣的職場變化趨勢，年輕學生應及早準備與思考，在過度競爭的年代，如何才能真正擁有職場競爭力。

資料來源：作者整理。

 結　語

　　運動休閒事業管理是屬於一門應用性的學科，所涵蓋的範圍相當廣闊，主要的內容包括管理學、行銷學、財務學、資訊學等，在實際運用上則包括了管理功能中的規劃、組織、領導與控制，在不同運動休閒事業中更包含了運動休閒事業生產管理、知識管理、行銷管理、人力資源管理、財務管理、資訊管理、科技管理、風險管理、策略管理等次領域。而運動休閒事業的經營者必須具備對現在與未來市場環境的預測及觀察能力，因為競爭具有普遍性，是市場經濟發展的結果，在今日所有的企業都面臨競爭日益激烈的環境，所挑戰的對象已不再是國內競爭者，而是全球性、跨國際的企業集團。因此現階段運動休閒事業的經營環境是越來越艱難，企業組織為了改善體質，增強競爭優勢，不單是管理者，連從業人員自我提升管理的知識也是必要的，因此未來有志進入運動休閒事業領域者，必須先瞭解市場環境的現況與變遷趨勢，及早做好準備，才能在運動休閒市場的競爭中生存。

個案探討 1-1　運動事業經營者的經營管理能力

羅崑泉打造喬山王國

　　喬山健康科技創立於1975年，然而直到1995年才跨入健身器材市場，出身農家的喬山健康科技董事長羅崑泉從代工到建立品牌，開創出目前亞洲第一、世界前三大的國際專業運動健身器材集團公司，以MATRIX、VISION和HORIZON自有品牌行銷全世界八十餘國。而羅崑泉是透過什麼經營管理的能力，能夠開創運動用品製造業的傲人成績呢？

　　事實上，喬山的經營管理，完全仰仗羅崑泉的目標管理，讓喬山從第一筆200美元的槓鈴訂單做起，成為世界著名健身器材的代工廠。然而在中國的低價代工競爭下，不得不思考從OEM（製造代工）往上提升，成立研發團隊，創新產品。甚至必須走向世界自創品牌，而喬山公司的轉捩點，是一家在美國的ODM公司TREK因經營不善要賣旗下的行銷公司，而羅崑泉決定承接，喬山以10萬美元買下該公司，更名EPIX，開始進軍自有品牌市場，1996年正式創立自有品牌「VISION」，跨足美國健身器材專賣店市場。

　　而在經營管理上，喬山接收EPIX後引進台灣中小企業經營方式，精簡人事、壓低成本，第一件事便是裁員，而且薪水減半，只給10萬美元的營運資金，把公司搬到租金低廉地區，並且要求第一年就必須做到500萬美元的營收，且須獲利50萬美元，但達到目標就給高額獎金與股票分紅。之後喬山也複製VISION模式，開發出不同價位、不同市場定位的其他品牌。

　　而羅崑泉的經營管理風格上，往往都親力親為，親自擬定公司的經營理念、企業文化與管理制度的標準課程，所有外籍經理級以上幹部，都得回台上課並經過即席考試認證，所任用之外籍總經理，聘任合約都是三年，但合約亦詳細載明三年的營業目標與營收，以及公司的規定，達成目標可有多少獎金，未能達成或違反公

司規定即無條件解聘等等，以此合約保障雙方的權利與義務。而善用外籍專業經理人，也讓喬山從台灣一個做代工的中小企業，成功轉型到品牌行銷，並在海外市場闖出一片天，由此可知領導人的經營管理能力對於企業發展競爭力的重要性。

資料來源：作者整理。

 問題討論

根據上述喬山之個案報導，你認為身為一個運動休閒事業經營者，應該具備哪些經營管理的能力？在本書中的管理功能與企業機能的介紹中，如何將理論運用到實務中，創造自己的專業與競爭力？

個案探討 1-2 悍創運動行銷公司

　　運動行銷一詞最早出現於1979年的《廣告年代》（*Advertising Age*）雜誌，主要是描述當行銷人員使用運動賽事作為促銷的工具，因此運動行銷業早期大多是以籌辦運動賽事活動為主，之後陸續才逐步發展周邊之產業活動，例如：運動場館經營、運動員贊助及經紀事務以及企業家庭日、園遊會等活動。而在台灣運動行銷業的開端，應可追溯至1990年於香港成立的斯伯特國際運動經紀公司，其主要服務項目包括賽會承辦、企劃執行、運動員服務、公共關係、廣告規劃等，之後才慢慢成立許多不同發展型態與目標的運動行銷公司，例如：2001年成立的遠東運動經紀公司是以賽車運動為發展遠景之企業；2007年成立的蓬勃運動事業有限公司，則是建立台灣職業網球運動產業為營運宗旨。而成立於2001年的悍創運動行銷股份有限公司（Bros Sport Marketing），應屬目前運動行銷業中較具代表者，因為先後於2009、2010年舉辦國內首次的NBA台北賽及MLB全明星賽等活動，在國內掀起一波運動觀賞熱潮。

　　悍創運動行銷公司是第一家進駐竹科，也是目前累積承辦企業家庭日、運動會，甚至年終尾牙等，經驗極豐富的公司。而悍創在創業初期，主要是看好竹科運動品市場，先向竹科管理局承租活動中心地下室，以檔期特賣方式展售各類運動產品，累積創業資金，之後悍創運動行銷公司以100萬元資本額在竹科開張，在公司成立之初，就構想把運動元素注入活動，其中旺宏電子最先給他們機會嘗試，由於成效受到公司員工肯定，更將活動中心委託悍創經營；聯電「聯園」完工後，悍創再次獲得經營權，因此爾後聯電公司舉凡辦運動會、家庭日、尾牙等，悍創都能取得先機，同時陸續還爭取到為友達、鴻海、華碩等科技大廠辦活動，除此之外，連金融業、服務業也找上門，營運規模日益壯大，還在台北、南科設分公司，及登陸到上海設分公司。

　　展望未來，國人規律運動人口的比率不斷上升，國際、國內賽會活動的發展，加上政府為促進運動產業發展，營造運動產業良好環境，通過了「運動產業發展條例」，因此運動行銷公司的發展將為國內運動產業創造新的產業榮景與就業機會。

資料來源：作者整理。

 問題討論

　　近年來運動行銷服務業市場快速的發展，許多行銷公司已經積極的介入國內以及大陸的行銷及運動經紀業務，你認為在未來，還有哪些與運動休閒市場相關的商機與市場，同時該如何觀察與掌握這些產業市場的興起與變遷趨勢？

參考文獻

一、中文部分

文建會（2002）。〈文化創意產業發展計畫〉。http://anonymouse.ws/cgi-bin/
　　anon-www.cgi/http:/www.cca.gov.tw/creative/page/page_05.htm

王文華（2002）。〈任何產業都是娛樂產業〉。《e天下雜誌》，第15期。

脊家騏、劉榮聰（2000）。〈運動產業的市場區隔與其對運動行銷的涵義〉。
　　《大專體育》，第50期，頁165-171。

韋端（2001）。〈展望台灣娛樂產業前程〉。http://www.npf.org.tw/
　　PUBLICATION/FM/090/FM-C-090-065.htm

高俊雄（2002）。《運動休閒事業管理》。台北：志軒。

劉大和（2002）。〈台灣發展文化創意產業的思考〉。http://home.kimo.com.
　　tw/liutaho/2002080601.htm#_ftn2

劉大和等（2001）。〈發展文化產業——從芬蘭的文化產業委員會報告談
　　起〉。收於《APEC議題精選系列2——觀光與文化節慶》。台經院APEC
　　研究中心。

鍾溫清、王昭正、高俊雄編著（2000）。《觀光資源規劃與管理》。台北：國
　　立空中大學。

二、外文部分

Davenport, T. H., & Short, J. H. (1990). The new industrial engineering information
　　technology and business process redesign. *Sloan Management Review, Vol. 31*,
　　No. 4, 11-27.

Katz, R. L. (1955). Skill of an effective administrator. *Harvard Business Review, Vol.
　　49*, No. 7, 33-42.

Kelly, J. R. (1990). *Freedom to be-A New Sociology of Leisure*. NY: Macmillan
　　Publishing Company.

Maclean, J., Peterson, J., & Martin, D. (1985). *Recreation and Leisure: The Changing
　　Scene* (4th ed). New York: John Wiley & Sons.

Mintzberg, H. (1973). *The Nature of Managerial Work*. New York: Haper & Row,
　　Pub., pp. 93-94.

Youell, L. R. (1996). *The Complete A-Z Leisure, Travel and Tourism Handbook*.
　　British Library Cataloguing in Publishing Data, 39, 128-129.

Chapter 2

運動休閒事業規劃

閱讀完本章,你應該能:

- 具備企業規劃的概念
- 知道目標設定的意涵與程序
- 瞭解企業決策的定義與方法
- 具備運動休閒事業規劃與決策的能力

 前 言

今日運動休閒事業經營所處的環境是動態的，政治、經濟、社會環境、甚至資訊科技與技術都不斷地在變，組織的生存與成功不能靠運氣，因此運動休閒事業經營管理必須謹慎地規劃。規劃可以讓個人或企業事先決定他們想要達到什麼樣的願景與目標，因此不論管理階層為何，有效的規劃是達成目標的關鍵，規劃是一種主動事件，使企業或公司能對變革作準備，而不僅是事後反應。在面對快速變遷的環境，企業要能永續經營，須不斷地求新求變，才能提高企業現代化的程度。故企業在組織、架構、流程、價值與關係都必須隨時「改革」或「調整」，而其依據就是外部的變化狀況以及內部資源的限制，依據本身的條件來設定目標進行規劃。因此規劃之目的除了必須擬定有效的組織策略及資源需求，以因應企業外部環境之外，更應依據執行狀況及時進行資源最佳化的調整，進而避免執行過程中的延宕與中止。除此之外，目標是組織未來的希望和象徵，它具有指引員工朝向正確的方向前進，並具有激發員工努力的激勵力量，因此運動休閒事業經營者在規劃的同時，也必須瞭解目標設定的概念與方法，最後則是從大量資訊中做出正確的決策，以確保企業的績效與競爭力。根據上述說明，本章將分別介紹企業的規劃、目標設定與決策過程，來理解運動休閒事業如何進行規劃與決策。

第一節 規劃的概念

所謂規劃指的是為企業組織選擇適當目標和行動方案的過程，是管理的四大功能之一。從規劃程序產生的組織計畫，就是將組織的目標詳細列出來，並明白指出管理者達成這些目標的方法。以下則分別

介紹規劃的定義與重要性、企業規劃的層級、規劃的程序、規劃的阻礙以及規劃的技術與工具。

一、規劃的定義與重要性

(一)規劃的定義

林英彥等（1999）認為，規劃為擬定一套未來的行動，亦即指導以最佳方法來實現目標，且從其結果學習各種可能決定及新的追求目標過程，因此「規劃」可定義如下：

1.規劃是一種過程。

2.規劃是擬定的一個過程。

3.規劃是一套決定，而不是單一決定。

4.規劃是決定行動，而不是為其他目的。

5.規劃是決定未來的行動，而不是現在的行動。

6.規劃是指導現實目標。

7.規劃是以最佳的方法來實現目標。

8.規劃是學習的過程，從學習中不斷回饋。

李鈞和李文明（2004）從企業生產的角度認為，規劃為「事先擬定做某一件事之方法」，故生產規劃係指在實際生產之前所做的有關生產工作之安排，其工作應包含資源需求規劃、產能規劃、集體規劃、主生產排程、物料需求規劃、詳細產能需求規劃與日程安排等工作，事前之規劃工作做得越好，則事後之管制工作則越輕鬆。

事實上從不同領域可發現「規劃」之具體活動內容具有差異，而各領域對於規劃細部活動差異之原因，來自不確定性及複雜性的程度，程度越高所應進行的規劃必須越嚴謹越完整。

(二)規劃的重要性

而規劃對於企業的重要性為何？一般而言，規劃就是確定公司對目前及未來應如何前進的方向。因此規劃對於企業組織有以下幾個重要性：

1. 促進企業組織成員的參與：管理者藉規劃程序，可以共同參與組織未來目標與策略的制訂。
2. 規劃有助於提升公司的方向與使命感：規劃所包括的內容，就是組織想要達成的目標和使用的策略。
3. 透過規劃的程序可以促進部門間的協調：規劃有助於協調各功能部門與事業部管理者的行動方向。
4. 規劃可以有效控制企業的績效：一個好的規劃指明公司目標與策略所在，更指出誰是負責的人，可以提供企業經營績效的指標。

二、企業規劃的層級

企業進行規劃的層級可分為三個層級，不同層級規劃的目標與功能並不相同，以下則分別說明之：

(一)企業層級規劃

是指企業高階管理當局對企業組織任務、整體策略與結構的相關決策。企業層級的規劃是其他層級規劃的基本架構，因此企業層級的規劃必須明確指出企業發展的願景目標與經營計畫。企業層級的規劃由高階主管掌控，企業層級的管理者也負責檢核事業層級和部門功能層級的規劃。

(二)事業部層級規劃

是指事業部經理者對該事業部之長期目標、策略與結構所做的相關決策，讓企業能達成目標。在企業內部的各組織部門必須提出各部門如何與其產業對手競爭的計畫。例如行銷部門要採用何種方法在市場上與其他對手競爭，這樣的策略規劃則由行銷部門經理負責規劃，事業部經理同時也要檢討各部門層級的規劃。

(三)功能層級規劃

是指部門經理為達成事業層級目標而須追求的功能目標之相關決策，因此功能層級規劃指的是功能部門如何達成其組織目標所採取的行動。

三、規劃的程序

規劃程序的第一步是設定組織的使命、目標，如果知道目標在哪裡，那麼要達到目標就容易多了。

(一)決定組織的使命與目標

決定企業組織的使命與目標主要分為以下兩個步驟：

1. 定義組織的事業：誰是我們的客戶？顧客的需求如何獲得滿足？我們如何滿足顧客的需求？
2. 建立主要目標：提供組織方向感及目的感，最好的組織目標能使公司展露長才及企圖心，目標要具有挑戰性，但也應該兼顧實際，因此給予目標達成的合理期限是很重要的。

(二)評估環境與策略制定

在決定組織的使命與目標後，即必須針對組織的外在環境與內在

資源進行評估分析，同時進行策略制定，策略制定是管理者分析公司的現狀及發展策略以達成使命與目標的方法。成功的策略制定要達到四項目標：

1.讓投入的資源創造最大的產出，達到卓越的效率。
2.嚴格要求產品與服務的設計與功能，使產品與服務能達到卓越的品質。
3.達成卓越的創新，使公司的經營方式及產品生產能與競爭者做出區隔。
4.能反應客戶需求，才能滿足客戶需要。

(三)分配資源

當決定執行策略後，在執行前必須先分配企業的資源，例如預算的分配、公司的硬體設備以及人力資源的調配。

(四)執行策略

有效的執行策略有五個步驟：

1.將執行責任分配給適當的個人與團隊。
2.勾勒詳細的行動執行規劃。
3.訂定執行工作的時間表。
4.分配適當的資源給執行工作的個人與團隊。
5.指派特定的個人與團隊負責達成組織、事業部和功能部門的目標。

(五)評估修正

此階段是規劃的最後步驟，主要為檢討與評估規劃的執行成果，並適時的檢討與修正計畫的實施，使計畫的執行更具效率，同時也作為下一次規劃的參考。

四、規劃的阻礙

周詳的規劃是有效率地完成目標的先決條件，然而許多個人或公司組織卻往往忽略了，主要的原因在於規劃是困難的，因為它需要蒐集許多內外部環境的資料，同時需要嚴謹地去分析資料，因此在進行規劃的過程中，容易遇到以下的障礙：

(一)無法精準預測問題

規劃是基於預測未來可能發生的事情而做的，然而組織內外部環境的改變是相當快速的，因此常常無法精準的預測未來可能發生的事件，不過近年來由於資訊與科技的快速發展，大幅的降低許多環境的不可預測性，可以更精準的預測問題。

(二)工作時間的浪費

一份周詳的組織規劃，需要投入大量的時間完成，因此許多管理者會認為，既然未來充滿許多不確定性，就會對規劃產生排斥。然而事實上，投注時間在規劃上，會降低危機處理的機會並提升組織的工作效率，反而可以節省更多時間。

(三)降低組織彈性

一旦完成規劃，組織就必須依照規劃有效執行，而許多管理者往往認為在組織的發展方向上，會導致缺乏彈性的目標，然而事實上，彈性的降低並不意味著沒有彈性。而為了避免沒有彈性，對於現有規劃做定期檢核與修正是必要的工作。

根據上述說明中，企業在進行規劃的過程常會遇到一些阻礙，然而正確的觀念應該是正式規劃可得到正向的報酬，同時管理者如果能採取權變計畫來增加彈性，對於企業經營績效絕對是具有正向的功能。

五、規劃的技術與工具

由於資訊科技的發展，使得企業規劃軟體相當普及，以下僅介紹兩種常用的規劃技術與工具的概念，因其使用方法多與電腦資訊與科技軟體作結合，因此不多做說明，而只做簡略摘述。

(一)甘特圖

甘特圖（Gantt Chart）是甘特（Henry L. Gantt）於1917年所發展出來的管理工具，乃是被利用來作為規劃、控制及評估專案各項工作進度，為計畫與實際進度之時序圖。其主要構成是將橫座標等分成時間單位（年、季、月、週、日、時等），表示時間的變化；縱座標則記載專案各項工作。計畫書中的甘特圖，會以虛線表示準備期，實線表示執行期。另一種做法則是以虛線表示計畫線，實線表示實施線（邊進行邊畫），若兩線有差異時需備註說明理由。

運用甘特圖的第一步，就是將規劃分成獨立的活動。所謂獨立是指每項活動都有明確的起點和終點，之後再決定各項活動的順序，並估計每項活動所需花費的時間。甘特圖可用來安排例行性或重複性的時程，因為可以明確地決定每項活動的順序，而有過去的經驗更能確定每項活動所需時間長短。甘特圖雖然易畫易懂，但是甘特圖不適用於大型、複雜的專案規劃。尤其是甘特圖無法顯示各項活動的交互影響關係，因此在專案執行過程中，若有活動延誤或是改變順序，其影響層面和產生的效應便很難評估。甘特圖也看不出各項活動的相對重要性，無法得知哪項活動才是成功的關鍵，而活動的相對重要性卻是資源分配和管理的重要考慮因素。

(二)計畫評核術

計畫評核術（Program Evaluation and Review Technique, PERT）用於規劃、分析和監控專案。PERT常被用來作為大型、複雜計畫的專案

管理方法，是一種規劃專案計畫（project）的管理技術，它利用作業網（net-work）的方式，標示出整個計畫中每一作業（activity）之間的相互關係，同時利用數學方法，精確估算出每一作業所需要耗用的時間、經費、人力水準及資源分配。計畫者必須估算，在不影響最後工期（project duration）的條件下，每一作業有多少寬容的時間，何種作業是工作的瓶頸，並據此安排計畫中每一作業的起訖時刻，以及人力與資源的有效運用。PERT的內容包含了「管理循環」中的三個步驟：計畫（planning）、執行（doing）和考核（controlling）。

第二節　企業的目標設定

從管理循環來看，計畫是整個循環的起點，因此目標設定就非常重要，企業組織必須瞭解目標設定的概念，才能強化組織的規劃能力，管理者必須重視目標設定的過程，經由此過程，組織中的每一個層級都必須就組織未來發展，將企業的重要計畫規劃為具體可行的目標。因此以下分別說明目標設定的定義、目標的訂定過程以及企業目標的訂定方式。

一、目標設定的定義

目標係指個人、群體和所有組織所期望想要的結果。Locke（1968）係最早提出目標設定理論的學者，認為管理者可以透過設定一些為部屬所接受和認同的特定或困難的目標，來指引部屬達成績效，亦即工作表現與目標困難度有正相關。根據這樣的觀點，目標設定理論認為管理者可以不需要直接控制部屬的行為，就能改善績效。Seijts（2001）認為，目標設定理論是最有效的激勵理論之一，並將目標設定理論彙整為四項要點：

1. 設定明確具體、具挑戰性的目標，比未設定目標或抽象籠統的目標，能導致更高的績效。

2. 目標的困難與績效水準之間具有線性關係，目標愈高，績效會愈高，唯有在個人的能力達到極限時，這種線性關係才會扯平。

3. 回饋是必要的，最有效的回饋是容許個人去做調整，如此他們才能夠成長並改善他們的技能以及效率。

4. 唯有在員工主導設定（並承諾）明確的、具挑戰性的目標，才能使員工積極參與和受激勵而影響績效。

　　企業目標設定是企業達成經營的任務，實現企業願景中的重要規劃，因此目標的設立必須和企業中長期目標緊密銜接，如此方能保證企業的中長期目標能夠達成，才能實現經營者的期望。然而什麼是企業目標呢？「目標」是指出方向及到達點，例如：一家戶外探索學校一年的營業額，目標設定為500萬元，因此目標除了指出方向外，還必須能夠衡量評估，通常設定目標時我們會問：「做什麼？做多少？做到什麼程度？」目標不能只停留在概括性、抽象的階段，它必須明確化、數量化。除此之外，目標是有層次地堆積而成的，例如：企業先有希望取得的市場，希望擁有的產品及服務，希望培養的獨特能力等，然後才能訂出如銷售成長目標、獲利目標、投資報酬率目標等。

二、目標設定的過程

　　目標設定的過程，有以下三個階段：

(一)設置合適的目標

　　目標的設定必須明確而且可以量化，同時又具有比能力稍高的難度。

(二)提高員工的「目標接受度」

設定合適的目標之後，還不能擔保員工是否願意執行，因為這牽涉到員工是否願意接受目標的問題。為了提高員工的目標接受度，可透過：

1.向員工解釋設定目標的理由、實施過程、有哪些資源等。
2.讓員工參與目標的設定，使其有「我也有一份」的認同感，並加強其對目標的承諾。
3.完成目標後給予獎勵，如加薪、升遷、給予紅利等。
4.提供支持性的工作環境。

(三)回饋

回饋是讓員工瞭解他們的產出和預訂目標之間的關係。對員工提供回饋的組織，往往可以提高他們的工作績效，員工如果有好的成績表現就會獲得獎勵，獎勵分兩種：

1.內在獎勵，如成就感等。
2.外來獎勵，如提高薪資等。

根據上述說明，可以得知幾個目標設定的概念：

1.困難的目標，比簡單的目標，容易導致較高水準的績效。
2.具體而困難的目標，比沒有目標或目標含糊，更能導致高績效。
3.提供績效的回饋，會導致較高的績效。

三、企業目標的訂定方式

企業的目標該如何訂定呢？基本上每一個企業在新的年度評估了企業所處的環境、自己擁有的資源及能力後，對新的年度會期望企業

變成什麼樣子，就是企業概括性的目標。

(一)目標設定的原則

目標設定的原則很簡單，大致包括以下三個原則：

1. 必須要確實的將目標由上而下的展開，而部門之間的目標也要能有所連結。
2. 目標設定要有SMART原則，分別為Specific、Measurable、Attractive、Realistic、Timely。
3. 目標與工作的合適性，包含每個目標的重要性與權重，都要納入思考。

(二)目標設定的程序

Merritt與Berger（1998）認為目標設定程序如下：

1. 確認目標的特質與問題：目標設定的首要步驟，就是要確切指明所要被完成的是什麼、工作分配的任務或者是責任感，並將問題依優先順序排列出來。
2. 決定何種目標必須去完成：針對如何去完成目標建立一個計畫，經由考量每一個方案的限制，記錄方案發展可能性並開始進行篩選程序，以捨棄不合理的方案。
3. 建立一個SMART目標：目標設定必須是明確的（specific）、可衡量的（measurable）、可接受的（acceptable）、實際的（realistic）和有時限的（timely）。
4. 確認資源：確認企業內部時間、設備、經費、人力等因素。事先安排資源的需求，將可加強計畫和行動，而規劃如何運用資源，能使得目標更加實在和具體。
5. 評估涉及的風險：為了增加成功的機率，目標的設定必須考量所有可能涉及的風險以及風險管理策略。

6.得到回饋：回饋使目標設定更加有效率同時也能提供激勵，因為它指出何時或何處管理者必須去調整他們的方向或方法。回饋也可以讓員工完成目標和在未來設定更高的目標。

(三)目標設定的方向

根據上述說明，一般常見運動休閒事業目標訂定的方向有：

1.營收成長率。

2.獲利率。

3.市場占有率。

4.會員數的成長。

5.顧客滿意度。

6.新事業的發展。

7.強化與發展企業競爭力。

8.海外事業的發展。

9.事業概念的改變。

10.建立企業組織文化。

要同時達到上述的目標，可能並不大容易，因此重點目標的訂定，必須從企業整體的觀點做選擇，以決定相對的重要性和優先順序，當企業的環境有了改變時，企業的規劃與目標設定也必須跟著改變，因此我們必須不斷地評估企業內外情況，否則企業就會喪失其適應和創新的能力。

第三節　企業的決策過程

當二十一世紀進入知識經濟時代後，企業所面臨的挑戰也越來越嚴苛。而善用資訊技術於經營策略，絕對是企業贏的關鍵因素之一。

焦點話題2-1

目標設定

運動器材製造商的目標設定

　　運動器材製造商如何進行目標設定？以祺驊為例，祺驊為運動器材零件製造商，成立於1997年，為運動器材中磁控裝置、電子控制器及儀表總成等關鍵零組件之專業設計及製造廠商，提供專業生產運動器材及復健醫療器材用，主要營業產品，分成電機以及電控產品兩大類。電機類產品包括：磁控、發電機及馬達；電控類產品包括：電子錶及控制器，產品運用於腳踏健身車、跑步機、橢圓機、無氧訓練器材及復健醫療等成車上。主要客戶為知名運動器材品牌商，包括：Epicor、Life、Technogym及喬山等；營收比重為發電機58%、磁控產品19%、馬達5%、電子錶6%。

　　然而在過去祺驊的業績往往是受到景氣的影響，而近年來景氣復甦，終端健身中心擴點，許多運動器材品牌廠業績升溫，並推出新品搶市，因此也帶動祺驊成長，尤其祺驊亦是健身大廠喬山的供應商，喬山若能維持高成長，也將帶動祺驊業績。然而企業經營不能完全受制於景氣影響，公司更要設定目標，因此祺驊就設定打入連鎖健身中心Curves的目標，因為Curves為專屬女性的健身中心，全球有12,000個據點，其現有產品出現油壓漏油問題，因此祺驊就主動對其提出解決方案，若能爭取到此筆訂單，就可為祺驊業績增添新動力。而展望未來，在高齡化與注重健康的趨勢帶動下，運動器材製造商如何搭上健康產業成長列車，甚至也能進入醫療復健產業核心的供應鏈，厚植未來更大的成長動力，透過設定新目標來創造營收與獲利，也將成為運動產業競爭力的重要關鍵。

資料來源：作者整理。

尤其在今日市場追求速度與效率的競爭下，快速決策效能及經營效率
已成為今日企業經營成功的主要關鍵因素，而資訊科技在提升決策效
能及經營效率的過程中，扮演著相當重要的角色。企業管理者必須即
時從大量資訊中適時、適地地獲得管理決策上有用的訊息，方能做出
正確的判斷，以確保企業的競爭力。以下分別介紹企業決策的定義、
決策的過程與步驟，以及決策支援系統。

一、企業決策的定義

決策是一種思考的過程，也是判斷的過程。當管理者做決策時，
一方面依靠科學的方法，一方面按照個人的經驗，知識與經驗必須兼
顧才可能做出最佳決策。而面對競爭激烈的產業環境，企業要提高競
爭力，經營管理者就必須提升決策效能和經營效率，而具體策略則是
必須決策過程中，首先能獲得有助於做決策時的重要參考訊息。從決
策的觀點看來，決策是組織內主要的功能，因此決策品質高，就可以
提升生產活動、加速解決問題的速度，並可提升組織的效能。林基源
（1999）將決策以狹義與廣義的定義加以區分。狹義的決策是指個人
或組織從各種可行方案做選擇；廣義的決策則是在既定的目標下，自
環境中搜尋各種可行方案，加以分析、評估與選擇的程序與方法。簡
單來說，影響企業決策的因素就不同的角度會有不同的看法。然而在
競爭環境下，企業的經營挑戰可能來自內外部環境的各層面，賴以競
爭的核心能力下不僅是內部資源活動所創造的價值系統，也要拓展至
企業外部的價值網路，如何做出有效的決策，則是企業競爭的重要關
鍵。

John（1996）對決策過程所提出的定義為：策略決策涉及企業將
投入的業務領域與公司的運作及目標，其活動的內容包括分析、規
劃、決策、管理，並與公司的組織文化、價值體系、公司願景等諸多
構面相互關聯。決策有三組定義，每一組定義關聯著一種特定的分析

途徑。

1.決策是一種理性的、認知的過程，透過這種過程，可以在諸多方案中做出抉擇。其假定是，個人有能力以一種理性的態度將諸方案分等排列，然後依此做出抉擇。這一組定義與規範性決策理論是相關聯的。

2.決策乃是指在做成抉擇時的行為，即使這些行為是無意識的、受感情驅使的，甚或是習慣性的。此時決策就不是被視為一種認知的過程。這個對決策的觀點則是與決策的行為理論相關聯的。

3.決策是指做成抉擇的實際過程。它有幾個階段：對問題的認知、對資訊的搜尋、對資訊的分析處理和對不同方案的考慮，以及最後抉擇的形成。這種程序性的觀點則是與集體決策理論相關聯的。

二、決策過程與步驟

(一)進行決策活動之特性

一般而言，企業在進行決策活動時，有以下數種特性：

1.未來導向：決策問題是決策者在思考未來所應採行的方案，在其思考中須預測許多變數未來的導向趨勢。

2.選擇導向：決策問題必須包括方案的選擇，而不是一個必然的結果。

3.對結果的認知：所謂結果是指一行動方案會導致的影響。

(二)影響決策之因素

黃亮文（2000）認為，決策制定後並不代表決策活動的結束，決策執行後尚須追蹤檢視決策效果，因此回饋的機制納入理性決策程序

會更具理性。影響決策因素包含以下六個步驟：

1.問題辨認或目標企圖。

2.備選方案之擬訂。

3.備行方案之評估。

4.排序與篩選。

5.選擇合適的方案。

6.執行所選的備選方案與任務是否達成。

(三)決策過程之步驟

決策不只是在多項方案中做選擇的簡單動作，而是一套完整的規劃過程，而最常見的一般決策過程可分為以下八個步驟，同時這樣的決策模式與過程適用於個人決策和組織決策，分別說明如下：

◆步驟1：界定決策問題

大部分的問題沒有明顯的癥候，因此問題的認定是主觀的。因此經營管理者在界定問題時，必須先思考標準是什麼？過去的績效與先前所設立的目標的差距為何？其他組織和部門的績效為何？

◆步驟2：設立決策準則

決策準則是做決策所考慮的重要因素。列出做決策的參考依據與準則為何？以購買汽車為例，價格、樣式、 大小、廠牌、配備，都是做決策時要考慮的各項準則。

◆步驟3：加權決策準則

決定決策準則的相對重要性。如何決定權重？最簡單的方法是給最重要的準則十分，依此類推。

◆步驟4：備選方案

列出可以解決問題的可行方案，不加以評估，只要列出來，此時

不用考慮方案的難易，而是將所有的可能方案列出。

◆步驟5：分析方案

根據決策準則和權重，分析每項方案的優點和缺點，有些評估項目全憑個人判斷。

◆步驟6：最佳選擇

選擇評估結果最高分的方案。

◆步驟7：執行方案

如果最佳方案未能正確執行，決策過程依然是失敗的，代表之前的評估方式是有所偏差的。

◆步驟8：評估決策效能

評估決策的執行結果，是否真的解決了問題方案之執行、是否達成預期結果，同時並檢討評估決策的效能是否真正達成目標。

然而在上述的步驟中，由於今日的資訊化時代，隨著面臨的業務挑戰轉變，企業決策的難度也更為提高。就像人體的神經系統，即時性企業旨在將全公司的營運資料更快蒐集到決策中心，經過分析後，更快將這些資訊變成可行動的行動方案，提供給前線人員。因為隨著產業的成熟，產品創新不易，而同業模仿得很快，加上成本結構差不多，很難產生差異化的優勢。換言之，「你比別人好在哪，取決於你有沒有比他們更瞭解客戶」；以航空公司為例，當訂位人員可以從終端機看到旅客歷來飛行及消費的分析結果，以決定他是不是VIP時，一旦發生飛機誤點，櫃檯人員就能決定下一班飛機多餘的空位是該劃給哪些旅客，哪些則可提供其他形式的補償而請他們轉搭更晚一點的班機。這就是資訊化時代快速決策對於企業經營所帶來的優勢。

三、決策支援系統

決策支援系統（Decision Support System, DSS）是以電腦資訊為基礎，使用模式及資料以協助決策者解決非結構化的決策問題。換言之，DSS是指利用電腦系統處理企業的資訊，以支援主管人員針對「非結構化」問題，制定決策與執行決策的一套體系。同時也協助企業組織管理者，運用資訊系統來提高決策效能。因此決策支源系統指的是：「運用管理架構及相關處理模式，分析與運用及儲存企業決策判斷的複雜規則及知識作業訊息，透過與企業原有之資料與知識庫資訊的連結，透過數理化的邏輯分析，綜合相關現況發展及企業目前各項狀況，進行決策判斷的推論，並提供相關的參考資訊，讓決策者可藉由決策系統提供知識訊息，可以快速進行企業之各項決策分析」（蔡邦弘，2004）。

決策支援系統技術一直持續發展，在過去的二十年裡未見衰退，主要的優勢與貢獻如下（Zopounidis et al., 1997）：

1.提供了一個有效的工具，用以解決高複雜度的半結構化與非結構化問題，含括了決策過程並提供決策建議。
2.決策支援系統可反應不同決策者的需求與認知型態，並分析決策者過去的決策模式，調整其決策偏好。
3.藉由決策支援系統，決策者可以顯著的降低決策過程所需之時間與成本，並可以存取大量的資料與決策相關的資訊，甚至可以利用更精準的技術與方式運用在決策分析過程中。
4.決策支援系統另一個特色是可以反應不同層級主管的需求，並依序有所排列。

綜而言之，決策是一種策略行動的選擇。在過去那個沒有決策支援系統甚至沒有電腦技術的年代，管理者在面對問題、解決問題時，多憑藉著自身過去的經驗法則與解決問題過程的滿意度，作為制定決

焦點話題2-2

決策支援系統的運用——寶雅國際

　　決策支援系統（Decision Support System, DSS）是一套可以協助各階主管制定策略性決策的e化系統。其主要目的在於協助決策人員制定決策與執行決策，基本哲學是要利用電腦來改進並加速使用者制定決策與執行決策的過程。因此決策支援系統所強調的是提高個人與組織的效能，而不是在增進處理大量資料的效率。而企業決策支援系統的運用及效益，以下則以寶雅百貨為例做出簡單說明：

　　寶雅百貨在早期只是台南市區內的一家舶來品店，今日寶雅卻擴大到全省各地都有銷售據點，能夠如此快速成長的主要原因是什麼？「簡單地說，就是讓寶雅澈底地電腦化」。事實上，在1994年時，寶雅就已經有簡單的電腦化作業，只不過當時都把重點放在POS系統上，而真正轉變的關鍵是1998年在飛雅高科技的協助下，開始進行大規模的會員資料庫與POS系統的改建，讓寶雅維持高度的商品週轉率，而並非僅以低價取勝，此外，由於展店的數量越來越多，加上配合上櫃後繼續成長的步伐，經營者所想要瞭解的決策資訊也跟著複雜了起來，先前投資的資訊化系統並無法即時提供決策所需的所有資訊，因此又開始進行下一步的商業智慧（Business Intelligence, BI）導入工程，在微軟的SQL Server 2000資料庫上建立寶雅最新的商業決策支援系統，進行所謂的「決策分析」作業，在商業決策支援系統協助下，寶雅能夠更進一步地瞭解每家店、每項單品的銷售貢獻度，讓一些滯銷商品進行流通，降低庫存的風險；同時也能瞭解整個商圈的消費模式，對於新品的採購有了精準的計算。除此之外，系統也可以將寶雅的會員客戶資料庫全面導入資料採擷（Data Mining）系統，把每個客戶的購買特性分析與行銷決策系統結合，作為採用DM、電話行銷等不同的行銷策略依據，成功提升企業的競爭力。

資料來源：作者整理。

策的參考指標。今日由於企業問題分析與解決越來越複雜，加上資訊科技的發展，因此管理者必須尋求外力以協助其決策，這就是決策支援系統被管理者重視的原因。

第四節　運動休閒事業規劃與決策

一、運動休閒事業經營規劃的內容

在急遽變動的現代市場，運動休閒事業經營欲提升競爭力，必須洞悉變化並時時講究縝密的規劃與計畫，而不能再如過去一成不變的制式經營，如此才可研擬一套能迅速且有效的因應環境變遷的策略，因此運動休閒事業經營規劃的內容應包含下列三點：

1. 從長遠觀點分析運動休閒產業環境，據以規劃企業內部組織架構。
2. 及時瞭解外部環境變化，並充分掌控企業內部體質與限制，以隨時進行細部調整，進而達成彈性靈活運作。
3. 建置一套整合企業內外價值鏈上所有的知識、資訊、資料及資源的底基，以供快速反應，並適時正確決策的資訊系統。

二、運動休閒事業經營規劃的決策

此外，運動休閒事業經營者經常都必須面臨許多的決策，而對種種決策，經營者往往擔心的是，這樣的決策方向到底對不對？下了這樣的決定會不會有任何不好的後果？決策萬一錯了，該怎麼辦？因為存在著不確定，所以許多的經營者會害怕做決定。事實上，在運動休閒事業的經營管理中，確實不能百分之百預測未來，也不可能有百分之百正確的決策。因此經營管理者能做的是找出方法，盡量將風險降

至最低，讓不確定性因素減至最少。吳凱琳（2003）認為，規劃與決策必須進行詳盡的資料搜尋和評估工作，事後更要進行檢討，才能真正累積經驗，提高日後決策的成功機會。而成功決策有八大步驟，以下分別說明之：

(一)明確定義問題

瞭解問題真正所在，才能做出正確的決策，否則可能導向錯誤的決策方向，不僅無法解決問題，又可能產生新的問題。定義問題主要分成四個面向：問題何時發生？如何發生？為何會發生？已經造成哪些影響？此外，問題的定義是一個持續的過程，經過不斷的調整、重新的解釋，一次比一次更為完整、更為清楚。

(二)決定希望的結果

在決定新產品的行銷與銷售策略之前，必須先想清楚希望達成什麼樣的目標。是希望藉由這項產品提升公司的營業額？改善獲利？提高市場占有率？打響公司的品牌知名度？或是建立企業形象？因為你不可能同時達成所有的目標。

(三)蒐集有意義的資訊

在開始蒐集資料之前，必須先評估自己有哪些資訊是知道的，有哪些是不知道的或是不清楚的，才能確定自己要找什麼樣的資料。同時須注意資訊並不是愈多愈好，有時候過多的資訊只會造成困擾，並不會提高決策的成功機會。因此必須依據資訊對於決策目標之間的關聯性及相對重要性，加以判斷哪些資訊是需要的，哪些可以忽略。

(四)考慮各種可能的解決方案

這個階段的重點在於腦力激盪，提出各種想法，不要考慮後續可行性的問題。點子愈多愈好，不要做出任何的價值判斷。所有的想

法都提出來之後，找出比較有可能執行的，然後針對每一個想法再詳細討論使其更為完整，並試著將不同的想法整合成更好、更完整的方案，最後篩選出數個選擇方案。

(五)仔細評量篩選出的選擇方案

每一種方案的優缺點是什麼？可能造成的正反面結果是什麼？這些選擇方案是否符合你設定的預期目標？首先你必須依據先前所蒐集到的客觀數據作為評量的依據，同時評估自己是否有足夠的資源與人力採取這項選擇方案。

(六)決定最佳的方案

運用成本效益分析法，把每項方案的優缺點條列出來，優點的部分給予0～＋10的評等，缺點的部分給予0～－10的評等，最後將所有優缺點的分數相加，這樣就可以得出每個方案的總分，決定哪一個是最佳方案。

(七)擬定行動計畫，確實執行

一旦做出了決定，就要下定決心確實執行，不要再想著先前遭到否決的方案，既然之前都已確實做好評估，就應專注在後續的執行面。你必須擬定一套詳細的行動計畫，包括：有哪些人應該知道這項決策？應採取哪些行動？什麼人負責哪些行動？還有該如何應付可能遭遇的困難？

(八)執行後不忘檢討成效

我們通常很少重新檢視先前決策的成效如何，因此無法累積寶貴的經驗。根據美國陸軍的「事後評估」（After Action Review, AAR）的方法，每當訓練課程期間或是軍事任務結束之後，由專家負責主持座談會，討論的內容都是非常基本的問題，包括：哪些部分表現良

好？哪些部分表現不佳？哪些必須保留？哪些部分必須改進？最後由
專家彙整所有人的意見，作為日後訓練課程的改進依據。

 結　語

　　企業規劃，不只是管理的工具而已，而是企業中的一種知識能
力，它牽涉到的是企業整體的思維能力，也可以說是企業整體的智慧
表現。對於運動休閒事業經營而言，是企業將經營資源作最適分配
與有效運用的一切活動，而管理則必須始於企業發展規劃與目標設
定。規劃的目的是檢討企業未來發展與永續經營的可行方案。規劃也
可以檢定決策所可能產生的因果關係，發覺或創造新的利基或成果。
也唯有有效的規劃，才能運用有限資源為企業創造最大的競爭優勢。
而規劃的進行必須先設定目標方向決定企業發展的目標，進行內外分
析，提高達成的可能性，決定策略找出最佳的方案，設立組織來執行
策略、政策及計畫，並進行考核績效回饋到新的規劃循環。然而企業
規劃與目標的設定，仍需企業組織結構與企業文化的共識來配合，一
個沒有良好組織文化與共識的企業，是不會有好的公司規劃策略；沒
有好的規劃，企業願景就很難實現的。因此要規劃一個美好的企業願
景、策略與年度計畫，就要先從管理共識的凝聚開始，進而設計良好
的組織結構，透過有效的領導與控制，才能為企業組織創造績效與競
爭力。

個案探討 2-1 策略規劃

穿戴式攝影機製造商GoPro

在高科技的時代，許多運動事業都可以結合高科技的元素，另一方面運動也可以成為高科技發展和創業的方向，過去數十年來照相與攝影技術已經發展成熟，然而卻有一個被忽略的區塊，結合現代穿戴科技的發展，就成為一塊高科技的藍海市場。舉例來說，許多從事極限運動的運動迷，一定都聽過運動專業攝影機GoPro，無論是高空跳傘、激流衝浪，都可以透過GoPro捕捉驚險鏡頭的一瞬間。

事實上GoPro創辦人Nicholas Woodman年僅三十六歲，當初創業的目的只是想拍下自己衝浪時的英勇瞬間，沒想到卻打造出市值20億美金的新興品牌。Nicholas Woodman原本創業網路行銷，卻遇上2000年網路泡沫化，首次嘗到失敗滋味，而在一次衝浪時，突然靈機一動，市面上為何沒有「運動記錄器」呢？因此開始架構出腦中構想，讓人們可以捕捉自己的鏡頭，不用任何人幫忙，並開始專門生產堅固輕巧的極限運動攝影機，然而企業成功真正的原因是策略規劃正確，GoPro的優點在於操作簡單，將運動攝影機裝在車子手把、衝浪板或滑雪頭盔上，再把影片分享到YouTube等社群網站，同時附有iPhone應用程式（App）且可和智慧手錶互動，因此堪稱穿戴裝置的先鋒，備受極限運動愛好者歡迎。尤其又透過網路和新聞的報導與行銷，讓實體相機銷售量平均下滑三成時，GoPro的買氣卻逆勢成長。

目前GoPro已經是全球最大穿戴相機品牌，也是市場上最暢銷的穿戴裝置，擁有九成的市占率，主因是明確市場定位，因此可以衝出相機市場新藍海。2011年GoPro營收約2.5億美元，2012年暴增到6億美元，目前預估其公司市值已達22.5億美金，而Sony也推出類似產品的（POV）攝影機，Google Glass等穿戴裝置也加入競爭。在台灣，亞洲光學公司2014年的新產品也推出可拍攝360全角度的運動型DV，在今年的CES展已經大出風頭，尤其「SP 360」可同時拍攝360度全角度影像，功能更勝業界龍頭GoPro，顯示只要策略規劃正確，結合運動元素的高科技產品，也可以開創出一片藍海市場。

資料來源：作者自行整理。

 問題討論

　　運動產業過去一直被認為是競技產業，然而隨著運動健康風氣的盛行和手機高科技的發展，你認為如何透過運動App的創新創意來創造更多市場與商機？

參考文獻

一、中文部分

司徒達賢（2001）。《策略管理新論》。台北：智勝。

吳凱琳（2003）。〈輕鬆學管理〉。《Cheers雜誌》，2003年11月號。

李鈞、李文明（2004）。《生產管理》。台北：普林斯頓。

林英彥、劉小蘭、邊泰明、賴宗裕（1999）。《都市計畫與行政》。台北：國立空中大學。

林基源（1999）。《決策與人生》。台北：遠流。

黃亮文（2000）。《線性抉擇之研究》。國防管理學院決策科學研究所碩士論文。

蔡邦弘（2004）。《影響企業組織策略性決策理性程度因素之探討》。朝陽大學企業管理研究所碩士論文。

謝安田（1985）。《企業管理》。台北：華泰。

二、外文部分

John, Gary (1996). *Organizational Behavior: Understanding and Managing Life at Work*. Harper Collins Publishers.

Locke, E. A. (1968). Toward a theory of task motivation and incentives. *Organizational Behavior and Human Performance, 3*, 157-189.

Merritt, E. A., & Berger, F. (1998). The value of setting goals. *Hotel and Restaurant Administration Quarterly*. Cornell University.

Seijts, G. H. (2001). Setting goals. *Ivey Business Journal*, Jan/Feb 2001, Vol. 65 Issue 3, 40.

Zopounidis, C., et al. (1997). On the use of knowledge-based decision support system in financial management: A survey. *Decision Support Systems, 20*, 259-277.

Chapter 3

運動休閒事業組織

閱讀完本章，你應該能：

- 瞭解組織的概念與設計
- 明白組織文化的定義與構成要素
- 知道組織變革的意涵與變革因素
- 清楚組織對於運動休閒事業管理的重要性

 前　言

　　在經濟全球化的時代下，面對快速變化的環境時，企業所需要面對的競爭也更為激烈，企業必須做適當的調整才能因應大環境的改變並得以永續生存。因此常可以見到企業組織重整與組織變革。同時為了能讓組織能在快速變動的環境中適應，組織的目標、策略與設計也常常必須隨環境而改變，組織文化的建立與組織因應環境所做的變革，都是運動休閒事業管理重要的議題。尤其現今因國際競爭、電子商務以及其他挑戰，使組織經營環境變得複雜而且難以預測，組織須不斷地進行快速的組織變革。而對於運動休閒事業的組織議題，可以從許多相關的主題來討論，常見的有：組織與管理、組織設計、組織結構、組織文化、組織變革等。但不論是在哪一方面，一個組織設計的優劣，影響公司目標執行的成效甚鉅。因此運動休閒事業經營必須先瞭解組織的許多重要概念，運動休閒事業經營者必須對組織的運作和管理相當的清楚，才能因應這些挑戰與問題，因此本章的目的在於深入探究運動休閒事業組織的概念與設計、組織文化的建立與管理，以及面對競爭環境中的組織變革，使運動休閒事業的經營管理者能運用組織理論與組織設計讓組織更有效率，並妥善因應來自經營環境中的問題。

第一節　組織的概念與設計

　　組織是一個團隊合作而達到共同目標的群體，對於運動休閒事業而言，其經營的績效與競爭力來自於一個有效率的組織設計，因此以下將分別說明組織的定義與目的、組織結構的分類、良好組織設計原則以及組織設計的類型。

一、組織的定義與目的

(一)組織的定義

關於組織（organizing）的定義，在管理學的書籍上常見的是：「所謂組織，便是在群體合作達成目標的過程中，決定企業組織機構內各部門的職掌，明示其相互間關係，協調其工作，以期獲得最大效率的一項管理程序工具」（楊銘賢譯，1997）。因此組織是在一個有架構的團體中，安排人力和自然資源的過程，透過實踐計畫，達成組織的目標。Robbins則認為「組織為有意識地協調社會實體，以及一相對可識別的界限。其功能在相對地連續的基準去完成一個共同目標或是建立目標」（林財丁、林瑞發譯，1998）。Robbins與Coulter（2005）則將組織定義為建立組織結構的程序，是一個具有多重目的的重要程序，透過建立一個組織結構，讓員工可以有效能又有效率的工作。

而構成一個組織的分子稱之為組織的要素。學者認為組成組織要素的內容大致包括以下幾點：

1.人員：即組織的成員，其必須負責執行組織中的工作任務。
2.目標：組織成員執行工作任務的動機。
3.結構：達成組織目標的權責架構，以及組織中成員的相互關聯性。
4.資訊：目標執行時，所需要的知識、資訊。
5.科技：包含有形的設備與技術以及無形的知識，資訊傳遞的媒介。

因此組織就是由上述五個複雜元素構成的組合系統，每個要素會彼此交互影響著，加上外在環境的改變的牽連，使元素的變動更加複雜，因而些微的差異亦可能影響組織產生不同的結果。

(二)組織的目的

在瞭解組織的定義後,可以思考組織為何存在?Robbins與Coulter（2005）認為組織的目的如下:

1.將工作分派至特定的職位與部門。

2.協調組織的各項作業。

3.將不同職位集合於同一部門中。

4.建立個人、團隊與部門之間的關係。

5.建立正式的指揮系統。

6.配置與部署組織資源。

根據上述組織定義與目的說明,我們可以從**圖3-1**中得知組織是如何透過組織投入、組織的轉達過程、組織的產出和組織的環境等過程,來為企業創造價值。

二、組織結構的分類

所謂的組織結構,意指組織設計的結果,組織結構說明了組織內部部門劃分的狀況、各部門的指揮與隸屬關係,通常以組織結構圖（organization chart）來呈現。

(一)組織結構的構面

張緯良（2005）指出,組織結構界定了組織成員間分工的架構與合作的關係,傳統上學者們多用複雜化程度（complexity）、正式化程度（formalization）與集權化程度（centralization）三個構面來描述組織結構,個別說明如下:

◆複雜化程度

複雜化程度是指組織分化的狀況,當組織的分工越細,垂直的層

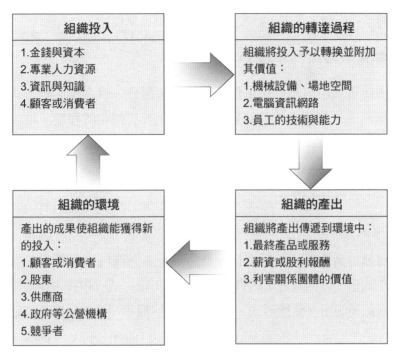

圖3-1　組織如何創造價值

資料來源：修改自楊仁壽等譯（2004）。

級越多，各單位在地理上越來越分散，則人員與活動越難協調，因此以複雜化來形容之。

◆ 正式化程度

　　組織依賴規則和程序來指揮員工行為的程度稱為正式化程度。有些組織運作時只有很少的標準化指導方針，其中有些是規模很小的組織，但是有些組織則事事都用管制規定來告訴員工何者可為，何者不可為。簡單來說，使用越多規則與管制的組織，其組織結構越正式化。

◆ 集權化程度

　　集權指的是決策的職權所在，有些組織的決策權非常集中，會問

題送到高階經理人手中，那麼該組織結構越集權化。

(二)常見的組織結構分類

因此組織結構為界定工作任務的正式劃分、組合及協調方式，其包括組織之部門數、控制幅度、正式化或集權化的程度。常被提到的組織結構有：機械式結構（mechanistic structure）、有機式結構（organic structure）和矩陣式結構（matrix structure）（洪明洲，1997；丁明勇譯，1994）：

◆機械式結構

根據古典組織理論的結構設計原則，其為高度的集權化、部門化與正式化，特色為有限的資訊網路、分工細、統一指揮、小管轄幅度、層級多的組織結構形式。常用於穩定、簡單、具有低度不確定性的環境中。

◆有機式結構

主張低度集權化或正式化，或者高度分權化與非正式化，因此主張一人多工、情境式的領導，而非統一指揮，所以組織採較寬的管轄幅度，減少組織層級，並權力下授、決策自主。常存在於複雜且動態性的環境中，職權是以專業知識為基礎，而非來自正式的職權地位。

◆矩陣式結構

結合功能別、產品別或其他部門別的雙重指揮線的組織結構，結合功能性專業化與產出責任的優點，每一單位的事業部負責專案目標的達成，功能部門負責專業技能與資源的調配。

(三)組織結構存在的目的

組織結構的存在必有其目的，主要歸納為以下幾點：

1.協助組織策略推行。

2.合理且有效率的分配資源。

3.在成員或團隊間提供適當權責分配的基礎。

4.確保組織活動的協調良好，釐清決策程序。

5.提升組織間的訊息傳遞品質。

6.對組織活動有效的監督或審核。

7.提供因應外在環境的變化的調節機制。

8.有效迅速處理危機或問題。

9.有助於對員工們的激勵，給予他們更多的工作滿足。

10.提供管理上的穩定及傳承。

三、良好組織設計原則

(一)傳統組織設計原則

張緯良（2005）指出，早期管理學者認為在進行組織設計時有一些必要的基本原則，這些原則適用於各種類型的組織設計。雖然近幾年來組織的理論發展已不再視這些原則為不變的定律，但是這些原則在設計組織結構時仍有相當大的參考價值。以下就這些傳統組織的組織設計原則擇要加以說明：

◆專業化分工

專業化分工（work specialization）意指組織任務分工的制度。專業分工是指組織工作並非由一個人完成整個工作，而是將工作拆成幾個步驟，再由不同的人分段完成，故每位員工只需專精於生產活動中的某項工作，而不必樣樣精通。

◆部門劃分

部門劃分（departmentalization）主要可以分為五種方式：

1.功能別部門劃分：是按照功能別將工作歸類，雖然功能會隨著

組織的目標與工作而改變，但是原則上，這種分類方式適合所有的組織，例如將組織化分為工程部門、會計部門、生產部門、人力資源部門與採購部門。

2.產品別部門劃分：是按照生產線來區分工作，每一個主要的產品有一個直接負責的管理者，他們必須接管該產品線的所有事務。例如將組織化分為大眾運輸部門、休閒與小型客車部門與鐵路產品服務部門。

3.地理區域別部門劃分：通常是以區域或地理作為劃分的基礎，以在美國營運的組織為例，可以分為南部、中西部、西北部等地區；以全球性公司而言，可以分為美國、歐洲、亞太地區等。

4.程序別部門劃分：依照產品或顧客的流動方向來區分，在此種方法中，工作是依循產品或顧客的自然處理流向來進行。

5.顧客別部門劃分：是以相同需求或問題的顧客群為基礎，以便能夠指派專人給予最好的個別服務。例如依照零售顧客、批發顧客與政府顧客來劃分部門別。

◆指揮鏈

指揮鏈（chain of command）代表從組織高層到基層的一條連續性職權關係，它明確指出誰該向誰報告，它協助員工解決諸如「當我有問題時該找誰？」、「我該向誰負責？」等問題。

◆控制幅度

控制幅度（span of control）意指管理者可以有效率、有效能地指揮多少員工呢？當管理者的指揮幅度越廣時，組織的效率會越高。而控制幅度的決定因素在於：員工工作的相似性、工作的複雜性、部屬本質的相近性、生產程序的標準化程度、組織資訊系統的精密度、企業文化的強度與管理者的領導風格等。

◆中央集權與地方分權

中央集權（centralization）是指組織的決策掌握在單一管理者的集中程度，如果最高領導者在做決策時，很少有低階管理者參與其中，這種組織就稱為中央集權。相反地，基層管理者或員工可提供相關資訊或參與較多決策時，則屬地方分權（decentralization）的組織。

◆制式化

制式化（formalization）是指工作標準化，和員工遵循公司條例與標準程序而行事的程度。

(二)良好組織設計原則

由於每個組織的屬性不同，因此定義何謂「良好的組織結構」並不容易，在瞭解組織結構的意涵與分類後，如何運用仍是要靠權變，一般良好組織設計的原則有以下幾點：

1.結構的功能導向必須配合組織策略。

2.組織設計必須考量合理的分工方式。

3.組織層級越少越好，可以避免上下之間的資訊傳遞、決策、協調、控制等問題。

4.控制幅度應視組織及職務屬性而有所調整，不宜過小以致產生過多層級；也不宜過大，使管理者不勝負荷。

5.對於命令的傳達應符合指揮原則，每個職位該從何處接受命令？向誰回報？決策權限為何？都必須明確。

6.結構中每個職位都應有清楚的角色定位，並清楚組織目標。

7.分權或集權的程度應該考慮產業狀況、地理分散度、組織沿革等因素。

8.結構的安排設計應能適應未來環境變化，包括經濟、政治、產業、技術發展、區域發展各層面的變動。

焦點話題3-1

組織變革的概念

體委會改制為教育部體育署

　　國內主管體育行政的最高行政單位隨著組織再造而有不同的組織變革，而最近的一次組織變革則是為了配合行政院組織改造計畫，因此成立十五年的體委會自2013年開始改制為教育部體育署。

　　行政院體育委員會於1997年成立，組織成立後對於台灣體育運動的發展有卓著的貢獻，其施政目標致力於全民運動與競技運動水準之提升，除了組訓國內選手，參加國際綜合性賽會屢獲佳績外，近幾年來又成功協助高雄市舉辦2009年世界運動會、台北市2009年聽障奧運，同時協助台北市取得2017世界大學運動會主辦權，施政績效值得肯定。

　　然而為了因應政府組織改造，因此將體委會改制為教育部體育署，同時把學校體育業務併入，未來體育署必須整合相關資源，規劃更為完善的運動人才培訓制度，結合學校與社會，提升我國選手的競技實力與帶動運動風氣。換言之，體育署政策必須兼顧全民體育、國民體育、競技體育和運動產業發展，因此面對改組後的體育署，社會大眾將有更深的期待。而為了回應社會大眾的期許，體育署掛牌後，便公布「體育運動政策白皮書」，規劃2013年到2023年未來十年我國體育運動發展的重大使命與具體策略，內容部分涵蓋了「學校體育、全民運動、競技運動、國際及兩岸運動、運動產業、運動設施」等六個主軸議題，分短、中、長程階段達成，在具體的目標部分，包括提升現有規律運動人口比例達3%、學生精熟一項運動技能比例達85%、會游泳人數比例達70%、2016年奧運3金2銀1銅、爭辦2023亞運及國際單項運動錦標賽、提升運動相關產業產值12%等。

　　因此體育署掛牌上路後將任重而道遠，未來能否拿出好的成績，都受到全民的高度重視。

四、組織設計的類型

從組織的類型來看，常見的有下列幾種分類：

(一)簡單結構

這種結構的部門化程度低、控制幅度寬、職權集中在一人身上、正式化程度低，為一扁平式組織，優點在於簡化帶來的低成本，並且可迅速調適；缺點是應用範圍有限，較適用於小型組織。

(二)官僚組織

標準化是官僚組織的中心概念。因此具有分工明確、正式化、以功能別劃分部門、集權、控制幅度窄等特色，優點是十分有效率；缺點是專業分工後的衝突、成員墨守成規。

(三)矩陣式組織

結合兩種部門化的方式，如部門別與產品別。矩陣式組織的長處是能發揮協調的長處、有效運用人力、分派專業人士；缺點是因打破單一命令、雙指揮線而造成的混淆、權力鬥爭以及製造個人壓力。

(四)團隊組織

團隊組織的特色在於打破部門間的障礙，並將決策權下授分散至工作團隊，在大型組織中可彌補官僚組織之不足，保有效率及彈性。

(五)虛擬組織

虛擬組織又稱網路組織或模組化組織，是將主要的企業功能外包而小型化的組織，集權化程度高、部門化程度很低。

(六)無邊界組織

無邊界組織又稱T型組織，是指組織內無水平、垂直的界限，並

且破除公司與外部顧客和供應商之間的障礙、消除命令鏈、無限放寬控制幅度，並以有自治權的團隊取代部門。

除了上述外，尚有網路式結構組織、學習型組織等類型的討論。然而不論是哪一種組織結構，都必須經過組織設計的過程，組織的效率能發揮，以完成組織的目標。

第二節　組織文化的管理

組織文化在1980年代初期起，逐漸成為組織行為研究的主題，組織文化對於整個組織發展方向與運作方式有很重要的影響，它左右我們組織成員的價值取向，更決定工作的優先順序。例如：悍創行銷就企圖形塑一種剽悍、爆發力與熱情奔放的組織文化，因此每一位悍創的成員，莫不以此作為最高的工作目標，由此可見，一個組織的「組織文化」對組織成員的深遠影響，它不僅主導整個組織的發展方向，更深刻影響每位夥伴的經營方式與追尋的目標，以下分別說明組織文化的定義、組織文化的構成要素和組織文化的功能，來瞭解組織文化對於企業組織的影響性。

一、組織文化的定義

各個組織有不同的文化，什麼是組織文化呢？組織文化指的是文化存在於組織中，如同文化存在於社會中，任何一個組織成員所認知的共同信念、價值、假設、規範、儀式，及行為模式等，這些都存在於組織中，並影響組織成員的內在思考與外在行為。

組織文化對企業經營管理與發展影響深遠，因此受到許多管理學者與企業經營者的重視。大多數學者對組織文化定義持不同觀點，目前尚無一致性的看法。吳清三和林天佑（1998）認為，組織文化是

一個組織經過其內在運作系統的維持與外在環境變化的互動下，所長期累積發展的各種產物，包括：信念、價值、規範、態度、期望、儀式、符號、故事和行為等，組織成員共同分享這些產物的意義後，會以自然方式表現於日常生活中，形成組織獨特的現象。Ott（1989）曾提到組織文化是一種社會力量，藉著分享的成員對實務發生所產生的認知與知覺，來控制組織行為的形式。Cameron與Quinn（1999）認為，組織文化代表一個組織的核心價值觀和假設，且是解釋或描述一個外在組織的方法。

由上述的定義中可發現，組織文化的定義具有三個要點：組織具有一套成員所共享的價值、組織的價值被成員視為理所當然，以及組織運用象徵性的手段，將組織的價值傳輸給成員，分別說明如下：

(一)成員間具有一套共享的價值

每一個稍具歷史與企業規模的組織，都會發展出一套價值，這些價值說明了企業組織的基本哲學和任務，有些組織重視顧客的服務，有的組織以生產技術與品質為重，也有的組織偏重於對成員的尊重及對全人類福祉的重視。

(二)組織的價值被成員視為理所當然

組織的價值，大都與組織成員的基本態度有關，因此組織成員對這些價值就如信仰一樣，早已內化成工作信念與價值，組織成員並不自知，有些組織領導者為加強組織成員和外界人士對組織的認同，而將組織的價值予以文字化，或將組織的價值列入新進成員職前訓練的課程。

(三)透過象徵性的手段將組織的價值傳輸給成員

組織可以直接的透過口語或文字，將組織的價值傳達給成員，傳達組織價值最佳的工具，是透過故事、傳說、儀式及典禮等非正式

的文化脈絡，來傳達組織對事物一貫堅持的立場與解決問題的思考模式，例如：國內巨大捷安特董事長就接受*Discovery*雜誌的專訪，同時也出版一本傳記，來傳達企業經營的信念。

　　根據上述學者對組織文化的定義，可以得知組織文化應該是組織因應內部環境文化和外部環境文化所發展出的一套價值觀和信念，這套價值觀和文化會影響組織成員的做事方式和行為。

二、組織文化的構成要素

(一)組織文化之層次

　　Schein（1992）將組織文化分為三個層次：

1.第一層次「基本假設」：是指成員視為理所當然的信仰、知覺、思考及感覺。由於這些假設是共有的，所以成員間會相互增強，這也是文化產生力量的原因之一。
2.第二層次「外顯的價值觀」：是指組織的策略、目標及方法。大部分文化的學習，最後都反映出某些組織的價值觀，認為遇到某些事情應該採用某種方式才是最恰當的，其中大多數的價值觀，可以明確地表達出來。
3.第三層次「人為飾物」：是組織文化中最顯而易見的層次，指的是可見的組織結構和過程，包括建築物、語言、技術及產品、創作、穿著款式、談吐態度、情緒流露、該組織的神話及故事、形諸於文字的價值觀、典禮和儀式等。

(二)組織文化之要素

　　Robbins（1990）根據學者們的研究加以分析，提出自己對於組織文化要素的觀念，整理如下十種：

1.個別進取心（individual initiative）：組織個別成員所擁有的自由度、獨立性與互相信賴的程度。

2.風險接受程度（risk tolerance）：組織成員被鼓勵且正面積極去創新及冒險程度。

3.方向性（direction）：組織提供成員清楚目標及瞭解預期成果的程度。

4.綜合性（integration）：組織內各單位被鼓勵相互協調程度。

5.管理支持性（management support）：管理者提供溝通管道以及支援下屬的程度。

6.控制性（control）：組織內的準則是用來監督組織成員的行為規範。

7.認同度（identity）：組織成員認同其組織本身的敏感度。

8.報酬制度（reward system）：根據員工本身的工作績效、年資或學歷等依不同標準制定而成。

9.衝突（conflict）：允許或接受組織成員公開批評程度。

10.溝通模式（communication patterns）：組織成員受到官僚式與權威式溝通程度。

根據上述對於組織文化的定義與組織文化的構成要素，可以得知運動休閒事業的經營，因為外部環境的不斷變化，帶來許多挑戰，使得運動休閒事業必須透過組織文化上的創新，激勵員工對運動休閒事業本身的深度瞭解，配合企業內部要具備何種競爭的利基；包括著重高度顧客滿意度、快速的服務、高品質產品、及時且正確反應顧客需求等，充分掌握顧客滿意度，並與競爭者產品及服務有所區別。經營管理者必須具備民主及可溝通的角色特質，組織環境具備開放與和諧、人際關係導向，才能塑造內部員工相互合作的精神，以符合所處環境快速變遷的特性，才能有效提升企業競爭的利基。

三、組織文化的功能

組織文化對於企業組織具有許多正面的功能，Siehl與Martin
（1987）認為組織文化具有以下六個功能：

1. 組織文化提供成員一種對組織過去事件合理的解釋，因而使成員瞭解在未來事件中應有的表現，組織文化使成員瞭解組織的歷史傳統和經營方針，當成員遭遇外部的適應或內部的整合問題時，組織文化提供了以往的經驗及解決問題的模式，使成員有所依據，當成員遇到問題時，可減低其焦慮與疑惑。

2. 當成員能夠認同組織的價值信仰和管理哲學時，他們會認為組織所做的努力是有意義的、有價值的，在此種認同下，自然地，追求組織的利益會大於追求個人的利益。

3. 當組織文化使成員產生共同意識時，成員所共享的價值觀念，則成為新進成員社會化的利器。

4. 組織文化界定了組織的界限，成員會以文化特質的有無，劃分「團體」成員和「外團體」成員，成員對「團體」成員的期望，是有別於對「外團體」。

5. 組織文化具有控制成員行為，尤其是禁止成員不當行為的機制作用，也就是說，組織文化提供成員言行的適當標準，使得成員知道什麼話可以說，什麼事可以做。

6. 一個尊重人性的強勢組織文化，能提升組織的生產力，員工順服強勢的組織文化，即可能受到正面的獎賞與升遷，反之，則可能受到懲罰，這種組織文化成為員工行為的準則，可以幫助員工依據此規範將工作做好，也因而提升生產力。

根據上述說明，可以得知組織文化對於運動休閒事業經營的重要性，組織文化提供成員一種對組織過去事件合理的解釋，因而使成員瞭解在未來事件中應有的表現，當成員能夠認同組織文化時，會認為

焦點話題3-2

俱樂部組織文化與競爭力的關聯

　　近年來運動健身產業在台灣的發展，隨著社會大眾對健康的需求而漸漸盛行，然而健身俱樂部的經營似乎也面臨很大的挑戰，健身俱樂部在經歷了佳姿、亞歷山大、加州等知名業者相繼發生財務危機或是被購併易主後，使得俱樂部經營管理的問題開始受到重視。

　　目前國內運動健身俱樂部為迎合國際的潮流與顧客的需求，俱樂部的類型漸漸地走向多元化，除了一般社區型的健身俱樂部外，還有跨國連鎖型態的健身中心，此外，亦有公辦民營的市民運動中心，因此面對更多元、更複雜的競爭環境，健身俱樂部除了要掌控外在環境的變遷和競爭情勢、關注行銷管理問題之外，更需要積極提升組織內部的凝聚力，而提升組織內部競爭力的關鍵點就是建立良善的組織文化。

　　所謂組織文化是所有健身俱樂部員工共同的價值觀、想法、行為模式，它能讓員工很清楚的瞭解到什麼該做、什麼不該做、又該如何做，因此每個健身俱樂部都有其特有的組織文化特質，組織文化除了能透過組織運作來改變內部工作規範及管理風格外，對外也能讓消費者感受到俱樂部產品和服務顯現。由此可見一家健身俱樂部是否在競爭環境中具備成功的條件，可以從其組織文化來觀察。

　　上述的觀點可以得知組織文化對於俱樂部競爭力與生存的重要性，因此俱樂部內所有的組織成員都應省思如何透過有效的經營管理制度與方法來帶動組織氣氛與團隊力，讓所有組織成員都能在專業、態度、使命上不斷地提升，才能奠定健身俱樂部在未來競爭上有更多的良好基礎。展望未來，健康體適能俱樂部為我國近二十年來的新興運動休閒服務業，目前俱樂部會員人數僅占總人口的很小部分，因此健康適能俱樂部產業未來在台灣的發展應有相當成長空間。

資料來源：作者整理。

組織所做的努力，是有意義的、有價值的。此外，組織文化提供成員言行的適當標準，而一個強勢的組織文化，能提升組織的績效，因此對於運動休閒事業的管理領導者，除了關心組織架構、工作流程等外顯的事物外，對於組織文化亦不可不多加用心，組織領導者在組織文化的創造、維持與改變三階段中，皆扮演重要的角色，是企業組織經營的重要因素之一。

 ## 第三節　組織變革

　　在今日快速變遷的市場環境中，組織面對的是內部、外部環境的變化，以及新競爭者的挑戰，因此組織也必須透過組織變革，才能適應市場競爭，以下說明組織變革的定義、啟動組織變革的因素以及組織變革的步驟。

一、組織變革的定義

　　何謂「組織變革」（organizational change）？吳秉恩（1993）認為，組織變革係組織為加強提升組織文化及成員能力，以適應環境變化，進而達到生存與發展目標之調整過程。因此，任何組織試圖改變舊有狀態之努力，均屬組織變革之範疇。透過變革過程，組織可達到更有效率的運作、達成平衡之成長、保持合時性和促使適應能力更具彈性等。許士軍（1995）認為，由於有內在、外在原因之影響，任何組織、任何時間皆是處於改變中。有些改變非組織本身所能掌控，是非規劃性的改變；有些改變是組織有意識刻意改變，就是計畫性改變。因此，組織變革可以說是「組織從他們現在的狀態轉變到期望的未來狀態，以增進其效能的過程」。有計畫的組織變革，其目標是發現創新或改良使用資源與能力的方法，以增進組織創造價值的能力，

並改善對利害關係團體的報酬（楊仁壽等譯，2006）。

　　根據上述說明，組織變革的定義是指組織從現在的狀態轉變到未來狀態，以增進其效能的過程。有計畫的組織變革，其目標是發現創新或改良使用資源與能力的方法，以增進組織創造價值的能力，並改善對利害關係團體的報酬。一個正在衰退中的組織，可能需要重整其資源以改善其對環境的適應力（鍾從定，2002）。

二、啟動組織變革的因素

　　組織變革的動力來自各方面，于泳泓和陳依蘋（2004）認為，企業被迫面臨變革，通常來自以下幾種原因：

1. 外部競爭者與競爭策略的調整：如高度競爭下成熟市場的「微利」或「虧損」窘境。
2. 市場與客戶改變：如產業萎縮、客戶不斷地抽單。
3. 組織架構的調整：如購併或組織精簡。
4. 科技工具的導入：企業資源規劃（Enterprise Resource Planning, ERP）、顧客關係管理（Customer Relationship Management, CRM）等。

　　整體而言，造成組織變革的因素，包括來自組織的外部環境，以及來自組織內部，以下分別說明之。

(一)外部變革推動力

　　組織變革的外部環境推動力包含政治、經濟、文化、技術、市場等方面的各種因素和壓力，包括以下幾方面：

◆政治、經濟等社會因素

　　政治、經濟環境因素，會對各類組織形成強大的變革推動力，例如：國家經濟政策改變、外資企業競爭、加入世貿等外在環境因素，

都成為組織變革的推動力。

◆科技資訊等技術發展

　　企業管理的資訊化與研發的科技化，對於組織管理產生廣泛的影響，成為組織變革的推動力。由於高科技的使用，電腦輔助設計、電腦集成製造以及網路技術等的廣泛應用，對組織的結構、體制、管理等提出了變革的要求。尤其是網路系統的應用顯著縮短了管理和經營的時間與距離，電子商務打開了新的商業機會，也迫使企業領導人重新思考組織的構架和員工的專業，而知識管理就成為組織變革的重點。

◆市場競爭環境的改變

　　全球化經濟迫使企業必須改變原有經營與競爭方式，使得企業為提高競爭能力而加快組織變革，大量的裁員和購併，管理人才日益成為競爭的焦點。

(二)內部變革推動力

　　組織變革的內部推動力包括組織結構、人力資源管理和經營決策等方面的因素。

◆組織結構因素

　　組織變革的重要內部推動力是組織結構。由於外部的動力帶來組織的重組，或者因為企業經營策略的調整，要求對組織結構加以改造。這樣往往會影響到整個組織管理的模式和工作的流程。

◆人員與管理的因素

　　由於經營環境的改變，使得人力資源結構變得更為多樣化，企業組織需要更為有效的人力資源管理。為了保證企業經營策略的實現，需要對企業組織的目標做出有效的預測、計畫和協調，對組織人力資源進行多層次的培訓，這些管理活動是組織變革的必要基礎和條件。

◆團隊工作模式因素

今日企業組織日益注重團隊建設和目標價值觀的更新，形成了組織變革的一種新的推動力。組織成員的士氣、動機、態度、行為等的改變，對於整個組織有著重要的影響。尤其今日隨著電子商務的發展，虛擬團隊管理對組織變革便會提出更新的要求。

三、組織變革的步驟

(一)組織變革的挑戰

Senge（1990）認為，組織變革過程中可能須面對下列十種不同的挑戰：

1. 時間不夠：我們沒有時間做這種事。
2. 孤立無援：我們得不到支援、我們根本不曉得自己在做什麼。
3. 毫無關聯：工作與企業目標並不相關。
4. 言行不一致：帶動變革的人說的是一套，做的是另一套。
5. 恐懼與焦慮：成員們會擔心自我坦露易受到攻擊和做得不妥當。
6. 負面評價：這個方案根本沒用。
7. 孤芳自賞、高傲自大：「死忠派」與組織內的其他人不斷地發生誤解。
8. 治理架構：先導群需要更大的自治權，而管理階層又會擔心他們的自治會帶來混亂，因而產生衝突。
9. 難以擴散：無法跨越組織的疆界來移轉知識，難以使體系裡的人相互增益。
10. 組織的策略與目的：如員工產生「我們將何去何從？」、「我們在這裡到底是為了什麼？」等疑慮，因此組織必須培養出持續變革的學習能力，以利變革的延續。

(二)組織變革的步驟

面對上述組織變革的挑戰，Hamel（2000）提供組織變革的八大步驟，作為企業進行組織變革的參考，如下所述：

◆步驟1：建立觀點

1.世界中什麼事情正在改變？

2.這些改變會帶來哪些機會？

3.何種事業觀念可以利用這些改變而獲利？

◆步驟2：擬訂一份宣言

1.以充分理由解釋這個目標的必要性。

2.切中人類永久的需求和渴望。

3.列出清楚的行動綱要。

4.吸引人們的支持。

◆步驟3：創造聯盟

要調整公司的方向，必須廣泛結盟，藉由建立聯盟，可以把個人權力變成集體權力。

◆步驟4：挑選目標對象及關鍵時機

把關鍵人物、重要活動當成重要關鍵時機，把握教育、表演及召募的機會。

◆步驟5：合作與中立

採取雙贏主張、互惠主義，必須尋求組織的合作與消除敵意，而不是造成貶抑與衝突。

◆步驟6：找一位翻譯者

如果遭遇阻礙，不妨找一位溝通者，如資深幕僚及新上任主管通常是很好的人選。

◆步驟7：小贏、早贏、常贏

人們會對提案主張有所爭議，但他們無法對成功有爭議，如果不能證明構想確實行得通，那麼所有的組織努力都沒有價值。

◆步驟8：隔離、滲透、整合

在行動初期階段，遠離那些心懷敵意的主管們。而要澈底改造現有事業，需要的不只是滲透，還必須整合。

根據科特（Kotter, 1996）歷經十年觀察一百家進行組織變革的企業，歸納出成功的轉型必須經過八階段的變革過程，以創造出足以壓制各種慣性的力量和誘因，其各步驟的要點分述如**圖3-2**。

結　語

就運動休閒事業組織而言，其最佳的組織結構是指企業能夠以最有效率的方式創造出產品或服務，滿足社會所需要的價值，否則在其他同業競爭下，會遭到顧客與市場的淘汰。由此可見，組織是運動休閒事業管理其中的一個關鍵要素，並且會影響企業團隊運作以及企業的經營競爭力。然而有些運動休閒事業經理人對企業組織缺乏深入瞭解，因此在組織設計時，並未依照組織遠景與目標來做最佳設計，同時無法透過領導創造正面的組織文化，在進行組織變革時，又單純地在機構和人員的增減上面做調整，將企業組織從個別角度、某個局部去理解，就無法達到組織整體最佳化的效果，而透過本章的說明，未來運動休閒事業組織要永續發展，必須重新反省與檢討組織設計，以符合產業市場的需求與競爭，領導者是否能讓組織形成一股配合組織發展願景與目標的組織文化，同時當組織在面對內外部環境改變時，是否能快速地進行組織變革，則是運動休閒事業經營管理成敗的重要關鍵因素。

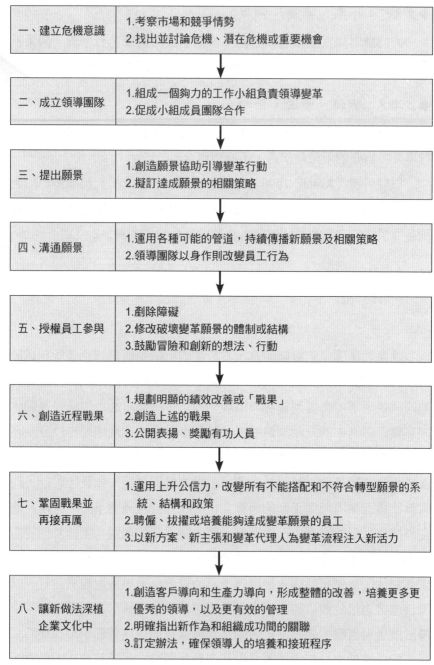

一、建立危機意識	1.考察市場和競爭情勢 2.找出並討論危機、潛在危機或重要機會
二、成立領導團隊	1.組成一個夠力的工作小組負責領導變革 2.促成小組成員團隊合作
三、提出願景	1.創造願景協助引導變革行動 2.擬訂達成願景的相關策略
四、溝通願景	1.運用各種可能的管道，持續傳播新願景及相關策略 2.領導團隊以身作則改變員工行為
五、授權員工參與	1.剷除障礙 2.修改破壞變革願景的體制或結構 3.鼓勵冒險和創新的想法、行動
六、創造近程戰果	1.規劃明顯的績效改善或「戰果」 2.創造上述的戰果 3.公開表揚、獎勵有功人員
七、鞏固戰果並再接再厲	1.運用上升公信力，改變所有不能搭配和不符合轉型願景的系統、結構和政策 2.聘僱、拔擢或培養能夠達成變革願景的員工 3.以新方案、新主張和變革代理人為變革流程注入新活力
八、讓新做法深植企業文化中	1.創造客戶導向和生產力導向，形成整體的改善，培養更多更優秀的領導，以及更有效的管理 2.明確指出新作為和組織成功間的關聯 3.訂定辦法，確保領導人的培養和接班程序

圖3-2　創造重大改革的八階段流程

資料來源：Kotter (1996).

個案探討
3-1 　　組織變革

運動休閒事業如何進行組織變革？

　　企業的發展離不開組織變革，內外部環境的變化，都給企業帶來了不同的機遇與挑戰，尤其是外部環境的變化更是企業組織變革的最大原因。運動休閒事業也是相同，在面臨不同的競爭與挑戰時，往往只有透過組織變革才能因應挑戰生存下來。

　　例如：愛迪達（Adidas）曾經是叱吒一時的運動品牌，然而在過去的某一段時間，只見競爭對手耐吉（Nike）的行銷攻勢走遍全球，不過愛迪達在董事長路易斯狄（Robert Louis-Dreyfus）接手後，也採取一連串改革，又重新活躍在市場上，成功地扭轉了整個局面。愛迪達公司甚至宣布購併法國知名的運動用品廠商所羅門（Salomon S. A.），並正式進軍高爾夫球、滑雪與自行車運動用品市場。這項購併案不僅讓愛迪達跨入邊際利潤更高的新事業領域，也證實路易斯狄的組織變革完全成功，讓愛迪達重返全球運動用品領導者的地位！

　　另外一家運動品牌Puma，也是在1993年Jochen Zeitz接下了Puma總裁一職後，重新站上世界運動舞台，成為全球與耐吉、愛迪達齊名的運動品牌製造商。Zeitz是如何讓Puma起死回生？上任後，Zeitz第一件事就是裁員，他將公司的719人砍到剩下367人，在裁員一個月後，公司也決定把工廠搬到工資相對便宜的越南、台灣與中國大陸。在穩定公司組織後，緊接推出改革第二階段：「重塑品牌」。首先把原來的研發費用由2%增加一倍，行銷費用更由10%增加到16%，而且在全球日本、美國、歐洲等地廣設研發中心，更改產品設計圖案，並簽下許多運動員。這些組織變革的策略，也成功讓Puma在全球的運動用品業占有一席之地。

　　企業的組織變革一般可分為激進式變革和漸進式變革兩種，激

進式變革能夠以較快的速度達到目的，因為這種變革模式對組織進行的調整是大幅度的、全面的，不過激進式變革容易導致組織的平穩性差，嚴重的時候會導致組織崩潰。漸進式變革則是透過局部的修補和調整來實現，這種方式的變革對組織產生的衝擊較小，不過缺點則是在於容易導致企業組織長期不能擺脫舊機制的束縛。因此當運動休閒事業要進行組織變革時，要選擇哪一種變革方式，也考驗著領導人的智慧！

資料來源：作者整理。

 問題討論

　　面對國際運動品牌大廠的競爭，台灣的運動休閒事業如何透過組織變革與組織文化的再造來創造競爭力？上述的例子可以帶給運動休閒事業管理何種啟示？

參考文獻

一、中文部分

丁明勇譯（1994）。Boone, L. E. & Kurtz, D. L.原著。《管理學》。台北：滄海。

于泳泓、陳依蘋（2004）。《平衡計分卡完全教戰守策》。台北：梅霖文化。

司徒達賢（1988）。〈企業購併的基本概念與分析角度〉。《企業經理人月刊》，頁4-6。

吳秉恩（1993）。《組織行為學》。台北：華泰。

吳清三、林天佑（1998）。〈轉型領導、互易領導〉。《教育資料與研究》，卷24，頁63-64。

李田樹、李芳齡譯（2000）。Hamel G.著。《啟動革命》（初版）。台北：天下。

林財丁、林瑞發譯（1998）。Robbins, S. P.原著。《組織行為》。台北：滄海。

洪明洲（1997）。《管理——個案、理論、辨證》。台北：科技圖書。

張緯良（2005）。《企業概論——掌握本質創造優勢》。台北：前程文化。

許士軍（1995）。《管理學》。台北：東華。

楊仁壽等譯（2004）。《組織理論與管理》。台北：雙葉。

楊仁壽等譯（2006）。《組織理論與管理——理論與個案》。台北：台灣培生教育。

楊銘賢譯（1997）。《管理概論》。台北：新知。

劉寶鋇（2002）。〈組織設計的基礎〉。取自：http://ceiba.cc.ntu.edu.tw/management/content/ch7content.htm

謝薇（2004）。《超越巔峰管理學》。台北：偉碩。

鍾從定（2002）。〈政府組織再造——組織生命週期與變革〉。「國政研究報告」。憲政（研）091-053號。

魏錫鈴（2004）。《騎上峰頂：捷安特與劉金標傳奇》。台北：聯經。

二、外文部分

Cameron, K. S., & Quinn, R. E. (1999). *Diagnosing and Changing Organizational*

運動休閒管理

Culture (1st ed.). Addision-Wesley Inc.

Kotter, J. P. (1996). *Leading Change*. Harvard Business.

Ott, J. S. (1989). *Organizational Culture Perspective*. Chicago, IL: Dorsey Press.

Robbins, S. P. (1990). *Organization Theory: Structure, Design and Applications* (5th ed). Englewood Cliffs, NJ: Prentice Hall.

Robbins, S. P. (2001). *Organizational Behavior*. New Jersey: Prentice Hall.

Robbins, S. P., & Coulter, M. (2005). *Management* (8th ed.). NJ: Prentice Hall.

Schein, E. H. (1992). *Organizational Culture and Leadership* (2nd ed.). San Francisco: Jossey-Bass.

Senge, P. M. (1990). *The Fifth Discipline: The Art and Practice of the Learning Organization*. New York: Doubleday/Currency.

Siehl, C., & Martin, J. (1987). The role of symbolic management: how can managers effectively transmit organizational culture? In J. M. Shafritz and J. S. Ott (ed.). *Classics of Organizational Theory*. Chicago, IL: Dorsey, pp. 434-435.

Chapter 4

運動休閒事業領導

閱讀完本章，你應該能：

- 知道領導的定義與相關理論
- 瞭解領導的型態與類型
- 知道權力的來源與授權的意涵
- 明白激勵的意義與發展
- 能夠運用領導與激勵的理論與實務

運動休閒管理

前　言

　　二十一世紀是個變遷快速的時代，這些快速的變化都來自現今的網路化、全球化、多元化的結果，也就是知識經濟時代的來臨。而知識經濟時代，人才的重要性已超過資本、技術等有形的資產，成為最重要的創新及競爭資源。故對企業而言，領導顯得更為重要。一個企業如果缺乏足夠的領導人才發揮領導能力，勢必無法在競爭激烈的市場中生存，因此領導是企業組織成功的關鍵要素。領導在組織行為的研究中扮演著相當重要的角色，同時領導行為並非只存在於單一領域中，而是跨領域的，廣泛地存在於社會中，因此無論是運動休閒事業的經營領導者或是從業者，都必須具備與理解領導的意涵與重要性，因為在過去傳統的管理教育中，一直著重在培養優秀的管理者，卻忽略了培養領導者的重要性。因此未來運動休閒事業的經營管理，應著重在領導者的培養，因為成功的運動休閒事業應該主動尋找具領導潛力的人，畢竟領導人及其價值觀對企業的成功發展有極大的影響。

　　在運動休閒事業裡，有許多企業領導人的經營管理足以作為同業典範，如麥當勞的領導人Ray Kroc、星巴克的領導人Howard Schultz、喬山企業的董事長羅崑泉、捷安特的董事長劉金標。在他們帶領企業發展的過程中，其價值觀在無形之中注入組織內，而這無形的價值觀領導著全體員工，共同讓企業邁向卓越之路。

　　隨著國人對於休閒生活日益重視，帶動了運動與休閒相關產業的蓬勃發展；越來越多的休閒農場、民宿、體適能健身中心等企業組織，更為這個新興的領域注入了一股活水。但運動與休閒事業是一門多角化經營的綜合事業，需要與其他相關產業配合，如觀光遊憩資源、餐飲娛樂、旅館產業等，以構成整體性的發展。而「領導」是任何組織發展的基本要件，也是經營成敗的關鍵因素，因此運動休閒領導與激勵有其重要的功用！因此本章將分別介紹領導的定義與相關理論、領導的型態

與類型、權力的來源與授權的意涵、激勵的意義與發展，並以較多實例個案做說明，作為未來運動休閒事業經營的基本能力。

第一節　領導的定義、理論與型態

何謂領導（leadership）？在組織行為中很少有一個名詞像「領導」一樣，其定義會引起極大的爭議，有多少人嘗試為這個概念下定義，就會出現同樣多的定義。雖然領導定義紛雜，但綜而言之，領導是指運用影響力以達成組織目標的能力，是影響團體而達成組織目標的能力，這種能力來源可能是正式的，例如因位居管理階級而取得正式權威。但並非所有的領導者皆是管理者，也並非所有的管理者都是領導者。管理者雖擁有組織所賦予的正式權力，但並不能夠確保有效領導他人。組織中有一非正式組織，其影響能力與正式組織同等重要（許士軍，1979）。

Kotter（1990）認為，領導在於能巧妙地應付變化多端的事物，領導者先藉由願景的勾勒來建立方向，再對人們溝通並激勵其克服障礙，以獲得人們的合作。由此可見，企業中的領導是指運用正式與非正式的影響力，帶領組織朝向目標的一個過程。為了進一步瞭解領導，以下將分別介紹領導理論的演進與領導的型態。

一、領導理論的演進

有關領導理論，存在有各式各樣的解釋或理論。最常見的分類是將領導理論分為四大類：(1)領導者特質理論（trait theory of leadership），或稱偉人理論；(2)行為模式理論（behavioral pattern theory）；(3)權變理論（contingency theory），或稱情境理論（situational theory）；(4)近代領導理論。以下作簡要說明：

(一)領導者特質理論

　　領導者特質理論是領導最早的研究方向，強調領導者應具有某些天生的特質，是異於他部屬，例如智慧、領袖魅力、果斷、熱心、力量、勇敢、正直、自信等等。因此早期研究領導的心理學家試圖發展出所謂的特質論，就可依此來選擇領導者。然而也有學者和研究顯示，即使領導者符合了特質條件，也不代表部屬生產力及組織績效會大幅提升。此外，某些特質可能增加領導者成功的機會，不過沒有一個特質可以保證成功。因此，自1940年以後，利用領導者屬性或特質以解釋或預測領導效能的理論，就逐漸被放棄。

(二)行為模式理論

　　由於特質理論的失敗，使得研究者轉移注意力到領導者所表現的行為上。想瞭解有效的領導者，其行為是否具有某些特性，而有了行為模式理論的產生。

　　行為理論是從一個人的表現上來詮釋領導，如果行為可以被塑造和教導，則領導者應該是可以被培養與教育出來的。因為擁有適當的特質可能較易使一個人成為有效的領導者，但其仍需有正確的行為，因此特質理論和行為理論應用上的差別在於其基本假設。這種理論主張我們應當研究領導效能與領導者的行為模式之間的關係。另一方面，如果真的可以確認出領導者的特殊行為，那麼領導者將是可以培養的。即可以設計訓練課程，來使想成為有效領導者的人培養出此種行為型態。雖然不同學者的研究對領導行為模式並無一致的看法，但可確認的是，行為理論已確認領導行為與團體績效的一致性關係。

(三)權變理論

　　領導研究後來逐漸發現，預測領導成功與否牽涉到比一些特質或是偏好行為更複雜的事物，不是單靠獨立出幾個特質或行為即可。

權變理論認為，如果我們承認領導的作用在於影響人們的行為，而人們的行為又受動機和態度等因素之影響，所討論的領導方式就不能不考慮這些因素，這也是領導權變（情境）理論的基本概念。此外，預測領導成功與否是一件相當複雜的事，不是單靠獨立出幾個特質或行為即可。因此又發展出Fiedler的領導權變模式、House與Mitchell的路徑目標理論、Megley與Sisk的Z理論、Vroom與Yetton的領導者參與理論。例如Fiedler的權變領導理論，就主張沒有一種領導形式在所有情境中是最有效的，領導是否有效，須視領導形式和情境因素相配合的程度而定。

(四)近代領導理論

近代領導理論比較常見的有：交易式領導（transactional leadership）、轉換式領導（transformational leadership）、魅力型領導（charismatic leadership）和策略領導（strategic leadership），簡要說明如下：

◆交易式領導

此種領導方式是一種交易方式，即部屬達成目標，主管就滿足其要求，領導者藉由明確的任務及角色的需求來引導與激勵部屬完成組織之目標。也就是說，領導者與部屬之間存在著一種利益交換的關係，為使部屬達成績效，提供適當的報酬，促其達成目標，而對於有偏差的部屬給予糾正或處置的一種領導方式。

◆轉換式領導

轉換式領導係指領導者透過改變部屬的價值觀以及信念，引領部屬超越其自我利益，以追求更高的目標，包括提升部屬的需求層次或是改變組織文化，增加部屬達成目標的自信，進而願意付出更多心力，追求更高目標。跟隨者感受到信任、欽慕、忠誠以及對領導者的尊敬，因而能被激勵做比原本預期更多的事。

焦點話題4-1

成功領導人的特質與行為

　　領導最重要的目的在於讓組織的成員能夠認同組織的目標，讓組織成員能以完成組織目標而努力，以達到最好的效率，因此領導能力就成為完成目標的重要橋樑。而對於企業的領導人而言，必須對企業股東、對所有員工負責，甚至對整體社會發展都有極大影響力，因此到底要擔當這個重責大任的人需要什麼樣的特質呢？台積電董事長張忠謀在台大校慶應邀致詞時，曾以「一位好的領導人有些什麼特質呢？」為題，勉勵台大學生期許自己未來成為社會領導人才。張忠謀提出的五項社會領導人特質是：

1. 要有正面價值觀。
2. 要有終身學習與獨立思考的能力。
3. 要有溝通能力，尤其要有「聽」的能力。
4. 要有豐富的國際觀。
5. 要涉獵專業以外許多相關領域的知識。

　　而這樣的特質即是因應了今日產業的變化與社會變遷，事實上很少人天生就是成功領導者，往往經過一段學習旅程。學習型組織管理大師彼得・聖吉（Peter M. Senge）認為領導力是一個複雜的概念，必須耗盡一生追求，他認為所謂的領導意思是「跨越一道門檻」，領導人要能帶領眾人，踏出未知的一步，迎向全新的境界。其次，因為全新的境界充滿未知，因此人們會提出各種理由，不想突破眼前障礙，例如：能力不足、可能失去工作、前方有危險等等，因此領導人率眾跨越門檻時，還要能讓他們拋下恐懼的包袱，才能真正前進一步。彼得・聖吉認為優秀的領導人，不只握有權力，還要擁有足夠的勇氣，才能帶領大家向前走，除此之外，企業領導人還要有創造力，才能走出「解決問題」的層次，因此對於企業領導人而言，解決問題的能力很重要，這也是屬於領導專業能力的一部分，而最後則是企業領導人要勤於運用系統性思考的能力，能夠把企業局部的問題連結起來，從整體的角度，進行系統性思考，找到企業成功關鍵的模式。

資料來源：作者整理。

◆魅力型領導

魅力型領導是指被領導者在看到特定行為時，會將之歸因為英雄式或非凡型的領導。大部分魅力型領導之研究是為了鑑定哪些行為是有魅力的，而哪些是缺乏魅力的領導者。

◆策略領導

是指可以有效規劃與展望，維持彈性並且充分賦權他人，在必要的時候，創造策略性變革的能力。因此策略領導者要能學習如何在不確定的環境下，有效影響他人行為。

二、領導的型態

領導理論的演進過程中，產生許多不同領導型態，以下簡單介紹不同領導型態的意涵：

(一)雙構面領導

雙構面領導（two dimension leadership）是早期的領導思想，主要著重在對員工的關懷、體恤、注重人際關係和公司福利，及強調工作的技術、作業層面、重視團體任務的達成，這兩個方向所構成的領導型態。

(二)轉換型領導

轉換型領導（transformational leadership）主要的是以部屬心理需求層次來區隔交易型和轉換型的差異。交易型重視以交換職位獲得部屬服從；轉換型領導集中焦點在提升部屬較高的理念、道德價值等，使其自然對領導者尊敬服從。

(三)變革導向領導

變革導向領導（change-oriented leadership）主要的意涵為隨著組

織的發展，主管必須肩負起變革的任務。所謂變革導向即是以進行改變為領導重點，在組織發展的適當階段中展開。

(四)發展導向領導

發展導向領導（development-oriented leadership）主要的論點是，認為領導者除了傳統的員工導向、任務導向之外，還需要有尋找創意、有願景和變革、重視實驗的「發展導向」，並認為擁有發展導向之領導者，往往會具有較高的部屬滿足感，並且被屬下視為有較強的企業經營能力。

(五)學習型領導

學習型領導（learning leadership）認為，在學習型組織中，領導者應該扮演設計師、教師、管家等角色。同時主管必須對部屬有良好的溝通、鼓勵等行為，才能促進員工的學習態度與能力。

(六)願景型領導

願景型領導（visionary leadership）認為，除了傳統的工作導向行為、關係導向行為之外，領導者還需要為組織創造一個實在、可信、吸引人的未來願景，如此才可激勵內部的人去追尋它。

(七)僕人領導

僕人領導（servant leadership）是以愛、照顧所有的同伴及想幫助他人為基礎，而非累積權力和聲望。領導最基本的動機就是一種服務的欲望，僕人領導者重視的是人性平等及追求增進個人發展，還有所有組織成員的專業貢獻，是一種較新的領導型態。

焦點話題4-2

領導型態

巨大傳奇──捷安特的領導學

　　2007年底，台灣「自行車教父」劉金標以七十三歲高齡完成了單車環島的夢想，也掀起全民騎自行車的熱潮。2014年更以八十歲的年紀二度挑戰騎自行車環島成功；更允諾七年後將以八十七歲三度挑戰騎自行車環島，屆時將找全球最大鏈條製造廠桂盟、高齡八十歲的創辦人吳能明一起環島，再寫「老翁騎士」新紀錄。

　　然而一手催生自創品牌「GIANT」自行車行銷全球，打造出橫跨歐美及亞洲事業王國的巨大集團董事長劉金標究竟是如何領導整個集團營運？而近年來也改變過去強勢領導作風，充分授權將事業交由經營團隊打理，他個人則負責掌控公司經營大方向及新投資案。

　　根據《騎上峰頂》（*Racing to the Top*）剖析，說明了巨大公司是如何由小企業發展成全球最知名的自行車品牌，成功打響了「台灣製造！」名號，同時創造出馳名全球的自行車龍頭品牌，在巨大公司採用的是「沒有個人主義，只有團隊精神；沒有英雄領導，只有團隊作戰」的管理哲學，無論董事長或是總經理談起巨大集團的成就，都是歸因於全球團隊的功勞，很多事是帶頭做給員工看。例如：1992年，巨大到中國昆山設廠，劉金標親自率領中華區行銷總經理劉湧昌和公司的幹部打天下，親自跑了中國的多座城市，成功讓捷安特中國的團隊士氣大振。總經理羅祥安也是，為了捷安特品牌，全球跑透透，他帶著部門經理到全世界開拓市場，同時也利用訪視各國子公司的機會，輪流安排年輕的管理幹部、產品企劃、行銷等相關人員隨行，一來是讓人才實際體驗國外現場，二來可以機會教育，傳承國際管理經驗。

　　從巨大的例子可以得知，在巨大，若不懂得團隊合作，是很難完成任務的，巨大的領導者非常鼓勵員工與員工、部門與部門、事業單位與事業單位主動溝通，不僅是平行溝通，也非常重視組織內的上對下或下往上的垂直溝通管道，在今日全球化的時代來臨後，企業規模

愈來愈大，組織的功能愈顯重要，組織要有良好的團隊運作，而領導者則必須建立團隊合作的制度、管理流程等，企業才能像人體一樣，可以因應外在環境的變化。

資料來源：作者整理。

第二節　權力的來源與授權的意涵

在運動休閒事業經營領導過程中，主管對其部屬員工的人際互動及領導授權狀況，可能影響他的領導管理效能，同時也可能影響員工的工作滿意程度。因此以下將探討管理領導內，權力的來源、授權的定義和授權的目的。

一、權力的來源

作為一個領導人，一定要先瞭解權力的意涵與來源，才能進行領導與授權，一般而言，在組織內，管理者有五種重要的權力來源，是最早也是最常用來瞭解權力的方法之一（**圖4-1**）：

(一)法定權

具有法定權（legitimate power）的領導人，有權力告訴部屬該做什麼；部屬也有義務服從其命令。一般而言，管理者對其部屬擁有更多的法定權。

(二)酬賞權

有酬賞權（reward power）的領導者，因其控制了有價值的報酬，而可以影響部屬；部屬必須順從領導者的意願，以獲得這些酬勞。

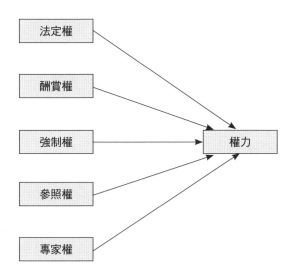

圖4-1　權力的來源

資料來源：French & Raven (1959).

(三)強制權

具有強制權（coercive power）的領導者對懲罰有控制權；部屬服從之以避免懲罰。一般來說，低階管理者的強制權與酬賞權，比起中階及高階管理者少。

(四)參照權

具有參照權（referent power）的領導者，擁有吸引他人的個人特質，部屬因愛慕、想要獲得其贊同、個人樂意或想要與領導者類似而服從領導者。

(五)專家權

具有專家權（expert power）的領導者，必須具有相當的技能或知識。部屬之所以服從，是因為他們相信值得向他學習，或可以得到這項專業技術。

　　雖然我們很容易假設最有權力的上司，就是那些有高的法定權與控制主要獎懲的人，專家權與參照權等個人化的權力來源也非常重要，員工是否有達成管理者期望績效的動機，與這些個人化的權力來源密切相關。

二、授權的定義

　　在運動休閒事業組織內，除了在極小型公司外，經營管理者都必須授權部屬從事某些工作，因為組織要具有效能，主管就需要懂得授權。然而什麼是授權？以管理學、組織行為學的觀點理解授權的意義，授權是給予非管理階層的員工，對其工作與任務有做決定的責任和權力，它是將管理責任轉移給員工，讓員工和專業性幕僚共同負擔起工作的責任。Robbins（1996）認為，授權為給予員工更多的權力委託、參與經營、工作小組、目標設定及訓練。因此授權係指由上級長官或具權力者，以一定之責任與事權委授於下級部屬，使其在監督之下，能相當自主的處理活動，以完成特定之任務，授權者對被授權者得持有指揮與監督之權，被授權者負有工作報告及完成工作之責任。亦即係指一位主管將某種職權及完成工作的責任，指定某位下屬擔負，使下屬能代表他從事管理或作業性工作（張潤書，1991）。

　　授權是一種平緩的變革，係源於對嚴格的控制、強大的壓力、刻板的工作劃分與對嚴密監督者的瞭解，並將注意力移轉到員工身上，認為員工對於組織的生存、興盛應是負有責任的。此外，它也是一個逐步實施的過程，係以提升組織成員自我效能的知覺，進而能持續完成工作的過程。亦有學者認為授權也是一種長期的組織文化塑造工作。

　　由上述說明可以得知，授權是一過程，整體過程的核心概念在於使組織成員更具有能力與活力，且是要建構一個動機，一個能讓員工有動力去發揮能力、提升能力等之動機，所以授權並非僅是授予必要

的權力給他們；授權也是要塑造一個環境，在此環境中，組織授予權責給員工，使各階層的員工在其責任範圍內之各方面具有實質的影響力，被授權之員工是個主動解決問題的人，能夠協助主管規劃工作，並加以執行，進而達成組織之目標。

三、授權之作用

在企業經營和領導過程中，為什麼要授權？授權對於領導又有什麼好處？以下區分幾個授權作用的面向來說明：

(一)提升員工自我效能

授權最主要的成果是提升員工的能力及自我效能，當員工在其工作的執行上，獲取更多自主決定權時，他們自我能力的感受程度會增加，因為他們決定了完成任務的最佳方式。同時，透過授權也可以讓被授權的員工更具適應力，例如運動休閒服務業的員工，得到主管的授權後，可以更快速回應顧客的需求及問題，比較能與顧客產生良好的互動，並開拓忠誠的顧客。

(二)改變員工態度

被授權的團隊通常具有以下特質：增加工作滿意度、提升對工作的認同感、決策過程更有效率等優點。因為施行授權對員工而言，他們認為除了分內的事情做好外，也應該要有責任讓整個組織更好；獲得授權後的員工，比較能主動協助主管規劃工作，並加以執行。

(三)建立效能化的組織

在組織中，授權通常被描述為四個步驟，即分派職責、授予權力、確定責任範圍以及建立行政責任。因此一個能夠被充分授權的組織，通常比較能建立一個效能化的組織。

四、管理者如何授權？

既然授權為企業組織與員工帶來許多的好處，那麼運動休閒事業的領導者該如何授權？一般而言，有效地授權要透過下列幾個步驟，如圖4-2所示。

授權的第一步是確認目標，管理者應清楚地瞭解他所期望的目標；然後管理者再選出有能力完成這項任務的人。

在進行授權的過程中，應該徵求部屬的看法與建言，接著授予部屬職權、時間與資源，讓部屬能成功的完成任務。此時領導者必須定期檢核並適當的檢討進度，授權的整個過程，管理者與部屬要一同工作，並對此計畫案時時相互溝通。一開始，管理者便須瞭解部屬的理

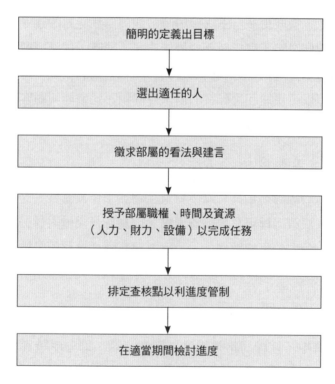

圖4-2　授權的步驟

資料來源：蘇錦俊譯（2005）。

念，並在定期的會議或檢討會中得知進展與問題。如此，即便由部屬執行任務，管理者仍然瞭解任務的所有現況。

 ## 第三節　激勵意義與發展

所謂激勵（motivation）指的是個體願為目標努力的強度、方向及持久的過程。而激勵的定義共含三個要素，即強度（intensity）、方向（direction）及持久度（persistence）。強度是指個體努力的強弱程度，通常當員工受到激勵時，除非是朝著組織目標努力，否則就算付出再多，也並非是我們所樂見的績效。除了強度外，努力的方向是否與組織目標一致也很重要，最後激勵尚包含持久的層面，這是指個體能努力維持到多久的程度，受到激勵的個體努力多久可以達成組織的目標（陳思婷，2006）。而所謂的企業領導中的「激勵」，就是從滿足員工多層次、多元化的需求出發，針對不同的員工提供不同方向的激勵手法，以激發員工對工作的積極性和創造性，從而達到員工和組織的雙贏。因此，「激勵」不僅可以作為管理員工情緒與工作效能的方式之一，也可作為鼓勵他們尋求更高層次的成就、更高難度的任務時的有效方式。以下分別說明激勵理論的發展以及運動休閒事業領導激勵的運用。

一、激勵理論的發展

激勵理論的發展包括以下幾個主要理論（陳思婷，2006），分別說明如下：

(一)Maslow的需求層級理論

Maslow的需求層級理論（hierarchy of needs）假設每個人均有五

個層級的需求。各項需求之間，處於一種階層關係；彼此具有先後關係，即低層次的需求滿足之後，高層次的需求才會出現。這五個由低到高的需求層級包括：生理需求、安全需求、社會需求、自尊需求與自我實現需求。較低層次的需求，主要靠外在事物，如薪資、契約與年資來滿足；較高層次的需求，主要是自身內在的滿足。

(二)Herzberg的二因子理論

Herzberg的二因子理論（two-factor theory），亦稱為激勵—保健理論（motivation-hygiene theory），根據Herzberg的說法，導致工作滿足的因素是截然不同於導致工作不滿足的因素。經理人若僅致力於去除那些不滿足的因素，只能平息員工不滿，但不見得可以激勵員工。因此若想激勵員工努力工作，就應把重點放在與工作有關的結果上，如升遷機會、個人成長的機會、認同、上司器重、工作本身及成就感上，Herzberg稱這些為激勵因子（motivators）。

(三)McGregor的X、Y理論

Douglas McGregor對人性提出兩種極端的分野，一種為負面性的，稱為X理論（X theory）；另一種為正面性的Y理論（Y theory）。McGregor認為經理人基於本身對人性的假設而有自己的觀點，並根據這些假設來對待員工。

(四)David McClelland的三需求理論

David McClelland的三種需求（McClelland's three needs theory）為：

1. 成就需求（need for achievement）：為達成某種成就，想超越他人及追求成功的慾望。
2. 權力需求（need for power）：希望控制他人、影響他人的慾望。

3.隸屬需求（need for affiliation）：希望和他人建立親密的人際關係之欲望。

(五)Vroom的期望理論

Vroom的期望理論（expectancy theory）認為激勵能否對員工產生影響，完全視員工是否相信，努力之後就會有好的績效；績效好，公司就會給予獎勵，例如加薪、升遷或發股利及紅利；且這些激勵剛好是自己心中認定是重要且可滿足自己的目標，即個人採取某項行為的強度，決定於某項行為完成之後所能獲得的價值，以及達成該任務的機率。期望理論也點出了為何激勵在很多員工身上無法產生效用。因為努力不一定能得到績效，績效也不一定得到期望的報酬。

(六)Adams的公平理論

Adams的公平理論（fair theory）認為，人們處在一種「交換關係」，人們一方面付出代價，另一方面也要有所獲，一般傳統的公平理論是強調分配的公平，也就是員工覺得所得報酬的量及方法是否公平的程度。對大多數員工來講，公平理論指出的相對性報酬與絕對性報酬都會嚴重影響激勵作用。

(七)Locke的目標設定理論

Locke的目標設定理論（goal-setting theory）認為，人類行為是由「目標」及「企圖心」所形成，個體為了特定目標努力的企圖心，是激勵其工作的主要動力來源，尤其設有完成期限或達成標準者，其激勵作用更大。而在目標設定理論中，目標設定的難易與方法就顯得特別重要。

(八)Alderfer的ERG理論

Alderfer修訂了Maslow的需求層級理論，提出了ERG理論（ERG

theory），目的是為了讓理論可以更配合實證的現狀。認為需求層級可分為三種：生存需求、關係需求與成長需求，ERG理論並不認為必須先滿足低層次需求，才會進而追求其他層次需求。

(九)Skinner的強化理論

Skinner的強化理論（reinforce theory）採行為論的觀點，認為強化物可以決定行為，結果才是影響行為的主因。因此為了改變個體的行為，必須針對個體行為的結果做改變或強化。只著重個體採取某行為會產生什麼結果。所以嚴格來講，它並不算激勵理論，但是它有助於行為控制的分析。

由以上的激勵理論可歸納出激勵對員工之影響，可分為員工內在需求和外在環境兩大構面。這些構面大致可分為：個人需求、個人成長、關係需求、尊重需求及權力需求等。

二、運動休閒事業領導激勵的運用

今日的領導面對什麼新挑戰？什麼樣的人才能領導？領導力如何與時俱進？面臨不同的衝擊，運動休閒事業經營者如何有效領導？激勵是一種有效的方法，而不同需求、特性的員工及不同的運動休閒事業帶給激勵理論許多挑戰。根據上述激勵理論的定義與內涵，未來運動休閒事業管理與領導者，在運用激勵理論與方法時，大致應該把握以下幾個原則：

(一)確認員工個體的差異及需求

領導者應該多瞭解員工需求與重視目標的不同，每個人皆有其差異及不同需求，才能做出合適的工作分配及安排。例如在運動健身俱樂部中，行銷人員與服務人員就應該有不同的激勵方法。

(二)利用目標及回饋

　　領導者應該給予員工明確及稍微困難的目標，同時讓員工參與目標訂定，並適時提供回饋，讓員工瞭解目前的狀況，目標的訂定則可以由領導人與員工共同討論設定。

(三)讓員工參與決策制定

　　讓員工有參與工作目標、福利項目的選擇、工作品質等問題，有助於建立員工對於企業組織的認同感，並改善員工生產力並有效激勵士氣。

(四)報酬與績效的聯結

　　報酬應跟著績效調整。報酬與績效關聯必須相關，才能提高工作效率與成就感，降低離職率，換言之，激勵一定要給績效表現較好的員工。

(五)制度的公平性

　　要讓員工覺得自己的能力、經驗與付出，和其績效、報酬、工作升遷與調派的制度是對等的，所以激勵辦法的實施一定要公平、公正、公開。

結　語

　　運動休閒事業的經營與領導，必須依賴領導者的個人及專業價值觀。許多成功公司的領導都是源自於價值觀，瞭解個人及公司價值觀的領導者將創造恆久的結果，而缺乏清楚價值觀的領導者將會不斷地轉換目標。優秀的領導者必須要不斷地灌注好的價值觀到組織內，而組織有優良的文化及清楚的價值觀會增加組織成功及長存的機會。成

功的管理者創造了領導的需求，領導人的工作還必須為組織創造出明確的目標和方向，他們必須以這個方向整合所有的企業系統，加以維持相當時間，並建立起組織對共同目標的認同和投入。故領導人扮演著一個核心靈魂的角色，領導公司成員朝共同目標前進。而運動休閒事業的經營領導人，面對未來產業型態的改變，如何帶領一群運動休閒的專業人力資源進入產業競爭，領導與激勵將是企業經營成效的重要關鍵。

個案探討
4-1 　運動休閒與領導

　　美國《商業週刊》（*Business Week*）曾做一系列高爾夫球報導，指出高爾夫打得好的人，領導能力也高人一籌。許多人認為高爾夫球打得好的人，一定是聰明、具創造力、專注、能做好自己的情緒管理，並且能持續不斷練習的結果。美國昇陽電腦執行長麥可利尼（Scott McNealy）認為高爾夫與企業經營最大的共同點就是專注，他的哲學是，在球場上，要專注打球，不要想生意的事。美國商界大亨川普（Donald Trump）不但在高爾夫球場上做生意，也從球場上學到自制。前GE執行長傑克·威爾許（Jack Welch），將高爾夫當作是測試員工性格的利器。而身處於變遷迅速、高度競爭、逆境生存的企業環境，運動休閒一方面成了CEO宣洩工作壓力的出口，另一方面也經常在運動參與的過程中，領悟到許多企業經營管理的哲學。

　　在台灣有許多成功的企業領導人往往也都是熱愛運動的，同時他們也從運動中領悟到許多領導與管理的道理。愛好騎自行車的巨大董事長劉金標以七十三歲高齡，用十五天完成自行車環台之旅。在環島過程中領悟到「打仗是打在開火之前」，無論是經營企業或是挑戰自我極限，最重要的是要有堅定的意志力和萬全的準備。鄉林集團董事長賴正鎰也有一套獨有的「賴氏爬山哲學」，是「行動力大於意志力」，「只要一爬山，一定要攻頂，做事業也是如此，一定要成為地標。」中華映管總經理邱創儀長期參加馬拉松運動，透過馬拉松體悟到速度與節奏的調整的重要性，「企業經營猶如跑馬拉松，不是比誰衝得快，而是比誰經營得久。」潤泰集團總裁尹衍樑喜歡在假日開帆船，他從開船學習危險，學習用耐力跟專注解決問題，因此潤泰集團許多的企業藍圖，都是在他開船之際描繪出來的。BBDO台灣分公司執行長李素真，則是透過騎馬發現領導部屬必須先建立在「瞭解」與「信任」上，「鼓勵或譴責部屬時，細

微、無形的動作，反而影響更大。」長興化工總經理高國倫酷愛飛行，體悟到「開飛機跟經營企業一樣，要有萬全的準備跟緊急應變能力。」讓他將各種標準作業流程與制度化的應變方式引進長興化工。喜歡騎重型機車的逸凡科技董事長陳逸文，發現在騎乘過程中最重要的不是速度而是專注，因此把專注力用在最關鍵的地方，掌握關鍵少數，進行風險評估，就成為他的企業經營之道。

　　而在上述的運動類型中，無論是高爾夫、爬山、馬拉松、帆船、重機、騎馬，不同運動的特質往往可以帶給領導者在不同企業經營管理與領導不同面向的體悟，由此也可得知運動不僅帶給領導者健康的身心，更對於企業經營有極大的助益。

資料來源：作者整理。

 問題討論

　　透過運動或休閒的參與，可以得到許多企業經營或人生的啟示，在閱讀上述個案後，你認為哪些運動休閒的參與，可以運用到領導的理論與實務中呢？例如：在登山或攀岩過程中，是否可得到信任與授權的啟示？

參考文獻

一、中文部分

張潤書編譯（1991）。《組織行為與管理》。台北：五南。

許士軍（1979）。《管理學》。台北：東華。

陳思婷（2006）。《激勵、領導風格與工作特性對組織創新績效之關聯性研究──以台灣高科技產業為例》。國立成功大學企業管理系碩士論文。

蘇錦俊譯（2005）。《管理學》。台北：普林斯頓。

二、外文部分

Bass, B. M., & Avolio, B. J. (1990). *Transportational Leadership Development: Manual for The Multifactor Leadership Questionnaire*. CA: Consulting Psychologists Press.

Burns, J. H. (1978). *Leadership*. New York: Harper & Row.

Ettorre, Barbara (1999). What Constitutes a Good board? *Management Review, 88*(6): 7.

French, J. R. P., & Raven, B. (1959). The bases of social power. In D. Cartwright (ed.). *Studies in Social Power*. MI: Institute for Social Research.

Hunt, J. G., et al. (1988). *Emerging Leadership Vistas*. Massachusetts: Lexington Books.

Kotter J. P. (1990). What leaders really do. *Harvard Business Review*, May-June, pp. 103-111.

Robbibs, S. P. (1996). *Organization Behavior*. Prentic-Hall Inc.

Steers, R. M. (1977). *Organization Effectiveness: A Behavior View*. Santa Monica, Califor: Goodyear.

Yukl, G. A. (1994). *Leadership in Organization*. Englewood Cliffs, N. J. : Prentice Hall.

Chapter 5

運動休閒事業控制

閱讀完本章，你應該能：

- 瞭解管理控制的概念
- 知道管理控制的步驟與程序
- 明白管理控制系統的定義與範圍
- 理解不同企業規模與生命週期的控制
- 知道平衡計分卡的概念與運用
- 瞭解公司治理的意義、目的與原則

 前　言

　　在每個管理功能中，「控制」為計畫功能能否落實的查核關卡。所謂控制，即管理人員根據預先設定的「標準」，來「評估」組織的績效，然後再根據評估的結果，來決定是否要採取修正措施的活動。規劃與控制是一體的兩面，規劃係控制的基礎與標準，控制是規劃的發揮與實現，亦即確保實際作為能依照原設定之規劃進行。企業依據選定之計畫執行時，必須實施良好的控制工作，以期降低實際執行與計畫間的差異。企業經營的成敗，端視管理功能中規劃與控制是否適當。管理者如何瞭解市場競爭環境中眾多的資訊，進而作最有效的規劃與執行，有賴於健全的控制程序。因此運動休閒事業之經營成敗，要看其控制功能是否健全完善，及執行是否確實而定。如事業之控制機制不健全，就成為僅有組織而缺乏管理，經營失敗就成為意料中之事，因此本章將分別介紹管理控制的概念、管理控制的步驟與程序，分別說明不同企業規模與生命週期中控制的運用，同時也介紹平衡計分卡的概念與運用，最後再說明公司治理的意義、目的與原則，讓運動休閒相關科系的學生能對運動休閒事業經營的管理功能有基本的認識。

第一節　控制的概念與類型

　　一般企業經營，首先都會建構企業願景與經營目標，因此規劃是最被經營者所重視的，而相對的如何確保目標的達成，則有賴控制功能的發揮，但是控制也是最容易被經營管理者所忽略的，因此以下將分別說明控制的定義、步驟與程序，以及控制的類型。

一、控制的定義

　　何謂控制？控制和規劃被稱為管理雙胞胎。運用控制方法有其必要性，因為一旦管理者擬定計畫與策略後，他們必須確保事情按計畫執行。也就是說，管理者確定大家正在做需要完成的事，而非在做不適當的事。如果計畫不能正確執行，管理者必須採取一些步驟以修正問題。就狹義的控制定義而言，係指維持任務執行者，不偏離計畫的方向和進度的掌握，調整資源的配置和支援，使目標能依計畫達成。控制旨在防止執行者的執行方向偏離計畫，因此控制需要厚實的專業知識、控制工具和精準的洞察能力，否則很容易失控；控制同時也包含執行者心態上的控制，此部分必須透過教育訓練和善意的主從互動才有可能達成。

　　廣義的「控制」，就管理循環的角度來看，是指執行後的檢討和反應回饋的機制。就內部控制的觀點來看（設計與執行是內控的兩大主軸），控制的意涵無所不在；不論是設計或執行，均不得偏離企業管理的主要目標。因此控制可以定義為監督行動以確保依規劃進行，同時修正重大差異，以促使組織目標能被有效達成的程序。控制是管理程序的最後一個環節，管理者必須進行控制的活動，以掌握工作執行的情形。所有控制系統的最終目的，都在確保當初所設定的目標可以有效的被達成。

　　許士軍（1991）認為管理中的控制功能，乃是建立在人性面上。最重要的關鍵乃是透過個人或單位對於「激勵」（incentives）的追求，使其努力方向與行為能夠和組織預期之目標趨於一致，這在管理上稱為「目標一致化」（goal congruence）。因此透過預防、監控及矯正下屬人員之行為績效，以確保組織目標的達成，就是控制的意涵。然而就管理的角度來看，規劃是屬於實踐的部分，因此無論經營或從業者，大多能接受規劃的概念對企業營運目標達成的功能，而控制則和執行與能力切身相關，因此企業要確實執行控制的程序時，

往往會有一些不良的反應，一般常見企業控制的不良反應有四個特點（許士軍，1991）：

1. 本位主義：標準設立以部門為單位，各單位只顧好自己的目標達成與否，不在乎與其他部門進行協調。

2. 顧此失彼：各單位只顧較明顯的目標，而不顧不明顯卻很重要的標準。因為績效標準常常是屬於短期，因此往往只顧短期的績效達成，而忽略長期的發展。

3. 流於表面文章：由於控制資料為書面方式呈現，部門易流於填表形式化，有時為符合工作進度或標準，乃自行在報表上動手腳，做不實的調整。

4. 影響士氣：如果績效標準選擇不當，或衡量所得的資料不能反應現實狀況，或者是衡量過程中帶來極大的困擾，或評估結果對組織內部毫無作用，會導致人員對控制系統的漠不關心及反感。

二、控制的步驟與程序

在進行控制時，必須依照下列四個步驟（**圖5-1**），分別說明如下：

(一)設定績效標準

每一個組織都有獲利率、創新、顧客滿意度等目標。績效標準（standard）是指對於既定目標的預期績效水準；也是由許多績效目標組成，標準必須是明確、可以衡量和有挑戰性，才可以作為改善或提升工作表現的指導。績效標準的制定可以從數量、時間、金錢及品質四個方面著手。

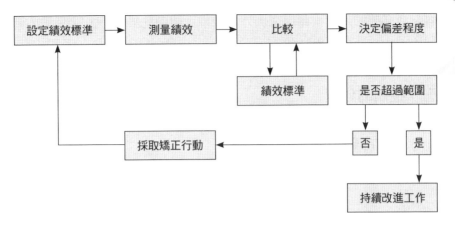

圖5-1 控制系統的步驟與程序

資料來源：蘇錦俊譯（2005）。

(二)測量績效

控制程序的第二個步驟，是測量績效水準。例如：管理者可以依據生產的數量、缺工天數、書面檔案、樣本分配及賺到的錢等數據測量績效。績效值通常來自於書面報告、口頭報告以及個人觀察等三個來源。

(三)比較實際績效與標準

控制程序的第三個步驟是比較績效與標準。管理者要在這個步驟裡做績效評估。對某些活動來說，稍微偏離標準可以被接受。但是，也有些活動只要有一點點偏差就可能導致嚴重的後果。因此，執行控制工作的管理者必須小心分析並評估結果。

(四)矯正行動

控制程序的最後一個步驟，就是採取行動矯正顯著的偏差。矯正行動是在確保將營運狀態做必要的調整，以達成最初計畫的結果，當發現明顯的偏差時，管理者應立即採取積極的行動。有效的控制不能

容忍非必要的延遲、藉口或例外。發現了明顯的誤差時,管理者必須採取立即而且具體的行動。

三、控制的類型

(一)企業內部之分類

控制類型的分類有許多種,在企業內部主要使用兩種管理控制,分別是「策略控制」與「財務控制」(Hoskisson & Hitt, 1994)。

◆策略控制

使用長期以及與策略性相關的標準來衡量事業層經理人的績效,是以長期策略目標相關聯的非財務績效指標來控制績效。採行策略控制的企業,企業及事業部經理人對營運瞭解較深入且溝通頻繁,對部門經理人的績效評估採公開而主觀的方法,因此,事業部有較長期觀點,願意承擔風險及投資在研發、員工發展與訓練上。

◆財務控制

相較於策略控制,財務控制則純粹是以客觀的財務績效作為評估經營績效的標準,高層經理人為每一事業部訂定財務目標,並衡量事業部經理人達成目標的程度。採行財務控制的企業,企業及事業部經理人對營運的瞭解較少,且注重短期的效益,部門間處於競爭情形,績效評估採短期績效指標,因此,事業部會減少研發及員工訓練上的支出。

(二)市場環境之分類

若以市場環境來分類,控制的類型大致分為內控及外控,內部控制和外部控制的定義分別簡要說明如下:

◆ 內部控制

組織本身與內部人員之間控制的時程，包括：

1. 事前控制：事前以預設規章、政策及目標來引導員工行為。
2. 事中控制：隨時瞭解員工以立即修正其行動。
3. 事後控制：當員工的行為已成為重大偏差時，才採取修正。

◆ 外部控制

確保企業與外部組織連結及合作關係，屬於策略控制其中的一環。其中的變數為衡量自己企業間連結程度的高與低、市場自由程度的高與低、環境變動的高與低，來判斷要採取何種外部控制的策略。

(三)其他分類

此外，也有學者將控制分類成為三大類型，包括官僚控制（bureaucratic control）、市場控制（market control）和黨派控制（clan control）。分別簡單介紹如下：

◆ 官僚控制

使用規則、規範和正式的職權引導績效。官僚控制包括預算、統計報告、績效評估等，用以管制行為與結果。官僚控制的三種方式為事前控制（feedforward control）、同步控制（concurrent control）及回饋控制（feedback control）。

1. 事前控制：發生於開始運作之前，包括政策、程序及規則之設計，以確保預定的活動都能正確地執行。
2. 同步控制：發生於正在執行計畫時，包括指導、監督和小幅調整進行中的活動。
3. 回饋控制：則著重於運用與結果相關的資訊，以矯正結果與標準之間的偏差。

◆市場控制

　　涉及以定價機制規範組織中的活動，就好像這些活動是實際的交易。可以把事業單位視為利潤中心，透過這種機制進行彼此資源交易（服務或產品）。經營這些單位的管理者，可以根據利潤和損失加以評價。

◆黨派控制

　　和前兩類控制法不同，黨派控制並不假設組織和個人的利益在本質上互相牴觸。相反地，黨派控制是以員工可以共享組織價值觀、期望和目標，並據此行動的想法為基礎而形成黨派。當組織的成員有共同的價值觀、期望和目標，就可能不大需要正式控制。

　　而上述三種控制分類的特性說明如**表5-1**。

　　此外，依照Dessler（2002）的分類，控制可分為傳統式控制（traditional control）及承諾式控制（commitment-based control）。傳統式控制主要包括設定目標、監控衡量執行狀況及採取修正措施。承諾式控制則較偏向組織行為面，包括團隊式員工自主管理，及提供工具、訓練和資訊使員工能自信地完成工作。Dessler並參考Simons（1995）的概念，再將診斷型（diagnostic）、分際型（boundary）、互動型（interactive）的控制歸納為傳統式控制；將信念及承諾養成系統歸納為承諾式控制，如**圖5-2**所示。診斷型控制系統旨在確定公司的

表5-1　不同控制分類的特性

控制系統	特點與要求
官僚控制	使用正式的規則、標準、階層及合法職權。在作業內容確定且員工獨立作業時效果最好。
市場控制	使用價格、競爭、利潤中心、交易關係。在產出可以辨識的實體，而且可以在各團體之間建立市場機制時效果最好。
黨派控制	涉及文化、共享的價值觀、信念、期望與信任。在「沒有最好的工作方式」，而且賦予員工制定決策權時效果最好。

資料來源：W. G. Ouchi (1979).

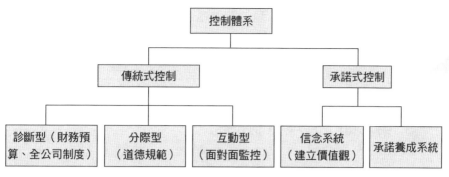

圖5-2　Dessler的控制體系分類圖

資料來源：G. Dessler (2002).

目標均能達成，若發生問題，都能診斷並解釋原因。分際型的控制藉由列出員工必須避免的行動及過失來進行控制。互動型的控制則是高階主管直接與員工接觸以瞭解工作的進展。信念及強化承諾則是經理人灌輸員工正確的價值觀，並讓員工願意為公司奉獻。

　　Fisher（1995）則將控制系統分為一般控制機制（general control mechanisms）及正式控制系統（formal control systems），如**表5-2**所示。其正式控制系統的研究僅偏重在預算及管理報償上。

表5-2　Fisher的控制系統分類

一般控制機制	正式控制系統
・組織結構 ・組織的社會化 ・組織文化 ・人力資源政策 ・標準化作業程序 ・程序化	・預算及非財務性（統計性）制度 ・參與預算制訂的程度 ・預算標準達成的難易度 ・預算使用的彈性程度 ・預算目標的寬列額度 ・預算結果報導的額度 ・預算目標與獎酬間的連結 ・薪資 ・激勵性報償計畫 ・績效標準（長短期） ・紅利的形式 ・薪資和紅利的混合 ・非貨幣性的獎酬

資料來源：C. Fisher (1995).

　　根據上述學者對於控制類型的分類，也可以發現基本上控制類型的分類有許多的方式，因此企業也必須依照自己內部的需求來進行控制，並與規劃功能配合，才能真正有效的發揮企業管理功能。

第二節　管理控制系統

　　管理是一門科學，尤其在資訊科技發展的今日，企業的各種管理技術與工具都可以採用不同的系統程式或管理軟體，許多的資訊系統都可提供規劃與控制的功能，以下介紹管理控制系統的定義、範圍和常見的管理控制系統工具。

一、定義與範圍

　　管理控制系統（Management Control Systems, MCS）是一套幫助管理者與其他組織內成員達成自身目標與組織目標的程序與流程（Otley & Berry, 1994）。管理控制系統之目的，係為經理人在決策的制定、規劃、控制及評估時能提供對其有用的資訊。其功能乃為促使公司的員工基於股東之最佳利益來制訂決策、承擔風險及採取行動。

　　管理控制系統的範圍到目前尚無定論。包括數量化的財務資訊與管理者制定決策相關之資訊，皆被包含在管理控制系統的範圍內。其中包含如市場、顧客及競爭者等外部資訊，或是非財務資訊與預測資訊等，使管理控制系統朝向更廣泛的決策機制系統發展（吳嘉慧，2005）。因此，管理控制系統廣泛地包含了規劃、環境偵測、競爭者分析、績效報告與評估、資源分配與員工獎酬等的正式化程序（Simons, 1992）。

二、管理控制系統工具

Anthony與Govindarajan（2006）認為，管理控制系統的元素包括：策略規劃、預算制度、資源分配、績效衡量、評估與獎勵、責任中心配置以及價格移轉。管理控制系統的工具可以歸納如**表5-3**所示。

 ## 第三節　企業規模與管理控制

幫企業進行控制時，其控制的程度與複雜度常與企業的規模和企業發展的生命週期相關，以下則分別介紹不同企業規模和生命週期與管理控制的關聯。

一、企業規模與管理控制

企業規模大多以大企業和中小企業來區分。一般用來定義企業規模大小的標準有三項：員工數目、年銷售額、固定資產。企業規模的成長使得企業得以改善效率並提升專業化，因此大型組織對營運

表5-3　管理控制系統工具

管理控制系統工具
1.策略規劃。
2.責任中心。
3.轉撥計價。
4.投資評估之介紹：ROI、EVA。
5.預算制度。
6.作業基礎成本法。
7.財務績效分析（差異分析）。
8.績效衡量系統（PMS）。
9.平衡計分卡（分類於PMS）。
10.管理報償（誘因建立，績效連結報償）。

資料來源：Anthony & Govindarajan (2006).

環境有較大的控制能力，隨著規模的增大，組織將朝向分權化與水平的結構發展，且須訂立更多的規章以控制營運（Child & Mansfield, 1972）。

根據上述對企業規模的分類，企業活動結構化的程度也就越高，工作定義就越明確，所以較傾向於使用管理控制策略；而規模較小，對外依賴程度較高的組織，則傾向於採行人際控制策略。此外，不同規模的企業控制也會對預算制度產生影響，而預算制度又會影響管理人員的態度與組織整體績效，以下將預算控制區分成管理控制（administrative control）與人際控制（interpersonal control）兩類，如表5-4所示。

國內運動休閒事業，除了相關運動休閒用品製造業，以及部分上市上櫃之觀光旅遊業外，普遍規模較小，因此在管理控制系統建立上往往容易遇到下列之困難：

1. 成本考量：正式的控制系統的建立需要耗費資金，運動休閒事業在經費有限下，常常難以支應各項驟增之成本。
2. 人才不足：運動休閒事業大多是以生產與服務為導向，因此在人力資源培育與規劃上，不易吸引及培訓所需人才來建立及執行管理控制系統。

表5-4　管理控制與人際控制

控制類型	管理控制	人際控制
適用公司類型	規模較大、較多角化、分權程度高。	規模較小、較少多角化、集權化程度高。
特徵	1.在預算相關活動上，中低階管理者的參與程度較高。 2.較重視達成預算計畫。 3.較正式的溝通方式。 4.較完整的預算制度。	1.在預算相關活動上，中低階層管理者的參與程度較低。 2.較不重視達成預算計畫。 3.較不正式的溝通方式。 4.較不完整的預算制度。

資料來源：黃莉方（2004）。

3.由於企業規模限制，產品與服務的行銷通路狹窄，營運規模不
　足支撐管理控制系統的成本效益。

4.員工流動率偏高，控制技術之訓練難以生根。

　　Bruns與Waterhouse（1975）也認為，企業進行控制時，必須考量企業的組織特徵和組織結構，才能決定企業控制的程度與控制的複雜度，才能有效的管控相關預算與資源，同時修正企業規劃的目標，其控制架構圖如**圖**5-3。

二、不同生命週期與管理控制

　　在不同生命週期的企業，控制系統如何執行也有所差異，Simons（1995）認為，企業在發展初期，對正式控制系統的需求程度並不高。因為員工經常能互相面對面溝通，會計資訊的依賴可能是唯一需要的正式控制系統。在企業成長階段，規模隨之擴大，因此，正式、可衡量的目標及監控參與者的活動變得益發重要。因此企業組織會使用獎酬誘因來連結績效目標的達成，並導入診斷式控制系統來滿足高階管理者對資訊及控制的需求。最後企業發展趨於成熟穩定，企業營運逐漸多元化及走向跨國性的全球市場。此時企業會導入正式的信念系統，編造任務說明與願景聲明書來溝通、激勵、授權及提供方向。在成熟的企業中，高階經理人倚賴互動式控制系統，徵詢部屬的創新

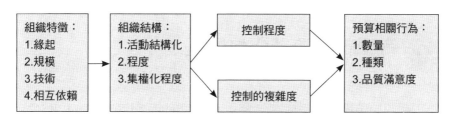

圖5-3　Bruns與Waterhouse控制架構圖

資料來源：Bruns & Waterhouse (1975).

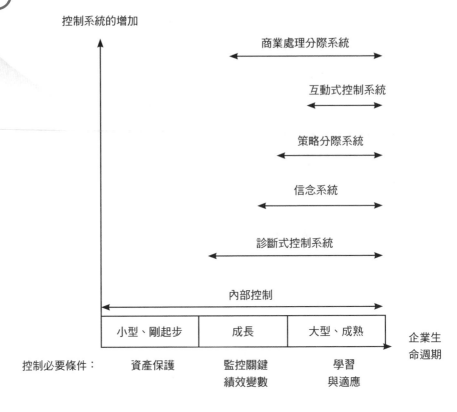

控制系統的增加

商業處理分際系統

互動式控制系統

策略分際系統

信念系統

診斷式控制系統

內部控制

| 小型、剛起步 | 成長 | 大型、成熟 |

企業生命週期

控制必要條件： 資產保護　　監控關鍵　　學習

績效變數　　與適應

圖5-4　管理控制系統在企業生命週期的演化

資料來源：R. Simons (1995).

和新策略提議來尋求機會。當誤入歧途的員工行為之危機顯現出其成本，商業處理分際系統就被導入，其簡化整體概念圖如**圖5-4**所示。

第四節　平衡計分卡的概念

起源於美國的「平衡計分卡」（The Balanced Scorecard, BSC）是一項可將組織策略加以落實的管理制度，其觀念是由哈佛大學教授Robert S. Kaplan與David P. Norton兩位學者所提出，於1992年的《哈佛

商業評論》（*Harvard Business Review*）發表有關平衡計分卡的論文。強調企業的績效衡量指標應涵蓋財務、顧客、企業內部流程及學習與成長等四個構面，以下則說明平衡計分卡的概念、四大構面以及平衡計分卡的四大步驟。

一、平衡計分卡的概念

　　平衡計分卡為衡量組織經營績效的方法，被《哈佛商業評論》譽為七十五年來，最具影響力的管理工具之一。對當今高度變動的時代，可引領企業界將策略轉為行動以創造卓越的執行力與績效。1992年，哈佛管理學院教授Kaplan與Norton於《哈佛商業評論》聯合發表〈平衡計分卡：驅策績效的量度〉（The Balanced Scorecard-Measures that Drive Performance）乙文後，企業界始瞭解平衡計分卡的意義與功能；隨後又分別於1993年、1996年在《哈佛商業評論》相繼發表〈平衡計分卡的運用〉、〈平衡計分卡作為一種策略管理系統〉兩篇文章後，各國大企業遂逐漸認同平衡計分卡的內涵。

　　過去衡量組織經營績效的傳統方法，大多是以財務指標作為主要的依據，但僅由財務指標作為衡量的依據，將會出現許多盲點，例如：無法反映組織價值鏈的變化、組織創新的活動等這些讓企業在全球化過程中保有競爭優勢的問題，並不是財務指標所能涵蓋的。為了因應全球化帶來的競爭壓力，企業開始正視培養新能力的問題，尋求財務性指標與非財務性指標的聯繫，因此配合新能力培養的需要，Kaplan與Norton設計出平衡計分卡。平衡計分卡的設計，不再以單項的財務面向作為衡量的依據，而是在企業的使命與願景下，建立起四個構面，構面間不僅相互聯繫、相互牽動，同時四個構面亦與企業的使命、願景發生直接的聯繫。

　　由於平衡計分卡的特性兼具了績效衡量、管理流程及管理方案的諸多內涵，故被視為當今新的策略管理系統，不但可以指導組織向前

發展，同時更能經由自主的反饋機制做某些適度的調整，讓組織在平衡中發展。

二、平衡計分卡的四大構面

　　依Kaplan與Norton（1996）所述，平衡計分卡共分為四個構面：財務、顧客、企業內部流程、學習與成長等構面（**圖5-5**），以下分別說明之。

(一)財務構面

　　財務構面的績效量度可以顯示企業策略的實施與執行，對於改善企業上的營利是否有所貢獻？一個企業在發展時有不同的發展週期，大

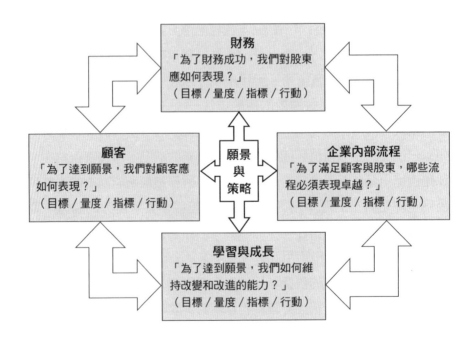

圖5-5　平衡計分卡架構圖

資料來源：Kaplan & Norton (1996).

致上可以分為成長期、維持期及豐收期；不論在哪一個階段的企業策略，皆會受到財務主題的驅使。企業主要透過營收成長及生產力提升兩項基本策略以達成財務績效，創造股東價值；營收成長策略主要涵蓋開創經銷優勢以及增加顧客價值兩大主要項目，生產力提升策略則注重改善成本結構及增進資產之利用，以加強現有作業活動之效率。大多數的公司會選擇三大類的財務型指標：成長、獲利和價值創造。

(二)顧客構面

在平衡計分卡的顧客構面中，所想要探討的是確立不同的顧客市場區隔，吸引顧客、增加顧客對企業的滿意度等，顧客價值主張表示企業透過產品和服務而提供的屬性，其目的為創造目標區隔中的顧客忠誠和滿意度。針對顧客任何的獨特需求，都會盡最大的努力，提供顧客解決之道。

(三)企業內部流程構面

在發展與制定企業的財務目標與顧客目標之後，企業接下來要進行的是對企業內部流程構面的目標設定，因為企業本身內部流程會影響到顧客滿意度與最終的財務績效指標。為了達成顧客目標和最終的財務性目標，必定需要發展內部關鍵流程與活動的績效衡量指標。重視「顧客關係」的公司，必須重視取得關鍵顧客資訊的能力；追求「產品領導」的公司，則必須重視衡量創新流程的技巧；追求「營運第一」的公司，領導者會使用最新的技術，以取得成本、品質和服務的優勢。

(四)學習與成長構面

是指企業內的員工不論在個人技能的學習，或對企業的滿意度等都會影響到先前所提三個構面（財務、顧客、企業內部流程）的影響。學習成長構面的衡量指標實際上是其他構面的「驅動者」，在持續改善

的組織風氣中，受激勵的員工，配合先進技術和設備的正確組合，是驅動流程改善、達成顧客預期和造就最終財務報酬的關鍵構成要素。

三、平衡計分卡之設計步驟

平衡計分卡的設計並非委由組織內少數領導人負責，其過程須由專業的規劃師領導，逐層邀集治理人員、管理人員及員工參與，藉由多次面談、會議等方式，蒐集相關的訊息與意見，再參考外在經營環境變遷的統計資料，共同研訂策略目標與量度指標，最後在大家瞭解後才付諸實施，由於平衡計分卡的實施是在大家的共識下形成，實施時較易取得團體一致的行動，一則可降低組織的營運成本，另則有利組織凝聚力的強化。Kaplan與Norton（1993）彙整出平衡計分卡之設計步驟，如圖5-6所示。第一層於澄清企業的願景與策略後，展出平衡計分卡之四大構面：財務、顧客、企業內部流程及學習與成長，再下一層是評估企業之關鍵性成功因素，最後一層為設計與策略相連結的關鍵性評估指標。

茲將平衡計分卡的建立分成四個階段說明：

(一)確認使命、願景階段

本階段主要工作為：

1.確定使命：包括宗旨、任務、價值觀三項。
2.確立願景：未來景況的心智圖像。

(二)訂定策略目標階段

1.成立策略規劃委員會，訂定策略目標。
2.策略目標由四個構面組合而成，分別為財務構面、顧客構面、企業內部流程構面、學習與成長構面等四個構面。
3.確定各構面的策略目標。

(三)設定衡量標準

本階段主要工作有二：一是設定核心成果指標（落後指標），另一是設定驅動績效指標（領先指標）。

(四)研擬策略行動方案

1.建立各構面領先指標之驅動執行計畫。

2.整合各部門計畫成為組織整體的管理方案。

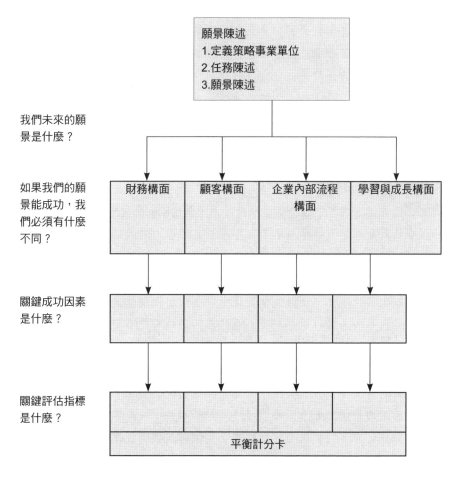

圖5-6　平衡計分卡之設計步驟

資料來源：Kaplan & Norton (1993).

焦點話題5-1

平衡計分卡的應用

是否可以將平衡計分卡導入市民運動中心？

　　近年來台北市政府為因應市民運動休閒時間增加，推展體育健康政策與活動，因此從2000年開始規劃符合市民運動休閒需求之室內運動休閒場館，並於2010年完成了十二座市民運動中心，提供市民更多便捷、優質又具多功能運動休閒的運動環境。目前各運動中心皆採用OT（operate and transfer）模式，將興建完成的場館委託民間經營。分別委託中國青年救國團、台北市中華基督教青年會（YMCA）、遠東鐵櫃鋼鐵廠股份有限公司及匯陽百貨事業股份有限公司，以三年一期或五年一期的合約簽訂方式進行運動中心經營管理。然而這些經營單位若要提升市民運動中心的營運績效，除了要有清楚的使命、願景及策略外，更需要一套能幫助機構落實策略的管理制度。而平衡計分卡近年來越來越被各界重視，並且經常被用作為企業營運績效評估工具，因此市民運動中心是否能導入平衡計分卡這套完善營運績效評估制度便顯得格外重要。

　　而在本書內容中也介紹了平衡計分卡是由Kaplan與Norton提出，被《哈佛商業評論》推崇為七十五年來最具影響力的策略管理工具。其包括四個構面：財務構面、顧客構面、企業內部流程構面、學習與成長構面，用於考核組織的績效，不過目前以平衡計分卡觀點應用在運動組織的案例不多，尤其是市民運動中心的組織屬性是比較偏向公共部門，與私人企業以財務利潤為最終目的仍然有所不同，因此這是設計上必須先思考的重要議題。

　　因此若要將平衡計分卡導入市民運動中心，首先必須注意到對大多數的政府機關而言，財務績效並非其最主要的目標，因此市民運動中心所用的平衡計分卡因果順序應可重新調整，將顧客構面移到最上層，除此之外，四個構面的指標也必須依照組織特性來量身訂做，最終目標仍然是服務市民與回饋社會，然而因為市民運動中心是委託經營的型態，因此在設置指標時也應將市政府監督內容也納入績效指標的重要參考。

第五節　公司治理

　　企業經營的過程中，除了透過規劃與控制達到追求利潤的最大化之外，還必須促進股東權益的最大化以及善盡社會責任，因此運動休閒事業經營的管理功能上，經營者應該瞭解公司治理的意義、目的與指導原則，以及如何透過內部控制達到公司治理的目標，以下則分別說明之。

一、公司治理的意義、目的和指導原則

(一)公司治理的定義

　　公司治理係依翻譯名詞，在我國及國外學者亦無統一的標準，因此公司治理的定義在狹義上，可以是公司對股東的關係；廣義上，則是公司對社會的關係。Muller於1981年將治理定義為：「治理與其本身的特性、目的、完整性，以及對組織的認同感有關，而它主要針對本質的信任及關聯。治理包括檢視與監督策略的走向、社會經濟文化內涵，以及組織內外部。」（賀力行等譯，2002）。根據行政院對公司治理所下之定義：「公司治理是指一種指導及管理企業的機制，以落實企業經理人的責任，並保障股東的合法權益及兼顧其他利害關係人的利益。」因此，公司治理各有不同的定義，而究其基本意涵可以定義為：「公司治理是確保股東能回收投資報酬的機制，即確保股東價值極大化的機制」。

(二)公司治理的目的與原則

◆公司治理的目的

　　根據王建安（2002）指出，公司治理的目的主要包括以下幾點：

1.股東擁有公司,公司應以追求股東利益為優先的最基本理由。

2.經理人的決策行為必須以促進股東權益價值極大化著眼。

3.善盡社會責任。

◆公司治理的原則

而在公司治理的指導原則方面,經濟合作暨發展組織（OECD）,在1999年共同發展了一套「公司治理」的指導原則（賴春田、薛明玲、蔡朝安,2003）:

1.股東權利:確保股東基本權益。

2.股東角色:保障公司利害關係人的利益。

3.董事會責任:強化監督來經營管理公司營運。

4.股東平等原則:確保所有股東有公平待遇。

5.資訊揭露與透明度:財務狀況及重大訊息揭露與透明度。

二、落實內部控制的五大要素

公司治理是一個多角度與多層次的概念,除了追求利潤外,還要考慮到股東權益和社會責任等面向,因此必須藉由內部控制來幫助企業的經營活動,而內部控制整體架構的五大要素,能具體協助企業及投資人瞭解內部控制的內容與精神,督促企業經理人專注於營運管理,落實內部控制的五大要素包括控制環境、風險評估、控制活動、資訊與溝通以及監督,分別說明如下:

(一)控制環境

透過組織運作及作業程序的管控,確實掌握營運狀況,對財務報表做忠實的表達。

(二)風險評估

企業必須對於每一階段的營運活動,審慎的辨認風險與分析情

境，透過有效風險管理策略，規避風險，以保障股東權益。

(三)控制活動

　　針對每一項的風險管理項目，進行風險評估後，必須展開控制活動，並聯結績效評核，確保營運目標的達成。

(四)資訊與溝通

　　企業在作業控制流程的條件下，辨識、蒐集、處理與傳送相關訊息，完整掌握各種資訊，並與內、外部關係人溝通，有助於公司營運管理的透明性。

(五)監督

　　針對控制活動的各項內容，予以個別評估與監督，有助於管理階層充分掌握各項營運訊息。同時藉由持續性地監督，亦可充分落實公司治理之目的。

　　除此之外，公司治理必須透過內部控制的機制才可以落實管理者的決策、維護資產和資源的安全、保證會計記錄的準確與完整，並提供及時的、可靠的財務和管理資訊。因此內部控制之主要任務及目的有三項：

　　1.確保企業營運的效率。
　　2.督促財務報導之可靠性。
　　3.要求企業遵循相關之法令。

結　語

　　企業的目的在求取生存、發展與獲致最大的利潤。成功的主要關鍵，繫於企業管理是否適當。換句話說，企業由於工商業的快速發

133

展，競爭愈趨激烈，為求生存、發展及獲致利潤，必須在有限的資源中，做最有效的運用，以達企業既定的目標。企業管理工作為求有效，則必須有良好的管理控制制度。企業的管理控制是影響績效的重要關鍵，雖然國內的運動休閒事業絕大多數屬於中小企業，然而管理控制型態依然必須與整體策略配合，才能取得競爭優勢與較佳的經營績效。近年來，國內外許多企業所發生的弊案與危機，讓公司治理與控制在企業經營中的功能與角色受到前所未有的重視與挑戰。因此，運動休閒事業經營的各項作業能否順利執行與降低企業經營風險，這都需仰賴控制制度是否完整，因此在進入管理的企業機能前，每個運動休閒事業的經營管理者與從業者，都必須先瞭解控制對於企業經營的功能與重要性。

個案探討 5-1 運動休閒事業的企業責任

近年來「永續生存」是許多企業必須面臨的問題與挑戰，而人們對如何保護與珍惜地球的議題愈重視，永續概念也愈普及。尤其隨著網路資訊高效傳遞，企業的一舉一動都被攤在大眾眼前，國際間對企業永續經營與社會責任愈來愈看重，而我國產業處於全球供應鏈，因此也難置身事外。

而運動產業也隨著這股主流趨勢的發展，開始重視企業的社會責任，尤其在1997年爆發的Nike血汗工廠事件，讓全球注意到人權與勞工的議題，Nike公司也及早且有制度地發展企業社會責任（CSR），並嚴格要求供應鏈供應商也要同時配合，Nike把企業責任看作是發展和創新的催化劑，發布其《企業責任報告》（*Corporate Responsibility Report*），把企業責任目標融入其長期發展和創新的企業戰略中。這些目標為：減少Nike品牌代工廠中的過度加班來改善勞工狀況；使所有的Nike品牌工廠、零售店和業務部門實現氣候中立；減少產品設計和包裝方面的浪費，減少揮發性有機化合物的使用，更多使用環保型材料；對社區計畫進行投資，利用運動能量釋放年輕人的潛能並改善他們的生活。

而國內Nike主要的代工廠寶成與豐泰也都早在這方面下功夫，有利爭取品牌大廠訂單。寶成集團總經理表示，大部分體育用品品牌都會要求代工廠重視廢棄物的循環再利用，以減少廢棄物排放量，保護環境，這也是CSR的具體展現。因此寶成集團在中國、越南、印尼等亞洲各地廠房，都有經驗豐富的專責人員與品牌客戶共同推動CSR及環保工作。而豐泰的永續發展報告中強調，豐泰在2007年至2008年時，每雙鞋製造過程平均減少10%的非危害性廢棄物，揮發性有機化合物使用量也減少11%。用水性膠取代油性膠來保護環境及員工健康，也是豐泰推動CSR及永續發展政策的代表措施之一。

　　事實上在歐美許多的企業都開始要求供應鏈提高CSR報告，包括綠色和平組織繼發動大規模的成衣品牌「排毒運動」後，知名品牌M&S、H&M、Adidas、C&A、李寧、Nike及Puma，都已宣誓投資打造「無毒未來」。而另外一家知名運動休閒品牌Timberland的執行長史瓦茲（Jeffrey Swartz），也熱中於環境永續發展、企業倫理與合作。認為Timberland的商標是一棵樹，代表的就是環境，因此Timberland許多靴子的鞋底都用回收的廢輪胎製成，Timberland也立下目標，要達成「碳中和」（carbon neutral），也就是計算二氧化碳的排放總量，然後透過植樹等方式把這些排放量吸收掉，以達到環保的目的。

資料來源：作者整理。

 問題討論

　　在上述報導中，Nike企業明確說明企業未來的社會責任，然而你認為未來國內運動休閒事業該如何進行永續發展與社會責任的推動？

個案探討 5-2　挑戰極限與經營企業

　　2008年遊戲橘子執行長劉柏園與馬拉松選手林義傑、陳彥博，前往北極，參與一年一度的極地賽事，以越野滑雪的方式行走超過600公里，抵達北緯78度的磁北極，在永晝的雪地中行走十六天，平均一天只睡二、三小時後，完成近600公里的北極長征競賽，還在九國選手中勇奪第三名，成為國內企業主挑戰極限的個案。

　　在挑戰極地的過程中，曾發生了看到一位紐西蘭女選手，因為失溫與凍傷情況危急，面臨「要不要停下來？」的抉擇，但在那樣的情況下，劉柏園和林義傑同時認為：「你必須衡量，若停下來，自己是否也變成需要被急救的人，因此應該是告訴大會去救那選手，然後繼續往前走。」事實上在面臨這樣的生死抉擇，通知大會才是正確的，因為大會是用雪上摩托車拖著專業設備，到女選手倒地現場架起帳棚急救，假如停下來照顧她，除了自身會有危險，也可能增加更多麻煩。

　　而十八天的極地挑戰對劉柏園而言，的確有心理障礙，因為要面對北極熊、失溫昏迷、高壓冰群等各種挑戰，在北極圈時，只要一個疏忽或閃失，都可能沒命，此次的活動中，雖然賽前就進行多次雪地模擬訓練，但到了真正的極地才發現環境認知還是很陌生，例如：手指凍到快爆炸、煮沸的熱水五秒鐘結冰、遇到高壓冰群，在積了半個人高的冰雪中一小時只前進了200公尺、極地的寒冷造成臉部凍傷等等，他說：「極地徒步十八天不只是體能，更是心智的考驗。」

　　然而挑戰成功後，也讓他對於人生和集團的經營有不同的感觸與心得，在人生的收穫上，發現自己在創業的過程中，歷經了許多成功與失敗，然而他會對自己決定要做的事相當堅持，因為他認為只有具備冒險犯難精神的人，才真的值得尊敬，如同英國維珍集團（Virgin Group）總裁理查‧布蘭森（Richard Branson），也必須

藉由一次次的冒險，來行銷自己與事業。而在企業經營的心得收穫
上，他做出一個結論：「做好準備的挑戰，叫做冒險；沒做好準備
就進行挑戰，叫做玩命。」這次經驗讓他認為經營企業才是最大的
冒險，而且挑戰是更高、更危險，責任也更大，因為企業主背負的
不只是自己的身家性命，更是許多員工們的身家性命，因此經營企
業絕對要深思熟慮，且為每一步做好準備。

 問題討論

　　經營企業和極地挑戰同樣具有很高的風險，同時也需要充分的
規劃與準備，然而在過程中，依然會遇到許多的阻礙和不確定的因
素，因此在朝向目標努力的過程中，如何充分的運用管理功能中的
控制，確保達到企業經營的目標？

參考文獻

一、中文部分

王建安（2002）。〈公司治理的模式與評估〉。《台灣金融財務季刊》，第3
卷，第3期，頁162-163。

吳嘉慧（2005）。《顧客導向服務策略、管理控制系統與企業績效關聯性之研
究》。國立中正大學會計研究所未出版碩士論文。

許士軍（1991）。《管理學》。台北：東華。

賀力行、蔣德煊等譯（2002）。Adrian Davies著。《公司治理》。美邦敦漢國
際公司。

黃莉方（2004）。《台灣中小企業管理控制系統之設計》。東海大學會計學系
碩士班未出版碩士論文。

賴春田、薛明玲、蔡朝安（2003）。《落實公司治理實務手冊》。財團法人資
誠教育基金會。

蘇錦俊譯（2005）。《管理學》。台北：普林斯頓。

二、外文部分

Anthony, R. N., & Govindarajan, V. (2006). *Management Control Systems* (12th ed.).
McGraw-Hill Irwin Inc.

Bruns, W. J., & Waterhouse, J. H. (1975). Budgetary control and organization
structure. *Journal of Accounting Research*, Autumn, p. 181.

Child, J., & Mansfield, R. (1972). Technology, size and organizational structure.
Sociology, 6, pp. 369-393.

Dessler, G. (2002). *A Framework for Management* (2nd ed.). Prentice-Hall.

Fisher, C. (1995). Contingency-based research on management control system:
categorization by level of complexity. *Journal of Accounting Literature, 14*, p.
27.

Gencturk, E. F., & Aulakh, P. S. (1995). The use of process and output controls in
foreign market. *Journal of International Business Studies, 26*(4), pp. 755-786.

Hoskisson, R. E., & Hitt, M. A. (1994). *Downscoping: How to Tame the Diversified
Firm*. Oxford University Press, New York.

Kaplan, R. S., & Norton, D. P. (1993). Putting the balanced scorecard to work. *Harvard Business Review*, Sept/Oct, p. 139.

Kaplan, R. S., & Norton, D. P. (1996). Using the balanced scorecard as a strategic management. *Harvard Business Review*, p. 76.

Otley, D. T., & Berry, A. J. (1994). Case study research in management accounting and control. *Management Accounting Research, 5*, pp. 45-65.

Simons, R. L. (1992). The strategy of control. *CMA Magazine*, pp. 44-50.

Simons, R. (1995). *Levers of Control: How Managers Use Innovative Control Systems to Drive Strategic Renewal*. Harvard Business School Press.

Ouchi, W. G. (1979). A conceptual framework for the design of organizational control mechanisms. *Management Science, 25*, pp. 833-48.

Part 2

企業機能篇

Chapter 6

運動休閒事業生產管理

閱讀完本章，你應該能：

- 瞭解企業生產管理的意義與發展趨勢
- 理解全面品質管理的意義與內涵
- 知道企業資源規劃的概念與流程
- 瞭解企業供應鏈管理的概念
- 理解企業如何進行全球運籌管理

現代社會科技日新月異，企業面對的是全球與國際化的競爭，因此面臨比過去更多的衝擊，企業全球化（globalization）、多元化（diversity）與自動化（automation）成為必然趨勢，尤其在面臨生產管理與企業品質管理的趨勢下，企業如何藉由企業資源規劃系統、供應鏈管理以及全球運籌管理，讓企業資源規劃最佳化，便成為提升企業競爭力的重要關鍵。因此透過生產管理來提高生產力、降低成本、增加利潤便成為企業的當務之急。

運動休閒事業中與生產管理有關的，大多屬於運動休閒製造業，而製造業必須順應生產管理潮流，因此企業發現許多可以用來降低生產成本的製造策略和技術，盡可能地來提升生產製造的效率並降低生產成本。此外，更因為顧客需求趨向於多樣化，產品生產以滿足顧客需求為主的市場導向，生產的導向由原來的少樣多量生產，變成多樣少量而且快速生產方式。許多企業開始尋求讓企業獲得競爭優勢的方法，包括：如何加速新產品上市時間、降低產品配銷成本，以及如何以合理的價格和成本供應產品，迅速將產品送達顧客指定的地點。企業生產管理的改變包括全面品質管理（TQM）、導入企業資源規劃系統、供應鏈系統以及全球運籌管理等等。

本章探討生產管理之目的為瞭解運動休閒相關製造業生產計畫與管制的基本概念，訓練對於生產計畫與管制的各項方法，制度設計及改善等具有基本認識，讓運動休閒相關科系學生能成為未來企業內部生產管理人才，進而應用管理科學及作業於生產計畫與管制之研究發展，因此本章將分別介紹生產管理與品質管理的概念、企業如何導入資源規劃系統、供應鏈體系以及全球運籌管理的探討。

第一節　生產管理的概念

　　要瞭解生產管理的概念，必須瞭解生產管理的定義、生產管理的內容與架構、企業生產管理的發展趨勢，以及生產管理資訊系統的運用，以下則分別介紹之。

一、生產管理的定義

　　在探討生產管理的定義前，必須先知道什麼是生產？生產的意義係指將一切生產所需要的資源組合起來，製作有形的產品或無形的勞務，用以滿足消費者的需要。換言之，這種將生產所需要投入的資源加以組合後，轉換成產品或勞務的產出就稱為生產。

　　而所謂生產管理（production management），廣義的來說，即是企業對所有和生產產品或提供服務有關活動的管理。生產管理這個名詞，名稱上雖然沒有改變，但內容的變動卻反映了產業界的變革，因此，當我們談到生產管理時，我們並不特別強調所考慮的範圍是在製造業或在服務業上，因為許多生產管理的概念及工具，都是可以共通使用的。

　　在一個企業中，生產管理主要的功能，便是負責製造出企業的產品或服務，而生產管理則是指企業在生產過程中所做的計畫與控制，在生產管理過程，因為生產是由投入之資源轉換為產出之產品，輸入企業系統的包含人員、設備、材料、物料、能源、技術、服務、廠房、土地、資金及政府法令規章、社會及環境的要求等資源或資訊，企業系統輸出的是企業產出的產品或服務。其間所經歷的生產過程有好有壞，因此生產效率就會有高低之分。現代企業的生產管理大多運用科技系統，企業生產管理系統就是利用輸入轉換為產出的機制。資訊的流動及傳遞是雙向的，轉換的機制便利用這些雙向流動的資訊來改善轉換機制的績效，使得轉換機制運作得更有效率。想要將低的生

產效率轉變成高的生產效率，便需要有一套妥善的管理方法，這種將生產過程加以管理，使生產效率提高的方法，稱之為「生產管理」。

在一個企業中，生產管理主要的功能，便是負責製造出顧客需求的產品或服務。生產管理就是要找出如何做好且領先同業的方法，澈底執行，以建立企業特殊的競爭優勢，在生產管理的過程中，創造成本低、品質好、交貨時間短、生產彈性大，讓其他企業難望其項背的競爭優勢。此外，生產管理也是供應鏈管理的基礎，如果企業的生產管理績效不彰，必然影響與上下游企業的合作。

二、生產管理的內容與架構

「生產管理」也稱為作業管理，主要的內容是討論公司對於生產產品或提供服務的過程中，各種資源的分配與管理過程。在企業運作上，是位於企業行銷管理之後，當企業透過行銷管理的活動取得訂單之後，便需要透過生產管理活動，以便能順利將產品或服務產出，整個生產管理的內容與架構可以分為以下三部分做說明：

(一)預測

從銷售預測轉為生產計畫的管理過程，其中包括銷售預測、銷售計畫和生產計畫三部分，首先企業根據本身的企業經營宗旨，透過SWOT分析環境以利進行策略規劃，之後選定自己的目標市場，然後提出銷售預測，接著將銷售預測依據不同類別的相關因素展開，就變成了每週、每月及整年度的銷售計畫。最後企業再根據上述銷售計畫，根據不同生產線的特性與專長等等，將訂單分配至適當的生產線或地區來生產，透過生產作業，將產品及服務遞送到顧客手上。

(二)生產系統設計

為了順利完成生產計畫，須尋求「完成不同產品特性」與「現有

生產資源」之間的平衡與最佳組合的管理過程。希望透過有效的「生產系統設計」來追求投入資源最低化，而產出的產品或服務最佳化的目的。一套完整的生產系統設計，須包括產能規劃、廠址規劃、產品與服務的設計、設備布置、工作系統設計等工作規劃與設計。

(三)生產作業與控制

經過上述的規劃，最後則透過生產作業與控制系統，來完成整個生產管理循環作業。

三、生產管理的發展趨勢

和過去環境相比，整個企業內部和外部環境、管理的概念與做法、使用的科技、技術與創新觀念的應用等，都大不相同。雖然生產管理的內容仍不外乎是接單、零組件進料數量、採購與品質控制、生產計畫與排程、生產進度控制、委外生產管理、倉儲及交貨運輸等相關活動，但是其觀念與內容卻不斷地創新與改變，例如：產品生命週期的縮短，生產管理的趨勢成為少樣少量的彈性製造系統，或者市場產品與服務價格的快速降低，就必須藉助電腦化、資訊化、甚至電子化，來掌握生產上、資源上的任何資訊，同時必須有效的控制成本，因此生產管理的發展的趨勢已不只是單純採購、庫存、生產計畫、排程、人員派班、進度管制、品質管理等這些直接與生產功能相關的內容。未來生產管理必須結合企業內部人力資源、資訊管理、財務管理、銷售及研發科技管理功能之外，更需要透過供應鏈管理及全球運籌管理等運作，才能完整地展現出市場對生產管理功能的需求。

面對市場的競爭，未來生產管理必須提高生產效率，因此經營者在生產管理部分必須注意下列幾點，才能真正做好生產管理：

1.瞭解各種生產所需要之投入資源，一方面降低成本，同時也給予合理的投入資源。

2.產出品質最佳的產品與服務，達到較高的獲利，是生產管理過程控制的重要功能。

3.對資本與土地善加利用，同時透過管理，降低原物料之庫存，才能有效降低成本。

4.降低物料及產品運輸時間與成本，透過管理規劃最有效率的生產過程。

5.控制生產的品質、數量與完成時間，以合乎客戶的要求。

焦點話題6-1

生產流程改造

美利達導入豐田生產管理模式

國內自行車的品牌大廠美利達，於1972年設廠，總廠、總公司位在台灣彰化縣大村鄉，美利達剛成立時只有一、二十名員工，工廠只有一個小角落，時至今日已發展為全球近二千七百名員工。公司內部也區分為生產製造部門、生管部門、行銷部門、研發部門、財務部門等重要組織結構。

然而面對全球化的競爭，製造業首當其衝必須面對的問題便是生產品質與效率，因此美利達公司必須不斷地研發創新、重視產品品質、消費者需求，依不同需求開發生產、供應，才能擁有競爭力，因此在美利達公司的經營理念上，在TQM方面，是以顧客的需求為中心，承諾與滿足顧客的期望，採用科學與系統性的方法與工具，來持續改善品質與服務，也就是以品質為核心的全面管理，追求卓越的績效。而為了達到這個目標，不斷地進行生產流程及管理模式改造，品質控管與研發技術的專業都是必須特別重視的議題。

而在生產管理部分最為人熟知的便是豐田管理，2006年豐田汽車一舉超越福特汽車，成為美國第二大車廠，使得強調生產效率、品質提升的豐田管理，成為一項嶄新的管理模式。同時也震撼其他製造業，因此美利達公司也積極的進行生產管理模式改造。

　　而所謂即時的豐田生產方式（Toyota Production System, TPS），就是必須畫出完整的生產流程圖，瞭解原物料的運走過程、哪裡出現囤積、該如何改進，再進一步把傳統的推式生產，改成拉式生產，在過去，一般的生產流程，往往是A做完往B推，B吸收不了還是得接，生產線的物料就囤積在旁，一旦生產不平衡，還會出現停頓。而拉式生產恰好相反，只要排定最後一線工程，物料不斷地往後送，情報則往前跑，後工程就是前工程的生產客戶。為因應生產流程改變，美利達員工就必須不斷地接受教育訓練，因此公司還推動認證制度，區分熟練工、半熟練工，按員工達到的技術水準，來決定等級。

　　而美利達引進這套生產管理模式後，所有製程一氣呵成，投入生產到車架產出，過去要耗費十四天，現在只要七天，過去的傳統製程像高速公路，車輛流量多，就會塞車，而現在的生產流程像捷運系統，車廂之間的距離固定，物料滿了，就停止運送，不會塞車或是撞車，生產流程的改造有效的提升生產品質與效率。

四、企業生產管理系統的應用

　　企業在進行生產管理的過程中，隨著科技與資訊的發展，產生一些變革，資訊科技運用與電腦化是較早推動的生產管理重大變革，之後開始發展物料需求規劃（Material Requirement Planning, MRP）及製造資源規劃（Manufacturing Resource Planning, MRP II）等系統，今日更發展到企業資源規劃（Enterprise Resource Planning, ERP）系統。企業生產管理系統的應用，可以有效的降低成本及提升生產效率，因此許多企業在生產管理部分常見的系統包括供應鏈管理、企業資源規劃、顧客關係管理等，這些資訊系統涵蓋了供應商端、企業本身以及顧客端，簡單介紹如下：

(一)供應鏈管理

供應鏈管理（Supply Chain Management, SCM）系統是一套企業連結上下游生產材料、原物料、零組件供應之資訊管理系統。

(二)企業資源規劃（ERP）

整合MRP II、生產管理、財務系統、採購系統、人力資源系統等重要企業資源的整合性資源系統。

(三)顧客關係管理

顧客關係管理（CRM）系統的建立與應用，是維繫顧客長遠關係的重要管理資訊系統。

(四)其他e化系統

如電子商務（e-Commerce）、協同商務（e-Collaboration）等資訊管理系統，可以幫助企業充分的利用網路及資訊科技，讓企業經營產生更大的績效。

第二節　全面品質管理

全面品質管理是今日品質管理發展的主流，它是由早期的品質保證（Quality Assurance, QA）、品質管制（Quality Control, QC）、統計品質管制（Statistical Quality Control, SQC）及全面品質管制（Total Quality Control, TQC）等品質管理的理念逐漸發展而成的，以下分別介紹全面品質管理的定義、內涵以及全面品質管理和傳統管理的差別。

一、全面品質管理的定義

全面品質管理，可以說是架構並執行完整的品質鏈（quality chains），從原料、製程、產品、行銷、流通以至於售後服務，全部都以完善品質經營的想法與做法，落實執行品質管理。日本在二次大戰以後，積極改善產品的品質，充分利用品質優勢，終使其產品在世界經貿舞台上占有重要的地位。

根據上述說明，得知品質雖然很重要，但在定義上仍以抽象的概念化成分居多。Evans與Dean（2000）將品質定義如下：

1.產品的優越性或卓越性。
2.較少的製造或服務缺失。
3.依產品的價格和功能而定。
4.滿足客戶的需求。
5.符合或超出客戶的期望。

二、全面品質管理的內涵

全面品質管理的內涵，可以歸納分述如下：

1.全面品質管理十分強調企業必須重視培養成員具備完全的知識，包括系統理論、變革、知識管理等認知，因此企業必須持續不斷學習與創新，並推動新的策略思維，組織中每個人都必須致力於個人及團體的不斷改進，使組織持續的進步與發展。
2.全面品質管理強調滿足顧客的需求，以顧客為第一優先考量，企業組織必須以顧客為中心，滿足顧客需求，因此組織成員必須認識你的顧客、設定真正的顧客需求，若顧客滿意度不斷提高，表示產品及服務品質也不斷的提升，反之，表示產品與服務品質需要加強。

3. 全面品質管理重視團隊合作、全體參與，不論成果績效的歸屬、授權等，皆以小組合作為主，避免個人競爭。同時強調團隊合作與團隊責任感的建立，此外，企業員工必須有強烈追求高品質產品的榮譽心與責任感。

4. 企業必須強調科學管理方法，透過推動持續性的改善策略、運用結構性的方法來改善流程，即計畫、執行、研究、行動，讓科學的管理減少生產和服務成本，並建立客觀確實的品管流程。

5. 重視歷程導向，焦點集中在預防，而不是修正，因此特別注重平時性與預防性的品質，讓企業能夠在投入及歷程階段都能管控與檢核品質。

6. 全面品質管理非常重視組織成員的在職訓練，因為有發展人力資源與訓練，才能使員工達到零缺點的品質管理，同時希望能達到改善管理系統訓練和發展人力資源。

因此全面品質管理的意涵包括了：持續不斷改進品質；以顧客為中心考量，專注於滿足顧客的需求；以團隊合作為導向，強調全員參與；強調利用科學統計方法，作為研發品質改進的依據。

三、全面品質管理和傳統管理的差異

全面品質管理和傳統管理方法，主要的差異可以歸納成以下幾點：

1. 全面品質管理強調顧客導向，企業制定決策一定要基於顧客的需要，而傳統管理則比較重視管理導向。

2. 全面品質管理認為品質是最重要的事，超越其他的企業需求，在達到品質後，再去注意降低成本及大量製造，因為品質的低劣是會永遠失去顧客的，而利潤會隨著品質而來。

3. 對於全面品質管理而言，品質就是讓顧客認同。品質有下列衡

運動休閒管理

量尺度：績效、特性、信賴程度、順從規格、服務、耐久及所體驗的品質。而傳統管理上對於品質的概念則是把正確的事情做好。

4.全面品質管理的員工被賦予重要角色，激勵他去找尋最好的工作方式，直接參與目標的設定及對高品質的承諾，打破了部門的隔閡。因此在顧客、管理者及員工間建立了目標上的聯繫。而傳統管理是由管理者訂目標，強調利潤，品質是品管部門的事。

5.全面品質管理重視持續改進現有程序的品質，優越的程序會將沒效率的程序刪除，有效的提升生產力，成本會下降，利潤會提高，且能持續生產和顧客期望相符的產品。

第三節　企業資源規劃

隨著市場經濟的國際化與自由化，企業面臨環境快速變遷與競爭激烈的情況，使得企業必須利用資訊科技整合企業內外部資源。有鑑於此，整合性高的企業資源規劃（ERP）系統逐漸取代傳統分散式的資訊系統。企業導入ERP後便可整合內部財務、生產、物料管理、銷售配銷、人力資源等作業活動，進而改善企業原有的體質及獲得即時有利的資訊以面對各種的挑戰。企業導入ERP的主要目的在於有效運用企業資源，以提高公司獲利和競爭力。以下分別介紹ERP的定義、ERP的演進、企業如何實施ERP以及企業導入ERP的優點。

一、企業資源規劃的定義

企業資源規劃系統（ERP），係指企業供應鏈體系中，整合有關製造產品、服務與資訊的內外部資源，藉由資訊與資源的整合，達到

有效提升企業附加價值的規劃活動。ERP系統主要是利用資訊科技，將財務、會計、製造生產、品質管理、物料採購、銷售、人力等企業內部資源作有效的規劃、分配與應用，在符合產品品質與規格要求下，滿足客戶需求，有效運用企業資源，提高公司獲利的方法，因此ERP是整合企業內各部門的工作流程，統一內部資料處理程序，即時反應企業內部資源使用狀況，提供企業決策之參考，進而增加企業競爭優勢的一種整合型資訊系統。

美國生產與存貨控制協會（American Production and Inventory Control Society, APICS）於1995年定義ERP為一個財務會計導向的資訊系統，其主要功能為將企業用來滿足顧客訂單所需之資源（涵蓋了採購、生產與配銷等作業所需之資源）進行有效的整合與規劃，以擴大整體經營績效、降低成本（張碩毅等，2005）。APICS又在2002年對ERP提出新的解釋，「ERP是製造業、物流業以及服務業中，一套有效規劃控制所有接受、製造和結算客戶訂單所需資源的方法」（國立中央大學管理學院ERP中心，2004）。事實上，企業資源規劃（ERP）是由物料需求規劃（MRP）、製造資源規劃（MRP II）演變而來，可以說是MRP及MRP II的延伸版本。以往的MRP系統著眼於「製造資源規劃」，主要由「經濟訂購量」、「安全存量」、「物料清單」（BOM）、「工作計畫」的功能組成。而ERP系統是延伸原有的MRP範圍，涵蓋企業所有活動的整合性系統，通常包含有：

1.財務會計系統。
2.成本會計系統。
3.產品配銷系統。
4.生產管理系統。
5.物料管理系統。
6.倉儲管理系統。
7.人力資源系統。

8.專案管理系統。

9.品質管理系統。

10.其他系統。

一般來說，企業資源規劃（ERP）系統主要含括四大部分：財務模組、配銷模組、製造模組與其他ERP系統，可以將商業流程中的各項任務予以整合並加以自動化，透過各項資訊系統的整合，使ERP提供的資訊可以讓企業資源規劃最佳化，藉此提供企業最佳的資源分配方式。

二、企業資源規劃的演進

根據張碩毅等（2005）資料顯示，企業資源規劃（ERP）經過數十年的演變，市場特性、需求重點、生產模式、組織型態等亦隨之轉變。其演變的過程可以分為以下幾個階段，分別說明之：

(一)物料需求規劃階段

1960～1970年代的物料需求規劃屬於生產者導向，市場需求的重點在產品的功能與成本，管理重點在大量生產降低成本。

(二)製造資源規劃階段

1970～1980年代的製造資源規劃屬於消費者導向，市場需求的重點為產品的多樣化及高品質，管理的重心在強調生產彈性與效率，以及去除無附加價值的作業流程。

(三)企業資源規劃階段

1980～1990年代的這時期，消費者成為市場唯一的主導力量，企業經營的重心在於滿足顧客多樣且多變化的需求，隨著網際網路的發達，國際化經營的趨勢下，有效的全球運籌管理是企業經營的另一大

重心，就在這個時候因應而生的ERP系統就是要符合這些整合能力的需求。

(四)延伸性企業資源規劃階段

2000年興起的延伸性企業資源規劃，隨著產業環境的快速變化，企業內外部的整合日趨重要，整合性的觀念也由企業的內部延伸到外部環境，形成延伸式的ERP系統概念，延伸式的ERP將會是結合供應鏈管理、資料倉儲、顧客關係管理、電子商務和銷售自動化等多方面的功能，提供企業經營者即時且精確的資訊。

(五)第二代企業資源規劃階段

緊接在2000年興起的第二代企業資源規劃（ERP II），這個系統可經由優化企業本身和企業間的協同作業和財務程序，而建立顧客和協同夥伴的價值。

三、企業如何實施企業資源規劃

企業資源規劃（ERP）系統雖然可以為企業帶來許多的好處，然而企業在導入資源規劃系統時，往往也容易遇到一些困難，例如：部分ERP系統架構龐大，因此在導入過程中，往往需要龐大的建置成本，以及在公司內部成立跨部門的工作小組，制度化的過程往往造成企業龐大的負擔，因此有許多的企業受限於內部資金與人力的影響而放棄，不過也有許多的企業會採用漸進式ERP，將「企業E化」分成數個階段導入，其優點是可以減輕預算及制度化的壓力，一方面企業可以根據預算來分階段實施，同時也可以依據內部資源與能力，來編制第二階段所需預算及導入的時間。此外，漸進式的實施方式也讓企業以較和緩的方式進行「企業再造工程」，減低企業內部對制度化的不安與衝擊，以及內部員工的適應與接受度。

由於ERP涵蓋範圍相當廣泛複雜，企業要成功導入ERP系統，必須有一套程序與工具，從組織管理面與資訊技術面，同時配合進行才行。以下分為組織管理面和資訊技術面來說明企業如何導入ERP系統。

(一)組織管理面

首先企業必須先建構組織願景與策略，並成立改造專業團隊，尤其在企業實施ERP的初期，高階主管的支持與參與是相當重要的，透過專業團隊分析關鍵作業流程，重新整合作業流程，並著手進行人員教育訓練，建立組織內部的共識，持續改善作業效能的一套連續步驟，才能順利的導入ERP系統。

(二)資訊技術面

企業首先必須瞭解自己的需求與預算，強化資訊基礎建設，慎選軟體廠商，著手進行整合資訊系統，系統基礎架構完成後則開始進行系統模擬與員工的在職訓練，最後才正式上線使用。

四、企業導入企業資源規劃的優點

企業面臨複雜的商業與作業環境，若能透過企業資源規劃，可以讓企業資源規劃最佳化，除此之外，企業導入ERP還可以為企業帶來以下幾個優點：

1.重新檢視企業流程，提升企業組織和員工的作業效率。

2.提升企業資訊的正確性，同時可以讓企業資訊共享。

3.提升企業內部人員的資訊素質與企業內部員工的向心力。

4.透過資訊系統可以提供上、下游廠商以及客戶更好的服務品質。

因此，企業資源規劃是現代企業必須進行的重要工作，尤其在企業規模逐漸擴大時，便成為經營者與從業者都必須認識與使用的重要工作。

第四節　供應鏈管理

在今日的商業市場環境中，生產管理的流程受到網際網路的影響，帶動了傳統作業流程的革新，尤其當網際網路的功能跨越到消費者從網路尋求相關服務與購買管道時，企業所面臨的就是如何將資源整合，同時與上、下游廠商協力在供應鏈的整合，以更有效率的方式完成與提供消費者所需的產品和服務。因此，如何將供應鏈整合是企業競爭的關鍵，以下分別介紹供應鏈管理的定義與功能，以及供應鏈管理系統。

一、供應鏈管理的定義與功能

(一)供應鏈管理的定義

隨著全球性競爭日趨激烈，以及產品生命週期逐漸縮短，企業必須使上、下游供應鏈上的資訊更加明確，因此為了降低風險、提升競爭力，生產、製造相關廠商紛紛引進供應鏈管理（SCM）。供應鏈管理就是企業與供應商、客戶間，建立市場預測、市場研究、產品研發、訂單、生產、庫存、交貨、生產排程、資源規劃、交貨配送等一系列相關資料聯繫與物流流通的供應鏈管理制度。

所謂供應鏈，基本上就是指連接製造商、供應商、零售商和顧客所組合而成的一個體系，整個供應鏈的最終目的就是有效率地把產品從生產線送到顧客的手中，以滿足最末端消費者的需求。而供應鏈管理主要提供的契機，在於能夠透過資訊或管理系統使產銷雙方資訊

（包括市場需求、生產進度、售後服務等）快速傳達在上、下游夥伴間，透過供應鏈成員間的緊密聯繫，讓企業提升其競爭力（李宗儒等，2002）。

Beamon（1999）認為，供應鏈為一個整合供應商由原料的製造到最終的成品產出，再運交給顧客的作業流程，主要的四個階層分別為供應商（supplier）、製造商（manufacturer）、批發商（distribution）、消費者（consumer）。而每一階的廠商愈多，則供應鏈的關係就愈複雜。此外，Lambert與Cooper（2000）將供應鏈管理定義為：包含所有物料和採購、動態的規劃和管理與所有物流管理的活動，它也包括與管道夥伴們之間（可以是供應商、中間人、第三服務提供者和顧客）所有物流的協調和合作。本質上是一個由最終顧客到原始提供產品、服務、情報的供應商間主要企業流程的整合，這樣的整合可為顧客和其他股東增加價值。

盧舜年和鄒坤霖（2002）認為，「供應鏈管理可以定義為：以滿足顧客的需求為目標，針對從生產地到消費地間所有貨物商品、服務及資訊的儲存與流動，進行規劃、執行及控制等作業的工作流程。」可分為三大環節：

1. 供應管理：由物料的採購部門與供應商間的詢貨、詢價、比價、議價、下單、運送等商務流程的規劃及管理。
2. 物料管理：針對企業內部資源的運籌調度，包括物料的需求排程、根據需求訂單及產能狀況排定生產排程、在製品控制、入庫、包裝等作業。
3. 需求管理：從顧客需求發生開始，企業就必須開始進行需求管理，對於顧客的詢貨、比價、議價、承諾交期、下單、生產進度回報、運交、配送及後續顧客服務等，皆是需求管理的籌碼。

從前的供應鏈是以生產導向作為主要思維方式，但現在的供應鏈

已變成以消費者為導向的思維方式，也就是說，依據消費者的需求來變化製造的流程。除此之外，在過去企業與上、下游業者間的往來，可能是透過企業經營或部門負責人的關係，當企業需要原物料的提供或是配置產品時，才與上、下游業者聯繫，因此假如市場需求異常提高或是生產流程上出現問題，就可能出現缺貨或品質降低等情況，進而影響企業的經營成效與競爭優勢。而透過供應鏈管理，可以將企業的行銷、物料管理、採購、製造和配送等原先獨立的功能加以整合，因此供應鏈管理是結合企業與上、下游相關業者的資源。尤其在資訊科技引進後，可以改善企業與企業間的溝通效率，免除傳統資料往返間所耗費的時間及成本。透過供應鏈軟體的使用，企業間可以迅速支援臨時性的需求，而且可以節省下單採買的時間及人力。一個健全的供應鏈，可以讓單一企業的營運資料，包括銷售及進貨的資料，在安全及必要的前提下共享，如此當企業生產所需的原物料降到安全存量以下時，供應商會直接供貨，而免去企業監督聯繫的流程。

(二)供應鏈管理的功能

供應鏈管理所涵蓋的範疇，乃是從產品如何被製造、一直到最後產品如何被運送到消費者手中的整個過程，必須處理包括設計、採購、製造、倉儲、配送、批發、零售等在內之各項環節的工作，因此會牽涉到商流、物流、資訊流、金流與人力流的運作與管理。透過供應鏈管理，其主要優點除了能讓企業增加收益、資產發揮最佳利用率、強化存貨控制之外，最重要的是能夠掌握產品推出的時效，使產銷供應關係更為穩定與有效，當需求反應速度更快時，因應消費需求變化所需的各種管理方法或資源整合，產品與服務的提供能更有效率。

因此，企業運用供應鏈管理可以達到以下的功能：

1.提高產品品質及降低產品成本。

2.共同分攤資訊成本。

3.加速創新產品與發展新產品。

4.提高企業競爭優勢。

5.在實務上，可使企業報表資訊格式標準化、倉儲儲存空間能更有效利用，以及讓供應交貨作業及時反應顧客需求。

二、供應鏈管理系統

供應鏈的整合有賴於企業內部作業流程與資源管理的電子化，供應鏈整合後，便能促使上、中、下游的資源有效安排與整合，同時亦能快速縮短產品的生命週期。而所謂的「供應鏈管理系統」即是一套裝置於各廠商及其合作夥伴之資訊設備與通訊基建設施之內的軟體，常見的功能包括先進規劃與排程（Advanced Planning and Scheduling, APS）、產品配置和顧客服務及支援上等應用系統。過去企業間常用的電子資料交換（Electronic Data Interchange, EDI），便是其傳統的供應鏈管理應用之一；今日網際網路的發達更帶動以網頁為基礎的資料交換方式的盛行，例如可延伸式標記語言（eXtensible Markup Language, XML）便可視為是加強供應鏈運作效率的一項利器。

事實上，供應鏈管理系統不僅是一套幫助企業進行生產流程自動化管理的軟體，更是一個用來重新檢視上、中、下游以及企業流程的機會。在導入供應鏈管理系統的過程中，企業勢必需要重新進行組織架構的調整，以及企業流程的檢視與改善，這將是打造企業競爭力的關鍵契機。

根據調查顯示，供應鏈管理解決方案能讓企業的成本顯著降低。導入供應鏈管理解決方案的企業，一般能在採購成本上節省6～12%、庫存成本節省20～40%、作業成本節省10～25%，而運輸成本則節省5～15%。而供應鏈管理解決方案除了能夠為導入的企業和整合供應鏈的用戶，帶來成本持續下降與生產力改善，從企業長遠的經營角度來看，導入供應鏈管理解決方案最重要的效益，更能協助企業對其客戶履行即時達交（Available to Promise, ATP）的承諾，有助於良好之顧

客關係的維繫。

面對全球化的企業競爭環境，最佳化的供應鏈效率將是企業競爭的核心關鍵，善用資訊科技來緊密串聯、整合與管理企業的供應鏈體系，是提升台灣企業競爭力的關鍵。雖然許多企業在供應鏈的整合上並不容易，但對於邁向國際市場競爭的企業而言，供應鏈的整合與管理是保持優勢的所在，也是廠商必須去完成的。

第五節　全球運籌管理

在全球化與知識經濟的趨勢下，企業的競爭對手不再侷限於區域內同一產業，而是可能來自世界各地的同產業、甚至不同產業的廠商，產業的發展趨勢逐漸演變為全球化製造與全球產業分工的新架構。因此在運動休閒製造業的競爭環境，例如喬山、巨大、大田、明安等企業，都必須採行全球運籌的生產管理模式，亦即整合供應鏈管理，從研發、製造、組裝、運輸、存貨管理、採購、配送、售後服務等，將生產儘量推近市場，避免產品因運輸或存儲過程，造成價值隨著產品的生命週期結束而逐漸降低。以下將分別介紹全球運籌管理的定義、效益、目標與運作內涵。

一、全球運籌管理的定義

目前全球對企業運籌的定義乃以美國運籌管理協會（Council of Logistics Management）之定義最為完整，所謂運籌之定義：「運籌是供應鏈程序之一部分，其專注於物品、服務及相關資訊，從起源點到消費點之有效流通及儲存的企劃、執行與控管，以達成顧客的要求」。運籌之主要目標在於善用企業與其供應鏈之資源與能耐，有效流通來達成顧客之要求。其次，運籌管理的對象則為顧客所需之物

品、服務與相關之資訊，因此將涉及顧客服務、運輸、倉儲、流通資訊處理、搬運等等作業管理。而運籌管理則是以符合顧客需求為目的，就原物料、在製品、製成品與關聯資訊，從產出點至消費點之間的流程與儲存，進行有效率且具成本效益的計畫、執行與控制（Ellram, 1990）。

　　全球運籌（Global Logistics, GL）指的是全球生產與行銷營運的國際化策略，當企業發展國際營運時，散布於全球的生產據點與配銷通路間整體運作程序與實際需求之整合，就必須依據企業產業經營的特質與市場環境之限制而採取不同的策略。而全球運籌管理（global logistics management），係指以多國規劃並執行企業運籌管理活動，透過交換過程，以提高顧客滿意程度和服務水準，並降低成本，以增加市場競爭力，進而達成企業之利潤目標。蘇雄義（2000）將其定義為：「企業全球運籌管理乃相關於支援企業全球策略所需之『物』，含原物料、半成品、成品、廢棄物及一般供應用品及專業服務的控制系統的設計與管理。」

　　全球運籌管理意味著運籌管理活動隨著經營領域的擴大，而由國內市場層次擴大為跨國界的特定國家市場，再發展為國際市場運籌，基地在母國，營運於三國國家市場以上者或多國經營，最後配合全球化經營，而從事全球運籌管理。例如：生產捷安特的巨大機械已在全球布局多年，因為在中國大陸西部市場的銷售量日漸增加，所以2004年在四川成都投資增設廠房，以因應預期的超額需求，產品將供應中國大西部市場，產能將會逐漸擴增至年產40萬，這將會提升捷安特對中國西部市場的供銷及服務，創造更大的成長空間。此時巨大的企業經營就必須具有全球運籌管理的概念，尤其在全球化、數位化與快速化時代下，全球科技創新、網際網路興起、產業國際化分工以及國際競爭激烈的環境中，運籌管理活動隨著企業經營領域的擴大，而由國內市場層次，擴大為跨越國界的市場，再發展為國際市場運籌或多國經營，最後配合全球化經營，而從事全球運籌管理。因此全球運籌管

理是一種全球分工產銷的模式，將全球供應鏈的各個環節加以串聯，以達到及時交貨（just in time）的管理與運作，達成有效降低庫存風險與成本壓力、提高生產效率、嚴格控管品質並快速回應市場需求。

事實上，複雜的運籌網路之連結，企業營運須跨越許多地理與國家的限制，從事原物料與零組件的運送、成品的組裝及配銷等程序，來增加不同競爭環境中的優勢與更高的客戶滿意度（Celestino, 1999）。因此，不同的產業環境與市場利基的考量，許多企業在推行國際化與全球品牌行銷的策略時，均會嘗試利用許多不同的國際化模式，以降低全球營運的風險與鞏固既有之競爭優勢。例如台灣企業在生產資源限制與市場規模的迫切需求下，對於國際化途徑也許可藉由海外購併、策略聯盟、合資等水平合作方式，逐漸地打開企業國際市場，以降低國際化的不確定風險，或國際競爭市場進入的障礙等，否則當企業在規劃全球運籌的運作機制時，就很容易因為競爭壓力與經營風險，使得企業經營者望之卻步。

二、全球運籌管理的效益

根據洪瑞國（2000）指出，全球運籌管理的效益可以分為對業者與使用者的效益來做說明。

(一)對業者的效益

◆縮短交貨期

企業採行運籌管理可以有效縮短交貨期並達成及時交貨之目標。

◆提高企業獲利及競爭力

全球運籌管理係以全球產銷管理為著眼點，透過迅速有效的管理模式，使企業無論在產品價格、營運成本、交貨速度及生產規模等方面，均較具市場競爭力，進而提高企業的獲利及增強企業整體產能與效益。

◆降低物流成本及庫存壓力

　　近年來由於新式BTO（build to order）接單後生產觀念的興起，藉由國際物流基本理念與全球供應鏈中個別組織結構的重整，使得產業能有效降低物流成本及庫存壓力，以提高營運績效。

◆擴大生產線的聯結

　　全球運籌管理的參與者相當多，經由供應商、製造商、批發商、零售商、國際貨物運輸業者、貨物承攬業者、報關行、銀行與第三者國際物流公司的密切配合，使生產線與配銷通路密切結合，並使產銷更具效率。

(二)對使用者的效益

◆可獲得高效率、高品質的服務

　　藉由運籌管理模式的運作可快速交貨，進而達成顧客服務最佳化。

◆可取得標準化、個性化、特殊化的產品

　　廠商可運用核心科技，生產標準化產品行銷全球。亦可因應地區性及顧客個別性的需求，提供個性化、特殊化的產品，以滿足顧客標準化或多樣化的需求。

三、全球運籌管理的目標

　　在競爭的市場環境中，企業組織採用全球運籌管理，乃是希望能達到以下幾個目標（洪瑞國，2000）：

1.銷售機會最大化：使企業的商品行銷世界，獲得最佳銷售機會。

2.流通成本最小化：藉由流程的控制及資訊系統（如電子數據交

焦點話題6-2

生產自動化

寶成新生產基地加速生產自動化

在國內運動用品店中，鞋架上各式各樣的品牌鞋款，寶成工業所代工的鞋子占了很大部分。寶成從1979年開始承製愛迪達的鞋子，之後擴充許多國際運動鞋的品牌，包括Nike、Puma、New Balance、Merrell、Timberland、Converse等等，因此寶成是全球最大的運動鞋及休閒鞋製造商，轉投資的裕元工業目前在中國、越南、印尼，甚至美國和墨西哥都設有鞋廠，不僅在台灣，也是全球鞋品龍頭之一。

然而面對部分海外生產基地工資高漲以及工人排華暴動，使得寶成不得不採取一些因應的策略，第一個因應策略是另尋海外生產基地！近年來開始思考擴展較遠離大都市的生產基地，規劃緬甸、孟加拉、柬埔寨等工資較低的國家，以維持工資成本及毛利率，優化生產及供應鏈。根據執行長蔡佩君指出，目前對於中南半島的推進已達緬甸地區，在緬甸的投資，一方面是分散風險，另一方面也考量到貨品輸出到歐美，在稅務優惠方面有不同的空間，而在越南的生產供應鏈目前已發展完整，越南的生產規模將不再擴大，只會借重現有在越南供應鏈的實力，因此展望未來，預計在五年內投資緬甸1億美元，預計在2015年年底開出每月30萬雙的產能，預計到2019年達到全產能的每月80萬雙的產能。

除此之外，經歷越南排華事件後，寶成也體驗到勞動力成本的增加是必然的趨勢，中國、印尼和越南皆然，薪資永遠是往上漲的，未來沒有便宜的工資生產，因此勞動力占生產成本之比率必須降低，未來將從供應鏈整合、製程自動化來提升生產效能；所以未來海外生產基地包括中國、印尼及越南都是寶成推動生產自動化的重點地區，而在投入自動化生產的廠區，預計未來三至五年的生產成長也會達到30～50%。

換）等運用，使商品流通成本降至最低。

3.物流、資訊流同步化：物流與資訊流同步化是運籌管理必備的要件，亦是企業間競爭力之指標。

4.顧客服務最佳化：以顧客服務為導向並提供顧客最佳服務，是全球運籌管理的重點目標。

5.企業獲利最大化：企業從事商業活動即在追求獲利之最大化，此亦是全球運籌管理努力的目標。

四、全球運籌管理的運作內涵

全球運籌管理是企業為追求最大利潤，進行有效率且具成本效益的控管，將「商流」（product flow）、「資訊流」（information flow）、「金流」（cash flow）與「物流」（goods flow）四者整合為「經營流」的管理手法，其以最快速有效的方式將商品及服務提供予訂購者，而訂購者可隨時透過電子商務系統瞭解所訂購商品的動態。簡言之，即係以快速即時的管理與資訊回應系統來提供顧客高品質、高效率的服務，由上述說明可知全球運籌管理的運作大致包括「物流」、「金流」、「商流」、「資訊流」。以下則分別說明之（洪瑞國，2000）：

(一)物流

物流係指貨品流通的行為，在原料產地至消費地的流通過程中，透過規劃、執行及管理的程序，有效結合顧客服務、訂單處理、運輸、倉儲、存貨控制、搬運、包裝、流通加工、退貨處理等功能，以創造附加價值並滿足顧客需求。傳統供應鏈管理之範圍往往僅侷限於單一國家，但近年由於國際空間分工之趨勢，供應鏈管理之範圍也漸漸地擴大，全球供應鏈之觀念也就應運而生。

(二)金流

金流乃處理資產所有權移動的金錢流動等收支相關事項,主要包括市場調查、交易條件協議、報價與詢價、交易價格、押匯與貨款交付等。

(三)商流

商流乃指與資產所有權的移動相關事項,諸如成品或半成品之交貨服務,以及各項市場行銷、財務融資、風險承擔、協調溝通等相關事宜。

(四)資訊流

資訊流乃處理買賣雙方之資訊、文件等相關事宜之報備與資料處理。物流、商流、金流要有效率快速的完成,有賴於資訊流之交換,近年來網際網路電子商務的興起、資訊科技的應用等,大幅提升資訊流的績效,亦成為企業維持競爭力的關鍵。

結　語

由於企業生產管理與資源規劃系統涉及到企業資源和電腦,同時也涉及到企業財務應收應付流程、發貨與收貨流程、客戶訂單接受與生產單發放流程、盤點流程、領料與出庫流程中企業的深層業務活動,因此大部分人會對生產管理實施過程的管理模式變遷缺乏經驗,尤其企業生產管理包含的內容很多,不同企業的計畫管理、物料管理和製造管理,並不相同,這些內容會因為實際生產方式的不同而有很大的差異,這也是生產管理中最為困難的部分,很多企業資源規劃系統因為無法適應客戶企業層出不窮的物料處理方式而困擾,也讓人發

現生產管理複雜多變。然而運動休閒科系學生，若有意要進入運動休閒用品製造業，則必須具備生產管理的基本概念，它是跨越了物料、加工工作地、設備、勞動力等製造資源的範圍，覆蓋了供應商的資源、客戶資源、企業多個工廠之間的製造資源、多個分銷地點的銷售資源、企業人力資源、管理會計資源、設備維修資源等等。甚至必須瞭解更多供應鏈管理和全球運籌管理的理論與實務，才能在進入職場後，快速的學習與適應。

個案探討 6-1 　捷安特的生產與品牌

　　巨大的全球布局是以「世界是平的」概念出發，集團在台灣、中國及荷蘭設有五座自行車廠，將昆山、上海、成都、荷蘭與台灣串聯成五大基地。因此捷安特董事長劉金標每次談到全球加值服務時，經常說的兩個字是Logistics（全球運籌）及Brand（品牌），而這也是巨大的成功秘訣。

　　儘管捷安特不斷地進行全球布局，而在台灣捷安特總部，則是運籌帷幄的中樞，從管理、財務到研發，是集團營運的核心，因此「捷安特是真正根留台灣、兼有國際視野的企業」。不過一個全球化企業的成功，除了要有全球產銷布局外，品牌更是捷安特成功的原動力。如同劉金標說：「沒有Giant（品牌），就沒有今天的巨大。」

　　而捷安特的品牌發展之路，可以分為兩個階段來建立品牌優勢。第一階段是從1986年到1998年，這個時期是以「高品質製造」為核心優勢，透過當地銷售公司快速於全球布點，建立行銷網。第二階段則是從1998年到2006年，以「運動行銷」為策略，藉由贊助西班牙Once Team車隊和德國T-Mobile車隊在環法大賽奪冠，創造品牌形象。而這兩個階段的實力也累積了捷安特在全球自行車品牌的領導地位。

　　然而品牌的優勢最重要的還是必須依賴生產的品質，根據Interbrand調查，捷安特的品牌資產可歸納為四大面向。包括：一是自主製造；二是穩固品質；三是創新能力；第四則是完整產品線。因此為了建立生產品質，捷安特獨創了捷安特生產管理系統「GPS」（GIANT Production System），同時引入領先業界的先進技術、重要機具設備，並適時導入提案改善、資訊管理、Just in Time及Point of Sales等管理制度，大幅提升生產效率與產品品質。再加上研發的部分，每年固定投入營收的2%作為研發費用，為全球

客戶與消費者提供「最佳總合價值」（Total Best Value）的GIANT
系列商品，運用許多新材質，包括率先開發出鉻鉬合金、鋁合金及
碳纖維自行車，透過研發資源的投入來確保技術優勢。由此可見品
質、創新研發與企業品牌之間的關係是息息相關的。

 問題討論

　　過去二十幾年來，捷安特採取豐田式管理，致力消除浪費，
降低多餘的庫存，當其他自行車業者進行低價競爭時，捷安特早就
擺脫紅海、走向高附加價值的藍海。自創品牌後，代工比率大幅降
低。放眼未來，你認為捷安特如何繼續發揮生產管理和品牌管理的
特色與優勢？

參考文獻

一、中文部分

李宗儒、林正章、周宣光（2002）。《當代物流管理：理論與實務》。台北：滄海。

洪瑞國（2000）。《加工出口區電子業發展全球運籌管理之策略研究》。國立中山大學公共事務管理研究所碩士論文。

國立中央大學管理學院ERP中心（2004）。《企業資源規劃》。台北：旗標。

張碩毅、黃士銘、阮金聲、洪育忠、洪新原（2005）。《企業資源規劃》。台北：全華科技。

盧舜年、鄒坤霖（2002）。《供應鏈管理的第一本書》。台北：商周。

蘇雄義（2000）。《物流與運籌管理》。台北：華泰。

二、外文部分

Beamon, B. M. (1999). Measuring supply chain performance. *International Journal of Operations and Production Management. Vol. 19*, No. 3, pp. 275-292.

Celestino, L. (1999). International trade logistics software solutions. *World Trade, Vol. 12*, Iss. 5, pp. 60-62.

Ellram, L. M. (1990). Supply chain management, partnerships and the shipper-thrid party relationship. *The International Journal of Logistics Management*, pp. 1-10.

Evans, J. R., & Dean, JR. J. W. (2000). *Total Quality Management Organization and Strategy*. South-Western College Publishing.

Lambert, D. M., & Cooper, M. C. (2000). Issues in supply chain management. *International Marketing Management, 29*, pp. 65-83.

Chapter 7

運動休閒事業行銷管理

閱讀完本章，你應該能：

- 知道行銷的定義與行銷觀念的演進
- 明白行銷管理的定義與程序
- 瞭解行銷策略的程序與內容
- 知道顧客關係管理的概念與內容

 前　言

　　任何企業經營都有一套基本的經營哲學與理念，行銷觀念是企業經營的信念，導引企業邁向組織目標。此外，在現代社會中，行銷活動主宰了人們的生活型態，有數以百萬計的行銷人員，不斷地發掘顧客的需求，為顧客提供更好的產品與服務。行銷人員的任務在於提供客戶較其期望更好的產品與服務，讓顧客澈底滿意。

　　我們每天的日常生活都受到行銷活動的影響。行銷人員透過詳細的市場調查，能夠精準地掌握不同區隔顧客群的需求，經由一系列有計畫的促銷活動，廠商不斷地教育消費者認識產品、比較產品，以建立特定品牌的形象，使顧客隨行銷活動起舞，因此，運動休閒事業的行銷人員也應該充分的運用行銷管理的策略，來達成事業經營的目標。本章將分別介紹行銷的定義與行銷觀念的演進、行銷管理的定義與程序、行銷策略的程序與內容，以及行銷策略常用的顧客關係管理。讓運動休閒事業的經營管理者，能夠有效的規劃行銷策略，提升企業的績效與競爭力。

第一節　行銷的定義與觀念的演進

　　行銷為「marketing」的中譯名詞，早期稱為「市場學」，因為容易和市場（market）混淆，後來學者譯為「行銷」。大部分人認為行銷只不過是「銷售」或「促銷」；然而，銷售、促銷僅是行銷的一小部分。行銷的本質是種交換過程，一方或多方給予有價值的物品來滿足另一方的需求，事實上，行銷被解釋為創造及解決交換關係的一種過程。當商品交換的需要產生時，跟行銷有關的人員也就跟隨而至。彼得‧杜拉克（Peter Drucker）曾說：「行銷（marketing）的目的是

要使銷售（sales）成為多餘，行銷活動是要造就顧客處於準備購買的狀態。」行銷大師Kotler（1982）曾說：「行銷活動主要是確認與滿足人類與社會的需求，並以可以獲利的方式滿足需要。」事實上，行銷是一種為滿足人類的需求與欲求所從事市場工作的過程。行銷的目的旨在實現潛在的交易，來滿足消費者需要。因此，行銷是與市場發生關聯的相關人類活動。行銷是一種過程，而這個過程包含了計畫及執行概念、訂價、促銷及意見、商品、服務、組織和事件的分配，藉由此過程中創造交換來滿足個人及組織的目標。以下則分別簡單介紹行銷的定義和行銷觀念的演進。

一、行銷的定義

有關行銷的定義相當多，以下列出幾位國內外學者對「行銷」意涵的界定，以瞭解「行銷」的意義：

1. 余朝權（2001）表示，行銷是一系列整體性的組織活動，用於定價、計畫、推廣與分配產品。期能比競爭對手更能滿足顧客的需求，同時達成組織的目標。
2. 洪順慶（2003）認為，「交換」是行銷的起源，是促進行銷的核心觀念，行銷交換不僅限於產品的轉移，還包括服務、理念、實利的、象徵的無形標的物，都可作為行銷交換。
3. 美國行銷學會（American Marketing Association, AMA）在1985年提出行銷的定義：「行銷是計畫與執行商品、服務與理念的具體化、定價、推廣與分配的過程，以創造交易來滿足個人與組織的目標」（引自余朝權，2001）。
4. Philip Kotler與Gary Armstrong認為，行銷乃在於傳送顧客的滿意度，並獲得合理的利潤；其主要核心概念即是「創造顧客價值與滿意度」。故將行銷定義為係藉由交換產品和價值，而讓個人與群體滿足其需要和欲望的社會性行為和管理程序（方世榮

Chapter 7
運動休閒事業行銷管理

175

譯，2004）。

由上述相關學者的定義可以得知，行銷的意涵指的是「為滿足顧客需求，達成個人及組織目標，透過一系列產品、推廣、價格及通路活動的歷程，將滿意度與價值傳送給顧客」。

二、行銷觀念的演進

當人類開始有交易活動的時候，就開始有行銷的活動伴隨出現，不過行銷的導向是隨著時代的演進而有所轉變。其目的均不外乎因應經營環境的變動，以達成企業的目標。隨著市場競爭環境的改變，行銷觀念也不斷地在改變，根據相關學者之分析，有以下幾個行銷觀念演進與導向，包含：生產導向、產品導向、銷售導向、行銷導向、策略行銷導向、社會行銷導向、全方位行銷導向、置入式行銷導向、關係行銷導向及感動行銷導向等，分別說明如下（吳青松，1998；洪順慶，2003；戴國良，2003）：

(一)生產導向

生產觀念（production concept）為銷售者最古老的理念，生產導向時期的經濟環境是產品的需求超過於供應，廠商只要能產出產品，就可以找到市場；所以銷售人員不需要做市場分析，也不需要瞭解消費者的需求，就可以把產品銷售出去。

(二)產品導向

產品觀念（product concept）的經營哲學，認為消費者喜歡高品質、高表現及高特徵的產品，因此廠商致力於良好產品的製作與改良，以產品的特色、功能與品質，作為企業競爭重要的優勢。

(三)銷售導向

銷售觀念（selling concept）的經營哲學，其基本假設為消費者不會主動購物，廠商必須透過銷售人員加以誘導、說服或推銷來刺激購買產品。企業重視內部銷售人員的管理與訓練，強調個人推銷和廣告，重視銷售業績，卻忽略了消費者真正的需求。

(四)行銷導向

行銷觀念（marketing concept）的經營哲學，開始重視與發覺消費者的需要，設計合適的產品及服務。企業亦以滿足顧客需求，贏得顧客的尊重、信賴與喜愛作為經營的使命，因此「行銷觀念」已廣為企業所應用。

(五)策略行銷導向

策略行銷觀念（strategic marketing concept）的經營哲學，不僅重視滿足消費者的需求，亦強調競爭的重要性，透過比較與市場競爭，來找尋與發揮公司本身持久性的競爭優勢。

(六)社會行銷導向

社會行銷觀念（societal marketing concept）的經營哲學，認為企業應在社會責任與顧客需求二者間力求平衡，負擔起企業的生態環境保護、社會公益贊助與社會道德重振的責任，並同時兼顧到滿足顧客需求、謀求公司利潤與維護社會利益的目標。

(七)全方位行銷導向

全方位行銷觀念是以個別顧客的需求為起點，行銷的任務在於發展出和時空背景相融合的產品、服務或能帶來特殊經驗的事物，以符合個別顧客的需求。全方位行銷藉由擴大顧客占有率，激發顧客忠誠度，達到獲利成長的目的。

(八)置入式行銷導向

　　置入式行銷就是所謂的「產品置入」，意指將產品或品牌帶入電影、電視節目或音樂錄影帶中等，透過生活型態的情境，在不知不覺中呈現，以同時達到行銷目的。

(九)關係行銷導向

　　行銷的概念從早期的大量行銷，到區隔化的目標市場行銷，演進到一對一個人化的關係行銷，關係行銷是以個別顧客為基礎，建立顧客資料庫，透過資訊科技與資料庫行銷，提供個別化的產品和服務。

(十)感動行銷導向

　　感動行銷與幸福行銷是現代流行的行銷觀念，廠商希望透過更高品質的服務人員、更有吸引力的促銷及更周到的體驗服務來感動顧客，讓顧客感到幸福與意外的滿足。

第二節　行銷管理的定義與程序

　　行銷管理（marketing management）源自行銷的概念，乃透過組織、分析、企劃、執行與控制的過程，將管理的技術應用到行銷活動上，以下分別說明行銷管理的定義與程序。

一、行銷管理的定義

　　吳青松（1998）指出，有效的行銷管理包括賦予產品的定義、針對目標群體進行市場區隔、針對不同群體提供差異性行銷、調查與分析顧客需求行為、建立企業優勢價值、多元行銷工具、整合行銷規劃、建立行銷回饋系統及行銷稽核的概念。吳清山、林天祐（2004）

表示，行銷管理簡單的說，是運用管理的方法，達到行銷的目的。詳細的說，是組織透過內、外部的環境分析，並考量市場及顧客需求，有效運用4P之產品（product）、推廣（promotion）、價格（price）及通路（place）的行銷組合策略，以促進組織成長與發展，達成組織目標。

由上述學者的定義可知，行銷管理的意涵應指企業透過組織分析、組織規劃、策略執行與控制的歷程，並兼顧效能與效率的原則，將管理的技術運用到行銷策略上，以達成組織行銷目標的一種交易活動。

焦點話題 7-1

行銷名詞

病毒式行銷與置入性行銷

在今日商業化與全球化時代的來臨，各種行銷的策略與方法推陳出新，而在我們日常生活中，經常聽到的名詞就是病毒式行銷與置入性行銷，然而它們是什麼意思？如何運用這兩種行銷手法？

根據維基百科的解釋，病毒式行銷是一種常用的網路行銷方法，常用於進行網站推廣、品牌推廣等，病毒式行銷利用的是用戶口碑傳播的原理。在網路上，這種「口碑傳播」可以像病毒一樣迅速蔓延，由於這種傳播是用戶之間自發進行的，因此幾乎是不需要費用的網路行銷手段。它是由O'Reilly媒體公司總裁兼CEO提姆·奧萊理提出，普遍運用在現今的網路行銷，一般在進行病毒式行銷的時候，行銷病毒的傳播起點是人為控制的，也許是一個人氣部落客，也許是一個Facebook粉絲團，也許是一則廣告，而行銷起點也有可能不止一個，然而病毒式行銷的成功與否，並非隨便丟出一個議題就可以，抓住人心的創意，加上適當的操作，才會是成功的保障。

另外一種常聽到的行銷策略則是置入性行銷，指的是刻意將行銷事物以巧妙的手法置入媒體，藉由既存媒體的曝光率來達成廣告效

果。最常見的置入性行銷為於電影或電視節目畫面中刻意置入特定道具或演員所用的商品，置入性行銷試圖在觀眾不經意、低涉入的情況下，減低觀眾對廣告的抗拒心理。運動商品透過比賽來運用置入性行銷是非常普遍的，因此我們可以常見到球員身上貼滿品牌商標，或球賽周圍都是各式各樣的旗幟及廣告看板，除此之外，也可以常見企業贊助球隊或球員，或是找知名的運動明星當代言人，藉由運動選手的高知名度，將品牌結合再曝光。

由上述的說明可以得知，運動產業與行銷策略的運用的結合已經行之多年，然而運動行銷卻也絕不是製作幾塊廣告看板或是不斷地打廣告就可以，否則有可能不但無法達到行銷的效益，還有造成反效果的可能。

二、行銷管理的程序

經由行銷意義的分析、行銷觀念的演進及行銷管理意義的探討，行銷管理並非僅是透過廣告、人員推銷產品或服務而已，它是一個為了滿足消費者需求，而制定一套完整規劃的過程。內容包括市場分析、顧客分析、策略分析、行銷規劃策略和產品開發等。

許長田（1999）認為，「行銷管理」的程序包括以下步驟：

1.分析市場機會：公司不斷地蒐集市場情報，分析市場的長期機會，掌握市場動脈，以改善公司績效，提高企業地位。

2.選定目標市場：將市場做主要的市場區隔，評估選擇其中之一為目標市場，鎖定公司的最佳市場利基。

3.確定競爭定位：有企業就會有競爭，有競爭就必須要定位，公司重視定位策略，掌握競爭者的動向，針對競爭者來規劃市場行銷活動。

4.發展行銷體系：為了確認與評估市場機會，公司的行銷人才必

須建立一套行銷系統,從事行銷研究及統計分析,以瞭解各種行銷工具。

5.擬定行銷計畫:公司除了擬定策略達成公司目標外,亦須針對特定產品擬定行銷策略與戰術,而4P之行銷組合為主要行銷策略。

6.執行及控制:公司建立行銷組織,透過回饋與控制程序,以確保行銷目標的達成,行銷控制包括年度計畫控制、獲利力控制與策略性控制。

曾光華(2002)從落實行銷目標進而採取行動的觀點認為,「行銷管理」應包含下列步驟:

1.行銷規劃(marketing planning):是一種書面計畫,計畫目的是為了達成行銷目標,明示行銷活動如何展開;行銷規劃包括進行情況分析、選擇目標市場與設定行銷目標、擬定行銷組合策略三個階段。

2.行銷執行(marketing execution):以實際的行動執行行銷策略,執行程序包含成立組織、選才用人及工作推展等。

3.行銷控制(marketing control):是衡量、比較行銷結果及規劃目標所採取的必要糾正措施。

由上述學者對於行銷管理的程序與內容來歸納,「行銷管理」的程序應該包含:「分析市場機會」、「確定目標市場」、「發展行銷策略」、「計畫行銷戰術」及「執行評估控制」等五個主要的步驟。

第三節　行銷策略程序

運動休閒事業的行銷策略程序可以分為三部分來做說明(圖7-1),首先運動休閒事業必須先凝聚與發展事業經營的願景,經營

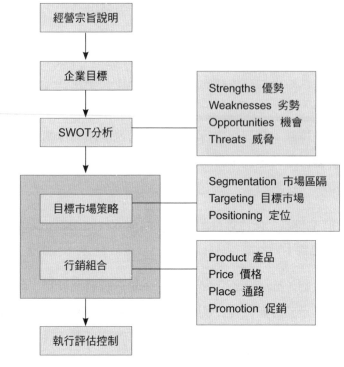

圖7-1　行銷策略程序

資料來源：羅凱揚（2005）。

管理者依據企業願景來訂定經營的目標，經過SWOT分析後，則進行目標市場策略（STP）與行銷組合（4P）分析，最後再執行評估與控制，以下分別說明之。

一、SWOT分析

SWOT分析是企業管理理論中相當有名的策略性規劃，主要是針對企業內部優勢與劣勢，以及外部環境的機會與威脅來進行分析，是一種相當有效率且能幫助決策者快速釐清狀況的工具。

SWOT分析是市場行銷的基礎分析方法之一，透過評價企業的優勢（strengths）、劣勢（weaknesses）、競爭市場上的機會

（opportunities）和威脅（threats），用以對企業進行深入全面的分析以及競爭優勢的定位。進行SWOT分析時，應儘量將各項相關資料與條件詳細列入，以利進一步的分析與探討。由此可知，進行SWOT分析除了可以增進企業瞭解本身的優勢與有利機會，同時亦可進一步迫使企業注意到本身的弱點與所面對的威脅，以強化企業的競爭優勢。

對於運動休閒事業經營管理而言，SWOT分析是企業擬訂策略規劃過程中極為重要的一環，然而要如何進行SWOT分析？**表7-1**以簡單的方式，製作一清楚的SWOT分析表。

二、STP分析

STP分析中，S指的是市場區隔（marketing segmentation），市場區隔將市場分成幾個不同且有意義的購買群，其需要不同的產品與行銷組合。因此企業進行市場區隔時，應先清楚明確的區隔市場的基礎，再針對每個目標市場作分析，並衡量各個區隔市場對企業的優勢為何。T指的是目標市場（marketing targeting），確定把顧客

表7-1　運動休閒事業SWOT分析表

優勢	劣勢
列出企業內部優勢：	列出企業內部劣勢：
1.人才方面具有何優勢？	1.公司整體組織架構的缺失為何？
2.產品有什麼優勢？	2.技術、設備是否不足？
3.有什麼新技術？	3.政策執行失敗的原因為何？
4.有何成功的策略運用？	4.哪些是公司做不到的？
5.為何能吸引客戶上門？	5.無法滿足哪一類型客戶？
機會	**威脅**
列出企業外部機會：	列出企業外部威脅：
1.有什麼適合的新商機？	1.大環境近來有何改變？
2.如何強化產品之市場區隔？	2.競爭者近來的動向為何？
3.可提供哪些新技術與服務？	3.是否無法跟上消費者需求的改變？
4.政經情勢的變化有哪些有利機會？	4.政經情勢有哪些不利企業的變化？
5.企業未來十年之發展為何？	5.哪些因素的改變將威脅企業生存？

分為幾種不同的目標市場之後，進行選擇目標市場，可以選擇一個或多個目標市場作為產品推出的依據。P指的是市場定位（marketing positioning），即決定產品之定位和詳細的行銷組合策略（王尹，2003）。

(一)市場區隔

◆調查階段

此部分是針對消費者之動機、態度、行為作為基準，設計出一份問卷詢問消費者，以作為蒐集資料之依據，要蒐集的大致上包括產品的屬性對消費者其重要性、消費者對於品牌知名度與評價為何、消費者對產品使用形態、消費者對產品種類的態度，以及受訪者的人口統計變數、心理統計變數和媒體差異因素等等。

◆分析階段

以統計分析方法，來分析問卷之內容，瞭解應該把顧客分為哪幾群，再針對這幾群的顧客，進一步分析每一群顧客各有何共同之處。

◆描述階段

把每一群顧客具體的以態度、行為、人口統計變數、心理統計變數或媒體消費者之習慣加以描述，並把每一群的顧客特性具體的命名，完成市場區隔之步驟。

另一個方法可以使用市場區隔之變數來區隔消費者，市場區隔變數有很多，比較常用的變數有四個，分別為地理變數、人口統計變數、心理統計變數和行為變數。

(二)目標市場

目標市場之選擇，必須提到三種區隔化策略，分別為無差異策略（undifferentiated strategy）、差異性策略（differentiated strategy）和集中性策略（concentrated strategy），說明如下（謝文雀、許士軍

譯，1998）：

◆無差異策略

　　係指公司在大眾市場，以單一傳播及配銷組合，從事單一產品的行銷，產品及促銷主題並無針對不同市場區隔的顧客群而有所不同，無差異行銷通常是針對產品生命週期早期的產品，這也表示產品剛問世時，並不會使用差異性行銷策略。

◆差異性策略

　　此策略與無差異行銷剛好相反，係指經過第一階段的市場區隔之後，公司將針對不同市場區隔的顧客採用不同的行銷策略，針對不同區隔市場之消費者，訂定不同的價格，在產品上有小小不同的變化，在傳播方式上也不同，是針對多個目標市場之消費者所採用的行銷策略。

◆集中性策略

　　係指公司在整個市場中，從事少數有利的區隔，換句話說，只選擇一個目標市場，而希望在這個目標市場裡尋求最大的市場占有率，使用此種策略的公司，大部分都是強調創意及創新，而並非以價格取勝的策略。

　　而公司在選擇上述三種選定目標市場之策略時，應該以何種指標為基礎呢？王尹（2003）提供五個因素，來作為選擇何種策略之依據，公司可以考慮公司資源、產品之同質性、產品所在生命週期的哪個階段、市場之同質性以及競爭者之行銷策略，以這五個因素來衡量公司內外的能耐，再來決定要執行何種策略。

(三)市場定位

　　公司選定區隔市場後，接下來的首要之務就是思考如何打入市場，而要選擇用何種策略打進該市場就必須先瞭解競爭對手的處境及

定位。在得知對手的競爭定位之後，公司內部的產品定位有兩種可以作為參考：一為定位在現有競爭產品，爭取市占率；另一個為製造目前市面上沒有賣的產品。

根據上述對STP定義的說明，可以得知運動休閒事業在進行STP分析時，可以依據上述的三個步驟進行：

◆ 市場區隔化（segment）

運動休閒事業的市場區隔是為了使企業在市場中找出機會，先將欲進入的市場依不同的層面劃分成數個市場，例如：依據不同生命週期、性別或族群作為主要的目標市場。

◆ 選擇目標市場（target）

接著從這些劃分的市場中，依本身產品或服務，選擇可以提供服務且有利基的市場。例如：選擇女性消費者或是親子族群作為主要的目標市場。

◆ 市場定位（place）

根據欲進入的市場消費者需求來設計欲提供給消費者的產品或服務的產品形象、通路、定價、促銷等所有行銷活動。例如：針對女性或親子族群所設計的課程，此時課程的特色便要塑造出相符合的形象，且在產品的定價、品質及促銷手法等行銷活動上，也都要能搭配其形象，並符合該目標消費者的需求。

三、4P行銷組合

行銷人員在推動行銷活動時，最常提起的就是行銷組合。因此在瞭解行銷管理的STP的市場區隔、選擇、定位之後，就可以針對產品做4P，所謂的4P指的是產品（product）策略、價格（price）策略、通路（place）策略、促銷（promotion）策略，分別說明如下：

(一)產品策略

以運動休閒事業的產品為例，運動健身俱樂部在切入某一市場後，初期提供的產品與服務種類並不多，但隨著市場的擴增及消費行為的改變，不得不增加產品與服務項目，這時候就會產生許多和產品策略有關的問題。例如：許多健身課程剛推出時很熱門，受到大部分會員消費者的歡迎，但一下子就被競爭者模仿，此時經營者就必須考量產品的延伸性問題，一方面進行課程與服務品質的多元化外，另一方面必須開發新的健身課程，來配合消費者需求，如此俱樂部產品與服務的種類就會愈來愈多，而形成「產品組合」。

產品管理的另外一個要素是生命週期策略，行銷人員必須仔細評估，產品在不同的生命週期時要採用什麼樣的行銷活動。面對處於不同週期的產品應有不同的行銷策略，例如：當越多的競爭者進入相同的產品市場，這時雖然市場大幅成長，但其價位開始逐漸往下降。後來有更多的競爭者以更新的產品切入市場，遂使產品面對成熟期，價格再進一步下降，至此產品通常已不再具有競爭能力，面臨如何退出市場的抉擇。除此之外，在考慮產品策略的過程中，建立好的品牌名稱與品牌形象，塑造獨特的競爭優勢，也是贏得消費者喜愛的重要因素。

(二)價格策略

在行銷4P中，價格策略是一個相當複雜的行銷因素，在進行產品定價時，首先要考慮運動休閒事業經營所選擇的市場定位在哪裡，一旦確定了市場定位，市場顧客群的特性就已決定了產品價格帶的高低。然而定價的高低各有優缺點，例如：選擇低價政策可能帶來「薄利多銷」的好景，但一旦被消費者歸類為廉價品，品牌價值就大受影響。另一方面，高價政策雖然可以提升或塑造產品的品牌形象，但也可能因無法受到顧客的認同，而使產品滯銷。

其次，價格策略必須要瞭解運動休閒事業對於整體經營目標的方向為何？例如：希望在短期內獲得最大的市場占有率，和短期內獲取最大利潤，就會有不同的定價策略。當然經營者在進行定價時，必須考慮到產品的成本，競爭者的產品與價格，以及顧客對這產品的感受價格，因此在定價方法上有所謂成本加成定價法、競爭導向定價法及顧客感受定價法，進行定價時就是針對這三個層面去定價，此外，產品的價格也不是一成不變的，隨著產品生命週期的不同，競爭者的加入及顧客需求的改變，價格也會隨之調整。

(三)通路策略

行銷通路是由介於廠商與顧客間的行銷中介單位所構成，通路運作的任務就是在適當的時間，把適當的產品送到適當的地點，把產品呈現在顧客面前，使廠商獲得最大績效。因此通路的選擇與開拓相當重要，在實務運作項目中，主要可區分為物流與商流兩項。運動休閒事業的通路實務運作上，物流的運作比較沒那麼明顯，而商流則明顯影響到運動休閒事業的經營績效，因為商流運作是各種店鋪販賣與無店鋪販賣，包括便利商店、超市，以及展示販賣、自動化販賣、電話行銷與網路行銷等，在愈來愈競爭的市場，迫使經營者不得不重視通路革命，紛紛採取各種措施以求新求變，透過通路策略來有效的提升經營績效。

(四)促銷策略

隨著資訊科技進步，產品開發速度愈來愈快，產品生命週期大幅縮短，如何利用促銷策略來提升產品的銷售，是行銷活動中最為關鍵的課題。尤其面對其他的競爭者，這時產品促銷工作就特別重要。一般可用的促銷方法相當多，最主要的有廣告、銷售推廣、人員推銷及公開宣傳等四項，這四項促銷活動的運作統稱為「促銷組合」。促銷組合的運用往往隨著顧客對產品認識的不同，使用方法與效果也有所

差異。通常若顧客對產品的認識不多，這時採用廣告及公開宣傳最有用，若顧客對於產品已有相當認識，那麼人員推銷的說服力最佳。

促銷活動與其他行銷活動，包括產品（P1）、價格（P2）及通路（P3）等必須互相搭配。不同生命週期的產品會使用不同的促銷策略，例如：成長期的產品，最常使用廣告及公開宣傳來開創知名度及拓展市場；成熟期的產品，最常使用人員推銷及銷售推廣；衰退期的產品，則促銷活動就會大幅縮減。

根據上述的4P行銷組合說明，可以得知，行銷的世界是一個創新而且競爭激烈的世界，因此在行銷組合的制定過程中，運動休閒事業必須把產品、價格、通路及促銷等方法組合運用，才能發揮整體行銷的效果。

第四節　顧客關係管理

「顧客關係管理」（CRM）是許多企業經營者談到行銷或銷售時，都會使用的重要策略，在以顧客為中心的思考下，傳統的行銷觀念有了重大的改變，傳統4P的思考架構變成了4C架構，從考慮顧客的需求、顧客購買所需成本、與顧客溝通，以及顧客購買的便利性來進行產品規劃的策略。因此CRM是一種整合了資訊科技的企業模式，這個模式試圖透過不斷地瞭解以及區別客戶，以發展出個別需要的產品或服務，使顧客達到最高的忠誠度與利潤貢獻度。

許多企業推動CRM系統導入，無非希望提升客戶的滿意度與忠誠度，進而創造公司營收。以下分別探討顧客關係管理的意涵、企業導入顧客關係管理的動機，以及顧客關係管理系統的分類。

一、顧客關係管理的意涵

客戶為解決「需求」所願意付出的代價，與商品或服務在客戶心中所產生的「顧客價值」是成正比的，而客戶取得產品或服務所付出的各種代價就是「顧客成本」。換言之，「顧客價值」與「顧客成本」的總和等於「顧客真正獲得的價值」，也就是「C」的本質。而CRM系統的價值，就是可以幫企業記錄、分析、瞭解客戶需求的本質。

在商業市場上，消費者之所以願意付出較高代價購買特定的產品或服務，目的還是要降低未來不確定的風險，因此當企業與客戶之間的關係愈形緊密，即會強化客戶進行交叉購買的意願，而企業成功銷售其他產品的機會也就越大。因此許多企業當業務或服務人員離職時，客戶對於公司的情感也就跟著消失了。企業應該思考如何讓員工對於客戶提供一致性的服務，讓客戶將「品牌認知」投射到企業的本身，這就是「R」的本質。

M的本質則是「系統管理」，企業利用資訊科技解決企業所面臨的各種問題，如企業資源規劃（ERP）、供應鏈管理（SCM）、顧客關係管理（CRM）、人力資源（HR）、知識管理（KM）等應用系統。因此運動休閒事業經營者應深入瞭解且思考「C」、「R」本質，再妥善利用「M」，才有機會為企業創造更多利潤並達到營運的目標。

CRM系統能夠提供組織內所有人員顧客的購買行為、人口變數等資訊，讓行銷、企劃能夠瞭解客戶，並且將他們區隔出來，透過充分的互動以提供客製化服務，也就是所謂的一對一行銷。根據資策會統計，台灣企業未來的資訊系統採購將會以CRM系統為主，原本屬於金融保險業常用的CRM系統，現在因為以顧客為中心思考的普及與競爭的激烈，因此讓各大企業不得不越來越重視電子商務（e-Business）三大系統之一的CRM。

二、企業導入CRM系統的動機

企業導入CRM系統的動機相當多，且各家公司因為其本身歷史背景、企業文化、經營理念、管理模式等的不同，會有許多的動機。一般常見的動機包含以下三種：

(一)蒐集潛在客戶，以銷售為主要目的

CRM系統可以使行銷部門確認並找出他們最好的客戶，以清楚的目標管理行銷活動，透過潛在客戶的開發，可以為業務部門帶來好的生意。

(二)提供客戶最大的滿意程度，建立客戶的品牌忠誠度，提升企業的品牌價值

不同功能的CRM系統可以修改與客戶之間的關係，增加客戶滿意度，同時系統可以確認最有利的客戶，並提供他們最好的服務。

(三)客戶行為模式分析建立，主動服務，提升企業最大價值

CRM系統可以提供許多的資訊和程序，讓員工用來瞭解他們的客戶的需求，建立與公司、客戶和經銷夥伴間的良好關係。

企業應該對是否需要建置顧客關係管理系統加以評估，如果有建置的必要，則必須決定該採取何種方式進行，決定自行研發或委外處理。根據資策會資訊市場情報中心的調查顯示，我國企業在CRM系統的建置狀況，有超過半數的受訪企業沒有計畫要建置CRM系統，而有30%的企業已經建置或計畫在一年內建置。其中，已建置CRM系統的企業多屬於金融保險業，因其與消費者的接觸較為密切，對CRM系統有較高的需求。調查中也顯示出，在已建置CRM系統的企業中，其各自選擇建置系統的方案也有所不同。有高達56%的企業選擇自行研發系統，企業若不採取自行研發，而採取委外的方式，在這個部分，則

有29%的企業選擇委託國外廠商，剩下的15%才是選擇國內廠商。目前CRM軟體的市場已呈現相當飽和的狀態，全球提供CRM軟體租賃服務的大廠，包括有Siebel Systems、SAP、PeopleSoft，以及新加入CRM戰場的Microsoft等。這些公司所推出的軟體服務，能夠幫助企業管理CRM應用程式、CRM基礎架構以及客服中心作業等。

三、顧客關係管理系統的分類

CRM技術與應用層次相當多元，目前市面軟體廠商多依據旗下產品功能、定位、特性，再各自區分為不同種類的產品模組。若單依照產品應用訴求區分，大致可分為操作型（operational）、分析型（analytical）和協同型（collaborative）等三大種CRM系統。分別說明如下：

(一)操作型CRM

操作型CRM主要是透過作業流程的制定與管理，藉由IT技術手段的實施，讓企業在進行銷售、行銷和服務的時候，得以最佳方法取得最佳效果。例如：銷售自動化、行銷自動化與顧客服務，皆是屬於操作型CRM的範圍。

(二)分析型CRM

分析型CRM可以從企業資源規劃（ERP）、供應鏈管理（SCM）等系統的不同管道蒐集各種與客戶接觸的資料，經過整理、彙總、轉換等資料處理過程，再透過報表系統、線上分析處理的技術，幫助企業全面的瞭解客戶的分類、行為、滿意度、需求等資訊。企業也可利用上述資訊擬定正確的經營管理策略。

(三)協同型CRM

協同型CRM整合企業與客戶接觸、互動的管道，包含客服中心、網站、電子郵件等，其目標是提升企業與客戶的溝通能力，同時強化服務時效與品質。

以目前市面的CRM產品來說，通常會涵蓋一、兩種類型，而涵蓋這三種類型的所有功能，其產品及服務的價格高昂，一般中小企業比較難以負擔的。

四、系統導入的關鍵成功因素

企業在推動各種重要的改革時，如國際標準認證（ISO）、物料需求規劃（MRP）、企業資源規劃（ERP）、供應鏈管理（SCM）、顧客關係管理（CRM）等專案系統，由於這些專案在推動時通常具有投入金額高、專案時間長、牽涉部門廣泛等特性，因此都會遇到許多的困難，因此企業若想要成功導入CRM系統，則有以下幾個成功的關鍵因素：

1. 需要企業經營者或高階主管的全力支持。
2. 省思企業在經營績效上面臨的真正問題是什麼？以及導入CRM之後能否解決這些問題？
3. 企業在推動CRM之前，一定要將系統導入的預期目標明確的條列出來，避免將企業寶貴的資源浪費在許多不重要的環節。
4. 根據企業本身的預算、時程、功能來選擇適當的CRM產品型態。
5. 優秀的專案負責人就是系統推動成敗的關鍵，因此企業在導入CRM系統前，應先選擇適當的專案負責人。
6. 完整的實施計畫和稽核，以及持續的推動、追蹤系統成效。

焦點話題7-2

什麼是顧客關係管理系統?

CRM系統（或簡稱CRM），通常被翻譯為顧客關係管理系統，從字義上來看，為企業從各種不同的角度來瞭解及區別顧客，以發展出適合顧客個別需要之產品／服務（P/S）的一種企業程式與資訊科技的組合模式，即是幫助企業有效管理其與顧客之間的關係，以使他們達到最高的滿意度、忠誠度及利潤貢獻度，並同時有效率、選擇性地找出與吸引好的新顧客。換言之，CRM的運作主要是利用先進的IT工具（主要是企業智慧系統）來支援企業價值鏈中的行銷（marketing）、銷售（sales）與服務（service）等三大功能，並透過各種顧客自己可以選擇的通路來與顧客充分的互動，以達到顧客的獲取、滿意度、忠誠度的提升。

以目前產業界的發展現況，CRM系統依照其應用功能的不同，可以分為三大類，分別是：協同型CRM系統、分析型CRM系統以及操作型CRM系統。

一、協同型CRM

幫助企業整合前、後台所有業務流程時，用套裝方式，提供各種直接面對顧客需求的自動化服務功能與應用。主要業者包括過去協助企業後台整合，進而提供訂單承諾與訂單追蹤等管理功能的企業資源規劃系統與供應鏈管理系統的業者，以及致力於前端的銷售、行銷與顧客服務自動化、套裝化的業者。

二、分析型CRM

根據上述各種溝通管道所蒐集到的顧客資料，進而分析顧客行為，作為企業決策判斷依據的功能。目前資料分析型CRM業者主要是以傳統的資料庫、從事資料倉儲與資料挖礦的業者為主。

三、操作型CRM

企業與其顧客不同的接觸方式與溝通的管道，促使彼此間更易於交流互動的功能。目前通路互動型CRM業者主要是以提供電腦化電話語音客戶服務中心，以及提供網頁、電子信件、傳真、面對面等溝通

管道整合方案的業者為主。

　　而在瞭解顧客關係管理之內涵及其重要性之後，企業應該對是否需要建置何種顧客關係管理系統加以評估，如果有建置的必要，則必須決定該採取何種方式進行，一般而言，可以區分為自行研發或委外處理的方式來進行。在產業中，許多的金融業或是服務業都充分的利用顧客關係管理系統，提高企業的績效，例如許多的服務業都很善於利用資料分析型CRM累積會員資料，發展出完善的會員管理機制，將消費者依工作、年齡、收入等資訊分類建檔，然後寄送不同的電子文宣給他們，會員生日還會提供折價券或優惠券，針對購買力強的主顧客，他們還特別規劃了禮賓日、VIP日等方案，透過不斷地與老顧客溝通，抓住了消費者的心。

　　未來在運動產業領域中，許多運動用品銷售或是運動健身俱樂部更應該充分運用顧客關係管理系統，才能在競爭激烈的產業市場中，提高產業的競爭力。

結　語

　　行銷是知識經濟時代企業掌握市場先機的重要推手，企業必須先分析與瞭解行銷環境、本質、產品、過程、活動及方法，透過滿足消費者與顧客需求，才能達成企業目標；因此運動休閒事業必須符合市場行銷觀念的演進，從重視賣方訴求逐漸轉變為滿足買方需求；從重視效率及有形產品的生產導向，逐漸導入服務行銷、關係行銷，才能提升顧客的滿意度。因此運動休閒事業的經營者必須先清楚行銷管理的程序與規劃方式，透過市場分析以確立目標市場，進而發展行銷策略，並於行銷方案施行後，落實評估與控制系統，創造合乎市場需求的產品和服務，並規劃具競爭力的行銷和活動，才能提升運動休閒事業的競爭優勢，建立核心價值。

個案探討 7-1　行銷觀念與方法

捷安特的體驗行銷

　　體驗行銷的概念是Schmitt於1999年首先提出。Schmitt認為任何一個品牌並不只是擁有正確的價格或正確的價值，它更要提供一個正確的體驗，而且讓產品或服務透過體驗的方式與消費者接觸，體驗行銷的核心，是為顧客創造不同的體驗形式，其最終目的是為顧客創造整體體驗，同時他認為體驗為顧客個體感受到某些刺激並誘發動機產生思考認同和消費行為。而體驗行銷的內涵有五大體驗形式，即：感官、情感、思考、行動和關聯。近年來有越來越多的公司的產品與服務，已經偏好體驗方式，捨棄原本強調性能與效益的行銷手法，紛紛開始發展能觸動情感而非說理的形象訴求，透過建立與消費者之間的接觸與連結，創造彼此的共同記憶，在最關鍵的時刻掌握消費者的心，進而提升顧客的忠誠度，達到產品銷售的目的。

　　而國內自行車大廠捷安特在1972年創立，創立以來經營的方向走過許多不同的階段。早期從ODM的研發製造期創業起家，經過一陣時期才有實力進入品牌經營，在2001年開始進入實體的零售行銷期，2009年跨入服務業，進入體驗行銷時期。因此捷安特的經營步入另一個重要的階段，捷安特提供的專業服務變得更多元化，具體的改變包括了開設旗艦店和成立捷安特旅行社，而其主打的行銷策略便是體驗行銷。

　　捷安特改變行銷策略的主要原因是近年來隨著健康與環保意識的抬頭，帶動了新一波全民騎單車的風潮，再加上健康養生的生活實踐，讓單車運動成為新生活體驗。為因應這自行車運動風潮所帶來的商機，捷安特便開設旗艦店，不只朝向專業化，專攻戶外遊憩與自行車市場；且大型化與複合式經營，結合人文藝術、餐飲的複合經營，捷安特TOGETHER戶外生活館就是其中的例子，公司運用體驗行銷理論融合企業產品，激發出新的經營方向。除此之外，2007年成立的捷安特旅行社也是以體驗行銷為主軸，以客製化的行程為客戶提供最佳

的自行車旅遊服務。

　　隨著國民所得的增加、教育水準的提升、資訊交流的快速與便利,傳統的行銷方式已無法確保競爭優勢,因此體驗行銷也就成為今日企業行銷策略的新利器。

資料來源:作者整理。

 問題討論

　　行銷的策略與方式有許多種模式,而體驗行銷是否是運動休閒產業相當合適的一種行銷策略?

參考文獻

一、中文部分

王尹（2003）。《管理學》。台北：高點文化。

方世榮譯（2004），Philip, K.著。《行銷學管理》。台北：東華書局。

余朝權（2001）。《現代行銷管理》。台北：五南。

吳青松（1998）。《現代行銷學——國際性視野》。台北：智勝。

吳清山、林天祐（2004）。〈教育名詞解釋——行銷管理〉。《教育研究雙月刊》，118，頁146。

洪順慶（2003）。《行銷學》。台北：福懋。

許長田（1999）。《行銷學：競爭‧策略‧個案》。台北：揚智。

許詩旺（2002）。《國民小學教育人員對行銷策略認知及其運作之研究》。國立屏東師範學院國民教育研究所碩士論文。

彭曉瑩（2000）。《師範校院教育行銷現況、困境及發展策略之研究》。國立台南師範學院國民教育研究所碩士論文。

曾光華（2002）。《行銷學》。台北：東大。

戴國良（2003）。《行銷管理：理論與實務》。台北：五南。

謝文雀、許士軍譯（1998）。《行銷管理——亞洲實例》。台北：華泰。

羅凱揚（2005）。《管理個案分析》。台北：鼎茂。

二、外文部分

Kotler, P. (1982). *Marketing for Nonprofit Organizations* (2nd ed.). Englewood Cliffs, NJ: Prentice-Hall.

Chapter 8

運動休閒事業人力資源管理

閱讀完本章,你應該能:

- 🏐 瞭解人力資源的概念
- 🏐 知道人力資源規劃的目的與原則
- 🏐 清楚人力資源規劃的程序與活動
- 🏐 建立人力資源管理專業養成的正確認知
- 🏐 瞭解現代人力資源管理的轉變趨勢
- 🏐 知道運動休閒事業如何進行人力規劃

前　言

　　「人力資源」（human resource）的概念是現代企業發展備受
關注的議題，尤其在知識經濟的創新時代，知識與專業人力是公司
最有價值的資產，以人為本所創造的知識與技術等無形資產，已
是現代企業的核心競爭力來源。因此運動休閒事業人力資源管理
（human resource management）指的是運用現代化的科學方法，對於
事業組織人力進行合理的培訓、調配和運用，使運動休閒事業的人力
資源保持最佳狀態，同時對員工的價值觀、心理和行為進行恰當的誘
導、控制和協調，充分發揮員工的長處，以實現組織目標。事實上，
面對今日運動休閒產業市場的激烈競爭，為了維持競爭優勢，運動休
閒事業組織必須做出完整的人力資源規劃（human resource planning）
策略，藉由教育訓練和發展強化員工的能力，也就是以人力資源發展
作為運動休閒事業組織在此競爭激烈環境生存下去的重要原動力，同
時更進一步的體認現代人力資源管理的趨勢與挑戰，而運動休閒相關
系所的學生則必須知道，不論產業市場如何變化，優秀人才的需求永
遠不會停止，企業永遠求才若渴，優秀的人力資源對於運動休閒產業
市場的發展與運動休閒事業經營都是極為重要的，員工素質的好壞，
可以決定運動休閒事業經營的績效及獲利能力，因此運動休閒事業的
經營者或經理人，必須在適當的時機，把合適的人才安排在合適的職
位上，本章將分別說明人力資源管理的定義與規劃、人力資源規劃的
程序與活動、人力資源管理專業養成的正確認知，以及人力資源管理
轉變的趨勢和挑戰。

第一節　人力資源管理的定義

　　在探討人力資源管理的定義前，必須先瞭解什麼是人力資源？以下分別說明人力資源與人力資源管理的定義與內涵。

一、人力資源的定義

　　廣義的人力資源係指一個社會所擁有的智力勞動和體力勞動能力的人們之總稱，包括數量與質量兩種；而狹義的人力資源係指組織中所擁有用以製造產品或提供服務的人力（吳復新，1996）。李正綱、黃金印（2001）則認為，所謂人力資源係指所有與組織成員有關的一切，包括員工性別、人數、年齡、素質、知識、工作技能、動機與態度等，皆可稱為人力資源。

　　然而在上述說明中的人力資源概念，並沒有把人力和人才做出區隔，而事實上這兩者對於人力資源管理的內涵與運作會有很大的差別，因此**表8-1**把人力和人才的意涵做出明顯的區隔，將有助於進行有效的人力資源管理。

表8-1　人力和人才的差別

面向	人力的意涵	人才的意涵
人員供給	充裕，供給無虞	優秀人才永遠不足
時間範圍	隨時可以尋找、補充新員工	長期努力建立人才庫
態度	雇主主導、員工各司其職	權力分享，工作整合
人口結構	從當地召募員工	召募全球各地頂尖人才
經濟效益	評估不易，把人力當作成本	能夠精確評量，創造盈餘
全球化效應	只在當地完成工作	可以移往全球各地工作
徵才人員的觀點	遇缺才補	積極規劃，打造人才庫
行銷	微乎其微	有策略的投資，評量投資報酬率

資料來源：Rueff & Stringer (2006).

根據上述說明，可知在企業組織中人力資源是一項有價值的資產，具有生產力的能力，是企業成長的根源。但人有動機、期望、價值和技能等特質，是不能以金錢來衡量的，而且人力資源的獲得、轉換和提升，均無法像財物轉換這般靈活和快速，因此如何發展人力資源，已漸漸成為當前企業管理討論的重要議題。

在運動休閒部分的人力資源概念，依據林建元（2004）對於運動休閒服務業專業人力資源所做的定義與分類，所謂的運動休閒服務業人才可定義為：「具備從事運動休閒服務業相關工作之專業能力者」，而人才供給來源可分為「教育體系」及「認證體系」兩種管道。教育體系是依據是否具有相關學歷或工作經驗來判定專業能力，屬於「過程導向」的判斷方式。在教育體系下包括有正式學校教育、非正式學校教育及職前培訓等人才培育方式。而認證體系則為各項專業證照之檢定考試，是屬於「結果導向」的判別法，亦即以是否持有專業證照或具有獲獎事蹟等作為判定標準，只要通過相關考試、認證，或曾於相關比賽中獲得優勝，即認定具備足夠之專業能力，這兩種培訓管道所培育出來的人力都可稱之為運動休閒專業人才。

二、人力資源管理定義

人力資源管理即是指管理者在管理員工時所需執行的事物與政策，明確地說就是召募、訓練、績效評估、獎勵，以及為公司員工提供安全與公平的環境。依據Dessler的說法，人力資源其工作內容包括（王尹，2002）：

1. 工作分析：指的是界定這些工作之職稱及需僱用人員之特性的過程。
2. 人力需求規劃及召募：人才的召募分為內部選拔及外埠召募。
3. 甄選合適之員工：選用直接對於生產效率、營運成本、業務等有影響的員工。

4.對新進員工提供引導與訓練：可以提高員工之素質，增進工作的效率與能力，另外增進員工對於公司的瞭解，並更能配合公司的決定。

5.工資與薪酬管理：薪資或報酬是企業對於員工一切金錢與非金錢的報酬，有時除了現金之外，還有其他的福利制度、獎金、紅利、公司裝潢等等都算是。

6.提供誘因與福利：例如團體保險、撫卹、退職酬勞金、退休金、舉辦社交活動、餐廳福利社等。

7.評估工作績效：指一般企業有系統的評估員工個人之工作績效與其發展潛力，其涵蓋企業員工績效預估、測量及預估績效與實際績效之相關。

8.員工之健康與安全：降低不安全的環境和減少不安全的行為。

因此，人力資源管理是企業管理的一項重要活動，同時也需要一套完整的規劃與內容，才能有效提升企業人才品質與競爭力。

第二節　人力資源規劃的目的與原則

所謂「人力資源規劃」是指根據企業的發展方向，所制定的一套完整人力資源管理政策。人力資源規劃在1960～1970年代被稱為「人力規劃」。1970年代以後將「人」視為組織「資源」的概念風行，因此轉變成「人力資源規劃」來取代原先的「人力規劃」，以擴大其內涵。現代人力資源規劃是指根據企業的發展規劃，透過企業未來人力資源的需要和供給狀況分析及估計，對職務編制、人員配置、教育培訓、人力資源管理政策、招聘和選擇等內容進行的人力資源部門的全面性計畫，以下分別說明人力資源規劃的目的、重要性及制定的原則。

一、人力資源規劃的目的

Armstrong（1991）認為人力資源規劃的目的包含：

1.獲取和維持所需人力的質與量。

2.培養訓練良好、具彈性的人力，以協助組織適應不確定和變動的外在環境。

3.降低對外部召募的依賴，也就是以人力發展策略儘量維持人力穩定。

4.預測人力需求，未雨綢繆，及早更新組織生命。

5.合理分配人力，消除無效人力。

6.因應組織發展目標，協助組織成長。

7.提高員工效率，節省用人成本。

8.有效運用各類人力，達到適才適所。

根據上述目的可以得知人力資源規劃的目的，是經過整個人力需求供給的瞭解，配合企業內部條件而訂出一個比較可行的方向，其目的在提供日後評估人力資源規劃系統的標準。

二、人力資源規劃的重要性

對於企業組織來說，適當的人力資源規劃可使公司及早因應外在供給變化，做好人力需求的準備，亦可使公司更有效的執行其人力資源管理方案，以提升組織現有人力利用效率。妥善的人力資源規劃，可協助員工自我實現、提高其工作動機和績效，此外，對公司、組織亦有下列重要功能：

1.增進人力資源的利用性。

2.使各項人力活動與組織未來目標更有效的配合。

3.在僱用新員工時，能更符合經濟效益。

4.擴大人力資源資訊系統以支援其他各項人力運用及組織的活動。

5.可從當地的就業市場成功的獲得大量需要的人力。

6.協調企業各部門不同的人力管理計畫。

三、人力資源規劃制定的原則

根據Nkomo（1988）指出，人力資源規劃的制定原則必須考量以下六個重要元素，分別說明如下：

(一)環境分析

環境分析的目的在於辨識並預期人力資源的機會與威脅。負責人力資源規劃的管理者，必須對影響人力資源與組織績效的因素，以及外部環境的動盪程度，做持續的觀察並保持相當程度的敏感性。

(二)組織目標與策略分析

人力資源的目標和策略主要源自於整個組織之策略規劃，就像組織策略之變遷會導致對人力需求之改變。同時，組織策略之選擇亦受到當前人力之數量、素質以及外在勞動市場的限制。

(三)內部人力資源分析

此項分析主要是在瞭解當前組織人力之優缺點及其問題所在，而分析時應兼顧總體與個體面的變數。

(四)預測未來人力資源需求

傳統的人力需求預測通常採用職位替代圖，只顧及人力數量問題，然而預測人力資源需求應以未來為導向，而其最終目的，不僅在滿足任用上的需要，更應為企業在達成目標的過程中提供具備高素質

的人員，特別是針對市場、技術、組織規模、競爭條件等的變遷，預測會產生何種的技術人才之需求會更受重視。

(五)發展人力資源策略與目標

界定組織對人力之需求，及設定達成這些需求之策略。組織內部所有的人力資源策略、目標與實施方案，都應經過完全的整合與協調，並與組織策略及外在環境條件相配合，進而轉化成短期而有效的營運計畫。

(六)評估與檢查

評估與檢查的目的在於找出計畫與實際的差距，進而作為改善的依據。一個正式的評估與檢查過程應包括：

1.實際人事需求與規劃人力需求之比較。
2.實際生產水準與目標水準之比較。
3.實際之人事流動（離職率與缺席率）與需求率間之比較。
4.實際之人事方案功能與規劃方案功能之比較。
5.計畫成本與預算成本之比較。
6.計畫收益所占計畫成本之比率。

第三節　人力資源規劃程序

在瞭解人力資源管理與規劃的內涵後，在實務上，人力資源規劃的程序為何？同時在企業人力資源管理的實務運作上，又有哪些重要的內容？以下簡要說明之。

一、人力資源規劃過程

　　一般而言，人力資源規劃過程涉及三個階段，包括：規劃、執行及評估。首先，人力資源管理者必須知道企業的遠景，以確定可獲得適當的員工人數與類型。其次，組織必須引導特定人力資源活動，如召募、訓練或解僱員工。員工在此階段必須執行公司的計畫。第三，評估人力資源活動，決定其是否產生符合組織期望的結果，而對完成組織的計畫有所貢獻。**圖8-1**說明了人力資源規劃過程的組成要素。在不同的階段與過程中，企業組織必須全方位考量不同的環境因素，比如在規劃過程中，就必須考量外部的各種市場環境因素，以及企業內部的相關需求與組織環境，在執行過程中，就必須包括各項活動進行的相關細節，以及一套完整的人力活動計畫。最後的程序則是人力資源規劃成果的評估。

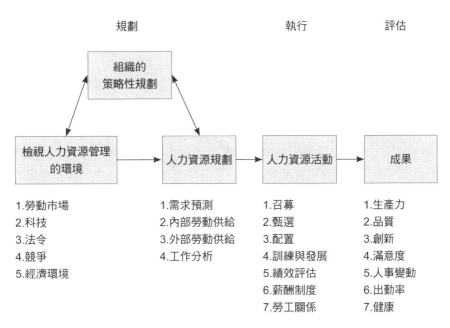

圖8-1　人力資源規劃過程概觀

資料來源：蘇錦俊譯（2005）。

二、人力資源管理活動

人力資源管理的意義在於使組織內的每位成員發揮其最大的效用，所進行的相關管理活動，人力資源管理之各項實務活動相關類型包括選才活動、訓才活動、用才活動與留才活動，分別說明如下（陳建文，2005；孫德修，1999）：

(一)選才活動

選才相關之活動可細分為召募來源管道、需求人數、甄選及錄取等，其中最主要的就是人才的召募與甄選。召募是企業面臨人力需求，透過不同的媒介，以吸引那些有能力又有興趣的人前來應徵的活動，甄選則是指一連串蒐集和評估應徵者資料用以完成僱用機會的流程。在選才活動中，召募的來源與管道，所花費的時間、成本，以及錄用之後新進人員的狀況都是選才活動當中重要的資訊。

焦點話題8-1

選才實務

面試必問的問題以及回答技巧

初入社會的新鮮人在求職過程中，必然會遇到面試這一關，然而有哪些問題是面試時最常遇到的問題？而求職者又該如何面對與回答？根據管理書籍作者麥斯摩（Max Messmer）指出，面試時最常問的問題有：

1. 「你對我們公司有什麼瞭解？為什麼你想要來這裡工作？」
2. 「為什麼你想辭掉之前的工作？」或者是「從上一份工作到現在，你做了什麼事情？」
3. 「如果有機會讓你重做一次之前的工作，你會想要改變什麼？為什麼？」

4.「在之前的工作中，你對公司最大的貢獻，還有最大的成就是什麼？」

5.「在利益衝突，或者不道德的情況中，你會如何反應？」

6.「在工作中，你曾經做過哪一個重大的決定？你是如何做出這個決定的？」

7.「你最喜歡和最討厭的主管分別是誰？」

8.「你最喜歡的主管以及以前的同事，會如何形容你？」

9.「你最不喜歡哪種工作環境？」

10.「在你的工作生涯中，你最滿足的成就是什麼？」

從上述的面試問題中，口試官最想知道的是求職者真正的工作態度與對工作的熱情，尤其是企圖心強烈，清楚知道自己想走什麼樣的路的求職者，才是企業的理想人選。除此之外，許多企業主也特別強調員工要具備有團隊合作，重視願意分享、彼此鼓勵的人格特質。因此求職者在面試之前，一定要先充分的思考與瞭解自己，雖然上述的問題並沒有標準答案，但若是沒有事先做好準備，單純只是強調自己的學歷或是專業，恐怕也無法在眾多優秀的競爭者中脫穎而出！

(二)訓才活動

對企業而言，實施教育訓練是為了彌補經營目標與現況人力資源所產生的差異，將員工能力不足的損失，控制到最小，依教育訓練之方式又可分為內部訓練與外部訓練兩種，所謂的內部訓練包含在職訓練與職外內部訓練兩種，此兩者最大的差別在於內部訓練主要為強化目前工作之職能，外部訓練主要為提升專業智能。

(三)用才活動

在用才活動方面，可以從整體的組織結構劃分為高階人力、中階人力以及基層人力三大部分，由於企業組織文化的差異，因此不同的企業組織對於人才運用上所重視的因子也大不相同。但無論是何種企

業組織都必須清楚地瞭解到各階主管所須具備的特性與能力，才能讓人力運用可以達到最好的效果。

(四)留才活動

　　為了維持企業競爭優勢，留住人才成為企業所重視的人力資源管理活動。與留才活動相關之工作可以分類出薪酬、員工離職與流動、勞資關係及工作傷害四個部分。

　　上述這四種都是人力資源管理的重要活動，是企業人力資源管理必須重視和探討的議題。

焦點話題8-2

人力資源管理活動

職業運動的選才、訓才、用才和留才

　　選秀是一種職業運動術語，是職業運動新人進入職業運動團體的方式之一，選出有潛力的優秀選手，對於球隊未來的戰績有重大的影響，就如同企業徵才，也是要甄選出優秀的員工，才能對於企業的競爭力有所助益，然而大部分人幾乎都把焦點放在選秀新人會的活動，而容易忽略了選秀完的培訓和留才的策略，事實上，在競爭激烈的美國職業棒球隊中，為了從全世界找到並且訓練出最佳的球員，除了選秀外，職棒球團也建立了許多培訓與留才的制度，球隊所建立的尋找、培養和留住優秀球員做法，就是一套完整的人力資源管理活動，而這樣的方法也可以提供企業界參考，建立一套適合企業的徵才及留才方法。

　　在美國的職業棒球中，對於人力資源管理的做法，大致包括三大部分：

一、選才

　　為了尋找最有潛力的運動人才，許多球隊都有球探親自到世界各國觀察與搜尋可能人選，觀察這些球員的運動技能，蒐集運動員的詳

細資料，例如，過去的戰績、基本的體能條件等各項數據，此外，也親自訪談球員的父母、老師以及教練等，來瞭解球員的個性及背景，作為評估球員未來發展潛力的參考。由此可見職業運動球隊在選才過程中，往往掌握更多的參考資訊，比一般企業的面試都深入許多。

二、訓才與用才

在球員加入球隊後，職業運動球隊通常會有一套完整的培訓課程，除了基本的球技和體能課程外，球隊還會聘請運動心理學家提供心理輔導以及教導球員競爭的正確心態、有營養師建立營養飲食的習慣，有些球隊甚至教導球員如何應付媒體，練習在電視上接受訪問，不同的訓練課程都是為了讓球員能夠發揮最大的潛力。由此可見職業運動球隊對新成員的訓練投資，往往會高於許多企業。

三、留才

除了訓練與用才外，職業運動球隊為了留才，除了依據表現給予高額的薪資與獎勵制度外，球隊也常常營造團隊的氣氛，讓球員產生歸屬感，這些做法都是為了幫助新球員順利適應球隊，減少他們選擇離開球隊的機率。相較於企業的新員工，職業運動的新球員往往比一般公司的新員工獲得的注意力多許多，也比較能留在球隊中。

而根據上述的分析，事實上企業的每名新員工，與球隊的新球員很類似，可以為團隊帶來不同的價值，因此企業應該學習職業運動球隊，投注更多的心力在每一位新員工身上，由此可見，職業運動球隊在徵才、訓才、留才的做法，可以提供企業界作參考。

第四節　人力資源管理專業的養成

由上述的人力資源的定義與人力資源規劃的討論可以得知，人力資源的管理對企業經營管理的重要性，然而許多企業組織對於人力資源管理專業的重視程度卻不見得相對提升，主要的原因有兩點，一是部分企業高階主管主觀的認知、態度及價值觀有所偏差，認為人力資

源的重要性比起生產技術、行銷或財務的管理要低；其次則是人力資源管理的專業人員在自我的能力上及定位上，沒有隨著現代社會經營環境的改變而調整，因此在組織中未能充分發揮影響力。

　　以下分別說明企業的高階主管對於人力資源管理職能的正確認知，以及人力資源管理者的才能需求，唯有這兩者具備正確的人力資源管理認知，才能在企業中有效的規劃與推動人力資源管理計畫。

一、人力資源管理職能的正確認知

　　現代的競爭就是人才的競爭。因此現代人力資源管理的核心任務便是如何把專業人力資源作為一種重要資源加以利用與開發，這也是經營管理者的重要職責，因此作為企業的經營者，對於人力資源管理的職能亦須具有正確的認知，才能在企業內部支持與推動企業組織人力資源的規劃，這些正確的認知包括：

1. 人力資源管理的規劃是企業經營的重要策略規劃，而不只是一項業務的執行，人力資源管理的部門也必須參與企業重要規劃，部門的任務則是制定完整的人力資源計畫來幫助企業達到經營目標。

2. 現代人力資源管理者不僅僅是人事管理專家，更重要的角色是企業經營策略制定的參與者、變革的推動者、員工的激勵者。因此企業經營者必須重新定位人力資源管理者的角色。

3. 企業必須建立一套完整和資訊化的人力資源管理體系，透過工作分析系統與企業發展目標，正確的選人、用人、培訓及完整的激勵系統，才能規劃出一套符合企業需求的人力資源管理計畫。

二、人力資源管理者的才能需求

(一)瞭解人力資源管理的迷思與現實

現代企業組織大多具有人力資源部門，主要原因是現代企業所面臨的競爭環境越來越嚴峻，因此需要更正確的選擇優秀的人才，因此人力資源管理者必須具備更專業的知能。隨著人力資源功能的轉型，企業對於人力資源管理者的才能需求也隨之不同。因此身為人力資源管理者，必須先瞭解自身擔任人力資源部門主管所需的才能需求，一般而言，執行人力資源政策的人力資源管理者，首先一定要瞭解過去對於人力資源管理的迷思以及具備哪些方面的職能，**表8-2**是對人力資源管理者過去的迷思及現實的狀況的比較。

表8-2 人力資源管理的迷思與現實

過去的迷思	新的現實
1.人們從事人力資源管理是因為他們喜歡與人接觸。	1.人力資源管理所做的是要讓員工更有競爭力，而非更舒適。
2.誰都能從事人力資源管理的工作。	2.人力資源管理的領域是以理論為基礎的專業領域，需有專業能力的人才能勝任。
3.人力資源管理從事的都是一些軟性的工作，所以無法被衡量。	3.人力資源管理必須學習如何將他們的工作轉換為財務績效。
4.人力資源管理的焦點通常是成本，而這些成本必須被嚴格控制。	4.人力資源管理應該有助於創造價值，而非只是控制成本。
5.人力資源管理的工作好像各項政策的管制者，並要留意員工是不是過得快樂健康。	5.人力資源管理不是為了讓員工快樂，而是要讓員工有高度組織承諾，也要讓經理人有高度管理承諾。
6.人力資源管理很多是流行的熱潮。	6.人力資源管理實務是逐漸演化與進步的。
7.人力資源管理部門通常是由一群好好先生（小姐）組成的。	7.人力資源管理要能面對問題、接受挑戰，也要展現支持的一面。
8.人力資源管理是人力資源管理單位的事。	8.人力資源管理的專業人員應該與經理人共同面對人力資源相關的議題。

資料來源：Ulrich (1997).

運動休閒管理

(二)人力資源管理者需具備的職能

人力資源管理者所需具備的職能則包括以下四個部分：

◆核心職能方面

人力資源管理者需要具備的核心職能包括具備豐富的企業知識、重視顧客導向的價值、要能有效的溝通、具備系統觀點、誠信，以及具備談判與衝突解決的技巧等等。

◆領導職能方面

要有能力對其他人授權、教導部屬，能展現相對應的領導技巧與特質、能領導變革、察覺環境是否改變，才能真正瞭解企業內外部的經營環境。

◆人力資源專業職能方面

要能夠透過標竿學習及環境的偵測能力、需具備資訊科技的應用能力，以及要能有效衡量人力資源實務的效能。

◆諮商職能方面

具備影響的技巧、諮商的技巧，具備變革促動與執行的技巧，以及具備合作與團隊建立的技巧，才能激勵團隊成員為共同的目標努力。

傳統的人事管理，著重人員的穩定，但現代人力資源管理的目標，是以開發為導向，讓每個員工在組織內得到充分、自由與全面發展為宗旨，允許員工的全面流動，讓員工不斷地實現職位的變動、職能的變動與能力的多向發展，從而獲得全面的發展與能力的開發，因此無論是企業的經營者或是人力資源部門主管，在培養人力資源管理專業能力前，都必須先體認人力資源管理的變遷趨勢。

 # 第五節　現代人力資源管理面臨的挑戰與轉型

人力資源管理對運動休閒事業的經營成敗有舉足輕重的影響，而隨著社會不斷變遷的過程，人力資源管理功能面臨的挑戰也隨之不同。以下則探討未來運動休閒事業在人力資源規劃可能將面臨的挑戰，以及人力資源管理轉型的方向。

一、現代人力資源管理面臨的挑戰

現代人力資源管理面臨的挑戰包括了環境變動、利害關係人以及知識經濟和全球化的挑戰，分別說明如下：

(一)環境變動的挑戰

現代社會環境的變動是相當快速的，而環境的變動也使得運動休閒事業的經營有更高度的不確定性。隨著資訊科技、網路的發展，使得生產製造技術及管理技術等都快速變化演進，產業與市場的環境，如顧客及競爭者、政府政策及法令等也經常改變，都使得行銷管理更為動態，因此運動休閒事業組織必須隨著環境的變化尋求適應之道。因此面對環境變動的挑戰必須有良好的人員素質，有適應能力強的組織文化，還要有絕佳的決策、執行與控制能力。這些都必須藉助良好人力資源管理功能的發揮，此時人力資源的管理將成為運動休閒事業競爭的關鍵。

(二)利害關係人的挑戰

運動休閒事業經營面對著許多不同利害關係人的挑戰，外部的利害關係人包括顧客、競爭者、供應商、社區、政府機構及社會大眾等，內部的利害關係人則包括股東、員工及管理者等。利害關係人與組織的互動隨著關係人的特性不同而不同，人力資源管理者也應該充

Chapter 8

運動休閒事業人力資源管理

分瞭解各利害關係人的需要，並進一步建立適當的組織架構、組織文化及人員群體，例如：不同族群的顧客消費者就會有不同的價值觀與消費型態，而內部的員工，不同世代的工作態度跟價值觀方面也有很大的差異，因此運動休閒事業的人力資源管理者對於這些不同世代內外部利害關係人的需求，須充分掌握，才能進一步做適當的回應。

(三)知識經濟的挑戰

就產業與經濟發展的過程來看，產業發展已經進入知識經濟時代，所謂的「知識經濟」是指以知識創造財富的經濟體制，企業創造利潤與財富的活動開始注重在創新、品牌與顧客滿意，而這些創造財富活動的基礎就在知識，在於創新的想法，例如：運動健身俱樂部必須開發出更多新的課程與服務，才能滿足會員創新的需求，因此運動休閒事業的專業人力資源如何強化創新能力，以適應複雜而快速變化的經營環境，已經成為管理上的重要議題。在知識經濟時代的人力資本，是指組織中人員所擁有的技術、知識與能力的總和，有比較高素質與大量的人力，有助於提升企業解決問題，適應環境的創新能力。運動休閒事業組織對於人才的投資往往成為長期競爭能力的重要指標，如何透過人力資源功能取得適合公司長期發展的人才，並加以培養與開發，將成為組織的重要決策考量。

(四)全球化的挑戰

全球化是二十一世紀所有企業面臨的最重要環境挑戰。因此運動休閒事業經營者應該具備有全球化的視野，運動休閒事業經營不但在整體經營的決策必須有全球化的觀點，人力資源的規劃也必須面對不同國家的勞動環境，或是必須與不同國家或文化的人一起工作。例如，國內運動俱樂部或運動行銷公司往中國大陸發展，這些駐外的工作者應如何被甄選、訓練以及生涯發展，均成為運動休閒事業重要議題。此外，人力資源管理者未來也不可避免地會面對有關如何在全球

化的環境，吸引到最優秀人才的挑戰。

在上述的各項挑戰中，無論是運動休閒事業的經營者，或是即將投入運動休閒事業的就業工作者，都必須對整體人力資源與產業環境發展有所體認，才能提升運動休閒事業經營的績效。

二、人力資源功能的轉型

由上述人力資源管理所面臨的挑戰可以知道，人力資源的管理將成為運動休閒事業面對複雜多變環境時，產生競爭優勢的重要關鍵，所以運動事業人力資源的功能必須配合環境及組織的需要，以下分別說明運動休閒事業人力資源管理在功能層面上必須因應的轉型策略。

(一)從基本面到策略面

人力資源功能過去多半著重在一些基本性的活動，然而面對全球化和知識經濟的競爭，未來運動休閒事業的人力資源管理功能則應該多著重在思考如何藉由組織內的人才提升組織的競爭力，而人力資源制度的設計及運作又如何有效的管理組織內的人才。

(二)從重「質化」到重「量化」

人力資源功能要扮演提升組織競爭力的重要角色，則必須對組織績效提升有明確貢獻。而績效的評估往往需要量化的工具，過去人力資源功能的運作，通常比較重視員工或管理者的感受，缺乏量化的衡量，因此未來運動休閒事業人力資源的規劃與功能都必須更加重視量化的評量。

(三)從被動到積極

在過去，人力資源功能通常比較處於被動的地位，所以只能扮演政策執行者的角色，未來人力資源管理主管的角色也將隨之轉變，將

成為決策參與者，其地位與角色將隨之提升。

(四)從短期到長期

人力資源管理者對組織人才的取得、培育、報償與留任等作為，對組織績效的提升都極為重要，而這些往往需要長期的規劃與推動，因此運動休閒事業的經營者與人力資源管理者對於人力資源規劃必須有長期觀點。

(五)從功能導向到事業導向

人力資源功能過去多著重在人力政策的執行，如召募、甄選、訓練發展、薪資福利與績效管理等，而現代企業的人力資源功能必須更進一步瞭解企業整體運作，並將關注的焦點擴大到整個企業組織的經營管理議題，以提升企業績效。

根據上述對於人力資源管理功能的轉型可以得知，過去人力資源管理的功能運作多半是以內部事務為主，比較缺乏關注外部事務，同時在企業經營與決策的地位較低，然而透過功能的轉型可以得知，未來運動休閒事業經營，在人力資源規劃的議題位階上，應該受到更大的重視。

第六節　運動休閒事業的人才計畫

運動休閒事業經營是一項新興產業型態與新的經營模式，因此運動休閒事業經營者非常不容易網羅真正的人才，此外，更因為產業市場環境的不斷演變，更影響運動事業人力資源管理的運作，因此在制定運動休閒事業的人力資源規劃時，必須先瞭解產業市場的人力資源變化趨勢以及專業人力的需求導向，以下則分別說明之。

一、人力資源變化趨勢

在產業市場上，可以歸納出五項重要的人力資源變化趨勢（Rueff & Stringer, 2006），這些變化趨勢可以提供運動休閒事業經營者召募與訓練人才時的重要參考。

(一)世代交替與人力高齡化

全世界各已開發國家都面臨了人口高齡化的問題，所有工業化國家的人口成長率都出現持平或下降趨勢，因此運動休閒事業經營，必須正視世代交替的議題，否則人力資源將走向高齡化，顯示了運動專業人力資源的培育和傳承已迫不及待。

(二)年輕學子首度進入就業市場

運動休閒產業是一項新興的產業，許多運動休閒系所的畢業生，都是首次進入就業市場，因此對於運動休閒事業經營者而言，如何善用與訓練這批沒有經驗的新手，便考驗經營者在人力資源管理策略上的能力。

(三)全球化的趨勢

全球化時代的來臨，將考驗運動休閒相關系所人才培育方向，未來運動休閒事業經營需求的人才，必然是需要具備國際視野與語言溝通能力的多語人才，甚至大部分工作需求都將要求必須具有曾派外的工作資歷。

(四)業務外包與外移

業務外包和外移是許多企業降低營業成本與提高營運效率的重要策略，面對專業人力需求趨勢的改變，尤其是知識型與服務型的運動休閒事業經營，業務外包與外移的確是可行並且符合經濟效益的策略。

(五)新興人才市場的崛起

　　台灣運動休閒產業人力需求市場，未來勢必接受許多新興人才市場的挑戰，尤其在兩岸經貿交流日益頻繁的今日，兩岸之間人才的競爭必然相當激烈，未來將有許多國內的運動休閒經營人才，投入大陸的運動休閒事業經營，同時也將有許多跨國的運動休閒事業集團，採用大陸人才在台灣發展。

　　上述的五項人才市場改變趨勢，使得運動休閒事業經營和運動休閒人才培育機構必須反省自己的人才培育和管理策略，不論在人才召募、培育、晉升、訓練或是留住優秀人才，都和過去完全不同，也唯有能夠適應人力資源需求變遷趨勢的企業和人才才能生存。

二、運動休閒事業的人力資源規劃

　　面對市場上供過於求的大量人力資源，運動休閒事業如何找到屬於自己產業需求特性的專業人才，同時要打造具有前瞻性的組織就必須比競爭對手早一步網羅優秀的員工，因此運動休閒事業經營必須規劃妥善的人才計畫，找到合適的人才，才能奠定企業發展的基礎，例如：NIKE的求職網站，就註明了要成為NIKE的員工，必須要具備不斷勇於突破的特質，另一家戶外用品製造商REI，則說明了每位應徵到該公司工作的人才，都是熱愛露營和戶外活動的企業文化。以下說明運動事業經營該有的人才計畫：

(一)任命專人規劃人力資源策略

　　人才計畫應該是企業目前或未來一旦出現人才需求時，立刻就有合適的人才遞補，若是等職位懸缺才召募人才，則是缺乏妥善的人才計畫，因此運動休閒事業應在平時就做好人力資源規劃準備。

(二)打造特色鮮明的企業人才品牌

運動事業經營最有效的人力資源策略，便是打造屬於自己公司專屬的「人才品牌」，常見的品牌形象則有熱情、活力、健康等，因此要從事運動事業的專業人才，除了必須具備知識與專業技能外，更需要契合公司的組織文化，也可避免人力資源的流失。

(三)建構企業人才資料庫或社群

透過科技的方式，可以為企業建立一群認同公司經營理念和組織文化的網路人才社群，讓企業人力資源策略可以保持彈性，同時在企業出現職缺時，可以立刻找到合適的優秀人才，此外，也可以經由和人才社群的互動，得到更多公司經營的建議與資訊。

(四)運用創新的方法召募新人才

在知識經濟時代，運動事業經營相同的也需要召募具備創意的人才，因此多運用創新或有創意的人才召募方式，才能找到更多有創意的人才，例如許多網站開始使用簡易的供稿機制（RSS），讓有意求職的人才接收網頁更新的訊息，同時也顯示企業經營符合時代與科技變遷的趨勢。

在人才市場改變趨勢開始加快時，運動休閒事業經營在人力資源管理的觀念上，若依然停留在過去「遇缺才補」的模式上，運動休閒事業經營的績效則可能發生在無預期的情境下，突然落後競爭對手，畢竟打造卓越的工作團隊是運動休閒事業經營者或經理人的首要之務，員工才是企業創造差異的要素，不論市場定位、產品與服務的品質、營運的績效及企業的獲利能力，優秀人才都將是運動休閒事業贏得競爭和創造差異的關鍵。

結　語

　　在二十一世紀高度競爭的時代，一般企業界均將人力資源視為組織的重要資本，企業需要更多具生產力的優秀人才，創造更多的優勢，所以善用人力資源，來提升組織效能，是運動休閒事業經營管理的第一要務。不過人力資源管理功能在過去幾年來有了明顯的改變，而且還在持續改變之中。競爭環境的變遷，伴隨著全球化和科技快速發展，使企業必須聰明地、充分地運用各種資源，很多企業經營者也開始體認人力資源管理對組織來說有重要的策略涵義。

　　運動休閒產業是二十一世紀新興的產業，但是依照過去其他產業發展的經驗可以得知，運動產業是否能健全的發展，其重要的關鍵是專業人力資源的規劃與經營管理，因此運動休閒產業的發展需要專業的人力資源，運動休閒事業經營也需要一套完整的人力資源規劃，事實上，不論學術界或實務界，都一致公認人是組織中重要價值的資產，但大多數人力培育機構與運動休閒事業經營者，對人力資源管理與規劃的重要性仍缺乏深入的瞭解。目前正值政府推動服務業發展之際，運動休閒服務業的發展是一項極有潛力發展的新興服務產業，人才的需求、調查與培育即為刻不容緩的課題，同時一項產業是否能夠蓬勃發展，所投入人力資源的數量以及品質是一個很重要的關鍵，因此人力資源規劃與管理一直是產業與組織中相當重要的一環，而近年來一些重要的社會變動趨勢，對人力資源的結構與發展趨勢有著重大的影響，因此如何規劃與控制符合運動休閒產業需求數量與品質的專業人力資源，才是產業健全發展的重點。

個案探討 8-1 運動休閒系所人力資源規劃

　　近年來觀光產業的新顯學是透過觀光和運動結合,讓旅客在觀光旅行過程中,還能達到運動健身的效果。然而要發展運動觀光,目前國內產官學界都還有許多待加強的地方,包括:政府加強基礎設施,如單車運動專用道,或從事水上運動時,如何區分水域,建立安全的運動環境等,產業界則是創造更多的商機與就業市場,當然學術界則是培育更多的專業人力資源。

　　有了專業的運動指導人力資源對於產業發展有何幫助呢?例如:在台灣最熱門的攀登玉山或是自行車環島活動,若有專業的運動指導員,一方面可以引導消費者正確的運動知識、避免運動傷害,因此在國外很多難度高的運動休閒行程,如登山、攀岩或長距離騎單車,都會搭配一個導遊和一個運動指導員,透過一套完整的活動規劃,更能透過挑戰自我而獲得滿足感與成就感。

　　而在國內的商機與就業市場上,也陸續開發出此類的運動觀光商品,例如:雄獅旅行社的旅遊商品,除了過去傳統的套裝國內外旅遊行程外,近年來也針對滑雪、高爾夫、登山、馬拉松及單車旅遊的主題行程,除了傳統的機票、飯店規劃外,也提供了賽事活動的報名、參賽、後勤支援等全程規劃,然而這些運動相關的規劃,都需要有經驗的運動人才參與,因此國內大專院校運動休閒系所更應及早因應產業的需求,規劃出相對應的人力資源培育。

資料來源:作者整理。

 問題討論

　　專業人力資源是運動休閒產業發展的重要關鍵因素,然而專業人力資源牽涉兩個面向,第一個是產業界是否提供相對足夠的就業機會,第二個是人力資源培育機構是否訓練出符合產業界需求的專業人力,你認為要如何同時解決這兩個問題?

參考文獻

一、中文部分

王尹（2002）。《管理學》。台北：高點文化事業有限公司。

吳復新（1996）。《人力資源管理》。台北：國立空中大學。

李正綱、黃金印（2001）。《人力資源管理：新世紀觀點》。台北：前程企業管理公司。

林建元（2004）。《我國運動休閒服務業人才供需調查及培訓策略研究》。行政院體委會委託研究。

孫德修（1999）。《從人才到人財──人力資源管理實戰手冊》。台北：中衛發展中心。

陳建文（2005）。《人力資源管理效能量化指標之研究──以LCD面板產業為例》。私立朝陽科技大學工業工程與管理所碩士論文。

蘇錦俊譯（2005）。《管理學》。台北：普林斯頓。

二、外文部分

Armstrong, J. S. (1991). Strategic planning improves manufacturing performance. *Long Range Planning, 24*(4), pp. 127-129.

Rusty Rueff & Hank Stringer (2006). *Talent Force: A New Manifesto for the Human Side of Business*. New Jersey: Prentice Hall.

Nkomo, S. M. (1988). Strategic planning for human resources-let's get started. *Long Range Planning, 21*(1), pp. 66-72.

Ulrich, Dave (1997). *Human Resource Champions*. Harvard Business School Press. p. 18.

Chapter 9

運動休閒事業知識管理

閱讀完本章，你應該能：

- ⚾ 知道知識管理的定義與範圍
- ⚾ 瞭解知識管理的原則與流程
- ⚾ 知道知識管理的成功關鍵
- ⚾ 明白知識經濟時代企業的挑戰
- ⚾ 知道運動休閒事業應如何推動知識管理

運動休閒管理

 前　言

　　1990年以後，全球性的企業競爭型態起了革命性的變化，世界貿易組織（WTO）的成立將企業帶入全球化的競爭舞台，海外投資、全球化企業已成為企業經營的新風潮，很顯然地，過去以生產為導向的企業經營模式，讓企業必須面對新的挑戰，尤其在知識經濟時代，企業競爭力的主要來源是「知識」，知識是產品和服務創新的主要動力，唯有創新與知識才是其他企業無法模仿的資本；所以企業必須量身設計符合自己所需的知識管理（Knowledge Management, KM）體系，進行知識的擷取、分類、儲存、傳播、分享與再利用，才能全面提升企業的競爭力。

　　知識管理是一門跨領域的學科，運動休閒事業在導入知識管理的過程，必須運用不同的理論、方法與工具的導入與實踐，在運動休閒事業組織與工作環境中，結合科技與組織行為的功能，來建立知識管理的平台，近年來，知識管理已成為學術界以及企業界的一個熱門話題，知識管理也已逐漸成為一項管理新趨勢，尤其在1996年經濟部技術處「產業技術資訊服務推廣計畫」（ITIS）將知識管理列入六大核心技能中，台灣很多企業也在經濟部努力推廣輔導下，完成知識管理導入作業，但是，其導入知識管理的具體成效並不如預期，而運動休閒事業導入知識管理的成功案例更不多見。許多運動休閒事業經營者，對於知識經濟的內涵以及知識管理與企業發展的關係，並不十分瞭解。因此本章將針對有關知識管理的定義與範圍、知識管理的原則與流程、知識經濟時代的企業挑戰、企業應如何導入與推動知識管理、知識管理的績效評量、導入知識管理的成功關鍵因素等重要議題進行探討，目的是為了引導運動休閒事業經營者瞭解知識管理，並引發經營管理者對於知識管理的重視，以清楚明白知識管理可為運動休閒事業帶來何種效益，早日因應知識經濟時代的挑戰。

第一節　知識管理的定義與範圍

　　「知識管理」這名詞最近幾年在政府、企業、學校裡變成一個大家關心的熱門話題，再加以資訊科技進步所帶來的十倍速的知識經濟時代，企業為了持續競爭力、創造利潤，唯有以更快速的、創新的產品與服務參與這全球性的競爭。那究竟什麼是知識？什麼是知識管理？以下分別說明知識與知識管理的定義與範圍。

一、何謂知識？

　　知識（knowledge）乃是指人們對於某件事情的瞭解、認知的過程，而其可能是根據過往的經驗得知，或是由當時現場發生的情況，根據經驗法則來進行推理，是一種對某特定事情了然於心的態度。因此知識是一種能被理解、發現、學習的經過，其必須具有完整結構性，它可能是某項經驗的加值，經由不同人類的認知和解讀，有可能產生不同的新見解，而知識之所以可以被他人認同，主要來自主動的分享與傳承。

　　管理大師彼得・杜拉克早在1965年即預言：「知識將取代土地、勞動、資本與機器設備，成為最重要的生產因素。」而究竟什麼是知識？我們可以從資料、資訊、知識的差別，來認識何謂知識。

(一)資料

　　指的是未經處理消化之原始資料。資料是對觀察到的事件所做的記錄，資料本身不具意義，無法提供任何判斷、分析與行動的依據，但是資料是組織創造資訊的重要原料。例如：銷售資料或是品質檢驗的數據等統計資料。

(二)資訊

把所有的資料視為題材，並予以整理，藉以傳達某種訊息。是一種有意義的資料。資訊是為某種目的所組織起來的，對接受者是有意義的資料，如地區銷售排行榜、成品品質差異分析表等。

(三)知識

知識是一種流動性質的綜合體；其中包括結構化的經驗、價值，以及經過文字化的資訊，此外也包括專家的獨特見解。因此知識即是有用的資訊透過比較、推論、組織、歸納等過程轉變而成為可用之資源；例如年度計畫、業務分析報告、研討會講稿資料等。因此知識是藉由分析資訊讓企業掌握先機的能力，也是開創價值所需的直接材料。

一般而言，資訊是知識的輸入端，技術是知識的產出端，因此知識是需要經由資訊的輸入，透過客觀分析與主觀認知而形成知識，知識不同於資訊，因為知識的特徵在於資訊要經過學習過程與價值認知方能形成知識。此外，知識也不同於技術，技術是產品與服務的具體組成部分，因此兩者皆屬於有形知識的一部分，擁有大量知識的人稱為知識分子，擁有大量知識的企業，稱為知識型企業，當知識大規模的融入經濟結構，就是所謂知識經濟。

二、知識管理的定義

在企業經營中，知識管理是要管理什麼呢？一般認為，知識管理是管理公司的無形資產，包括：(1)外部：關係、品牌名稱、聲譽及形象；(2)內部：專利、概念、模型及流程；(3)個人：技術、教育、經驗及價值。一般而言，透過知識管理可以達成降低成本，提供最新、完整、統一的資訊、服務品質，與創造企業的無形資產。微軟創辦人比爾‧蓋茲曾說：「知識管理的核心是管理資訊的流動，讓需要者獲

得正確資訊，因而能快速採取行動」。因此，知識管理即知識型企業中，能夠建構一個有效的知識系統，讓組織中的知識能夠有效的創造、流動與加值，進而不斷地產生創新性產品。事實上，知識管理常被看作一種廣泛的代表性名詞，包括公司內的腦力激盪、正式會議、非正式的討論、簡報等等，各式各樣的資料蒐集和累積。但是隨著時代和科技的進步，知識管理應該被定義為一種具有完整規劃的系統，能夠持續地、普遍地蒐集企業員工的智慧。因此，有關知識的清點、評估、監督、規劃、取得、學習、流通、整合、保護、創新活動，並將知識視同資產進行管理，凡是能有效增進知識資產價值的活動，均屬知識管理。

國內外對於知識管理的定義不計其數，知識管理是一項能夠增進企業資產的工具，企業必須協助知識工作者將隱藏於腦中的知識導引回現實，得以讓個員與個員間分享達到組織之效益，進而發揮組織的全體智慧達到知識加值的目的。

對於運動休閒事業經營而言，知識管理是知識經濟中企業成功的核心能力，知識管理的本質為知識資訊化與知識價值化的總和。企業知識管理是由知識取得，再透過知識擴散與分享機制，產生出解決問題的新知識或方法。換言之，就是能夠透過知識的取得，創造出知識的價值，最終再將新生成的知識累積、儲存起來，並提供企業其他工作人員能再利用。

根據上述說明，可以將運動休閒事業知識管理定義為：「在運動休閒事業的願景與策略下，促使企業成員妥善利用知識、分享知識，藉由知識累積、擴散、移轉與創造，來提升企業核心能力，提升競爭優勢、建立競爭障礙，使企業持續獲利」。

三、知識管理的範圍

知識管理所要處理的是針對企業知識進行管理，因此我們必須先

理解「知識資產」的本身，它會以怎樣的形式存在？因為不同知識的特性，將會影響到該採用哪種管理方式會是較有效的，針對知識資產的特性，可以有下列幾種類別：

(一)顯性知識vs.隱性知識

「隱性知識」指的是存在員工腦袋中或是融合在組織文化、做事方式之中的經驗，而隱性知識的交流，除了可藉由專業社群的運作方式來促進外，在知識管理的運用上，可以盡可能將隱性知識外顯化，也就是利用各種工具、流程、制度，設定各種知識擷取點，將隱性知識有效的擷取與外顯化。或者採用適當的工具與媒介加以保存，比如說，轉為電子檔、影音檔等。因此我們要累積、保存、處理的幾乎都是屬於已經變成「顯性知識」的範疇。知識在外顯化後才能用各種工具保存與加工。

(二)紙本文件vs.電子檔

在傳統企業中有大量的知識以紙本的形式存在，例如：過往的檔案櫃、研發文件、經典書籍等。這些紙本的知識如何進行有效管理，是否需要納入公司整體的知識管理體系中，這些都是企業知識管理的範圍，而現在企業多數的知識產出是電子檔，因此管理電子檔案的系統與服務是知識管理工具中的主流。

(三)結構化的紀錄vs.非結構化的檔案與內容

結構化的紀錄多存於資料庫中，或是某些系統的交易紀錄。這些資料經過累積，可以產生許多決策輔助的知識，這有很多商業智慧的應用工具可做到。非結構化的檔案與內容，可能是Word檔、Excel檔、PPT檔，可能是程式碼，可能是網頁，可能是設計圖檔、照片、影片、e-mail。此時就要其他的應用工具來管理。包含檔案管理系統、搜尋引擎，進階者可以用語意分析相關的技術來處理這些內容的相關性。

(四)特定的應用

有些知識的使用有特定目的性，例如：ISO文管、專利檢索與管理、專案管理等，因此針對特定應用的知識，管理方式亦會有所不同。

 ## 第二節　知識管理的步驟與流程

在瞭解知識與知識管理的定義及範圍後，接下來必須瞭解知識管理的步驟與流程，才能理解企業導入知識管理的方法，以下分別介紹之。

一、知識管理的步驟

通常公司會開始想要建置知識管理系統，多是因為隨著業務、規模的擴張，企業文件累積越來越多，越來越繁雜，部門之間的知識分享、知識傳遞，都變得極不容易。而在導入知識管理系統之前，大部分會在公司主機內開放一個共用空間，讓大家把文件檔案放在上面分享給需要的人，而在缺乏管理的情況下，越來越無效率，「希望更容易快速地找到想要的東西」就成了建置知識管理系統的最大動機。

Schreiber等人（1999）在知識管理工程方法中提到，企業組織知識管理有七大步驟，分別是：

1.釐清、定義組織內部與外部已存在的知識。

2.規劃組織未來所需要的知識。

3.取得與發展所需要的知識。

4.散布知識到組織所需要的地方。

5.促進知識應用於組織的商業活動。

6.進行知識品質的控管與維護。

7.處理解決已不被組織所需要的知識。

二、知識管理的流程

Wiig（1995）將知識管理流程分為創造、累積、傳播、應用四個流程，分別說明如下：

1.知識創造：從學習中建立知識。知識來自於組織內外的專家、研發部門。
2.知識累積：累積知識並儲存。把從內外取得的知識加以分類、檢驗及編入目錄儲存。
3.知識傳播：運用技術方法擴散、分享給需要的人或組織。
4.知識應用：將知識應用到工作上，創造產品及服務等。

因此組織內的知識係透過取得、蓄積、擴散、分享、運用、創造與創新，來增加組織的競爭力。

焦點話題9-1

大型運動賽會知識管理

　　由於科技進步與商業化的走勢，因此近年來無論是國內運動賽會或是政府承辦的大型國際運動賽事，賽會的規模越來越龐大、複雜及商業化、全球化，使得現代運動賽會的承辦單位必須跳脫出以往的籌辦模式，尤其是承辦一場國際性大型運動賽會，例如：2009聽障奧運會、世界運動會，還有未來台北市將承辦世界大學運動會，其所投入的人力、物力及財力等資源都相當浩大，因此如果僅藉著嘗試錯誤以累積經驗的籌辦方式，可能會導致活動的失敗，然而許多大型賽會往往是臨時編組，而這些臨時組織要面對今日運動賽會事務專業化，工作複雜程度與日俱增，除了要具備舉辦運動賽會的專業知能外，若

能透過知識管理來傳承、分享賽會辦理的知識與經驗，就顯出其重要性。

一般而言，面對大型運動賽會的舉辦，許多工作成員往往會因認知觀念以及專業知識的不足而導致工作分配的重疊及分工不明確，而在這樣的情況下容易忽略外在環境的變遷，或對於危機發生時無法積極妥善處理、延誤處置時效，造成危機更加的嚴重，更重要的一個原因也是因為知識無法傳承導致經驗不足，因此當主辦單位承接了大型運動賽會的主辦權時，運動賽會管理者就必須具備正確的運動賽會經營的專業理念，除了將賽會規劃辦理好之外，更應實行知識管理來傳承、分享知識與經驗，避免未來其他組織再犯相同、類似情形的錯誤，降低整個運動賽會的風險，提高國內大型運動賽會的經驗與水平。

因此在知識管理的具體做法上，舉辦一場大型運動賽會的過程內容繁雜，在籌備過程中組織分工必須明確，各組工作人員除了靠個人舊有經驗外，更可從許多過去賽會的企劃書、會議紀錄、成果報告書找到經驗與資料。

由上述可知，大型運動賽會辦理的知識管理可透過知識取得、知識呈現、知識擴散、知識應用、知識回饋、知識整合、知識記錄與儲存等步驟，將籌辦的知識、經驗傳承記錄下來。提供往後的籌辦更有效率，減少不必要的資源浪費與錯誤，使國內大型運動賽會的規劃辦理可以更完善。由此亦可得知未來知識管理在大型運動賽會辦理過程中的重要角色。

第三節　知識管理的原則與阻礙

企業的知識管理有其特有的基本原則，此外也會遇到一些阻礙必須要克服，以下分別說明之。

一、知識管理的原則

知識管理必須貫徹信任、交流、學習、分享的四個基本原則（陳兵兵，2000）：

1. 信任：是實現知識交流和共享的前提，有了企業內外部成員之間的互信，才能建立知識的良性循環，並朝著知識交流和共享的方向螺旋上升。
2. 交流：企業內部文化沒有交流，將會使知識降低，甚至失去效應和創新。
3. 學習：是獲得知識、促進發展、創造的必要之路，也會促進成員間的信任和知識的交流共享。
4. 分享：是知識發展和創新的關鍵，也是使隱性知識顯性化的途徑。

這四個基本原則是企業在推行知識管理時，參與人員必須遵守之原則，領導推動者與參與者都能遵守上述原則，方能使知識管理有效率地實踐。

此外，一個新系統的導入，組織裡的成員和組織內部文化占極重要的角色，當然知識管理也不例外。廖志德（2001）亦指出知識管理成功的十大原則：

1. 創造知識交流分享的空間，促進工作know-how的交換以及智慧火花的相互激盪。
2. 不斷地形成具有挑戰的專案，並進行內外部人力資源的調配，使人員於彈性組合中，促成知識的快速流程，以形成知識的融合。
3. 塑造符合產業特質及時代需求的工作環境及文化。
4. 結合多元化的知識載體，形成知識社群，促進知識的融合，但唯一要小心的是如何保護其核心能力。

5.控制與混亂的均衡發展。於設計公司組織時，應設定少數的重要
　規定，以確保必要的紀律，並確保組織自由、自主、彈性，讓員
　工於適度的混亂環境中摸索未來，從失敗中找到創新的契機。

6.績效發展應包含個人及組織知識的累積與成長，並分別就知識
　管理流程及成果，建立可以具體量化的衡量指標。

7.善用CTI（電腦電話整合）、Internet、Intranet、ERP（企業資源
　規劃系統）、Data Mining（資料採擷）等資訊科技來協助智慧
　資本的形成，IT技術是加速組織學習最佳的工具。

8.依據公司策略發展公司技能地圖，協助員工發展個人技能，並
　鼓勵員工不斷地自我超越及學習。

9.善用外部智慧。有時對別人而言不甚重要的知識，可能就是公
　司所必需的。對公司而言不是關鍵機密的知識，應該適度地與
　外界進行交流、交換與交易。

10.以多元管道掌握顧客需求，並經由不斷地溝通與測試，避免顧
　　客訊息傳遞錯誤，因為顧客的聲音是組織發展知識的重要指
　　標。

　　然而企業中成功推動知識管理關鍵要素，最終還是在高階主管的
支持與親身參與，如此對於企業員工推動知識工作才能有效執行，其
次是創造樂於分享的企業文化和人性化的知識管理平台，如此才能有
效推動與執行企業知識管理。

二、知識管理的障礙

　　一項新的管理工具要在組織裡進行，難免會有許多傳統企業文
化會阻礙知識的轉移，根據休士頓美國生產力及品質中心（American
Productivity & Quality Center, APQC）「知識管理：四個必須克服的
障礙」研究指出，受挫公司通常碰到的四大障礙是：缺少商業目的、
規劃不當和資源不足、沒有專人負責、缺乏符合需要的內容（林怡馨

譯，2000），分別說明如下：

(一)缺少商業目的

推動知識管理的目的不在於催生知識管理，而是在於處理公司最迫切的議題，這正是知識管理可以大顯身手的地方。因此若把知識管理僅僅視為交通工具，供人們通勤及分享，正是陷阱所在，因為知識管理是在找尋問題，然後提供解決之道，並不是漫無目標地四處遊蕩。

(二)規劃不當和資源不足

許多公司都把注意力放在知識管理的試驗計畫，而忘了最後應有的成果展示。美國生產力及品質中心調查的標竿企業中，許多一開始就至少投入一百萬美元推動知識管理方案，緊接著每年會編列更多的預算持續發展以及維持運作，「因此不當的規劃或是資源不足，就會成為知識管理的阻礙」。

(三)沒有專人負責

推動知識管理，如果沒有專人負責，最後可能失敗。推動的方案愈大，愈是需要各種專長的人參與。

(四)缺乏符合需要的內容

知識管理可不是一套內容適合所有公司，只有提供符合公司需要的內容，知識管理才能發揮最大功效。

過去許多企業在知識管理的實施上，常常把重點放置於資訊系統的建置上，恐怕不但是勞民傷財，又不見成效。尤其台灣八成都為中小企業的情況下，一下子要投入大筆資訊系統的費用，也有財務上的困難。因此對於現今台灣的中小企業而言，最重要的是從高層以至基層建立學習的風氣，同時塑造分享與討論的文化。

Davenport與Prusak（1998）提出以下有礙於知識管理推動的阻力，並告知企業解決方法，參見**表9-1**。

表9-1　知識移轉的阻力與解決方法

阻力	解決方法
缺乏信任	透過面對面的會議，建立關係與信任
不同文化、用語、參考架構	以教育、討論、刊物、團隊、輪調等方式，建立共識
缺乏時間和會面的場所，對工作的生產力定義狹隘	提供知識轉移的時間與場所：諸如展覽會、談話室、會議報告等
地位與獎勵都歸給知識員工	評估員工的表現，並提供知識分享的誘因
接受者缺乏吸引能力	教導員工要有彈性：提供學習的時間，僱用能夠接受新知的人員
相信知識是某些特定團體的特權，有「非此處發明的」症狀	鼓勵採用超越階級性的知識策略，點子的品質比其來源的地位高低還要重要
無法忍受錯誤或是需要協助的事實	接受並鼓勵有創意的錯誤與合作模式，即使不是無所不知，也不會喪失地位

資料來源：Davenport & Prusak (1998)；胡瑋珊譯（1999）。

綜上所述，未來運動休閒事業在落實知識管理時的困難可能是員工不願分享、組織人員資訊能力不足、部門間的協調和缺乏激勵因子等，而根據上述的解決辦法，運動休閒事業經營者應該提供獎酬制度，和員工的績效評量以及薪資結構進行長期性的整合，可包括財務和非財務的激勵，激發員工對知識傳遞、分享的主動性，才能有效推動運動休閒事業知識管理。

第四節　知識管理成功關鍵

一、Davenport與Prusak提出九大關鍵要素

企業應該如何成功導入知識管理呢？知識管理之導入，並非僅是

挑選一套知識管理系統或平台便可以成功的推動，根據許多企業主管多年來推動知識管理的經驗指出，企業主首先應考慮清楚的是：推動知識管理的主要目的是什麼？是為了確實解決人才的離去而知識卻未能留下的問題，還是企業想透過知識的分享，使得員工的素質與生產力均更為提升？在瞭解主要目的之後，企業才能開始訂定知識管理的策略。而成功推動知識管理的關鍵，在於找出所欲追求的企業知識到底是什麼？且能夠確實落實知識分享，也就是執行力的落實，才是成功推動知識管理最重要的關鍵。

因此為了使知識管理導入能順利成功，除了具備應有的知識及技術外，企業也必須要知道知識管理的成功關鍵因素，Davenport與Prusak（1998）依據對美國多家企業推行知識管理專案的觀察，提出知識管理專案成功的關鍵要素，說明如下：

(一)創造知識導向的文化

主管須放手讓員工從事知識創造活動，公司文化須讓員工不必擔心和他人分享知識會影響自己的工作。

(二)全面性普及的技術架構與組織架構

係指擁有充分的資訊系統軟、硬體設施的協助，以及知識管理的組織分工模式，知識管理專案能運用此資源，進而讓專案較快步上軌道。

(三)高階主管的支持

除了在經費預算上的支持，也告訴員工組織學習與知識管理是公司關鍵成功因素，藉此宣示決心，並收上行下效之功。

(四)與經濟績效及產業價值結合

知識管理專案的推動可能耗費企業大量資源，若能將知識管理與企業的經濟績效相結合，才可說服企業來支持知識管理。

(五)具激勵效果的長期性獎勵措施

知識管理最困難的是如何找出相關知識並加以分享。因為大多數人因害怕喪失權力或影響力而不願意分享知識,故須提供具激勵效果的長期性獎勵措施,以鼓勵分享知識。具體措施包括將員工績效以及薪資結構進行長期性的整合。

(六)以知識庫的創造為目標

主要包括外部知識、有結構的內部知識及非結構性知識的蒐集與儲存。

(七)以改善知識的擷取與傳遞為目的之專案

主要建構技術專家的資料庫或企業之知識分布圖。

(八)以改善企業知識環境為目的

期盼建立有利於知識流程的環境,同時改善對知識的態度與行為,並創造知識管理的衡量標準。

(九)視知識為企業重要的資本

將知識視為企業重要的無形資產,並加以衡量、審查,展現知識資產的價值,並加以管理與發展。

二、APQC提出五大關鍵因素

美國生產力及品質中心(APQC)根據學術研究以及業界組織執行知識管理經驗的整理歸納後,提出最新的組織知識管理成功關鍵因素,大致上主要可分為五大類(APQC, 2001; Hasanali, 2002),依序為:

(一)領導

在大多數企業組織活動中，若要確保活動成功，則領導扮演著一個關鍵的角色。對於知識管理的影響更是明顯，因此沒有什麼可以比公司的中高階主管親自發起知識管理活動、督促員工參與活動等來得更有影響力。若企業的高階主管能夠親自檢核知識庫的發展狀況，發出電子郵件給不想參與知識分享的同仁，說明他是否可以提供任何的協助，則企業的知識管理就比較容易成功。

(二)企業文化

企業文化是一種分享過去歷史、期望、不成文規範以及不得不遵守的風俗習慣等的組合。企業文化會影響所有企業員工的溝通和行為模式。而對於知識管理活動，常會引發企業文化問題的原因包括，缺乏時間、沒有與獎酬制度串聯、缺乏共識以及非正式的溝通等。因此若企業本身就有知識分享的潮流，那麼推行知識管理就相對比較容易，若企業要推行知識管理，那麼企業組織就得先改變不利的企業文化，然後提供公司同仁所需要的工具和環境，依據企業文化所設計的知識管理活動，才能改變企業文化。

(三)知識管理專案小組的設計

APQC發現知識管理標竿企業在設計專案小組時，多會在專案小組上層再設計一組由公司中央高階主管所組成的決策監督小組，負責提供指引與支持；其成員角色則多從各導入單位的負責主管所擔任，其目的在於希望各單位主管可以身作則，以知識分享為己任，使得知識管理活動能夠延續。

(四)資訊系統架構

針對知識管理活動，資訊系統不僅是軟體系統的導入而已，而是必須以知識管理目標為中心、瞭解使用者需求的資訊系統導入模式，

系統必須使用簡單易用的資訊系統，提供使用者需要的知識內容，加上適當的教育訓練，教導員工知道如何使用系統，引導員工透過系統與人溝通、互動及分享知識。

(五)績效評量

串聯知識管理活動和經營結果是很重要的，因此企業花時間找出知識管理活動與其他影響經營結果變數的關係是很重要的。

企業在導入知識管理的初期，多會把文件、檔案數位化，並以資訊系統作管理、儲存、再利用，然而所有的東西都要數位化嗎？當然知識管理系統不僅僅是管理文件而已，更重要的是能把「隱性知識」變成大家都可以學習的「外顯知識」，把專家的知識、專長保留在組織中長久流傳下去，是知識管理系統最主要的功能之一，以免因人才的離職而使公司的知識財產、競爭力也跟著流失。因此引進知識管理系統最重要的便是「主管的支持」和「績效考核」。必須將知識產生、分享與利用的程度和績效考核制度綁在一起，讓知識管理變成工作的一部分，而非額外增加的負擔，才能有效刺激員工的動力，提高知識品質，才能使知識管理系統成功地為企業帶來效益。

焦點話題9-2

體育運動組織如何導入知識管理？

知識經濟的盛行，使得知識管理成為現代企業急欲導入的工具，而體育運動組織與運動休閒事業也應配合管理的時代潮流，讓組織員工成為知識管理者，不斷地產出、分享、傳遞知識，讓運動休閒組織或是事業體形成為一個知識共同體，透過知識的分享，組織成員對組織才能有更深的瞭解、參與、互動，然而知識管理與知識分享在規劃的初期必須在高階主管全力支持下才能成功，因此體育運動組織在規劃知識管理平台的初期，首先必須受到領導者的重視。因為根據許多研究顯示，組織推動知識管理的成敗關鍵，高層主管的重視與支持，

包括口頭、行動與資源的公開支持，都是推行知識管理成功的因素之一。

　　而體育運動組織要推動知識管理，首先會遇到幾個問題，包括：「組織具有什麼知識」、「組織內部員工如何即時取得所需要的知識」、「組織行政上既存的流程、經驗法則、技能等能否完整傳承與及時更新」等。在實際執行的技術上，根據意藍科技網站的資料顯示，一般而言，組織推動知識管理所運用的工具可以包括以下三種：引導訪談工具、管理面工具和IT工具。常見的訪談工具包括顧問診斷訪談、知識盤點表、流程盤點表以及知識地圖等；常見的管理面工具則包括SWOT分析、平衡計分卡、共識營、人力資源管理方法、變革管理、風險管理、標竿學習和流程改善等；IT工具有搜尋引擎、文件管理、線上論壇、企業知識中心、情報蒐集引擎、自動分類引擎、案例庫、專家系統、線上學習和資訊入口網站等等。體育運動組織都可以針對問題的優先順序與特性提出不同的解決方案以及選擇適當的工具。

　　事實上，知識經濟時代的來臨，做好知識管理的工作已經不僅是企業的重要工作，政府組織、學校組織甚至是民間團體組織都必須透過知識的儲存、傳遞、分享來累積組織的智慧資本，因此無論國內體育行政、民間單項運動協會或是運動休閒事業，都必須體認到知識管理的重要性，才能擁有全球化的競爭力。

第五節　知識經濟時代的企業挑戰

　　在知識經濟時代，面對急遽增加的知識和資訊，企業的興衰成敗不再取決於擁有的物資、資本，而在於知識的擁有和創新能力，以及知識的管理。在「知識管理」提供企業長期競爭優勢的發展趨勢下，知識已成為企業的核心競爭能力所在，而知識更將是產業目前及未來的主體。以下將分別說明知識經濟時代對企業所造成的挑戰，以及知

識管理帶給企業的價值與好處。

一、知識經濟時代的企業挑戰

知識經濟時代的企業經營特徵，主要顯現在知識取代傳統的有形產品，因此知識管理將成為企業管理的核心。未來企業的經營管理模式與競爭力表現，將有以下的變化：

1.企業的知識形成能力將取代傳統的生產管理能力。
2.知識學習能力將取代傳統的人事管理能力。
3.知識創新能力將取代傳統的行銷管理能力。
4.知識資產保護能力將取代傳統的財務管理能力。
5.知識網絡構建的虛擬企業與全球運籌也將取代規模經濟與垂直整合的傳統企業經營策略。

二、知識管理對企業的價值與好處

所有的企業都需要知識管理嗎？有沒有特定行業或怎樣的公司型態會特別需要？而知識管理對企業的價值又是什麼呢？

(一)特別需要知識管理的企業

由於知識在現代社會中是具有優勢的、是流動的、分散的、容易消失的，所以當企業具有下列屬性時，就需要特別的關注，進行有系統的管理。

◆全球化或是大量分工的企業

此時因為組織的知識分散在各處，因此組織成員往往難以分享彼此的經驗和工作成果，就會造成組織資源的重複浪費，或產生過高的溝通成本。企業如果能推行知識管理，將分散在各處的資訊統一蒐

集，並提供容易查詢的使用界面，就可以大幅提升工作效率。

◆固定產生大量文件資料的企業

例如出版業、金融服務業等等，在工作過程中產生大量正式文件。透過知識管理系統可以讓組織成員傳承寶貴經驗價值。

◆以創意、個人經驗為主要產品的公司

例如企劃、產品研究與創作、服務業、公關管理等，企業知識大部分存在知識工作者個人思考、計畫的過程，若未做好知識管理，就可能遇到因為工作者離職而流失了寶貴的知識。

(二)知識管理對企業的價值

企業導入知識管理，對企業的知識和經驗，即能產生導引、搜尋、整合、分享和創新等影響，企業可以獲得以下的好處（吳行健，2000）：

◆創造企業新競爭價值

當員工遇到新的困難、新的問題時會主動求知，利用前人的知識開創新的知識，創造新的價值，提升企業對外競爭的籌碼。

◆增加企業利潤

知識管理可以帶給企業實質的反饋——利基的增加，利用知識管理創造新的知識，等於有兩倍甚至兩倍以上的商品足以販賣，可大量增加企業利潤。

◆降低企業成本

利用一樣的員工創造出倍數的成長，這不僅能降低公司的人事成本，也可降低研發的成本。

◆提高企業效率

　　知識管理的架構成立，有助企業內部傳承，業務交接只要在公司的知識管理系統點選，即可一目了然，可以提升公司效率，降低人事負擔。

◆建立企業分享新文化

　　企業運用知識管理可以讓員工瞭解分享的重要性，因此第一步的知識分享，這是每一企業必須去努力的課題。

 ## 第六節　企業知識管理的策略與工具

　　二十一世紀的企業經營需要走上「智慧型管理」，主要是希望透過結合資訊科技與知識管理的應用，協助企業追求下列目標（陳家聲，2001）：

1.從傳統「人的管理」轉化為「知識管理」，使「人力資本」轉換成企業的「智慧資本」。
2.建構網路型學習組織，提供開放性資訊環境，以累積並整合企業智慧資本。
3.善用資訊科技處理例行性、重複性工作，以降低成本，促進創新與創造企業競爭優勢。

　　而要達到上述的目標，企業推動知識管理就需要策略與工具，以下分別說明之。

一、知識管理的策略

　　知識經濟時代的競爭特色，是高風險、高報酬，如何尋找最有績效的推行方法，適當地規避風險，是知識管理的研究重點所在。Awad與

Ghaziri（2003）認為，建立知識管理系統的策略思考應考量下列事項：

1. 使命：組織想要達成的目標是什麼？如何去執行？如何透過知識管理系統來達成目標？如何衡量是否成功？
2. 資源：組織提供多少資源建立正確的知識管理系統？有足夠的人才可以負責並保證使命的實現嗎？
3. 文化：公司是否在政策上努力支持知識分享？誰是知識管理系統及使用者回饋的管控者？

根據《知識管理第一本書》中就提到知識管理推動方程式（圖9-1），從中訴諸科技需有效結合人力，才能不斷地將知識轉化為智慧並加以擴散，就是所謂的聰明複製（劉京偉譯，2000）。

由圖9-1的方程式中，可以得知「組織知識的累積，須經由科技將人與資訊充分結合，在分享的組織文化下達到乘數的效果」。

國內顧問專家馬曉雲（2001）亦根據企業知識為智慧的過程，提出企業智商方程式（圖9-2）。

在企業智商方程式中，網際網路決定企業智商的運用與分享，也就是企業智商的廣度和深度，也唯有提升知識工作者的智商，才能創造出高效能的組織。

$$KM = (P+K)^S$$

KM：Knowledge Management，知識管理
P：People，人；擁有知識的人
＋：Technology，資訊技術；資訊技術協助知識管理的建構
K：Knowledge，知識；資料、資訊、知識、智慧
S：Share，分享

圖9-1　知識管理重要元素架構圖

資料來源：劉京偉譯（2000）。

$$（K＋L＋D）I＝Corporate\ IQ$$

K：Knowledge，知識

L：Learning，學習

D：Database，資料庫或儲存媒體

I：Internet / Intranet，網際網路／企業內部網路

＋：企業機制與溝通網路

IQ：Corporate IQ，企業智商

圖9-2 企業智商方程式

資料來源：馬曉雲（2001）。

二、企業推動知識管理的方法

知識管理的第一步，可以有很多的起點，但多數企業會先從核心知識的累積、保存做起。核心知識在經過萃取、儲存後，會以知識資產的形式存於企業之中。因此企業在進行知識管理前，應該要先考量：「哪些知識是對企業有用的知識？」換言之，「哪些才是我們該管理的核心知識」？因為並不是所有的知識都要管理。因此知識管理的推動者必須清楚的瞭解，企業推動知識管理，對內管理的是與企業核心競爭力相關的知識；對外管理的則是與企業策略定位相關的知識。

因此企業在推動知識管理策略規劃時，組織必須清楚定義下列的問題：

1.我們需要哪些知識？

2.我們目前有哪些知識？

3.第1點減去第2點後，即為我們還缺乏的知識。

4.外部目前有哪些是我們需要的知識？

5.我們如何有效地獲取外部既存的知識？

6.內外部不存在的知識要如何自己創造？

其次，在推行知識管理時，組織須進行一些改變，首先要改變組織文化，使得成員習慣於分享彼此的知識，包括：

1. 激勵員工，使他們願意分享知識：例如提供適當的制度、誘因，或是宣導知識管理可以帶來的好處。
2. 建立分享的環境，讓知識可以流通：例如網路架構、發言的區域、清楚易懂的知識分類等，組織可以利用資訊廠商提供的各樣知識管理工具，透過便利而適合員工分享的環境，有助於提升工作效率、降低陣痛期。

根據Davenport、De Long與Beers（1998）分析二十四家公司的三十一個知識管理專案，並將企業應如何有效推動組織的知識管理，歸納為以下八點：

1. 使組織知識呈現明顯的經濟效益產出，或與企業利益、競爭優勢密切相關。
2. 發展有益於知識管理之良好的科技與組織基礎建設，包括有益知識流通的電腦網路與資訊軟體，以及能推動知識管理的部門或組織制度。
3. 發展適中適用，兼具標準系統與彈性結構的組織知識庫。
4. 形成有利於知識流通、創新的知識型組織文化。
5. 對於組織之知識管理，給予明確的目的、明確的定義與明確的用詞。知識管理不同於資訊管理，必須對於所要推的專案目的、知識的定義，要能夠在組織內進行明確的溝通與建立成員共識。
6. 組織對於成員參與支持知識管理有關的活動，應建立有效的激勵機制。激勵的方式包括物質與精神，但都必須要直接有效。
7. 組織內擁有許多有助於知識流通的管道，在知識流動過程中也能帶來知識增值的效果。

8.高層主管的支持，包括在口頭、行動、與資源上的公開支持。

在知識管理建立明確的目標後，應成立專職的知識管理推動組織，聘請專家或顧問，來協助制定推動程序；當然，在完成企業知識管理導入程序後，審慎地評選所需的知識管理系統，並妥善的導入與落實分享機制，才能真正的發揮知識管理的效益。因此，企業推行知識管理時，人和文化的因素更重於技術，因為主管與部屬是推動知識管理方案的核心成員，必須在組織中形成知識分享的文化，方能將知識化為行動的力量，創造組織的競爭力。

三、企業知識管理的工具

企業如何獲得知識來源呢？企業知識的來源主要來自企業內部工作的流程，如文件檔案、員工工作經驗、知識，還有來自企業外部的顧客、市場資訊等等。而知識管理最重要的便是將這些有形的、無形的資訊及知識，有系統的蒐集、篩選儲存、擴散，並發展成企業的獨特無形資產。因此，一般企業在實施知識管理時大抵可從企業內容管理（Enterprise Content Management）、企業入口網站（Enterprise Portals）與企業關係管理（Enterprise Relationship Management）等方面進行。而在企業入口網站，還包括了企業知識入口網站（Enterprise Knowledge Portals, EKP）與企業應用入口網站（Enterprise Application Portals, EAP）。企業關係管理中，又分為顧客關係管理（CRM）、合作夥伴關係管理（Partner Relationship Management, PRM）、供應鏈管理（SCM）等。

因此，現代企業導入知識管理可以運用大量的資訊科技與軟體，資訊科技可以提供大量儲存、快速運算、強化溝通的能力、縮減不必要的作業程序、大幅降低時間及增進效率與工作品質。因此資訊技術在知識管理過程中扮演取得知識、創造知識、累積知識，以及擴散與分享知識的角色，**表9-2**是資訊科技在知識管理運用的技術。

表9-2　資訊技術在知識管理的應用

應用	說明
傳遞知識	• 辦公室自動化系統（文書處理）
分享知識	• 團隊合作系統（群組軟體）
創造知識	• 知識工作系統（虛擬實境）
擷取與編輯知識	• 人工智慧系統（專家系統） • 資料採礦
決策支援應用	• 各類型決策支援系統 • 群體決策支援系統 • 主管資訊系統
網際網路應用	• 企業內部網路 • 線上訓練教材 • 電子布告欄 • 電子郵件 • 電傳視訊會議 • 技術論壇 • 專家黃頁 • 內部顧問 • 實質社群
企業應用系統	• 銷售分析與管理 • 顧客關係管理（CRM） • 銷售點分析（POS）
電子商務應用	• 建立線上市集 • 常見問題集（FAQ） • 搜尋引擎及工商名錄 • 新聞討論群組 • 線上意見蒐集與市調 • 供應鏈管理（SCM） • 電子資料交換（EDI）

資料來源：陳美純（2001）。

第七節　知識管理績效衡量

　　依據英國知識管理研究機構TELEOS所頒發的「最受尊崇的知識企業」（Most Admired Knowledge Enterprises, MAKE），評選出哪些

領導企業最有能力將組織知識轉化為企業組織智慧資本以及公司企業股東的價值，而提出下述八項知識管理績效評量指標：

1.成功創造知識經營的文化。

2.企業高層培養知識工作者的支援。

3.應用知識於組織商業活動，包括產品、服務、方案。

4.對知識資產做最佳活用。

5.成功創造知識協同合作的分享環境。

6.成功創造學習型組織。

7.整合客戶知識提高公司價值。

8.將組織知識轉化為公司價值。

之後，由知識管理專家評選小組依據此八項指標所發展而成評選規範，篩選出符合條件的MAKE獎賞候選企業，最後，由*Fortune*前五百大資深經理人且是知識管理、智慧型組織專家，依八項指標衡量其知識管理策略績效，從獎賞候選企業評選出最為讚賞的知識企業。這獎項是知識管理最佳實務的國際標竿，是知識管理領域的最高榮譽。例如全錄（Xerox）從1990年起開始進行知識管理，就曾獲得該項獎項。

此外，APQC與Arthur Andersen也發展出一套簡單的企業自我知識管理評量工具——KMAT（Knowledge Management Assessment Tool）。公司的知識中心可利用KMAT設定客觀性的外顯標準，以數字化方式表達知識管理各面向的價值和公司的表現優劣，幫助知識管理設立實際的、可量化的目標；KMAT的內容主要由五大要素所構成，分別為知識管理流程、企業文化、領導、資訊科技和績效考評。知識管理的流程即為公司如何定義公司所需的資訊，以及蒐集、接納和轉換知識等過程，而知識管理流程的品質則取決於組織內部推行知識管理的四大促動因素，包括企業文化、領導、資訊科技、績效考評，構成KMAT的五大要素內涵，如**表9-3**所示。

表9-3　KMAT評量表

衡量構面	衡量項目	評分等級： 1=no；2=poor； 3=fair；4=good； 5=excellent
知識管理流程	P1.已系統化地釐清現有的與未來需要的知識差距，並已制定好取得與發展所需要的知識機制	
	P2.有規劃發展一套精緻且符合道德智慧的知識獲取機制	
	P3.全體員工皆自動勇於尋求創新，不管是在傳統或非傳統之處	
	P4.部門、企業團體已有一套正式的作業流程，有制度地將最好的學習經驗外化為文件以發揮其價值	
	P5.隱性知識已有價值地被活化，且於部門、企業團體間所運用	
領導	L1.管理組織知識是主要的公司策略	
	L2.公司清楚的知道知識資產的潛在獲利能力，並且有規劃行銷策略銷售，有效從中獲利	
	L3.公司持續學習發展核心競爭技術	
	L4.依據員工對於公司組織知識發展的貢獻度，給予評量和獎賞	
企業文化	C1.公司有鼓勵並促進知識分享	
	C2.公司組織間散布著開放和信任的氣氛	
	C3.創造顧客價值已被認同為知識管理的主要目標	
	C4.靈活、求變和求新驅使組織勇於學習	
	C5.公司員工將學習成長視為工作責任之一	
資訊科技	T1.公司同仁可藉由資訊科技的協助，方便取得公司間或公司外部相關資源	
	T2.建制一個公司全體可存取的知識庫	
	T3.藉由資訊科技的協助，使得公司與公司同仁間的關係更為親密	
	T4.公司積極促進以人為中心的資訊科技開發	
	T5.協同合作資訊系統已為公司同仁間熟悉使用	
	T6.資訊系統是及時、整合以及靈敏的	

（續）表9-3　KMAT評量表

績效考評	M1.公司已創造知識與財務指標的關聯性	
	M2.公司已制定明確清楚的知識管理績效指標	
	M3.公司所制定的衡量指標有均衡分配於軟、硬體兩個構面，同時，亦有均衡分配於財務和非財務兩個構面	
	M4.公司有投入資源與心力於增加組織知識的領域	

資料來源：羅淑華（2007）。

因此，當組織在推動知識管理時，不是順利導入知識管理方案就算完成，而是必須在考核知識管理計畫導入後的成果，並形成一個反饋系統，使知識管理系統得以持續發揮。

結　語

身處知識經濟的時代，如何做好知識管理的工作，儼然成為企業提升效能的作業之一，而透過知識的創造、儲存、傳遞、分享，乃至於交流，不僅有助於累積企業智慧資本，在形成創新活動上更是多所助益，在二十一世紀中，也將會有愈來愈多的企業由實體生產轉向知識生產，知識成為企業競爭力的重要來源。今日知識管理已變成企業管理中一項重要的課題，唯有做好知識管理才能創造價值、累積競爭優勢。但對於企業而言，最重要的是瞭解自己企業的知識價值鏈是如何產生的，並對此價值鏈建立一套制度、引進資訊科技，如企業入口網站、文件電子化、建立員工知識分享習慣、建立學習社群等。知識管理最重要的是以人為本，配合資訊系統，快速的將經驗與資訊累積與傳布，同時創造出企業獨特的知識資本。因此運動休閒事業經營管理者如何將「知識」這項資料有效地管理，成了當前最重要的課題。

根據本章說明可以得知，知識管理的核心精神價值，在於公司有價值的知識是否已能完整儲存，並有效的散播給需要的人，更能透過

持續不斷內隱及外化之創新過程，為企業創造競爭優勢。尤其像未來運動用品製造業生產基地的全球化，或者是運動行銷服務業需要大量創新知識的傳承，甚至運動行銷與運動贊助相關事業經營，都必須澈底落實知識管理，才能將「人才」轉變為「人財」，提高企業工作效率，使組織活性化，進而提升顧客滿意度，才能再創企業的新契機。

面對現代的競爭環境快速變化，如果運動休閒事業經營不能適應多變的競爭環境，必然無法維持應有的競爭優勢，由於競爭激烈，失敗風險相對也很大，因此知識管理必須要有正確的領導方向和完整的推行體制，同時在組織內建立持續學習的文化，使運動休閒事業經營的相關知識具有優質的流動性，利用知識網路的密度，有效擴及到全企業組織，提升知識應用的能力與品質，運動休閒事業內部也必須建立合理的評估機制，不斷地累積知識存量，改善相關作業程序與產品的知識含量，才能發揮更大的知識力量。

個案探討 9-1　知識管理新典範

中華汽車導入知識管理系統

　　中華汽車一直是國內最具代表性的優良企業，不僅在汽車的製造與銷售上常踞國內的冠軍寶座，對於企業e化與知識管理（KM）的推動也是國內的模範企業，在導入知識管理系統之前，就已經包括PDVC（生產資料價值鏈控制系統）、PDM（產品資料管理系統）與ERP（企業資源規劃）等e化系統。而知識管理系統的推動也數次受經濟部工業局、中國生產力中心等單位的邀請，做知識管理推動經驗的分享座談，因此中華汽車目前已成為導入知識管理系統的標竿企業。

　　中華汽車之所以會導入知識管理系統，主要的原因來自於各部門的需求，例如：技術部負責車輛技術的開發，想將成功的經驗與技術妥善整理保存，而資訊部門則有資訊整合的需求，希望發展一個整合性的工作管理系統可供企業作長遠的使用。因此便著手規劃企業的知識管理系統，而「意藍科技」是負責協助中華汽車知識管理系統導入和程式設計的廠商，規劃之初中華汽車是以「發展核心知識」、「建立知識平台」、「塑造分享文化」及「建構社群網路」等四大策略做法成為知識管理主軸，來建構中華汽車知識發展體系。

　　而中華汽車能在短時間成功上線，主要原因除了領導者的重視以及導入的前置作業充足外，中華汽車全體員工的配合，更是導入工作成功的要因，因為知識管理系統，若缺少人的配合，將會卡在最重要的知識分享環節，因此中華汽車決定全面導入知識管理系統的那一天起，公司內部便興起「知識管理系統熱」；在內部網站、各期的公司月刊都會有知識管理的觀念探討文章，並且也印製海報作宣傳；當然，建立一套獎賞制度也很重要，因此在中華汽車的知

識管理系統設計上，有積點計分的程式，對經常提供知識，以及被同事下載使用的，系統都會自動累積計分。

　　經過一陣子的努力後，在中華汽車內部，每個人都是「知識工作者」，許多成功經驗也會被保存與分享，成為企業的重要競爭力。

資料來源：作者整理。

 問題討論

　　中華汽車在導入企業知識管理的過程，可以帶給運動休閒事業經營何種啟示？從中華汽車的個案探討中，可以理解未來運動休閒事業導入知識管理的步驟與困難為何？

參考文獻

一、中文部分

吳行健（2000）。〈創造企業新價值〉。《管理雜誌》，第315期。

林怡馨譯（2000）。〈知識管理：四個必須克服的障礙〉。《天下雜誌》，第233期。

胡瑋珊譯（1999）。Thomas H. Davenport & Laurence Prusak著。《知識管理》。台北：中國生產力中心。

馬曉雲（2001）。《新經濟的運籌管理——知識管理》。台北：中國生產力中心。

陳兵兵（2000）。〈企業管理的重大革命——知識管理〉。《管理雜誌》，第315期。

陳美純（2001）。《資訊科技投資與智慧資本對企業績效影響之研究》。中央大學資訊管理研究所博士論文。

陳家聲導讀（2001）。《知識管理推行實務》。台北：商周。

廖志德（2001）。〈厚植智慧資本的工具與思維〉。《能力雜誌》，545，頁22-29。

劉京偉譯（2000）。Arthur Andersen Business Consulting著。《知識管理的第一本書》。台北：商周。

劉常勇（2000）。〈知識管理與企業發展〉。劉常勇管理學習資料庫全球資訊網。http://cm.nsysu.edu.tw/~cyliu/

羅淑華（2007）。《企業導入知識管理之策略性課題研究——以A公司為例》。大同大學資訊經營研究所碩士論文。

二、外文部分

American Productivity & Quality Center and Arthur Andersen (2001).The Knowledge Management Assessment Tool (KMAT). http://www.apqc.org/km/

Awad, E. M., & Ghaziri, H. M. (2003). *Knowledge Management*. Pearson Education, Inc.

Devenport, T. H., De Long, D. W., & Beers, M. C. (1998). Successful knowledge management projects. *Sloan Management Review*, Winter, pp. 43-57.

運
動
休
閒
管
理

Hasanali, Farida (2002). *Critical Success Factors of Knowledge Management*. APQC, http://www.apqc.org/km/

Schreiber, Guus, et al. (1999). *Knowledge Engineering and Management: The CommonKADS Methodology*. The MIT Press, pp. 69-83.

Wiig, K. M. (1995). *Knowledge Management Methods: Practical Approaches To Managing Knowledge*. Schema Press, Arlington Texas.

Chapter 10

運動休閒事業資訊管理

閱讀完本章，你應該能：

- 知道企業資訊管理的定義與風險
- 瞭解企業資訊管理的動機與成功要素
- 清楚企業資訊委外的概念與內涵
- 瞭解電子商務的內涵與發展
- 知道運動休閒事業資訊管理的方法

前　言

　　近年來，由於網際網路、電子商務等資訊科技的高度發展，使得企業的經營環境及管理策略產生變革，今日的企業，競爭力和經營成敗的關鍵在於，是否能規劃資訊科技環境變革的經營策略。尤其是資訊科技的引進，不僅提升企業經營的效率，透過資訊溝通、處理速度的加速，也改善企業管理顧客的效能。因此本章之目的在於探討資訊科技所帶來的重要經營趨勢及挑戰，及其對企業經營所帶來的影響與企業相關的因應之道，以作為運動休閒事業經營者擬定經營策略及措施之參考。以下將分別介紹資訊管理的定義與重要性、企業資訊管理的風險、企業資訊管理的動機和成功要素、電子商務的趨勢以及資訊委外服務的概念，來探討運動休閒事業經營如何結合資訊管理。

第一節　企業資訊管理的概念

　　企業運用資訊管理，可以有效的提升企業的經營效能，加速企業與內外部環境的溝通，更能加強企業因應外在環境的挑戰，以下分別說明資訊管理的定義、重要性以及資訊管理可能產生的風險，有助於運動休閒事業經營者認識資訊管理。

一、資訊管理的定義

　　資訊管理的定義可以從功能、對象、目的三方面來瞭解：

(一)從功能面向

　　資訊管理是討論組織中資訊資源的管理問題，即管理「資訊科技產品」和管理「支援使用資訊科技產品的專業人員」。

(二)從對象面向

資訊管理的對象是「資訊」。也就是將人的決策活動以不確定性作資訊度量的基礎，來管理資料及建立資料庫、更新、查詢等。

(三)從目的面向

資訊管理是引用資訊科技造成組織的變革。即讓組織引入資訊科技所產生的各種問題，分析其原因，並提出解決的策略與方法。

綜上所述，資訊管理廣義的解釋就是有效地管理資訊、整合資料成為資訊、整合零碎的資訊形成公司的策略管理依據；若以組織為觀點，就是管理組織內的資訊資源與資訊，並提出解決企業在導入資訊科技所引發的問題的策略與方法。

二、資訊管理的重要性

基本上，資訊管理與企業管理的理論是相同的，同樣必須經過規劃、組織、領導與控制，企業經營需要建構一套完整的資訊管理流程系統，對於企業經營競爭力會有很大的幫助，一般而言，資訊管理對一般企業管理的重要性，常見的有以下六點：

1.協助企業組織建立資訊科技基礎建設。
2.促成並管理企業組織企業流程再設計。
3.發展並推行企業管理的資訊架構。
4.規劃及管理企業組織的通訊網路。
5.有效協助員工使用資料資源。
6.結合企業組織電腦部門和其他部門的資源。

三、企業資訊管理的風險

　　在台灣，企業往往不認為風險存在，或發生的可能性極低，因此多半採取的模式是危機處理而非風險管理，等到發生狀況時再行處理，並不預先評估風險及其發生的可能性及損失，而處理的模式跟經驗也多半不會回饋到企業組織內，這樣的經營模式，往往會因為不願意預先投入預防的成本，事後必須投入更高的補救成本，因此在探討資訊管理時，我們必須先瞭解企業在導入資訊管理的過程中，可能面對的風險，才能擬定因應之道，而企業資訊管理的風險可分為以下幾種：

(一)真確風險

　　真確風險（integrity risk）有兩種，一種指的是資料處理違反了企業營運控制的實務，例如：資料轉換介面出錯、資料內容遭破壞、網頁內容遭惡意竄改、網路資料劫奪及資料結算之錯誤；另外一種則是使用者權限的不相符，例如：員工兼具請購人員與採購人員之權限，可能導致不當授權造成未經授權之異動可能性。

(二)資訊基礎架構風險

　　資訊基礎架構風險（infrastructure risk）指的是企業組織未能建構有效率的資訊科技基礎架構，所導致相關的營運應用系統（例如客戶服務、應收付帳款、生產排程、信用處理等等）產生的問題，因此企業組織的資訊管理舉凡從作業系統平台、資料庫系統、網路系統、實體環境，都可能發生資訊基礎架構風險。

(三)資訊可取得風險

　　資訊可取得風險（availability risk）指的是當企業組織需要資訊執行營運決策或經營活動時，無法及時取得的風險，而此類風險產生的

原因包括：因網路或通訊系統中斷所產生的損失、處理資訊的基本能力之喪失及操作上的困難。

(四)存取風險

資訊存取風險（access risk）著重於不適當的存取資訊系統，包括不適當的權責劃分以及與資訊機密性相關之風險等等。換言之，組織人員在存取資料時可能發生不適當的人可能取得機密資訊，而適當的人卻被拒絕存取。

面對上述的資訊管理風險，企業在導入資訊管理系統前，應建構一套資訊確認的控管架構，同時與資管專業人員配合，才能有效的導入與執行企業資訊管理。

第二節　企業資訊管理的動機與效益

現今越來越多的企業，普遍採用資訊科技和電子資訊設備，以有效地開發和利用資訊資源、重新定義企業內部的管理工作、整合企業的物力、人力、財物、研發等各項資源，以提升管理效能。以下分別介紹一般企業導入企業資訊管理的動機與效益。

一、企業資訊管理的動機

一般企業導入資訊管理的動機往往因為以下幾個因素：

(一)市場需求的改變

現代人越來越重視資訊的具備及運用，使得經營管理者對能否有效開發及利用資訊資源的管理技術發展相當重視，因此企業為了要提升經營效率、有效分配資源，相當重視能有效整合企業資源、建構組

織間聯繫與溝通關係的資訊科技。

(二)市場競爭環境的改變

企業資訊管理的原因首先是現代企業的市場競爭，主要的生產力及競爭力，已不再取決於資本及勞動力的大量投入，而是如何有效整合及分配資源，這些因素都與資訊科技的發展息息相關。運用資訊科技建構虛擬組織或團隊，因應工作任務而產生或解散，一方面可降低企業管理的負擔，一方面可以有效結合各種專業能力，提升工作的效能。

(三)組織管理的變革

現代資訊科技的開發及運用，會刺激企業進行管理變革，如改變作業程序、調整組織結構、進行人員變革等，企業要改造經營模式，如精簡作業流程、強化組織彈性等，也必須依賴能有效整合資源的資訊科技加以配合，此外，企業也必須設立專責的資訊部門，負責企業內部的資訊科技設備維修，以及部分特定軟體的開發及修改，否則必須將資訊工作外包。

(四)全球化的趨勢

現今企業的經營，營運與競爭的對象，已經不再侷限於單一國家或區域範圍內，因為企業要提升競爭力，必須以成本效益觀點考量，有效分配資源，為了取得最低成本的資源，以及開發市場潛能，組織規模日益龐大，這種全球化的經營，組織間為了有效聯繫，就必須建置具有強大溝通能力的資訊科技。

(五)強化企業行銷功能

企業的行銷功能，最強調的是分析市場情勢以及經營顧客的管理。在資訊科技開發之前，企業對市場資訊的蒐集速度相當緩慢，透

過傳統的人工記錄方式傳遞，事實上是無法因應快速的市場變化，而透過資訊科技與管理，可以有效提升行銷管理的績效。

綜上所述，可以得知今日的企業，其提升競爭力、掌握成敗的關鍵在於規劃能迅速且有效的因應環境變遷及消費者要求之經營策略，這也是為什麼現代企業必須重視資訊管理的重要原因。

二、企業資訊管理的效益

資訊科技的引進，有助於加強企業內部的溝通，以及提升經營的效率。在企業資訊環境的建立，有越來越多的企業建置企業內部資訊網路（Intranet），以加強企業資源有效的管理及溝通。在內部資訊網路建構完成後，便開始導入企業資源規劃（ERP），主要的目的是希望有效整合企業的一般支援管理，包括會計帳目、訂單處理、付款系統、行銷、採購、原物料管理、人力資源、產品資料及製造流程控管等，透過科技系統的整合及溝通能力，提高企業內部整體作業流程的效率。

企業內部資訊網路，是指一個能有效擷取重要的企業資訊系統，包括人事資料、員工溝通、專案管理資料、產品開發、業務支援資料等的一個具高度溝通、迅速傳遞資訊及知識的資訊科技。系統對企業經營帶來的好處有以下幾點：

(一)快速有效溝通與傳遞訊息

企業內部資訊網路可以讓企業經營管理者藉此達到與員工溝通、協調與掌控的目的，透過企業內部資訊網路來傳遞資訊，員工可以更有效、確實的獲得更多的訊息。企業內部資訊網路在經營上的優勢是具有高度溝通及迅速傳遞資訊的特性，企業內各部門可以在第一時間獲得彼此的訊息，同時也可以以最快的速度將新獲得的資訊傳遞給其他部門，這樣的功能可以讓企業有效、迅速回應市場的變化，同時提

高各部門或團隊的生產力，以及企業經營的效能。

(二)節省成本與資源共享

　　企業內部資訊網路基本上可以為組織帶來節省成本、資源共享的優點，同時由於員工間可以透過內部資訊網路交談或留言，溝通障礙大幅降低，因此企業內部資訊網路可說是一個快速便捷的溝通管道。

(三)提升企業經營效率

　　企業透過資訊科技來建構各種系統資料庫，可以改善經營效能，如人力資源資料庫、行銷管理資料庫及財務管理資料庫等。透過資訊科技可以將資料更有效正確的整合、記錄及保存，同時可以更迅速的讓相關人員查詢、擷取與利用。例如企業的會計及財務系統，就可以提供企業高階主管分析公司營運成果及預測未來營運方向。

焦點話題10-1

學校體育行政需要運用哪些資訊管理？

　　資訊管理系統在過去大多運用在企業界，然而近年來科技與系統設計越來越普及，許多校園也開發引進各項資訊管理系統，然而學校體育行政需要哪些資訊管理系統，才可以提升行政效率？一般學校體系中，最常見的是運動賽會的報名、競賽和成績處理系統，除此之外，校園運動場館也可以建置會員管理系統，透過資訊科技與學生建立起長期、不間斷的學習性關係。

　　除了上述兩種資訊系統的應用外，還有哪些與體育行政或教學有關的資訊管理系統可以運用呢？近年來教育部在各級學校推動學生體適能檢測，目的是為了看出目前各個年齡層學生的體能狀況。然而在各校的具體做法上，幾乎都是老師運用人工在紙本的記錄表上填上測驗成績後，再將資料輸入電腦登錄，相當耗費時間。但如果教育部能開發出一套完善的體適能資訊管理系統，讓體適能檢測的登錄與分析

都能在線上完成，就能提升實施體適能測驗的效率。系統設計可以針對教育部所公布的體適能常模來進行比較，經過比較結果得到一個PR值，如此可以讓學生知道自己在同年紀的比較狀況。老師則可看出自己所教班上學生的體適能概況，可以依據這樣的數據，來調整與設計體育教學的內容。因此這套系統的內容必須含括在運動安全問卷、體適能檢測結果資料填寫和資料分析系統，甚至運用更新的設計透過手機APP可以讓每個學生隨時分析自己體適能的改善狀況，成為一套雙向互動的資訊管理系統。

　　整體而言，資訊管理系統的設計雖然是一門資訊科技專業的學問，然而領導者與使用者仍需要懂得資訊系統運用的相關知識，並給予導入資訊管理系統的決心與支持，才是體育運動組織提升效率的成功之道。

第三節　企業資訊委外的概念

　　在過去的十幾年中，資訊委外（IT Outsourcing）受到各個企業的矚目，成為企業重視的經營議題，事實上，資訊委外一直在所有的委外活動中扮演領導的角色，在國內，從2000年到2003年，每年資訊委外總金額都在150億以上（行政院主計處，2004），顯示資訊委外在國內也占有相當重要的角色。以下分別介紹資訊委外的定義與目的，以及資訊委外風險。

一、資訊委外的定義與目的

　　有關資訊委外的定義，過去有許多學者分別對資訊委外下了不同的定義，Lee與Kim（1999）認為，所謂資訊委外指的是：「將組織中部分或全部的資訊系統功能，交由外部承包商完成，這裡所指的資訊系統功能委外，可分成資產委外及服務委外兩大類，資產委外指

硬體、軟體及人員等的委外,而服務委外則指系統開發、系統整合、系統管理服務」。孫思源(2001)定義資訊委外為:一個組織將部分或全部的資訊系統功能,以合約方式委託外部的資訊系統承包商,於合約期間內提供資訊系統服務,包括應用系統的開發與維護、系統操作、網路通訊管理及維護、系統規劃及管理,以及其他與資訊系統相關之採購與諮詢服務等。

有關企業資訊委外的目的與原因,Yang與Huang(2000)將委外的目的分為管理、策略、科技、經濟及品質五個方面,整理如**表10-1**。

除此之外,Adeleye等人(2004)指出,在過去的二十年之間,委外的需求因為許多因素而成長,這些因素包含:

1.全球化的競爭。
2.縮小組織規模。

表10-1 資訊委外的目的與原因

構面	委外目的
管理面	激勵資訊部門,增進績效及士氣
	促進資訊部門與營運部門的溝通
	解決員工流動及缺乏的問題
	提升資訊部門的管理及控制能力
	保有部門集中或分散的彈性
策略面	專注核心能力
	策略聯盟以填補資源及技術的不足
	分散風險
	符合市場需求
科技面	獲取新的技術
	從承包商學習新的軟體管理及開發技術
經濟面	降低資訊系統開發及維護成本
	將固定成本轉為變動成本
	增加財務上的彈性
品質面	獲取更高穩定度及高效率的資訊系統
	達到更高的服務水準

資料來源:Yang & Huang (2000).

3.組織扁平化。

4.降低成本。

5.提升品質及服務的提供。

6.增進組織性的焦點。

7.增加彈性，促進轉變及專注核心能力。

二、資訊委外風險

　　資訊委外的風險並非只考慮資訊安全的部分，一般而言，我們可以將風險分為兩個層面，一種為一般常看到的一些負面結果，像是軟體開發計畫中的績效不良，另一種為導致負面產出的因子，如持續的需求變更或人員缺乏開發的背景，在業務流程重整缺乏高階主管的承諾，考慮資訊委外時業務的不確定性及員工缺乏經驗。因此Aubert等人（1998）將資訊委外風險歸納成資訊委外後的非期望結果，以及資訊委外風險因素，如**表10-2**和**表10-3**所示。

表10-2　資訊委外後的非期望結果

隱藏成本（hidden costs）	隱藏交易成本及管理成本
	隱藏服務成本
合約的困難（contractual difficulties）	高價的合約修正成本
	爭議及訴訟
	重新協商合約的困難
	鎖住（lock-in）
服務降低（service debasement）	降低服務品質
	增加服務成本
失去組織的能力 （loss of organizational competencies）	失去IT專業
	失去創新能力
	失去控制
	失去競爭優勢

資料來源：Aubert et al. (1998).

表10-3　資訊委外風險因素

承包商（agent）	投機：道德危險，不利的選擇，未完成的承諾
	缺乏委外的經驗及專業
	缺乏管理委外合約的專業及經驗
	供應商數目
客戶（principal）	缺乏委外的經驗及專業
	缺乏管理委外合約的專業及經驗
交易（transaction）	資產特殊性
	不確定性
	衡量的問題
	頻率
	活動的相互依賴
	核心能力接近
	科技的中斷

資料來源：Aubert et al. (1998).

　　由上述資料可以得知，運動休閒事業經營的資訊管理，並非單純將資訊管理委外處理就行了，因此在本章後續將進一步討論運動休閒事業經營在進行資訊委外時的步驟和注意事項。

第四節　電子商務的概念

　　全球資訊網（WWW）在近幾年間蓬勃發展。由於具備新奇和高度成長的特性，成為企業經營必須重視的一項重要議題，當電子商務網路無所不在時，商機也隨之而來，而在網際網路和全球資訊網的進展過程中，不可避免地會出現許多如稅務會計、商業法律、資訊系統風險和市場管理等等問題；加上資訊散播迅速和新手加入這個行業，因此不論你是從事何種事業經營，電子商務都是現代經營管理者必須瞭解與運用的一項企業營運功能，因此以下將分別探討電子商務的定義與內涵、電子商務的範圍、電子商務對企業管理的挑戰、企業電子

商務的困境以及運動休閒事業結合電子商務的步驟。

一、電子商務之定義與內涵

凡利用網際網路所進行的商業行為，一般統稱電子商務（Electronic Commerce, EC）。而企業早期利用電子資料交換（Electronic Data Interchange, EDI）進行企業間的採購及其他作業，即為電子商務。鄭明松等人（2004）將電子商務定義分為兩個學派：一是透過網路進行商業交易；一是泛指企業利用電腦網路改進商業流程的所有活動。

查修傑（1997）、李昌雄（1998）等學者，將電子商務解釋為網路上買賣交易行為，可包含電子資料、實體商品與無形商業服務的交換與買賣等；且資料傳遞的媒介可透過傳統的電子資料交換（EDI）與非傳統EDI網路模式，而整體環境架構則包含消費者、電子商店、金融機構與安全認證中心等。

一般而言，電子商務最常見的解釋是「藉由電腦網路將購買與銷售、產品與服務等商業活動結合在一起，進而調整交易的基礎和型態」，但是電子商務並不是只有在網路放上企業的網頁而已，它是代表商業和企業的另一種型態。電子商務主要是建構在電子交易系統上，即是將傳統的金流和物流數位化，並且發展「資訊流」，這正是電子商務的精髓。1997年，IBM提出電子商務術語，定義為：「一個安全、彈性、整合的途徑，它透過商務核心的營運系統與流程，將網際網路科技的簡便與普及相結合，以交付不同的商務價值。」IBM提出的電子商務，是將傳統的IT系統連接到網際網路，以實現電子商務。早在1970年，電子商務出現在大型公司之間，使用電子商務最常見的形式是電子資料交換（EDI）。

除了透過電腦網路進行上述之商業交易行為，直接為買賣雙方產生利潤的業務外，另一定義為利用電腦網路，支援以上業務的其他各

項活動，應該亦屬電子商務之範疇。因此，利用電腦網路所進行的商業行為，改變傳統企業商業行為轉向電子化的作業流程，皆應被包含於電子商務之中（紀文章，1997）。例如：從企業內部供應鏈與企業外部的商業交易買賣、商品物流、顧客關係管理和所有電子化作業流程與商業交易行為都屬之。

由上述說明可以得知，企業電子商務主要的目的為企業透過網際網路與資訊科技的應用，對外可拓展、建立及管理客戶關係與相關合作夥伴之關係，對內可改善企業內運作及營運之本質與競爭力。

在瞭解電子商務的定義後，接著討論有關電子商務的內涵，電子商務本身並不是一種新的產業，而是一種新的經濟活動運作方式或流程。由前面的分析可知，由於網路外部性的存在，使得網路使用者快速增加，再加上網路能夠同時解決資訊流通不易與交易成本過高的問題，故網路逐漸成為消費者乃至於廠商傳遞與獲得資訊的重要工具。這種利用網路來傳達資訊，進而使得廠商之間、消費者之間，或是消費者與廠商之間產生交易行為，便是電子商務。

電子商務既是一種經濟活動的新型態，而經濟社會中主要是由消費者與廠商所組成的，故電子商務最常見的型態就是企業對企業（Business to Business, B2B）及企業與消費者之間（Business to Consumer, B2C）兩種型態。目前電子商務的主力是在B2B。B2B興盛的原因可能在於企業之間原本便已具有一定程度的商業來往，故在購買相關產品時的信任感遠比消費者與毫無關係的企業間來得踏實；其次，企業購買相關物料的數量與金額一般也較消費者為多；第三，企業之間切入網路與電子商務的時程較B2C為久，故企業間的電子商務市場較為成熟。不過，可以預期的是，當消費者習慣了網路購物的經濟活動模式，且網路交易的法令與保護更為完備時，則B2C應是未來可以期待的另一個屬於網路的重要商機。

二、電子商務的範圍

電子商務的範圍主要含括四個網路領域：

(一)B2C（Business to Consumer）

指企業針對消費者所建立的電子商務網站，例如網路書店。B2C帶來的衝擊是讓價格更透明化，過去購買者必須花費許多時間才能蒐集到全球各地供應商的資訊。有了網際網路之後，購買者可取得的資訊愈來愈多。B2C使得整個行銷與銷售過程逐漸變成由消費者主動和操控。

(二)B2B（Business to Business）

指企業針對供應商、配銷商與企業顧客等所建立的電子商務網站。B2B帶來的衝擊是讓市場運作更有效率，在B2B中，兩個組織可以互相看見對方的保密資料，這些資料主要是進行商務活動，若能有效地借助這些共用資料，企業間之協調將更密切。

(三)C2C（Consumer to Consumer）

指提供消費者對消費者建立的電子商務網站，例如許多網站推出聊天室，消費者可在網站進行完整主題的討論；或推出線上社群，消費者花很多時間在線上蒐集資訊，與其他的消費者聊天，以及聯結一些相關網站；或主持許多論壇布告欄，讓人們在上面張貼訊息。最明顯的是，C2C通路的電子郵件，可作為數位郵局使用。C2C的發展，意謂愈來愈多的上網者可創造資訊，而不只使用資訊。他們加入網路社群，分享資訊，使網站成為影響購買決策更重要的因素。

(四)C2B（Consumer to Business）

指提供消費者對企業溝通的電子商務網站。使消費者與企業之間

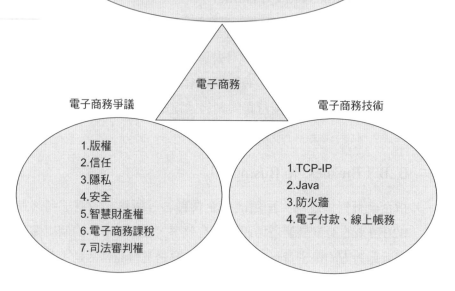

圖10-1　電子商務三角形

資料來源：陳玄玲、王明輝譯（2005）。

的溝通愈來愈容易。公司通常藉邀請潛在顧客或顧客，透過電子郵件寄出一些問題、建議，甚至抱怨等方式，鼓勵溝通表達其意見。

　　有關電子商務技術和內容的相關架構，可以從**圖10-1**得到理解。

三、電子商務對企業管理的挑戰

　　網際網路與電子商務確實創造了新的商機，並改變了行銷管道與商業行為，同時節省了大量的人力、增加交易速度及減少交易的成本。另一方面，網際網路的興起促進新興行業、增加就業機會，亦逐漸改變工作型態及就業模式。台灣目前網際網路的應用包括：線上購

物、線上教學與訓練、網路廣告、搜尋引擎、線上檢索、資料庫、線上金融等。透過電子商務交易，可以降低製造商的庫存及配送成本，提高訂貨的便利性，也間接降低消費者的購買價格。但網際網路的發展也為企業帶來許多管理上的挑戰，以下分別說明之。

(一)人力資源規劃與組織結構的變革

資訊科技的引進，對企業人力資源管理的衝擊，最先當然是改變了人力的結構。未來企業中，資訊科技人才占總員工的比例會迅速增加，而在企業人力資源規劃方面，具備資訊科技基本能力也會成為企業遴選員工時最基本的要求。此外，由於資訊科技的引進，企業必須在組織結構、人員管理及文化等方面，制訂因應之策略，如彈性化、網路式的組織設計取代機械式、科層式組織。

(二)交易安全問題

一般消費者進行網路交易時，最先考慮的便是交易安全問題，為維護企業與消費者交易進行時資料傳輸、處理與儲存安全，安全電子交易（Secure Electronic Transaction, SET）標準與防火牆便是最重要的功能，由於目前台灣的相關法令與技術尚未發展成熟，故網際網路的商業應用價值的成長仍有待多方努力。

(三)企業網站的更新與經營

今日網際網路的發達，使得企業網站數量大量增加，因此假使企業網站上的資料或互動性不足，都會破壞公司在消費者心中的形象。因此企業必須要成立一個獨立部門或是工作小組，專門負責網站的經營與維護，並在網站的形象設計、成本與效益間取得一平衡點，隨時更新資訊，並規劃出具創意性、與其他競爭公司的網站內容與行銷活動不同的網站，才能達到電子商務的功能。

四、企業電子商務的困境

電子商務的興起對於企業主而言是股強大的衝擊，企業的經營在電子商務盛行的大環境下，被迫要進行巨幅的改變，生產體系必須變得更流程化，行銷體系必須能更快反應客戶的需要，研發單位必須更快地設計出新產品，如果企業不這樣改變，在迅速發展的電子商務時代裡，隨時都有可能瞬間被淘汰，然而這樣的改變對企業也帶來了無限的希望，行銷的觸角可以無限延伸，生產體系也藉著資訊的快速傳輸而不再侷限於區域化的架構，企業的經營也開始走向全球化。然而台灣的企業有98%屬於中小企業，在運動休閒事業中也一樣，因此中小企業在導入電子商務時可能遇到的困境有以下幾種：

1. 缺乏足夠的資金可用：導入電子商務小則數十萬，大則需要數百萬的經費，對於中小企業而言，實為一大負擔。
2. 不知從何處開始導入：中小企業有的行業可能連電腦化的程度都還很弱，因此不易迅速導入網際網路的運用。
3. 缺乏專業的技術人才：一般中小企業編制，除非是稍具規模的公司，不然一般均不會有資訊系統管理人員，因此更不知要如何導入電子商務。

雖然大部分的企業都知道電子商務的重要性，也投入了相當多的資源進行電子商務導入工程，但就過去幾年眾多企業導入電子商務的實例來看，普遍的企業仍然存在著相當嚴重的管理盲點：大部分的企業都將全部的注意力放在電子商務的導入，但卻忽略企業本身的體質是否已經調整成為電子化的工作模式，導致最後電子商務無法與企業管理架構整合，甚至讓電子商務成為企業的累贅，這都是因為電子商務終究不只是一種技術工具，而是一種必須與企業管理架構緊密整合的管理方法論，在導入電子商務之前，企業必須從管理與技術兩方面同時進行，讓企業的營運架構可以適應電子商務所帶來的速度效應，

簡言之，企業的體質必須調整成為具備快速回應能力的架構，才能適應電子商務所產生的資訊快速流通效應，因此若無法先從企業基本的管理架構開始調整，或是對電子商務的本質太過於輕忽，那麼電子商務將無法順利推展。

五、運動休閒事業結合電子商務的步驟

近年來，電子商務已逐漸導入各大企業經營型態中，如零售業、製造業、旅遊業、金融業、教育業等。電子商務導入會增加部門的互動性，以及影響企業內部之運作。主要的原因乃是電子商務的價值源於通路縮短、交易流程標準化、訊息數位化、網路化，進而使採購時間縮短、溝通成本下降、價格透明，使得電子商務對產業造成衝擊。各個產業透過資訊化的過程，達到資訊與資源節省的目的，並獲得更高的企業績效。因此運動休閒產業經營管理也必須因應市場環境的改變，有效的運用電子商務所帶來的經營競爭力與優勢。

雖然電子商務是如此重要的經營議題，但是運動休閒事業該如何進入此領域？須先考慮三大問題：目的、資源和發展。

1. 想要進入電子商務的目的：企業是為了什麼目的要進入電子商務，而不是為了進入而進入。
2. 是否重新評估目前企業資源和外界環境：有多少的know-how？，準備投入多少的資源進入。
3. 是否考慮到企業結構的改變和未來的發展：不論電子商務或企業e化，目的都在於針對企業內部和外部結構的調整，改變資訊傳遞、進銷系統、主雇關係及客服系統，且電子商務不是獨立的，而是和企業一體，故須考量企業的未來遠景。

在確定自己企業的目的、評估過環境和資源、認真思考企業的結構和未來，接著有幾個步驟：

1. 蒐集相關資料和訊息，尋找相似的產業電子化的資料，成功之處何在？失敗之處何在？

2. 預估投入的成本、想導入哪些know-how和時間表，最重要的是充分和員工溝通。

3. 尋找輔導或結盟的機構，目前在台灣有能力輔導的國內外公司，至少有數十家，應多聽多比較，並蒐集相關資訊。

4. 選擇最合適的輔導合作對象，並明白表達自己企業的目的和資源。

5. 重新評估自己的優勢並隨時面對可能發生的問題。

過去許多失敗的案例，都是企業把電子商務視為獨立的業務，與企業其他的部分分離作業。因此電子商務的導入必須考量企業的未來遠景，相互配合。

第五節　運動休閒事業資訊管理的成功要素

隨著企業運用網際網路建置網站，透過電子商務提供各類服務愈來愈普及，無論是針對企業內部員工、外部客戶或上下游合作夥伴，都已經開始重視以資訊化進行各項服務，雖然企業導入資訊管理可以提升企業競爭力，然而並不是每家企業都願意導入資訊管理，甚至成功的進行企業資訊管理，因此企業成功導入資訊管理一定有一些關鍵因素，以下就運動休閒事業在進行資訊管理時的成功要素、運動休閒事業企業網站的架構以及運動休閒事業資訊委外的風險做說明。

一、運動休閒事業資訊管理的成功要素

資訊管理的關鍵成功因素大致包含以下幾點，提供運動休閒事業經營管理者參考：

(一)正確的營運模式

企業資訊管理並不是單純的把現有人工作業直接轉換為電腦作業，而是在資訊化的過程同時進行標準作業流程之調整，或進一步提升作業效益，希望能藉由改善過去仰賴眾多業務人力的成本，並提升服務效能。同時要能夠提供企業創新營運服務，例如讓客戶進行線上採購或追蹤生產情形，並進一步分析客戶需求，以進行主動行銷與服務。

(二)高階主管支持

企業推動資訊管理時，雖然大部分是以資訊單位為主，然而當遇到作業流程需要調整或是跨組織的協調時，仍然需要高階主管的支持，因此企業在成立資訊管理推動策略時，高階主管應帶頭參與，同時也要求相關部門主管須充分配合與協助。

(三)完善的推動策略

企業在推動資訊管理的過程中，必須擬訂完善的推動策略，否則容易形成只有推動單位在工作。完整的推動策略應包括：依企業目標與經營效益分階段進行以降低推動風險、建立與訓練各部門資訊種子人才、擬訂績效考核政策等策略，才能使資訊管理順利推行。

(四)慎選委外資訊廠商

許多中小型企業資訊化系統之實際建置工作往往需要委外，因此在遴選委外資訊廠商時，必須考量資訊廠商的專業、價格與服務口碑。

(五)提升企業員工的資訊素養

由於企業的資訊系統主要使用對象仍以內部員工居多，因此要有效地推動企業資訊管理，便要有計畫提升企業員工的資訊素養。

(六)善用外部資源

　　企業資訊管理必須投入企業資源，因此企業在思考如何降低日後的投資風險與資源支出時，應該要多加善用外部的資源，例如：可爭取政府各部門相關計畫之輔導；財團法人、學術機構或是相關協會諮詢，或者是透過學術機構之建教合作，引進專業技術人力，都可以節省相當多的企業資源。

二、運動休閒事業企業網站的架構

　　在今日，幾乎每家公司都設有網站，因此運動休閒事業經營，導入資訊管理的第一步便是架設企業網站，然而企業網站若沒有妥善設計，不但沒有加分效果，反而可能還會破壞企業形象。以下依據美國網站設計專家唐那夫（Joan Donogh）在 *CEO Refresher* 雜誌所說的，一個好的公司網站必備的要素，作為運動休閒事業經營e化的第一步，內容包括：

(一)清楚解釋公司的業務

　　企業網站首頁應該清楚闡示企業的願景與發展目標，換言之，要讓人在首頁能夠很清楚的知道你的公司是做什麼的。

(二)明確指出公司位置

　　網站的使用者可能來自世界的任何一個角落，因此企業網站應該清楚呈現公司總部及分公司的位置，以及公司在哪些地方提供何種產品或服務。

(三)更新資訊

　　企業網站必須定期更新網頁內容與資訊，如果網站上有日期資訊，公司也必須讓人知道資訊發布的日期與時限。

(四)讓大多數使用者都能使用網站

不同的使用者，電腦、瀏覽器及螢幕設定也不同，不可能為了你的網站而更改設備或設定，因此公司必須盡可能多測試公司的網站，確保大部分的使用者都能正常瀏覽。

(五)提供連絡公司的資訊

無論在哪一個網頁，都讓使用者能夠輕易找到連絡公司的資訊（包含電話、電子郵件、地址）。

(六)擁有公司自己的網域名稱

使用公司專屬的網域名稱能夠增加可信度，和電子郵件地址一般，避免使用Hotmail等免費電子郵件地址。

(七)具有專業性

公司網站應該避免過於複雜的背景、圖片過大過多，以致下載速度緩慢、圖像重疊等問題。

三、運動休閒事業資訊委外的風險

因為運動休閒事業大多屬中小型企業，因此就如同一般中小型企業，往往存在著一些風險，在上述的資訊委外風險中有幾點可以特別提出，作為運動休閒事業資訊委外決策時的參考：

(一)隱藏成本（hidden costs）

指的是隱藏的轉換及管理成本，一般都是源於在委外活動中，客戶缺乏經驗及專業。假如客戶沒有足夠的知識描述所希望執行的工作，或釐清及執行委外的活動，在轉換的過程中就極有可能會面臨需要增加非預期成本的問題。

(二)鎖定（lock-in）

通常是因為先前所簽定的合約裡有做了一些特殊的投資，例如開了一些特殊的規格，結果在面臨更約時，假如沒有其他承包廠可以選擇或願意承接，那就只能和原承包商續約，而該承包商可能因為客戶可選擇性不多，所以提高價格。

(三)高價的合約修正成本（costly contractual amendments）

和委外活動不確定的程度有關，當需求條件、服務等級沒有被清楚的定義，客戶很容易就會需要調整需求，合約就必須要修改，而這樣的合約修改，通常就會增加成本。

(四)服務品質降低（service debasement）

可能是由多種風險因素造成的，一個委外的工作可能和保留在原公司內部執行的工作有互相依賴的關係，當這個工作被委外時，它可能期望在公司外部被執行，也因此常有認知上的混亂而造成服務品質的降低。

(五)增加服務成本（increased costs of services）

可能導因於承包商的投機行為，承包商可能為了要從合作關係中獲得更高的利潤而想要索取更高的價格，如果客戶沒有足夠的經驗及專業去管理委外的合約，承包商的投機行為便會時常發生，造成重大的衝擊。

 結　語

日新月異的資訊科技的確為人們和企業經營帶來許多便利。在現代社會，無論個人、組織或企業，無不和資訊科技密切關聯。「資訊

系統」是企業組織中負責資訊蒐集、儲存與傳播的體系，藉此以輔助企業之決策、控制、領導以及溝通協調等內部運作功能。資訊系統藉由輸入（input）、處理（process）與輸出（output）的機制，轉化資料為有用的資訊。資訊科技的技術更對企業管理有相當大的助益，近年來企業電子化蔚為風潮，導入資訊系統，建立電子化企業，成為時下企業管理的熱門議題。SCM、ERP、CRM、POS等等資訊系統，更是企業經營管理必須運用的工具。在今日，資訊科技改變企業經營的環境，過去的經營法則不再適用，新產業、新經營模式不斷地出現，資訊系統也改以客戶為中心，隨外部環境不同而調整企業內部，以滿足客戶需求為優先。資訊系統的定位不再只是資訊管理的工具，整合範圍也從企業內部延伸至企業外部，進而成為供應鏈上所有成員的資訊平台。企業經營的規劃與策略也和資訊系統密切相關，因此資訊管理是運動休閒事業管理者必須認識與瞭解的重要議題，同時更是運動休閒事業在現代市場中的重要競爭工具。

個案探討 10-1 企業社群經營

臉書粉絲團成為行銷新寵兒

在過去，企業從傳統行銷跨足到網路行銷的第一步，就是設立企業網站，讓消費者可以在網路世界中，找到企業的專屬資料。然而在今日如此的行銷方式已經落伍了，因為企業網站與消費者的溝通是單向的，缺乏主動性與互動性，因此許多企業開始運用更新的行銷利器——臉書粉絲團。舉凡想凝聚人潮的餐廳、宣傳新產品的公司，在今日除了運用傳統廣告宣傳手法外，更多的企業主現在多會搭配社群行銷，透過臉書的粉絲專頁，可針對小團體打廣告的特性，成為企業主區別消費族群、強打特色行銷、提升公司能見度的利器。

事實上，台灣人很愛用臉書，根據臉書（Facebook）官方統計，臉書在台灣的滲透率是亞洲第一，而據Alexa網站排名，臉書是台灣流量排名第二熱門的網站，僅次入口網站Yahoo奇摩。無論是個人PO美食照片、旅遊經歷、抒發心情，企業也利用臉書作為經營粉絲團，與人互動、發布消息的平台，因為用臉書可以降低行銷成本，可以在社群中創造新話題，無形之中，讓更多網友為企業品牌打廣告。

而在運動休閒產業的運用實例上也越來越普遍，例如：iFit愛瘦身原本是個經營瘦身經驗分享的粉絲團，現在已和不少瘦身相關產品結合，推出合購優惠活動。運動健身俱樂部也開始經營臉書社群，民眾只要上「新莊國民運動中心臉書粉絲團」按讚加分享，就可享游泳館及體適能館2人同行1人免費優惠。許多體育活動的行銷宣傳也都透過臉書，台北市政府體育局在2017台北世大運臉書粉絲團推出學生專屬的「世大運瘋校園！NBA台北站贈票活動」，學生朋友只要按讚加入世大運粉絲團，在活動圖文留下指定通關密語：「我是學生 我挺世大運！」，便有機會到小巨蛋現場，近距離觀賞

火箭隊對戰溜馬隊的精采賽事，親臨現場體驗NBA的籃球旋風！希望藉此吸引更多學生族群加入2017台北世大運粉絲團，隨時掌握世大運的最新消息。

 問題討論

今日網際網路的發達，使得企業網站的數量大量的快速增加，然而企業網站往往是單向的，使得互動性不足，同時在經營與管理上也往往無法快速更新，在上述例子中，可以帶給運動休閒產業什麼樣的企業行銷啟示？

個案探討 10-2　資訊管理系統的開發與建置

教育部全國各級學校運動人才資料庫建置計畫介紹

　　教育部體育署為建構並維護我國運動賽會成績資料，作為選才、育才、成才之參考，並提供學術及科學研究，因此委託國立中正大學體育研究發展中心與電子計算機中心辦理「全國各級學校運動人才資料庫」建置計畫。其計畫目標有下列三項：

一、全中運及全大運賽會資訊的系統性需求評估。

二、建置全中運及全大運的註冊登錄、網路報名及成績紀錄系統。

三、全國各級學校競技運動人才資料庫、運動成績資料庫之系統開發及訂定資料交換標準格式。

　　在過去，歷年來的國內大型運動賽事，有關運動資訊系統建置，均投入相當多的人力物力進行開發，無論報名、競賽及成績紀錄等系統都相當複雜，然而卻因缺乏共同的資訊處理平台，因此在比賽結束後，成績紀錄均無法有效保留，使各項紀錄的統計分析與運用受到限制。因此教育部委託中正大學所建構的運動人才資料庫便是先由建置全中運及全大運的註冊登錄、報名及成績系統切入，將選手資料建檔儲存，除了供各級賽會使用之外。經過多年的資料累積之後，便可進一步將國內學校優秀運動人才動態與運動成績統計資料，供作各項運動專業訓練和比賽的綜合使用。

　　而透過資訊管理系統開發與建構的方式，可以依據承辦單位、教練、選手、媒體等資訊需求類別與層級不同，提供重要運動資訊，讓運動員比賽成績透明、公開，並提升賽會管理效率，對提升我國的運動實力將會有正面的幫助，也可以奠定我國的運動專業資訊運用基礎，呈現運動資訊統合運用的水平，進而強化我國運動競技實力。

![問題討論] 問題討論

　　在過去國內許多重要的大型運動賽會，常常因為缺乏完整的資訊處理平台，造成比賽結束後，許多重要的資訊和成績紀錄均無法保留，而透過資訊管理系統的建置將對國內運動賽會帶來哪些正面的效益？

參考文獻

一、中文部分

行政院主計處電子處理資料中心研究訓練組（2004）。「台閩地區電腦應用概況報告」、「電腦應用概況調查」。行政院主計處電子處理資料中心。

李昌雄（1998）。《商業自動化與電子商務導論》。台北：華泰。

查修傑譯（1997）。Burstein, D. & Kline, D.著。《決戰資訊高速公路》。台北：遠流。

紀文章（1997）。〈Internet的應用與管理〉。《網路通訊》，5月號，頁116-119。

陳玄玲、王明輝譯（2005）。《資訊管理導論》。台北：普林斯頓。

孫思源（2001）。《由社會交換理論探討資訊系統委外合夥關係之影響因素》。國立中山大學資訊管理學系博士論文。

鄭明松、陳信益、林佳惠（2004）。〈影響企業導入電子商務績效之企業內部因素之探討〉。《中華管理學報》，28(1)，頁1-22。

二、外文部分

Adeleye, B. C., Fenio Annansingh & Miguel Baptista Nunes (2004). Risk management practices in IS outsourcing: An investigation into commercial banks in Nigeria. *International Journal of Information Management, 24*, 167-180.

Aubert, Benoit A., Michel Patry & Suzanne Rivard (1998). Assessing the Risk of IT Outsourcing. http://www.cirano.qc.ca/pdf/publication/98s-16.pdf[2004]; (CIRANO Working Papers 98s-16; CIRANO).

Lee, Jae-Nam & Young-Gul Kim (1999). Effect of partnership quality on IS outsourcing: Conceptual framework and empirical validation. *Journal of Management Information Systems,15*(4), 29-61.

Yang, Chyan & Jen-Bor Huang (2000). A decision model for IS outsourcing. *International Journal of Information Management, 20*, 225-239.

Chapter 11

運動休閒事業科技管理

閱讀完本章，你應該能：

- 瞭解科技管理的定義與範疇
- 知道技術移轉的意涵與類型
- 明白研發策略聯盟的概念
- 清楚智慧財產權的定義與內容
- 瞭解企業研發管理的內涵

 前　言

　　自二十一世紀進入知識經濟時代以來，幾乎所有企業都瞭解，唯有不斷的研發創新，才是企業在市場中生存的重要關鍵，新產品與服務的研發日益成為企業成功經營的核心，所以唯有持續推出新產品與服務，才能將使企業立於不敗之地，而創新研發的關鍵則取決於對新產品研發團隊的成功管理。因此如何提高研發團隊的效能，降低成本，提高研發經費的使用效益，是目前企業迫切需要解決的難題。

　　科技管理的起源，早期主要是針對科技產業發展所面臨的複雜問題，很難以單一的學門來解決或面對，因此希望透過跨領域間的介面，找到問題的解答，尤其在今日二十一世紀是知識經濟時代，更是科技與創新的時代，隨著科技發展，企業經營必須依賴科技創造更多優良的產品與附加價值，在過去幾十年來，台灣逐步發展成為高科技產品的產業重鎮，在高科技產品與技術發展中，對於企業經營而言，大部分以生產技術的科技為主流，近年來，政府與許多企業組織才開始逐步重視科技與管理之研究發展。面對未來全球化與知識經濟時代的來臨，運動休閒產業的經營，一方面必須加強科技化的生產與研發，另一方面則是必須重視企業經營的科技管理，在高科技時代之各種經濟活動與產品問題，若能透過科技管理之研究與探討，將使產業發展更順暢，公司治理更有績效，無論是運動休閒用品製造業的生產研發，或是運動休閒服務業的資訊科技導入，都是運動休閒科系的學生必須瞭解的，同時也必須提升科技與現代化管理的素養。根據上述之說明，本章將分別介紹科技管理的定義與範疇、技術的取得與轉移、研發策略聯盟的概念、智慧財產權的意涵，來理解未來運動休閒事業如何進行科技管理。

第一節　科技管理的定義

什麼是科技管理？包含哪些範疇？對於現代企業經營有何重要性？一般企業對於科技管理往往會產生什麼樣的誤解？以下分別說明之。

一、科技管理的定義

科技管理（Management of Technology, MOT）的定義為何？科技管理包含了科技與管理兩部分，意即如何透過管理的方法，使科技的開發、運用與擴散能對組織帶來最大的利潤。Khalil（2000）指出，所謂的科技管理即是在研究如何管理科技的創造、取得以及開發技術的系統，以創造出最大價值。由此可知，科技管理的核心在於「科技」，意即透過科技的運用能為組織創造最大的價值。在科技管理的領域中，科技是價值創造中最具影響力的因素。

科技管理的重點在於科技乃為價值創造過程中最重要的因素。因此科技管理係指如何管理科技的創造、取得以及開發技術的系統，以創造出最大的價值。然而科技與發明的本身不一定可以貢獻價值，構想的形成而沒開發成技術，甚至只是專利權，都不能為組織帶來實質的報酬。因此當科技可以被商業化以實際滿足顧客需求，或是可以幫助組織達成策略、營運目標時，科技的價值才是真實的，才能為組織創造財富。

二、科技管理的範疇

科技管理是一個跨領域學門，其討論的範圍包括科技相關系統的互動。因此科技管理乃是整合了工程、商學和管理的專業學問，用以計畫、開發、執行和實現組織中的科技能力，以達成組織策略和運

作的目標。從定位來看，科技管理主要連結管理、商業及工程三個學門，而間接較相關的科目，則為法律、社會及科學三個學門，分別說明如下：

1. 在直接學門方面：科技管理必須整合管理、商業及工程三個學門，包括管理學門的規劃、組織、領導與控制；商業學門的生產、行銷、人力資源、研發、財務的界面；透過工程學門的技術科技，針對企業經營管理問題，提出實際可行的解決方案。

2. 在間接學門方面：包括了法律學門、社會學門以及相關科技的創新，都必須和我們的社會生活息息相關，因此不能只就單一面向思考，而是和其他學門領域做整合。

隨著科技環境的進步以及科技管理知識的運用、軟體技術的大量應用及服務部門的興起，現代科技管理的重要議題可以歸納整理出以下幾點，更可以清楚看出現代科技管理的重點與範疇：

1. 應用軟體服務的技術：如企業資源規劃、供應鏈等，改變現有的工作流程。

2. 整合服務及製造技術：如全球運籌、產品配銷的技術受到重視。

3. 整合技術變革及組織變革：如企業再造、企業瘦身、減少層級等議題。

4. 善用技術工具來管理：如群組軟體、工作流程軟體、專家系統，如何用於實際管理工作，增加管理效能。

根據上述科技管理的重點與範疇，無論是生產流程、組織變革或是相關技術軟體的運用，其實都和運動休閒事業經營有密切的相關，然而卻很容易被運動休閒科系學生所忽略。

三、科技管理的重要性

在當前高度競爭與不確定性的企業環境下，企業經營努力追求以掌握市場先機，創造一整體性的競爭利益。其中，科技管理居於關鍵性之地位。因為科技能夠影響企業產品屬性及價值鏈中的每一環節，因此，各企業無不致力於科技管理，以有效發展關鍵技術，換言之，當企業面對充滿不確定性的競爭環境時，唯有借助科技管理，方能有效掌握市場利基，提升其競爭力，以下就三方面來說明科技管理的重要性。

(一)在競爭對象方面

隨著全球化的來臨，當前的企業經營環境，不只是和國內廠商相競爭，亦必須和跨國的連鎖企業競爭，此時企業唯藉由掌握最新技術發展動向，並提高生產力，才能具備國際競爭力。

(二)在用戶市場方面

隨著個人所得及教育水準的提升，消費者的自主性與風格增強，使得對產品需求的複雜與多樣性大增，消費者不僅需要高品質的產品，對於價格的要求也大增，明顯擴大企業的競爭壓力，因此唯有透過科技能有效管理，建立一具有快速反應和生產力的企業組織。

(三)在資源與環境方面

隨著消費大眾對生態與環境的重視，使得環境的管制標準與要求大幅增加。因此企業組織無論在生產或是運輸方面，都必須依賴科技管理提供一套完善的資源運用方案，才能增強企業對不確定環境的因應能力。

四、科技管理常見的誤解

　　一般而言，科技管理常見的誤解有兩個，一個是科技管理僅適用於高科技產業；另一個則是企業進行科技管理一定要投入龐大資金與複雜的資訊系統，以下分別解釋這兩種誤解。

(一)科技管理僅適用於高科技產業

　　首先一般人常會以科技管理字面上的意義來解讀科技管理僅適用於高科技產業，對於傳統產業或是流通業等是不適用的。事實上這是一個很嚴重的誤解，任何的產業與企業皆需使用到技術，無論是運動用品製造業或是運動休閒服務業，其差異僅在於技術的型態與類型有所不同而已。技術的引進與利用對大部分企業的經營績效皆有相當重大的影響。因此，科技的管理對企業競爭力的提升扮演著重要的角色。換言之，運動休閒事業的經營者必須思索如何掌握技術的優勢，並進一步研究如何將此優勢化為公司整體競爭力，這一連串的思維與議題都屬於科技管理的範疇。因此，運動休閒事業的各項範疇都需要科技管理。

(二)企業進行科技管理一定要投入龐大資金與複雜的資訊系統

　　科技管理的概念也容易讓一般人認為企業導入科技管理，一定要投入龐大資金與複雜的資訊系統，事實不然，以在全球有五百多個據點的西班牙知名服飾連鎖店Zara為例，零售店裡沒有個人電腦，只有POS（銷售點分析系統）終端機；傳送資訊時，則以數據機撥號連線傳回公司。公司的IT人員不過五十人，占員工人數不到0.5%。因此企業是不需要投入龐大資金與複雜的資訊系統，只要把握以下五個原則，就能正確的運用資訊管理：

1. 科技管理只能協助人做判斷，不能取代人。

2. 電腦化要標準化，並且有焦點。

3. 技術方案要從內部開始，而不是由科技專家來告訴企業必須要有什麼。

4. 流程就是重點。

5. 將策略管理與科技管理結合。

焦點話題11-1

運動休閒科技化，RFID在運動產業上的運用與發展

　　無線射頻辨識（Radio Frequency Identification, RFID）是一種「自動化」且「非接觸性」的訊號辨識技術，因此透過一張RFID（無線射頻辨識系統）卡片，就可在高爾夫球場、餐廳、飯店等服務場所，進行自動辨識身分、記錄消費資訊、資料管理等用途，具備感應票券一卡通功能。在功能上，RFID主要在提升營運效率並降低營運成本，因此近年來RFID在交通物流業、圖書館、餐廳與旅館等服務業中也有很好之應用。而RFID之目的除了提升營運效率與降低營運成本外，更可藉由高科技的設備來提升服務品質與顧客滿意度。

　　RFID在體育運動領域的運用方面，最常見的是配合RFID腕帶式晶片將其應用在國際馬拉松和路跑活動。除此之外，也慢慢被普遍運用到健身俱樂部及高爾夫球場，可以利用該系統具備身分識別、定位追蹤及資料可攜的三大特性，讓持有RFID會員卡之會員，透過RFID系統來進行非接觸的身分辨識，使用俱樂部設施皆可做出完整記錄與辨識，高爾夫球會員則可使用會員卡來操作球車電子記分板、透過球車電腦來預約點餐，打完球之後會員在球場的移動路徑與擊球的相關資料均會被分析，而對於俱樂部管理和行銷部分，則可依據會員的資料進行分析，進而提升服務品質、降低營運成本和推出相關的行銷計畫等。

295

前幾年，經濟部工業局、鞋技中心、全國高爾夫花園球場、國興資訊等單位，也曾共同發表高爾夫球場導入RFID應用成果，展現全國高爾夫球場建置RFID系統科技服務顧客的情形。透過RFID以感應方式進行快速精準的會員資料管理、身分辨識，將消費記錄顯示在卡片上，為業者省卻繁瑣的作業流程。除此之外，可再結合球場附近旅遊景點、餐飲、民宿、文化創意等產業，成為類似悠遊卡的功能。展望未來，RFID更可以擴大運用至其他運動休閒服務產業，例如：門票、機票、醫療等異業結合或飯店管理應用延伸，由此可見運動休閒科技管理議題的重要性。

第二節　技術移轉的定義與類型

企業為了尋找更具競爭力的生產資源，為了更接近市場客戶，已紛紛到海外投資設廠。同時也因為全球化發展策略，有些是到低度開發國家進行投資，有些是尋求更高層次的技術來研發新產品。不論是前者或後者，都有技術移轉產生，海外設廠除了資金投入以外，必然也涉及技術移轉的議題。因此以下將分別介紹技術移轉的定義、技術移轉的類型以及影響技術移轉的因素。

一、技術移轉的定義

所謂技術移轉是指某一地區、組織或國家所使用的技術，為引進到其他地區、組織或國家使用，換言之，技術移轉就是將科技或技術，由某一個人或群體，透過某一程序，傳給另一個人或群體，並且使科技接受者能應用所接受的科技知識，處理所面臨的問題。在技術移轉的過程中，必須先確定將轉移的技術是什麼（What）？再探討由機構內的哪些人（Who）來執行？用什麼程序（How）？以及多長的時間內（When）完成移轉？

除此之外，我們也可以從幾位學者的定義中來瞭解技術移轉的意涵，劉常勇（1998）認為，所謂技術移轉是將無形的技術知識或有形的技術設備，在供需兩造間經由某種媒介方式傳送，以滿足供需雙方的要求與目標。楊君琦（2000）認為，技術移轉乃指將技術從一方移轉到另一方的互動過程，目的是在協助接受者改進或製造新的產品獲取利益，與提升企業競爭力。Robinson（1988）認為，技術移轉是移轉者與接受移轉者之間的一種關係。技術移轉不是一次就結束的活動，而是技術在接受移轉者間持續擴散的連續過程。

由上述的定義中可以得知，企業技術創新能力的來源，除了透過內部資源整合之外，亦應該掌握環境變動的趨勢與其他企業建立良好的合作關係。可透過技術授權或是購買技術等形式取得企業外部的技術資源，以增進企業內部技術創新之能量。這種由外而內，透過不同通路，以直接或間接移轉技術之過程，便稱之為技術移轉（林子敬，2000）。

二、技術移轉的類型

技術的取得方式乃是技術策略的多重構面之一，此為技術策略管理者所必須加以重視的，以下分別介紹技術取得方式與技術移轉。

(一)技術取得方式

技術的取得方式包括自行研發、對外購置、委託研發、合作研發、契約方式等，以下介紹幾種常見的科技取得方式：

1.研發聯盟：兩個（含）以上的廠商，基於提升技術水準的共同策略，依據共同協議，在特定時間內，從事共同技術研發活動。

2.技術合作：技術合作的方式包括研究契約與少量資本投資、技術使用權、企業同盟、購併等方式。

3.國際聯合開發方式：包括風險投資、少量投資人擁有少量所有權、與特定經銷商建立密切整合、與先進客戶建立密切的關係、契約性合作、主動授予使用權等方式。

4.技術合夥的型態：包括分工合作、經銷合作、公司網路、員工創業等方式。

(二)技術移轉

　　Brooks（1966）依技術擴散方向之不同，區分為水平技術移轉（horizontal transfer）與垂直技術移轉（vertical transfer）。前者係指技術由一個體向另一個體的移轉；後者則指技術由一個發展階段向另一發展階段邁進。

　　Santikarn（1981）認為，技術移轉分為整套式與分散式兩種。前者又稱為外人直接投資，由國外技術提供者提供技術，另外並參與部分乃至全部資金的管理與控制，由於技術是在同一公司內部流通，意指技術知識由國外員工流向本國員工；然後再隨著員工流動將技術擴散至其他廠商，而發生「外部技術移轉」。後者則包括文獻、展覽會、研討會、伴隨機器購買的服務、政府研究機構、授權生產及聘請技術顧問等方式。

　　曾信超、王文賢（1993）針對工業技術研究院與民間業者進行技術移轉常用的模式歸類，得到十種模式：技術授權、先期開發聯盟、合作承包、客戶委託、聯合制訂規格、合作開發、先期授權、原型授權、產品聯盟、形成獨立公司。

　　由上述資料可以得知，技術移轉的類型可以依照不同的面向做出分類，大致可以包括以下幾種：

1.從新知的類別區分：包括同科域移轉、跨科域移轉等技術移轉。

2.從機構之對象不同來區分：由非營利機構技術移轉至營利機

構、國際公司間移轉、跨國公司對海外子公司移轉、企業之間
的移轉和公司內之移轉。

三、影響技術移轉的因素

當台灣產業逐步向海外市場進軍時,大都主張低附加價值生產製
造活動移轉海外,而將高附加價值之研發保留在台灣。因此,海外子
公司的地位也由初期扮演生產代工的角色,提升至零件供應管理本地
化,進而能夠改進現有產品設計以符合區域市場需求,最後具備完全
自主的產品創新能力。

(一)成功知識移轉之關鍵因素

根據Cummings與Teng(2003)對知識移轉之研究發現,成功的知
識移轉有以下四點關鍵因素:

1.移轉雙方的研發單位都能清楚瞭解所要移轉的供給方知識為
 何。
2.藉由一個清晰的說明過程,讓需求方能取得供給方的知識。
3.供需雙方知識基礎的程度相同。
4.供需雙方的知識移轉互動程度相同。

(二)影響技術移轉機制之環境因素

而多數影響技術移轉成功與否的關鍵因素,主要集中在技術供應
方與技術接受方,雙方企業的組織內部適應等相關因素,包含組織發
展、組織內人才調適與學習、合約規定雙方的權利義務等。而影響技
術移轉的機制,則集中於以下的環境因素(楊樹桓,2003):

◆技術服務業是否健全

技術移轉雙方都需要技術移轉的相關法律知識、技術搜尋知識、

技轉管理機制、移轉人員訓練等專業服務，因此技術服務業是否健全，對於技術移轉是否能有效地進行日顯重要。

◆法律規範是否完整

技術移轉的法律規範完整，能幫助技轉雙方在明確的法律架構下進行。

◆投資與融資機制是否存在

技術授權金以及引進新技術時所需的廠房、設備都需要資金方能有效推動，因此企業能否自資金市場籌募足夠資金，或是經由融資以獲得資金，將影響技術交易的進行。

◆人才供應是否充分

新技術引進需要足夠的科技人才，方能有效地進行後續研發，因此人才供應的質與量，將直接影響技術移轉的運作。

第三節　研發策略聯盟

現代企業維持競爭力優勢的唯一方式就是持續競爭，而其中可以依循的模式包含：(1)大型化：透過規模經濟、範疇經濟等以降低成本或分散風險；(2)全球化：透過國際行銷、國際直接投資、國際策略聯盟以求擴張市場、尋求資源、克服貿易障礙、分散風險。因此策略聯盟導向的技術研發，這種屬於低風險性的策略方式，也應運而生了。

策略聯盟源於企業組織之間，主要的目的在於探求彼此間的互補關係，為了突破困境以及提升競爭優勢而建立的長期或短期合作關係，因此參與策略聯盟的組織，必須建立相互間溝通、協調的合作機制，同時也必須各自投入資金、人力、技能等相關資源，以合作代替競爭，共同分擔風險，分享利益，又保有組織獨立特性的夥伴關係

（伍宗賢，2000）。以下分別介紹策略聯盟的概念架構、策略聯盟的理論基礎以及策略聯盟的合作關係形式。

一、策略聯盟的概念架構

　　策略聯盟是指企業間以聯盟作為合作策略，目標在於解決公司的問題。根據統計，在已開發國家中，許多大公司的業務有50%以上來自策略聯盟，而在世界上國際性策略聯盟每年也有30%的成長（邱義城，1998）。因此講求「合作互補」的策略聯盟，已經成為中小企業以小搏大，因應國際競爭的有效途徑。方清居（2000）認為，「策略聯盟是個人或組織間為維持或提升競爭力優勢，以長期性、全面性的利益為考量，聯合起來追求共同目標，期能自行掌握個人或組織之命運所做的合作性或協議性結合」。換言之，策略聯盟是「兩個或兩個以上企業為了某種特殊的策略目標，建立合作或協議之關係，而在生產、銷售、研究、開發等技術上結合或交換功能，並且相互提供價值活動與企業資源，以利共同目的之達成的企業行為」（巫忠信，2003）。Barney（1991）則定義為，「策略聯盟是兩個公司在研發、製造或銷售及服務上合作，藉以達到資源互補的綜效」。

　　根據上述的定義與分析，可以歸納整理出幾個有關策略聯盟定義上的重點：

1. 組織間應建立合作性的夥伴關係，建構出彼此間的溝通、協調與彼此依存的合作關係。
2. 策略聯盟的所有夥伴組織須各自投入資金、人力、技能和物力資源，以建立互相支援的資源網絡。
3. 建立長期的策略性目標，以合作代替競爭，共同分擔風險、分享利益，具有共同價值鏈，又保有組織獨立特性的夥伴關係。

二、策略聯盟的理論基礎

國內有關策略聯盟的研究大多以企業界和產業界的策略聯盟居多，與策略聯盟相關的合作理論則有：交易成本理論、組織間關係理論、共生行銷理論等，以下分別敘述其理論的論點：

(一)交易成本理論

許多研究者常將「交易成本理論」與「策略理論」相提並論。策略聯盟視合作為影響組織競爭地位之一種手段，合作動機甚多，包括降低風險、技術互補等。合作關係的產生可以使生產與交易的總成本降至最低，同時也可以因為競爭地位的改善而使其利潤達到最大。

(二)組織間關係理論

探討組織間相互的協定，其視野擴及合作後的大集群組織運作，提供另一層面的思考。就關係形式來看，有雙邊關係、組合關係、網路關係；就合作類型來看，則有垂直整合、水平整合、聯盟、董事連結、互惠、社會連結等類型。

(三)共生行銷理論

係指兩個或兩個以上的獨立組織為了提高彼此的市場潛量所做的資源或活動結盟。而所謂的資源涵蓋研究發展、技術人員、製造生產、市場研究、銷售團隊、配銷通路及財力等資源，共生行銷常見的類型則有：授權、技術交換、協會、聯合產品或技術開發、行銷協定、共用配銷體系、結合廣告或促銷活動等。

由上述的理論基礎可以得知，企業界或其他不同組織建立策略聯盟將具有不同的想法與考量因素，或許是因為考量到交易成本的因素，也有可能是為了建立組織或企業界之間的互動關係，或者是為了拓展市場所做的資源或活動結盟等等。

三、策略聯盟的合作關係形式

組織間若能有效透過合作關係的建立，常常可以達到降低成本、分散風險、提高競爭力以及有效取得關鍵資源等好處，因此夥伴關係的合作形式便相當重要，根據Bleeke與Ernst（1991）、Kanter（2001）等學者對於企業策略聯盟的研究，策略聯盟夥伴關係的合作形式可以被歸納為以下五種：

(一)策略性夥伴關係

策略性夥伴關係指享有共同目標、為共同目標努力，並承諾此為高度相互依賴的關係。

(二)契約式夥伴關係

非以價格作為契約關係的決定因素，契約關係的建立表示雙方組織對彼此能力的肯定，同時雙方日益增加的技術合作與資訊交流活動，讓價值活動的完成必須由雙方共同努力才能取得利益和意義。

(三)價值鏈夥伴關係

組織雙方能貢獻不同卻互補的技能，使得雙方的技術與能力得以整合，為最終的顧客創造價值。

(四)夥伴關係

夥伴關係是一種存在於兩個組織間的長期關係，這種長期關係的維持是基於長期間承諾下的一種相互、持續性的關係，彼此間存有資訊共享、風險同擔與利益共有的關係。

(五)策略性合作關係

合作關係起始於組織為對抗競爭對手而與其他相關組織進行合作發展的關係。

　　上述五種夥伴關係的合作形式，均是以「雙贏」和「創造利潤的共享」為組織間建立策略聯盟的基本核心關係。也顯示夥伴關係的建立，對於企業經營的效益與重要性。

第四節　智慧財產權

　　二十世紀末期，先進國家企業組織在商業市場競爭中，以智慧財產權的保護與應用，當作最重要的策略工具，許多跨國企業積極投入專利、商標的研發與申請，並以此作為市場商品競爭的武器，因此運動休閒事業的經營管理者，在企業的產品和服務上，往往會牽涉許多與智慧財產權相關的事項，因此對於智慧財產權必須要有一定的認知。以下分別介紹智慧財產權的定義、智慧財產權的性質以及與智慧財產權相關的法規。

一、智慧財產權的定義

　　「智慧財產權」（Intellectual Property Rights, IPR），係指人類精神活動之成果而能產生財產上之價值者，由法律所創設之一種權利。因此，「智慧財產權」必須兼具「人類精神活動之成果」，以及能「產生財產上價值」之特性。依據1967年7月14日於斯德哥爾摩簽定，1970年生效之「成立世界智慧財產權組織公約」第二條第八款規定，「智慧財產權」包括以下之權利：

　　1.文學、藝術及科學之著作。

　　2.表演人之表演、錄音及廣播。

　　3.人類之任何發明。

　　4.科學上之發現。

　　5.產業上之新型及新式樣。

6.製造標章、商業標章及服務標章，商業名稱及營業標記。

7.不公平競爭之防止。

8.其他在產業、科學、文學及藝術領域中，由精神活動所產生之權利。

　　智慧財產權法制之立法目的，在於透過法律，提供創作或發明人專有排他的權利，使其得自行就其智慧成果加以利用，或授權他人利用，以獲得經濟上或名聲上之回報，鼓勵有能力創作發明之人願意完成更多更好的智慧成果，供社會大眾之利用，提升人類經濟、文化及科技之發展。因此，智慧財產權法制之終極目的是在提升人類經濟、文化及科技之發展，而保護創作或發明人之權利其實僅是達到此一終極目標之中間手段（章忠信，2000）。

　　此外，根據1993年在烏拉圭回合談判協議達成的「與貿易有關之智慧財產權協定」，該協定所規範的智慧財產權計有：

1.著作權與相關權利。

2.商標。

3.產地標示。

4.產業設計。

5.專利。

6.積體電路之電路布局。

7.未公開資訊之保護。

8.對授權契約違反競爭行為之管理。

　　由上述協定觀之，「智慧財產權」之概念所涵蓋之範圍實際上相當廣，不僅包括「人類運用心智能力創作成果」之法律保護，也涵蓋研究發展以智慧財產權交易的競爭行為。前者稱為狹義的智慧財產權，後者為廣義的智慧財產權。

二、智慧財產權的性質

以下就不同智慧財產權來分別說明其性質：

(一)專利權

專利權在性質上只是一種禁止他人為特定行為之權利，並非賦予權利人支配其發明的權利，所以專利權沒有積極自行使用發明的權利。換句話說，專利權人能否實施自己的發明，完全以自己的發明上有無他人取得專利的發明存在。

(二)著作權

著作權法給予著作人的權利，是著作人對其著作的特定使用方法享有排他的權利，即著作權人在其著作上只有重製，改作、公開口述、公開演出、公開上映、公開播送、公開展示等使用方法的專有權利，因此和專利權的性質有所不同。

(三)商標專用權

商標的功能是在表彰商品來源，所以法律賦予商標所有人的權利，是排除他人以相同或類似的商標使用於相同或類似的商品上使消費者混淆的權利。不過商標必須要和其相對應的商品結合才有意義，所以商標專用權之標的是由商標圖樣與使用商品所構成的複合體，不是商標圖樣本身，更不是使用該商標的商品。

三、智慧財產權相關的法規

根據經濟部智慧財產局資料，與智慧財產權相關的法規有以下幾種：

(一)著作權法

為保障著作人著作權益，調和社會公共利益，促進國家文化發展，特制定本法。本法未規定者，適用其他法律之規定。本法主管機關為經濟部。

(二)商標法

為保障商標權及消費者利益，維護市場公平競爭，促進工商企業正常發展，特制定本法。

(三)專利法

為鼓勵、保護、利用發明與創作，以促進產業發展，特制定本法。

(四)營業秘密法

為保障營業秘密，維護產業倫理與競爭秩序，調和社會公共利益，特制定本法。本法未規定者，適用其他法律之規定。

(五)公平交易法

為維護交易秩序與消費者利益，確保公平競爭，促進經濟之安定與繁榮，特制定本法；本法未規定者，適用其他有關法律之規定。

(六)積體電路電路布局保護法

為保障積體電路電路布局，並調和社會公共利益，以促進國家科技及經濟之健全發展，特制定本法。

(七)光碟管理條例

為光碟之管理，依本條例之規定；本條例未規定者，適用其他有關法律之規定。事業製造預錄式光碟應向主管機關申請許可，並經核

發許可文件後，始得從事製造。事業製造空白光碟，事前應向主管機關申報。前二項申請許可及申報之程序、內容、應備文件及其他應遵行事項之辦法，由主管機關定之。

除此之外，從**表11-1**可以看出智慧財產權法律的摘要。

第五節　現代研發管理

台灣之企業接單型態漸由OEM（代工製造商）轉型為ODM（原創設計廠商），新產品研發技術速度加快，因此誰能以較短之時間研發出新產品，即搶占市場利基與先機。而橫跨管理及技術研究、兼備理性與感性的研發管理人才，更成為領航未來的關鍵人物，尤其在台灣企業邁向國際化、全球化的同時，如何在跨國營運的模式下，取得最佳的研發成果，即成為一大挑戰。

根據調查，雖然研發管理工作並非極度困難，但多數研發主管

表11-1　智慧財產權法律的摘要

種類	它有什麼用途？	可持續多久？	對於資訊科技的影響
專利	給予專利權擁有人一段固定時間的專用權利以保護其發明	從專利生效日期二十年內	硬體 商業模式
版權	所保護的是創意的表達方式，而不是創意本身	作者活著的期間再加上七十年	網頁內容 電腦程式 數位音樂
商標與行業標誌	可用來識別某項產品或是具有商業行為的企業所使用的字句或符號	沒有期限，只要擁有人想要繼續使用這個標誌都可以	誤用或非法使用
商業機密	若個人或公司不希望在二十年後放棄專利的保護時可採用	只要公司有採取合理的措施來保護他們的商業機密	罕用，因為資訊科技的變化太快

資料來源：陳玄玲、王明輝譯（2005）。

對目前表現卻也不盡滿意。其中，「分析產業與市場趨勢，擬定產品定位與市場策略」的任務，是多數研發主管覺得最困難，但也是最重要，與績效最不滿意的項目，是特別值得注意的一項研發管理任務。多數研發主管認為，「產業知識」、「市場資訊」及「技術策略」是研發管理最重要的三項知識構面，分別說明如下：

1. 產業知識：是指產品或技術所屬產業的基本狀況、產業結構、市場與技術生命週期、競爭情勢、上下游相關產業與價值鏈等。
2. 市場資訊：是指市場定義、市場範圍、市場發展因素、市場阻礙因素、市場占有率、競爭者等資訊。
3. 技術策略：提供管理者思索的面向，它是企業為實現經營目標所進行的技術相關重大決策，包括發展方向、資源配置、能力水準、與技術研發相關的組織管理等。

其中，技術策略的學習困難，市場資訊和產業知識則難度較低。以下分別說明企業研發管理的效益、現代企業研發管理的特色、研發管理的績效以及產品研發的流程。

一、企業研發管理的效益

在現今競爭劇烈的環境中，企業進行研發管理，可以藉由e化與簡化作業流程，來強化整體競爭力，提升企業獲利能力，同時可以得到以下的效益：

(一)減少人力浪費

有效的研發管理，經過合理化、標準化且最佳化之流程，可以提供決策或管理者對品質、進度、成本等之精確掌控。

(二)縮短研發時程

當公司需要轉型時，或因產品開發時程太長而失去市場競爭力時，有效的研發管理可以縮短產品開發時程及降低產品研發成本。

(三)縮短產品上市時間

建立資訊整合價值鏈的起點，將研發資料成功轉入產品量產階段，完成客戶、業務、研發、工程及製造的資訊整合，可以縮短產品上市時間。

(四)知識管理

產品資料有效管理，提升資訊再利用價值。累積研發經驗，建構企業特有的管理文化和知識管理體系。

(五)快速反應

資訊體系透明化，降低研發時間成本，快速反應客戶商品資訊需求，有效預防及管理變更設計。

由上述的效益可以得知，二十一世紀的全球化經濟為市場帶來劇烈的變化，在持續追求最低成本的競賽之外，也推升了以「創新」為企業目標的知識經濟浪潮。為了提升企業的競爭力，愈來愈多的企業試圖藉由創新研發工作來創造優勢。使得研發管理成為一項重要的議題。

二、現代企業研發管理的特色

根據韓學銘（2004）指出，現代企業研發管理的特色包括以下幾點：

(一)創新管理成為企業經營管理最重要的議題

企業將會積極發展以創新為導向的企業文化與扁平的網絡組織結構，技術創新強調獨立的專案團隊組織，在經費運用與創新項目選擇上具有很大的彈性與自主性。重視技術資源管理以積蓄企業的核心技術能力，大力推動知識管理與智慧財產權管理，以有效將創新成果轉化為企業的智慧資本。

(二)技術創新主導企業的經營策略方向

領先創新與發展核心技術能力被視為企業創造價值的最關鍵部分，企業高層親身主導與技術有關的策略規劃，並以技術策略作為經營策略規劃的核心部分。

(三)技術創新相關的投資被視為策略性的知識資產

企業將採取擴大技術創新的投資規模來維持企業成長與競爭的優勢地位，並促使這種策略性知識資產能大幅增加企業的市場價值。

(四)以破壞性創新改變競爭方式與經營模式

技術創新重視時間與速度的競爭，較多採取攻擊者策略，能積極投入前瞻技術與下一世代技術的研發，並以創新來破壞現有產業競爭方式，以掌握未來產業主導規格權力，來贏得市場的領導地位。

(五)以策略聯盟來推動技術創新

能充分掌握自主的核心技術能力，並靈活運用技術合作、技術授權、技術移轉、技術交易、購併策略等手段，來提升技術創新的效率與效能。

(六)建構全球研發網絡

以全球化運作的觀點來看研發活動，將傳統總部實驗室的中央控

制觀念，轉變為全球研發網絡的分散架構，在全球最適的據點設置許多研發單位，並形成有效管理的網絡組織，將知識創新、技術創新、產品創新、製程創新、市場創新等均納入於全球研發網絡的活動之中。

三、研發管理的績效

對於一個身處知識經濟的企業而言，創新與研發可以說是動力的來源，不確定性和變異性的環境則是企業每天所必須面對的，既然創新研發如此重要，於是研發管理績效的議題就成了經營管理者所關注的對象。有關影響企業研發管理績效的因素與面向，根據學者研究分析如下：

(一)衡量新產品開發成功的變數

Griffin與Page（1993）根據產品發展與管理協會（PDMA）的研究，找出最常被用來衡量新產品開發成功的變數，並將之歸納為五類：

1.顧客面的衡量：如市場占有率與顧客滿意度。
2.財務面的衡量：如利潤目標與邊際利潤。
3.程序面的衡量：如技術績效、能否準時完成新產品。
4.公司面的衡量：如成功率、失敗率。
5.計畫面的衡量：如新產品計畫是否達到預期目標。

(二)衡量研發機構的研發績效指標

林良陽（2002）經過分析與歸納，得到衡量研發機構的研發績效指標，包括四個構面十六項指標：

1.人力資本構面：態度、經營團隊、專業技能、創造力、向心力等五項指標。

2.創新資本構面：創新機制、創新文化、智慧財產權、關鍵技術
　等四項指標。

3.關係資本構面：聲譽、合作關係、顧客關係等三項指標。

4.流程資本構面：知識管理、營運流程、組織彈性、品質管理等
　四項指標。

　　由上述資料可以得知，影響研發管理績效的因素很多，可分為研
發個人、領導者與團隊、組織環境等不同層級的論述。企業研發部門
進行產品開發，可由組織內部與組織外部兩個方面來觀察其研發創新
的成功因素，學者對於來自組織內部或組織外部之影響因素，因觀察
角度不同，所以看法也有差異。此外，影響研發績效並不只限於企業
內部，供應商及顧客的參與也是影響研發部門對新產品研發能力的因
素。

四、產品研發的流程

　　研發是知識經濟時代企業競爭優勢的重要來源，隨著企業研發國
際化的趨勢，國內對於創新研發中心的設立與管理日益重視，以期能
透過技術、產品和服務的創新以增加研發的附加價值。而運動休閒事
業處於變化快速的全球經營環境中，面對快速變遷的環境，「新產品
研發」一直被認為是企業求生存與成長最積極的做法，無論是追求生
產成本和產品差異化等競爭策略，產品創新對策略的成效具有一定的
關鍵影響。運動休閒事業的產品創新與研發，往往並非由某單一部門
所能獨力完成，它需要各相關功能部門共同參與、協調與配合，因此
根據Cooper（2001）將新產品開發流程所分的七階段，介紹運動休閒
事業產品研發的流程：

1.產品構想（idea）階段：依據市場需求或科技發展因素，提出產
　品構想。

2. 初期評估（preliminary assessment）階段：針對所提出的產品構想進行初期評估，同時進行市場評估與科技評估。

3. 概念設計（concept）階段：進行市場研究以識別產品概念，確認在此市場中需求的產品特性，藉以定義產品形態與產品目標。

4. 產品發展（development）階段：根據產品概念來發展設計，產出產品雛形，同時亦進行市場規劃，並決定產品的市場價格、通路、廣告與銷售服務等策略。

5. 產品測試（testing）階段：針對產品設計與使用上的性能做性能測試與產品試用。

6. 工程試產（trial）階段：新產品開發作業發展至此即進行量產前的最後驗證，同時根據此前導生產對生產設備與生產方式做最後的調整，並據此進行商品化前的分析評估。

7. 量產上市（launch）階段：產品進行全面性的量產及整體規劃的市場實現，產品上市後根據事先設定之控制基準指標，包括市場占有率、銷售量、單位生產成本等，以評估新產品開發的成敗。

在知識經濟的產業趨勢下，面對產品生命週期短促，技術發展與變遷快速的經營環境，一家企業往往在無法掌握完整的產品與專利技術，為了追求企業的不斷成長與發展，一方面必須透過本身的研發和創新，另一方面則以其他方式獲取更多的專利技術，研究發展在企業管理中所扮演的角色已發生巨大的變化。創新成為創造競爭優勢的主要根源，知識也因為法律保障與交易市場的蓬勃發展，而確立其市場價值。因此在許多企業的營運管理活動中，知識與技術的研發創新也逐漸躍升為經營的核心部分。如何研擬前瞻性的研發策略，如何有效管理企業的研發活動，提升研發績效，將是運動休閒事業經營者必須學習的一項新課題。

焦點話題11-2

科技管理組織

台灣運動科技發展協會

「台灣運動科技發展協會」是在2007年12月籌劃，於2008年3月經內政部及經濟部審核通過獲准許可設立，成員包含台灣運動科技產業廠商、大學及體育學院教授、台灣區體育用品公會、台北市體育用品公會、財團法人鞋類暨運動休閒科技研發中心、財團法人自行車研發中心等相關人員及單位，第一次會員大會選出台灣區體育用品公會理事長吳日盛為創會理事長，協會成立的宗旨是以推動「運動科技」發展為目標，希望藉由協會的成立，整合產、學、研之優秀企業及專業人員共同為提升台灣運動科技發展而努力。

根據吳日盛理事長表示，台灣運動科技發展協會是國內第一個以推動運動科技、協助運動相關產業技術發展、提升運動休閒等競爭力的非營利社會團體，協會明確定位以協助我國運動相關產業技術發展與前瞻形象，提升我國運動休閒等相關產業競爭力為宗旨，因此協會成立後的發展方向將結合運動與科技創意之產品設計、發掘運動產品設計新秀、協助提升設計人才的專業能力、建立廠商間產品開發的合作機制、舉辦運動休閒科技設計比賽，並能和政府資源整合，來共同提升運動科技產業的產品設計水準及國際形象。

在過去運動用品製造經常被認為是傳統產業，然而近幾年來科技的整合日漸受到重視，因此如果能夠把通訊、資訊及消費性電子和運動用品做結合，將高科技導入運動用品產業，例如：將電子計分器裝置於籃球投籃機，或是研發高科技之高爾夫球練習器、家用健身器材等，必能開創運動產業的藍海市場。由此可見，台灣運動科技發展協會的成立，堪為台灣運動休閒科技領域之重要里程碑。

結　語

　　科技管理的觀念在今日企業界，並非一全新的理念，例如，品質改善程序、生產線擴張、高效率的製程設計與產品設計調整等，皆是企業界耳熟能詳的科技管理名詞。因此面對未來的市場競爭與企業的永續發展，運動休閒事業經營也必須致力於具整體性、策略性的科技管理。正如美國經由科技管理的推動提升競爭力一樣，台灣的運動休閒事業也必須經由認識科技管理進入宏觀的局面。從早期單純OEM製造的成本優勢，漸漸累積台灣品牌、運籌、通路、產品和系統整合的優勢。而運動休閒產業也必須從OEM、ODM到OPM後，更需要科技管理的前瞻與預測，才能在世界經濟全球化中搶到市場先機。

　　根據本章的探討，未來運動休閒事業經營的科技管理面向，必然朝向如何利用知識管理增強企業競爭力、如何建構及管理虛擬組織，以及如何利用電子商務來發展，因為在未來世界，知識成了繼天然資源、勞力、資本後，最重要的企業競爭優勢，而通訊技術與網際網路的進步，也將改變組織運作的可能性，企業組織開始轉型，員工不在同一地點工作，或不在同一正式組織內工作的型態，將會是未來組織發展的方向。此外，隨著消費型態與技術的改變，電子商務將成為未來運動休閒事業經營的重要窗口，電子商務也要求企業內部的電子化。根據上述說明，證實未來運動休閒事業在經營管理層面上，科技管理的重要性。

個案探討 11-1 高科技的運用／成為運動的好幫手

近年來運動結合科技的技術，讓運動人口與運動風氣大幅的提升，也創造了運動龐大的商機，尤其是高科技的運用，例如：透過動作捕捉科技（Motion-Capture Technology），許多電玩遊戲已經成功地運用電腦視覺追蹤技術，讓一些過去不玩電玩的中老年人口也為之著迷，許多電玩大廠也開始設計Wii的高爾夫與格鬥電玩，除此之外，動作捕捉科技也可以運用在廣告業，運動用品大廠愛迪達旗下的Target廣告，就在美國紐約地鐵站，安裝一個6呎高20呎寬的互動投影螢幕，可以與民眾進行互動。

而近來隨著智慧型手機的發展，消費者隨時可以下載不同功能的APP手機軟體，例如：無論是喜歡跑步、騎腳踏車、游泳還是爬山等等運動的人，都可以輕易的下載一套可以讓你在運動時幫你記錄、追蹤的工具軟體，而且這些APP幾乎都結合了GPS的功能，能夠追蹤你的運動行程路線並且記錄下來，而且除了運動路線的記錄外，它還能記錄你的速度、距離、卡路里等等，功能非常的多，讓你能夠瞭解自己的運動狀況，進而更有規劃的來達成自己的目標，甚至運動之後還能上傳並儲存路線和運動數據，透過社群網路可以和朋友一同分享運動的快感和喜悅。

除了上述的高科技結合運動外，事實上，高科技／運動／生活的結合日新月異，未來相關的智慧穿戴裝置也不斷地推陳出新，喜歡路跑的運動者將會配戴GPS運動智慧腕錶，而新科技將可以因應不同需求建立專屬訓練計畫，從日常訓練到24小時超級馬拉松皆適用，可瀏覽配速／步頻／步伐／高度／斜度／GPS地圖等，提供訓練者最精準的配速，同時即時上傳訓練資料，將每一次的訓練記錄在雲端運動日記裡，並可透過Twitter與Facebook與朋友分享，達成最佳訓練效果，可以全方位滿足各階段路跑迷需求，由此可見高科技對於運動產業發展趨勢的重要影響力。

資料來源：作者整理。

運動休閒管理

問題討論

　　科技的發展除了帶給企業競爭力外，同時也帶來無限商機，您認為運動休閒事業如何與科技結合，創造新的競爭力與商機？

參考文獻

一、中文部分

方清居（2000）。〈策略聯盟的理論與實踐〉。《苗栗區農業專訊》，第12期，頁5-7。

伍宗賢（2000）。《實用策略管理》。台北：遠流。

巫忠信（2003）。《台灣中部地區製造產業策略聯盟概況之研究》。朝陽科技大學工業工程與管理系碩士論文。

林子敬（2000）。《技術移轉模式、技術能力與移轉績效關係之研究——以台灣電子資訊廠商為例》。長榮管理學院經營管理研究所博士論文。

林良陽（2002）。《衡量研發機構智慧資本之研究——以工研院光電所為例》。國立政治大學企業管理學系碩士論文。

邱義城（1998）。〈策略聯盟新紀元〉。《管理雜誌》，29，頁18-20。

陳玄玲、王明輝譯（2005）。Ross A. Malaga著。《資訊管理導論》。台北：普林斯頓

章忠信（2000）。「智慧財產權基本概念」。擷取網址：http://www.copyrightnote.org/crnote/bbs.php?board=1&act=read&id=37

曾信超、王文賢（1993）。〈研究機構技術移轉之探討——以工研院為例〉。《促進產業升級學術研討會論文集》。中山大學。

楊君琦（2000）。《技術移轉互動模式失靈及重塑之研究——以研究機構與中小企業技術合作為例》，台灣大學商學研究所博士論文。

楊樹桓（2003）。《技術移轉因素與企業國際競爭力關係之研究——以我國電子產業之實例研究》。中國文化大學國際企業管理研究所碩士論文。

劉常勇（1998）。《科技產業——投資經營與競爭策略》。台北：華泰。

韓學銘（2004）。《台灣高科技企業研發管理效能衡量模式建構之研究》。立德管理學院工業管理研究所碩士論文。

二、外文部分

Barney, J. (1991). Firm resources and sustained competitive advantage. *Journal of Management, 17*, No. 1, 99-120.

Bleeke, J., & Ernst, D. (1991). The way to win in cross-border alliances. *Harvard*

Business Review, 69, 127-135.

Brooks, H. (1966). *Multimethod Research Synthesis of Stiles*. London: Sage Publication.

Cooper, R. G. (2001). *Winning at New Products* (3rd ed.). New York: Perseus Publishing.

Cummings, J. L., & Teng, B. S. (2003). Transferring R&D knowledge: The key factors affecting knowledge transfer success. *J. of Engineering and Technology Management, 20*(1/2), 39-68.

Griffin, A., & Page, A. L. (1993). An interim report on measuring product development success and failure. *Journal of Product Innovation Management, 10*, 4, 291-308.

Kanter, R. M. (2001). How to compete. *Harvard Business Review, 68*, 4-10.

Khalil,T. (2000). *Management of Technology*. McGraw-Hill, New York.

Robinson, R. D. (1988). *The International Transfer of Technology*. Ballinger Publishing Company.

Santikarn, M. (1981). *Technology Transfer-A Case Study*. Singapore: Singapore University Press.

Chapter 12

運動休閒事業財務管理

閱讀完本章，你應該能：

- 瞭解財務管理的基本概念
- 具備企業經營預算與成本的觀念
- 認識企業經營的四大財務報表
- 瞭解企業經營的財務分析

 前 言

　　財務管理是因應現代經濟環境所發展的一門學科，已成為企業營運需求上的重要一環，也是管理者極為關心的主題。企業財務管理或財務分析之目的，對企業外部者而言，大多為了瞭解企業之經營績效與財務狀態，以作為投資或授信決策之參考。對企業內部經營管理者而言，則須透過預算的規劃執行和財務指標分析以作為策略規劃、管理控制與績效考核之應用工具。因此企業財務管理對現有企業體質之管控、多角化分散風險之投資或境外投資，皆須運用財務指標管理對經營效率與資源應用作深入剖析與衡量，才能有效提升企業效能。而運動休閒事業的經營管理者同樣也需要具備財務管理的概念與能力，因此本章將分別介紹財務管理的基本概念、企業經營預算與成本的觀念、認識企業經營的四大財務報表以及企業經營的財務分析。

第一節　財務管理的基本概念

　　財務管理的基本概念包括了財務管理的意義、財務管理的領域、財務管理的原則與重要性、財務管理的步驟等，以下分別介紹之。

一、財務管理之意義

　　「財務管理」一詞的英文名稱為financial management，意指為達成組織或企業的理想目標，規劃、獲得和使用資金的一種決策過程。在這種過程裡，包含資產、負債、剩餘財產等之評量，並依評量結果作決策。因此財務管理是研究如何透過計畫、決策、控制、考核、監督等管理活動對資金進行管理，以提高資金效益的一門經營管理學科。

張宮熊（2005）認為財務管理以狹義而言，涉及企業的資金運用決策、資金籌措決策與營運資金管理。而廣義的財務管理除了包含上述三大決策外，亦包含投資學、投資組合分析與管理、衍生性金融商品、固定收益證券管理、金融市場、銀行業管理、投資銀行、創業投資管理等。

吳松齡等人（2004）則認為，財務管理是依據企業的性質與規模，配合生產與銷售等業務的發展過程，來預估企業活動所需的資金數量，並探討資金成本的變化對其經營成本之影響，並考慮資金的分配、運用與控制等問題，事先預測並審慎的規劃對資金的調度分配狀況，隨時分析、檢討，以發揮最大的經營績效。

財務管理之運作的思考邏輯如**圖12-1**所示，由最上層的目標向下追溯其策略、執行方法及控制方式，大致上財務管理的目標在追求股東財富最大化，為達此目標必須先規劃公司成長與風險之最適管理決策，而決策之執行須透過營運資金及財務結構管理等方法，以及在運作時持續動態管理來確保執行的績效，藉此達成財務管理之目標（周

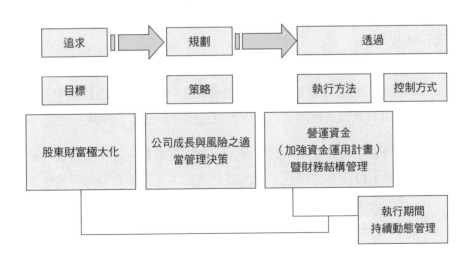

圖12-1　財務管理之運作邏輯

資料來源：周素珍（2001）。

素珍，2001）。

　　以運動休閒事業經營來說，採用財務管理的組織，雖有營利性（如運動休閒相關事業）和非營利性（政府單位和由政府資助經費的民間機構等）組織之分，然而財務管理的概念、原理和技術（如預算編製）卻是相通的。

二、財務管理的領域

　　大體而言，財務管理融合了經濟學、會計學、法律知識與其他相關理論，是近代逐漸發展成形的綜合性商業科學。Lasher（2001）認為，財務管理呈現出一般企業決策中的相關變數，歸納評估一投資計畫可行性時，其評斷的方式通常是考量利潤是否足以回收成本，換句話說，多數計畫的基礎在於資金，財務管理者則承擔評估計畫的責任。財務管理的另一領域牽涉到財務部門與其他部門對於公司每日管理情況的關係。財務部門不但對自身的活動負責，同時對其他部門的營運負責，財務部門通常有監督其他部門資金使用的管理責任。因此可以說，財務人員的部分工作即在檢查其他人的活動，以確保資金有效的使用。

　　根據上述說明可以得知，如何適當的籌措資金來源與適當的運用與管理資金，成為財務管理的主要功能。換句話說，財務管理主要的功能係資金的籌措、運用及財務規劃與控制（李弘志，2004）：

1.籌措資金：隨著企業的營運，資金的籌措對企業利潤有甚大的影響，管理者必須在不同的資金來源中選擇最有利的財務組合以募集資金，使公司降低資金成本以獲得最大之利潤。
2.運用資金：當企業獲得資金後，必須加以妥善利用。
3.財務規劃與控制：財務規劃與控制主要是編製預測性報表及現金預算表，預測性報表可瞭解各種投資計畫是否適當。

三、財務管理的原則與重要性

(一)財務管理的原則

根據吳松齡等人（2004）指出，財務管理的原則有以下三點：

1. 成本效益原則：努力降低成本、提高經營效益是實現企業價值與利潤最大化的根本途徑。因此，成本效益原則是企業財務管理乃至整個企業管理必須遵循的基本原則。

2. 系統最佳化原則：在財務決策中，必須同時提出多個方案進行對比分析，從中選取較優方案；在評價方案優劣時，應從系統全面考慮問題，而不能從局部來考慮。

3. 時間效率原則：時間就是金錢、效率就是生命，這是市場經濟條件下普遍認同的觀念，同樣適用於企業之財務管理，且表現得更為直接及明顯，因為資金具有時間價值，資金的週轉使用必須講求效率。

(二)財務管理的重要性

而在財務管理的重要性部分，財務、生產與行銷同列為企業經營三大主要機能項目。在企業營運的財務管理與各部門的關係中，李弘志（2004）認為，財務經理必須與其他行政部門協調，使公司盡可能有效率地營運。因此公司所有決策都與財務有關聯，而所有的經理人都要把其工作與財務的關聯列入考慮。Ross、Westerfield與Jordan（2004）指出財務與各部門之相關性；以財務與行銷來說，分析各類專案計畫的成本與利潤，是財務管理重要的工作項目之一。特別是在小型企業中，會計除了負責傳統的會計工作之外，也經常需制定財務決策。姜堯民 （2005）認為，在企業裡的各種決策都有財務上的涵義，即使非財務部門的主管對於財務也要有所瞭解，才能幫助他們做出配合公司財務政策的決定，因此企業決策大多與財務脫不了關係。

張宮熊（2005）更認為財務操作和管理能力同時攸關企業生死存亡，財務管理之重要性可見一斑。

　　根據上述對於財務管理重要性的說明，在企業管理各項活動中，財務管理與其他管理活動密切相關，為了使管理者能迅速反應市場之變化，企業須使用新的分析工具來衡量業績，評估不同的策略方案。同時財務管理人員必須與經營管理人員緊密合作，以制定可行的經營計畫，綜合考量風險和回報，可見財務管理對企業營運的重要性。

四、財務管理的步驟

　　財務管理包含下列三步驟：

1.策略性財政規劃：設定組織的目標，以及分配預算或資金以執
　行計畫。
2.確定經費合法和有效率的使用，以履行財政職責。
3.會計事宜的技術性安排和財政結構與預算編製過程的確保。

　　由此三個步驟的內容可知，財務的管理側重規劃與財務資源的結合，以及經費的合法和有績效的使用。一項有效率的財務規劃，可以讓組織的決策較具系統性和內發性，同時經由必要的溝通，將組織不同層級的成員加以連結；鼓勵員工接受挑戰的動機以及減少組織的風險，增加組織的競爭性。

第二節　預算類別與成本

　　對企業而言，預算制度與營運計畫、績效評估、目標溝通、策略架構等四個方面息息相關，因為透過預算，可以重新審視企業握有的資源，更能夠發揮人力與財務資源的最佳整合效益，並具有規劃、溝

通、協調、控制及激勵的功能，使得預算成為企業管理活動內工作規劃的重要角色。不過企業在進行預算規劃之前，應先思考幾個問題：決定是否要對企業的未來做規劃？找出需要的預算方法？知道如何去編製預算？找出有關預算的控制方法？由此可知預算的規劃是企業正常營運的重要工作與流程。以下分別說明企業預算的定義、企業預算的類別、企業預算的功能以及成本的概念。

一、企業預算的定義

預算是從會計衍生出來的概念，在1950、1960年代開始盛行。不同的組織應有其不同的預算編製過程，因此預算制度應可反映出組織或組織內部門的環境因素和環境性質。不管是從預算理論或預算編製實務而言，預算旨在提供決策人員資訊，以及指出所作的決定情形。所謂預算（budget），李建華（1996）認為預算是一項整體的經營計畫，以財務數字表達對未來之預測，包括一切財務收入及支出，是執行之準則，且預算須經相關機構審議通過；張進德（1999）將企業預算（business budget）定義為藉著數量化及經各部門溝通以使資源得以最佳配置，而達成企業目標的過程，所以預算規劃除了必須加以協調各部門外，更須按優先順序排列，以決定如何配置資源，事後並評估其績效的控制；信金花（2004）也定義為將特定期間內企業的具體計畫用貨幣金額或數量單位表示出來，以提供管理、經營、評估依據，並以此作為企業預定期間內的目標，對後續部門績效作評價，協調企業各部門經營活動的工具。因此根據上述之定義可以得知，廣義的預算係以年度為基礎，擬定與執行財務計畫的績效控管流程，包括從制定目標、報酬、行動計畫與年度資源分配，到後續的績效評估等一系列的活動皆屬之。

二、企業預算的類別

　　一般而言，企業預算可分成下列三種類別：營運預算、財務預算和資本門預算。分別說明如下：

(一)營運預算

　　營運預算指的是組織在某一特定期間的財務計畫，與包含收入與開銷的營運活動有直接的關聯。營運預算包含銷售預算、生產預算、銷售開銷預算和行政管理預算等四種。

◆銷售預算

　　以運動休閒事業為例，包含運動休閒事業組織預期的產品或服務收入總額之財務計畫。例如：會員會費、場地租金、門票費和商品銷售等。此一預算為組織營運最基礎的預算，且可作為組織其他領域預算編製的依據。

◆生產預算

　　此種預算用以表示為生產組織產品或服務所需的資金額度。這種預算包含料材、勞力、購買和生產過程中所需要的製造經常費。

◆銷售開銷預算

　　包含不同的廣告開銷、行銷策略和銷售組織產品與服務的費用。

◆行政管理預費

　　包含整個組織營運所需的費用，如一般的辦公室行政費開銷。

(二)財務預算

　　這種預算可用以表示運動休閒事業組織的營運受到財務和投資活動的影響。主要的財務預算類別有：現金預算、預估的平衡表和財務情況改變的預估報告。

(三)資本門預算

指的是長期計畫的預估開銷，如土地、建築物和器材設備等固定資產之購買費用，均屬此類預算。不過，因為資本門預算大部分提供當年度服務所必需，故這種預算會影響當年度的營運和財務預算。

三、企業預算的功能

由上述企業預算的定義可知企業預算應具有規劃、溝通與協調、控制、資源分配、績效評估、激勵等功能，分別說明如下（李建華，1996）：

(一)規劃之功能

預算可強迫管理人員事先面對未來，並妥為規劃。因此有很多企業在制定策略性計畫時，經常使用預算資料作為分析的基礎，使企業之目標更為具體化。

(二)溝通與協調之功能

預算的編製係以企業整體之立場，對各部門之預算作綜合性的溝通與協調，從而決定企業的整體目標。因此，藉由編製預算之過程，可統合各部門之目標及活動，以確保各部門的計畫目標與企業整體利益能相互配合。

(三)控制之功能

預算即是一項績效標準，就預算與實際結果加以比較，管理人員可找出差異，並分析差異發生之原因及時予以修正，可避免資源浪費與無效率的產生，以達到監督及控制之目的，並進而促使計畫順利完成。

(四)資源分配之功能

　　企業的資源是有限的，透過預算，可以讓各部門皆能以最少的資源達成預定的產出，管理人員可以對資源作最適當的分配。例如，將資源優先分配給獲利最高的部門，以降低無效率或浪費之情形。

(五)績效評估之功能

　　經由實際結果與預算比較，管理人員可以評估個人、各部門以及企業整體在該期間之作業績效。

(六)激勵之功能

　　擴大預算編製的參與層面，積極鼓勵各部門之相關人員共同參與提供意見，且參與型的預算較易獲得員工認同，進而產生激勵員工自動自發努力達成工作目標之效果。

四、成本的概念

　　成本和企業經營績效息息相關，成本可以分為兩種：策略性成本以及非策略性成本。策略性成本屬於確實會帶來生意，增加收入的成本，例如付給業務員的費用、廣告費用、研發費用、俱樂部的行銷宣傳費用。非策略性成本則是不見得會帶來生意，但屬於必需的經營費用，例如行政費用、租屋及購屋成本、聘請顧問及律師的費用、電腦及辦公器材等費用。因此要減少成本，首先要認清各項成本的作用。策略性成本可以增加公司的競爭力，因此無論時機好或壞，都應該要花，而對於非策略性成本，公司就要毫不留情地刪減到最低。然而兩者之間的投資概念，還是必須依據企業的發展願景來規劃，資深管理顧問柯普蘭（Tom Copeland）曾在《哈佛商業評論》上指出，減少成本只需要問自己以下八個問題，就可以達到減少成本的效果。

1.這是你要進行的投資嗎？

2.這個設備有必要用新的嗎？

3.競爭者如何因應需求？

4.是否有重複投資的現象？

5.可獲得的利潤清楚嗎？

6.是否有預算用不完的情況？

7.是否充分使用共享資產？

8.產能是否精確衡量？

可見企業經營者如果缺乏預算和成本的概念，就容易讓企業投資報酬率大幅降低，甚至可能進一步影響企業的發展與競爭力。

第三節　四大財務報表

企業的財務報表，就是幫助投資人洞悉企業與機會的工具之一。而要洞悉財務報表，不一定要熟悉複雜的會計作業。只要抓到幾個關鍵數字，就可以瞭解企業的財務結構，看出它真正的獲利能力、成長能力，甚至可以看出企業是否誇大包裝獲利能力。一般而言，投資人也可以從財務報表中發現，負債比例低、現金流量高，就顯示企業財務結構好。

財務報表是企業對外所提供的正式財務報告之一，必須具備特定的格式，容易使人瞭解，而且所涵蓋的內容、認定準則及衡量標準，必須符合一般公認會計原則，並經過獨立會計師簽證後，才能公正表達企業個體某特定日的財務狀況、某特定期間的經營成果及其他相關財務資訊，使其成為普遍被採用及廣泛被接受的財務報告。

不同的報表使用者，各有其不同的需要與目的；因此，財務報表係配合一般目的而編製；不同的報表使用者，可從各項相關的財務報

表中，獲得其所需要的資訊。財務報表所提供的資訊，通常在於反映一企業個體業已發生的各交易事項或事件之財務影響，其衡量標準及處理方法。

　　何謂財務報表？財務報表係由企業的經營活動所累積之會計資訊整理編製而成，主要在於表達企業在某一特定時日之財務狀況，以及某一段期間之經營成果及資金變動情形。目前企業所編製並對外公開之主要財務報表計有資產負債表、損益表、股東權益變動表及現金流量表四種（洪國賜、盧聯生，2001）。以下分別介紹之：

一、資產負債表

　　資產負債表係指公司在特定時點其資產和負債情形的報表，故又稱財務狀況表，財務狀況係指企業資產、負債、股東權益之組成情形及相互關係。資產負債表的表達方式，通常左邊列資產科目，右邊列負債及股東權益科目，從資產負債表中可以得知公司財產的多少、公司目前資金運作的情形及債務的狀況。因此資產負債表包含了資產、負債及股東權益三個部分。

　　資產依其性質可分為流動資產、基金及長期投資、固定資產、無形資產及其他資產等。

(一)流動資產

　　係指現金及約當現金、短期投資與其他預期能於一年內或一個營業週期內變現或耗用之資產，如應收票據及帳款、存貨與預付款項等。

(二)基金及長期投資

　　基金係為特定用途所提存之資產，如償債資金、意外損失準備基金等，長期投資則為謀取控制權，或為建立良好業務關係，或為財務

規劃所為之長期投資，如投資其他企業之股票、購買長期債券、投資不動產等。

(三)固定資產

為供營業上使用，且使用期限在一年以上，非以出售為目的之有形資產，如土地、房屋、機器設備等。

(四)無形資產

無實體存在而有經濟價值之資產，包括專利權、著作權、特許權、商標權及商譽等。

(五)其他資產

不能歸屬於以上各類之資產，且收回或變現期限在一年或一個營業週期以上者，如存出保證金及其他什項資產等。

資產負債表項目分類的排列順序，一般資產類大都按流動性的大小排列，流動性大者在前，流動性小者在後；負債類則按到期日之先後排列，先到期者列在前，後到期者列在後；至於業主權益則以永久性的大小排列，永久性大的部分排列在前，永久性小的部分排列在後。

二、損益表

損益表係表達企業在某一會計期間內經營成果及獲利情形之動態報表，所謂經營成果，乃彙總了企業在某一時間內所有收入、費用、利得與損失等帳戶，以計算其經營結果的淨利或淨損。換言之，損益表就是公司在一段期間內賺錢或賠錢的報表。而要知道公司賺不賺錢，一定會看看其生意如何？成本多少？花了多少費用？繳了多少稅？最後得出這家公司在某段時間內的淨利。這就是損益表的主要架

構。

　　一般而言，報表使用人對企業獲利能力通常相當重視，而損益表之功能，旨在於報導企業的獲利過程，故損益表乃企業主要報表之一。其表頭載明企業名稱、報表名稱以及報表內容所屬期間等三項。其主要組成項目以下列算式說明之：

營業收入－營業成本＝營業毛利

營業毛利－營業費用＝營業利益

營業利益±營業外收支＝經常營業稅前淨利

經常營業稅前淨利－所得稅＝經常營業稅後淨利

經常營業稅後淨利±非常損益±會計原則變動累積影響數＝本期稅後淨利

【說明】損益表之底端應加普通股每股盈餘，代表每一普通股份當年度賺得之盈餘。

三、股東權益變動表

　　股東權益變動表是表達一企業在某一會計期間內股東權益之增減變動的報表，故為動態報表。就公司組織企業的股東權益而言，其組成項目包括投入資本、未實現資本增值或損失及保留盈餘等三項。其表頭載明企業名稱、報表名稱以及報表內容所屬期間等三項。

1. 投入資本乃是股東或他人所提供給予公司的資本，包括股本及資本公積。

2. 未實現資本增值乃是因資產價值增加而記載於貸方的科目，表示股東權益之增加，未實現資本損失乃是因資產價值減少而記載於借方的科目，表示股東權益之減少，例如長期股權投資未實現跌價損失，應列為股東權益之減項，即屬此類項目。

3.保留盈餘乃是公司歷年累積之盈餘未以股利方式分配給予股東，而保留於公司繼續運用之部分，可分為指撥之保留盈餘及未指撥之保留盈餘。

四、現金流量表

現金流量表之主要目的在於提供企業某一期間內之現金收支的資訊，其次則在於表達此一期間內之投資活動及融資活動的資訊。因此有關現金流量變動之資訊，可供財務報表使用者暸解企業的營業、投資及融資之政策，評估其流動性、財務彈性、產生現金之能力與風險。

現金流量表係將一定期間內企業所有現金收入與支出，採現金及約當現今為基礎，並按其發生之原因劃分為營業活動、理財活動及投資活動三種，分別報導三種活動之現金流量及其合計數，俾供評估企業償還負債及支付股利之能力。所謂約當現金，係指具高度流動性，可隨時轉換成現金，並不因利率之變動而重大影響其變現價值之短期投資，如國庫券或商業本票等。現金是企業之重要資源，透過現金流量表可暸解企業營運所獲得之現金若干？投資於廠房設備之現金若干？籌措資金之來源為何？企業可供支配之現金若干？

焦點話題12-1

從財務報告預知運動事業成長潛力

近年來運動熱潮帶動了運動產業的發展，然而如何可以從明確的數據中來判斷運動企業的發展呢？最快速的方法就是從企業的財務報告中可以得到完整的資訊，而完整的財務報告內容與數據相當多，例如：我們可以選擇一家運動事業如巨大捷安特的財務報告來觀察，一般而言，投資人比較關心的幾個數據內容包括下列幾種：

1. 財務結構內容：負債比率＝總負債／總資產，權益比率＝1－負債比率，因此在2012年巨大公司的負債占資產比率是40.45，權益比率則是59.55。

2. 償債能力：包括流動比率、速動比率等，2012年巨大的流動比率是87.42，速動比率則是63.08。

3. 經營能力：包含應收帳款、應付帳款、存貨等週轉率和天數，例如巨大的應收款項收現天數是82.45。

4. 獲利能力：投資人最關心的可能是每股盈餘和股東權益報酬率，以巨大來看，2012年巨大公司的每股盈餘為8.02元，股東權益報酬率則是19.79。

5. 其他數據：分別包括市場價值、現金流量、槓桿度、衍生性商品等等。

因此運動產業的發展潛力可以從各公司近三年或五年財務報告的內容可以獲得較完整的數據，來推估未來公司的經營與發展潛力。

第四節　財務分析的概念

財務報表真的有這麼大的功效，可以看出一家公司經營的優劣嗎？事實上，我們可以透過財務報表上所揭露出來的數字，加以計算，得出某些數值，幫助我們判斷一間公司營運、獲利等各方面的能力，這些數值我們稱為財務指標。財務指標中所用到的一些數值，可以幫助我們評鑑一間公司能力的一項工具，以下分別介紹財務報表分析的意義、功能與目標。

一、財務報表分析的意義

財務報表分析的本質，在於蒐集與決策有關的各項財務資訊，並

加以分析與解釋。財務報表分析是選擇各項財務資訊，分析解釋財務資訊的相關性，並評核其結果的整個過程。在分析的步驟與內容上，首先必須從企業各項財務資訊中，僅選擇與決策有關的資訊；其次將所選擇的各項財務資訊，按妥善的方法加以安排，彰顯各項財務資訊所隱含的重要關係；最後再研究各項財務資訊所隱含的重要關係，並解釋其結果，作為應用的依據。

因此財務報表分析是顯現一家公司經營管理的數據，目的即是在協助報表使用人經由比較、評估和趨勢分析等技術，來預測未來可能發生的事件，經營者應善加運用以作為管理改善工作的依據。所以對於運動休閒事業經營者而言，如何掌握正確的財務資料作數據管理，以及如何培養專業分析能力，以洞悉根源的問題所在，就變得非常重要。

由以上之敘述可知，財務報表分析乃在於對一企業每一會計年度終止日所編製的各項財務報表，以及其他有關資訊，選擇與決策有關者，加以適當安排，俾能顯示各項資訊間有意義的重要關係，進而分析、解釋各項關係，藉以評估其財務狀況、經營結果、發展趨勢、營業風險及其他各項有用的資訊，作為決策時的參考依據。

二、財務報表分析的功能

財務報表分析的基本功能，主要可以分為以下兩點說明：

第一，運用各項分析工具及技能，以分析各種財務報表及有關資料，來顯示其相互間所隱含的重要關係，作為決策時不可或缺的參考依據。因此，財務報表分析最基本的功能，即在於將今日資訊時代所產生的各種令人迷惑的大量資料，予以轉換成一般所急需且具有最佳使用價值的資訊。

第二，經由財務報表分析亦可診斷企業的管理、營運或其他各項業務活動是否合理，並提供改進之道。財務報表分析最明顯的特性，

係在於避免過去純以預感、猜測或直覺等作為決策的方法，透過財務報表分析的方法，使決策者能在決定一項決策的過程中，減少不確定的判斷，或避免錯誤的可能性。更進一步可以建立合理化與制度化的分析基礎，以作為選擇最佳決策時的重要參考依據。

三、財務報表分析的目標

財務報表分析的運用，可以從企業內部與企業外界兩個不同的觀點加以觀察，從企業內部的觀點來看，財務報表分析所獲得的各項結果，如同各種不同的信號一樣，可作為指示企業管理者進一步追查的標記，用以追尋其原因所在，以求改進，作為未來管理決策的依據。因此，財務報表分析的本身，並非解決問題的答案，只是發現問題的一種過程而已。就企業外界的觀點來看，財務報表分析在於經由資訊分析的過程中，推斷其相互間的關係，發覺具有意義的相關性。因此財務報表分析的最終目標，即在於提供企業外界人士為達成合理決策時所必經的途徑。由上述說明可知，財務報表分析實具有下列兩項基本的目標：

1. 評鑑企業的償債能力：評鑑償債能力即在於評定企業償還到期債務能力的強弱。
2. 評估企業的經營績效：評估經營績效即在於經由股利分配及資本利得多寡，來評定企業獲益能力的大小。

財務報表分析的重要目標，我們也可以依其分析對象，歸類為下列六大項目：

1. 短期償債能力分析。
2. 現金流量分析。
3. 資本結構與長期償債能力分析。
4. 投資報酬率分析。

5.獲益能力分析。

6.資產運用效率分析。

綜合以上所述，可將運動休閒事業財務管理部分，使用財務報表分析的目標概括為下列三項：

1.評估企業過去的經營績效：運動休閒事業經營者必須瞭解企業過去的經營績效，於獲悉各項資訊後，協助企業管理者評估過去的經營績效，使與同業相互比較，藉以評核其經營得失。

2.衡量企業目前的財務狀況：運動休閒事業經營者必須瞭解企業目前的財務狀況，可提供企業管理者瞭解企業目前的財務狀況。

3.預測企業未來的發展趨勢：運動休閒事業經營者必須擬定數項可供選擇的未來發展方案，權衡未來發展的可能趨勢，經深入分析與研判後，作成最佳的選擇。

 第五節　財務分析的架構與方法

在瞭解財務報表的概念後，接著可以瞭解財務分析的架構觀念和方法，以下就財務分析與財務資訊的關聯性，以及財務分析的架構分別說明之。

一、財務分析與財務資訊的關聯性

經營分析、財務分析與財務報表分析在應用上有所差異，財務報表分析是針對企業財務資料進行分析的過程，用以評估企業經營績效與財務狀況，而對企業關心的人，更重視的是企業的前途及企業的價值何在？過去營運績效良好的企業，未來不一定保持良好的績效，

而過去營運績效不良的企業，未來也不一定繼續惡化。因此財務分析是指瞭解財務資訊的程序，透過可公開取得的財務資訊分析作為經濟決策之用，也就是透過可取得的資訊，針對企業的過去及未來價值分析，進行企業改革與決策擬定之用。因此企業須詳加應用財務分析之技巧，隨時檢視企業經營體質，以掌控企業營運效率與擬定因應對策（圖12-2）。

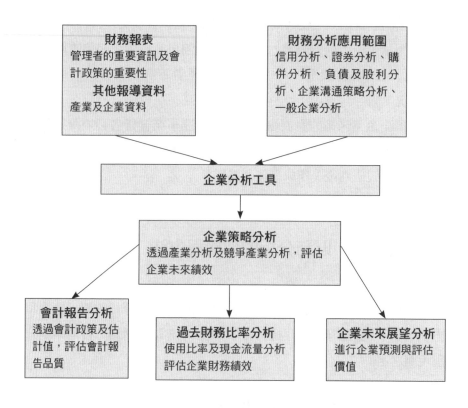

圖12-2　財務分析與財務資訊關係

資料來源：Palepu et al. (1996).

二、財務分析的架構

一般實務上，財務分析的架構分為：(1)財務結構分析；(2)償債能力分析；(3)經營效率分析；(4)獲利能力分析等四大項，列示如下（蕭振福，1997；洪國賜、盧聯生，2001；蕭何，2002）：

(一)財務結構分析

◆ 固定資產比率

係指固定資產除以資產總額的比率，用以測度企業總資產中固定資產所占比率的大小，該比率無一定標準，就資金運用觀點而言，比率愈低愈佳。

◆ 淨值比率

又稱為權益比率、自有資本比率，係指股東權益除以資產總額的比率，用以測度企業總資產中由股東提供之自有資本比率的大小。原則上，淨值比率以高於50%為理想，但實務上應達33%以上為宜，就財務結構觀點言，比率值愈高愈佳。

◆ 負債與資產比率

係指負債總額除以資產總額的比率，用以測度企業總資產中由債權人提供資金比率的大小。原則上其標準應低於50%為理想，就財務結構觀點言，本比率愈低愈佳。

◆ 固定比率

係指以固定資產除以股東權益的比率，用以測度企業投入固定資產資金占自有資本之比率。固定資產週轉緩慢，會使資金呆滯，因此固定比率以不超過100%為理想。若超過100%以上，表示資金有凍滯現象，或有以負債方式來購買固定資產。

◆固定長期適合率

　　係指固定資產除以長期資金的比率，用以測度企業投入固定資產資金占長期資金之比率，原則上，以不超過100%為理想。

(二)償債能力分析

◆流動比率

　　係指流動資產除以流動負債的比率，表示企業每一元之流動負債，究竟有幾元的流動資產可用以償付。流動比率經常被用來作為企業短期償債能力的指標，在理論上以達到200%以上為理想，實務上以達到150%以上為宜。

◆速動比率

　　係指速動資產除以流動負債之比率，用以測度企業最短期間內之即期償債能力。此比率是在測驗每一元的流動負債，有幾元的速動資產可以抵償。速動比率較流動比率更能測驗出一企業之即期償債能力，故又稱為酸性測驗比率。一般而言，速動比率以達100%以上為佳，70%左右尚可，如在50%以下則即期償債能力甚低。

◆負債比率

　　係指負債總額除以股東權益總額之比率，用以表示企業之負債占股東權益比率的大小。原則上負債比率以不超過100%為理想，但實務上以不超過200%為宜。

(三)經營效率分析

◆應收款項週轉率

　　係指銷貨淨額與平均應收款項之比率，用以測度企業資金週轉及收帳能力之強弱。企業之應收款項週轉率高，表示其收款成效良好；故此比率週轉次數越高越好。

◆存貨週轉率

係指銷貨成本與平均存貨之比率，一般來說，存貨週轉率越高越好，存貨之流動性越大；每週轉一次，就有一次獲利的機會，次數越多，獲利越豐。一般而言，存貨週轉率以達四次以上為佳。

◆固定資產週轉率

係指銷貨淨額除以平均固定資產之比率，旨在顯示銷貨淨額與平均固定資產間之關係，用以測度企業固定資產運用效能及固定資產投資之適度性，此比率就資金運用觀點言，週轉次數愈高愈佳。一般而言，固定資產週轉率以達三次以上為佳。

◆淨值週轉率

又稱股東權益週轉率，係以銷貨淨額除以平均股東權益的比率，用以測度企業自有資本運用效能及自有資本之適度性，此比率就資金運用觀點言，週轉次數愈高愈佳。

◆總資產週轉率

係以銷貨淨額除以平均資產總額的比率，用以測度企業總資產運用效能及總資產投資之適度性，亦即在測驗每一元資產可能貢獻幾元的銷貨收入，藉以明瞭運用資產的效率，以及資產是否過多，銷貨收入是否過少。此比率就資金運用觀點而言，週轉次數愈高愈佳。

(四)獲利能力分析

◆毛利率

係指銷貨毛利對銷貨淨額之比率，用以測度企業產銷效能，就經營績效衡量觀點而言，此比率愈高愈佳。

◆營業費用率

係指營業費對銷貨淨額之比率，用以測度企業之營業費用是否浪

費，並進一步研究節省費用之可能性，以提升企業之盈餘。就經營績效衡量觀點言，此比率愈低愈佳。

◆ 營業利益率

係指營業利益對銷貨淨額之比率，用以測度企業正常營業獲利能力及經營效能。就經營績效衡量觀點而言，此比率愈高愈佳。

◆ 財務費用率

係指利息費用對銷貨淨額之比率，用以測定企業之財務負荷，及債權人之報酬在銷貨淨額中可能獲得清償之比率，此比率愈低愈佳。

◆ 稅前淨利率

又稱稅前純益率，是稅前淨利與銷貨淨額之比率，用以測度企業當期稅前淨獲利能力，可顯示企業之經營績效，亦可瞭解營業外收支是否適當，此比率愈高愈佳。

◆ 稅後淨利率

又稱稅後純益率，是稅後淨利與銷貨淨額之比率，用以測度企業當期稅後淨獲利能力，可顯示出企業在所有費用及所得稅後之經營效能，此比率愈高愈佳。

◆ 稅前股東權益報酬率

銀行實務上稱為淨值純益率，是以稅前純益除以平均股東權益總額，用以測度企業自有資本之稅前獲利能力，此比率愈高愈佳。比率愈高，表示對於股東權益報酬較高，反之，則表示對於股東權益報酬較小。

◆ 稅後股東權益報酬率

係以稅後淨利除以平均股東權益總額，用以測度企業自有資本之稅後獲利能力。稅後純益才是真正屬於股東所享有，因此對股東而

言，此項比率愈高愈佳。

◆總資產報酬率

係指企業的稅後淨利與平均總資產之間的比率關係，主要是用來衡量企業利用所投入的資產獲取報酬的經營能力，亦即衡量企業的每一元投入可以賺取多少金額。正常情況下，總資產報酬率越大越好。

 結　語

企業是結合人才、財力與物力等資源來達成其創設目標的組織。經營者、股東、外界投資者以及政府機關等因其個別目的，要求會計人員定期編製財務報表或管理報表，以提供相關資訊，作為決策依據，因此不只會計人員必須瞭解財務管理，包含企業經營者、管理者，甚至是投資人都必須要瞭解財務管理與財務分析的概念與方法，透過財務分析或經營分析，可以瞭解企業之經營績效與財務狀態，對經營管理者而言，財務指標分析可以作為策略規劃、管理控制與績效考核之應用工具。特別是在現今全球競爭越趨激烈之時，不論在對現有企業體質之管控、多角化分散風險之投資或境外投資，皆須運用財務指標管理對自我經營效率與資源應用作深入剖析與衡量，同時對於有志經營運動休閒事業者，更應深入瞭解有關財務管理與財務分析之相關理論與實務，才能有效進行策略規劃及提升經營績效。

個案探討 12-1 財務分析

運動健身俱樂部的財務分析

　　過去幾年來，幾個台灣本土知名的運動健身俱樂部，紛紛傳出經營困難、爆發財務危機、停止營業等狀況，不但影響眾多消費者的權益，也衝擊運動產業發展的信心，為什麼經營那麼久的老品牌會倒？而俱樂部財務分析和管理的能力究竟是出了什麼問題？

　　從佳姿氧身工程館的案例來看，是否因為投資101氧身工程館導致爆發財務危機，這些應該都可以藉由有效的經營管理及財務分析做出預警，同時也是俱樂部投資設立前評估的主要項目，如果這個變數掌握度很低，代表經營風險就極高。而另一家國內知名的亞力山大健康休閒俱樂部，也曾一度受到都會健身風潮而迅速成長，成為國內健身俱樂部的最大連鎖業者，2000年開創「亞爵會館」，鎖定高級商務人士，又緊接著跨海進駐上海與北京，開設規模最大的高檔豪華健身俱樂部，搶攻大陸市場。而在台灣，亞力山大也有二十一個分部，長期會員七萬餘人，但是卻在2007年因為財務危機而宣布歇業，接連國內兩大健身連鎖集團宣布停業，究竟是因為台灣經濟越來越不景氣，中產階級的消費力正在萎縮，亦或者經營者財務管理的能力不善，擴大投資造成資金的缺口。

　　由上述的例子可以發現，運動健身俱樂部產業是一種投資大、回收緩慢的行業，許多健身俱樂部採用預收制度，將預收的會費不斷拿去投資擴點，然後再於擴點處預收會費，使得健身俱樂部的版圖快速擴張，一旦會員加入速度減緩，無法維持固定的現金流，就很容易發生週轉不靈和財務危機的情況，因此做好財務管理與評估顯得更加重要。

問題討論

　　從佳姿氧身工程館和亞歷山大健身俱樂部的個案中，你認為兩
家俱樂部在財務管理與分析上犯了哪些錯誤？

參考文獻

一、中文部分

朱正民、楊雪蘭、吳幸姬、吳宗哲譯（2004）。S. A. Ross, R. W. Westerfield & B. D. Jordon著。《財務管理》（*Essentials of Corporate Finance*）。台北：普林斯頓。

吳松齡、陳俊碩、楊金源（2004）。《中小企業管理與診斷實務》。台北：揚智。

李弘志（2004）。《基礎財務管理》。台北：高立。

李建華（1996）。《預算管理與編製實務》。清華管理科學圖書中心。

周素珍（2001）。〈淺談財務管理之理論與應用〉。《台肥》，第12卷，第12期，頁34-42。

信金花（2004）。《我國企業預算管理研究》。中央財經大學會計研究所碩士論文。

姜堯民（2005）。《財務管理原理》。台北：新陸。

洪國賜、盧聯生（2001）。《財務報表分析》。台北。三民。

張大成譯（2001）。W. R. Lasher著。《財務管理》（*Finance for Non-financial Managers*）。台北：學富文化。

張進德（1999）。《企業預算及利潤規劃——理論與實務》。財團法人企業大學文教基金會。

張宮熊（2005）。《現代財務管理》。台北：新文京。

蕭何（2002）。《財務分析》。台北：鼎茂。

蕭振福（1997）。《財務報表分析》。台北：基本金融研究訓練中心。

二、外文部分

Palepu, Krishna G., Bernard, Victor L., & Healy, Paul M. (1996). *Business Analysis and Valuation: Using Financial Statements, Text and Cases*. South-Western Pub.

Lasher, W. R. (2001). *Practical Financial Management*. South-Western Publishing Co.

Chapter 13

運動休閒事業風險管理

閱讀完本章，你應該能：

- 具備風險管理的概念
- 知道風險管理的架構
- 理解企業風險管理的種類及策略
- 具備運動休閒事業風險管理的運用能力

 前　言

　　現代企業經營常容易因為科學及技術的進步而帶來風險，新的機器設備、新的材料及生產流程、研發的專利以及價值集中的趨勢，也會使得企業面臨新風險。而企業致力於追求利潤時，往往會忽略企業資產維護及員工安全的重要。從經濟學的角度來說，在危機爆發前對危機的預防與控制是最有效，也是最經濟的方法。風險是組織生存所面臨最大的威脅，著名的經濟學家及管理大師彼得・杜拉克（Peter Drucker）認為，組織的經營若想完全去除風險是絕對不可能的。其經營的目的，是有效支配現有的資源，以期將來能獲得最大的收益，而風險正是這個經營過程中不可避免的事物（鄭燦堂，1995）。過去的經營環境是單純而穩定的，現在則是動態、複雜而不穩定的，因此，組織在努力經營管理以增加獲利機會與競爭力的同時，必須致力於減少及規避組織環境因複雜化及動態化所產生之各種風險，因此「風險管理」是現今產業環境中相當值得重視的一項課題。

　　運動休閒事業的經營以生存為首要目標，在整個經營管理過程中，都面臨著許多複雜的風險，甚至陷入危機，許多異常事件若無妥善制度管理，將迅速擴大為危機與災難，這些危機的發生幾乎沒有任何徵兆，就把企業捲進災難與經營危機，所以在運動休閒事業經營管理中，經營管理者應充分瞭解和掌握危機與風險，並進行風險管理，如何洞燭機先，善用預防制度來規劃這些無法預料的事，已是組織管理必備之管理技能。透過「風險管理」這重要的管理職能，來確定、評估及控制組織內因業務活動而須承受的所有風險，讓組織能夠利用最直接而有效的途徑，以提升營運品質及達成永續經營的目標。本章將分別介紹風險管理的概念、風險管理的架構、企業風險管理的種類及策略，以及運動休閒事業經營者如何運用風險管理的策略。

第一節　風險管理的概念

　　要瞭解風險管理的概念，必須先瞭解什麼是風險以及風險的分類，接著才能進一步探討風險管理的定義、目的和程序，以下分別說明之。

一、風險的定義

　　風險（risk）一詞，所代表的是一極為抽象而且模糊籠統的概念，不同領域可從不同角度加以解釋，而有不同的意義。有學者針對「風險」的看法，提出以下八種的定義（鄧家駒，2000）：

　　1.遭受損失的可能或情況。

　　2.損失發生的機率或機會。

　　3.損失發生的原因。

　　4.造成損失的條件因素。

　　5.遭受損失之生命與財產。

　　6.潛在可能的損失。

　　7.潛在可能損失之變異性。

　　8.攸關損失的不確定性。

　　日本的學者對於「風險」的定義，更視為與危險同義的解釋，是損失發生的不確定性，或發生危險、損失的可能性，且是危險狀態的結合，預期與結果間的差距（筒井信行，1999）。

　　而站在企業的角度來看，風險係指在未來會影響企業或組織之策略、營運或財務目標達成之不確定因素。風險有可能會造成企業在財務上的損失、利潤減少，甚至倒閉，但相對地，風險也會為企業帶來高額報酬與成長的機會。

二、風險的分類

有學者主張風險可分為兩種（陳繼堯，1999；宋明哲，2001）：

1. 主觀的風險：從個人的、主觀的、非數理的觀點，來規範財務損失之不確定性的風險。主要強調的是「不確定性」（uncertainty）及「損失」（loss）的觀念。這種不確定性是未來的後果可確認但發生的機率無法客觀確認的，屬於主觀的、個人的和心理上的一種觀念；損失則指因這種不確定所造成的結果損失。

2. 客觀的風險：從團體的、客觀的、數理的觀點，來規範特定情況下實際損失與預估損失之差異性的風險。其不確定性是未來的後果與發生的機率可客觀確認的，因此風險是指「某些事件發生後所帶來不利影響之可能性」。

日本學者筒井信行（1999）提出的風險分類，大致則可區分如**表13-1**。

Vaughan（1997）指出企業的風險分類及定義可分為以下兩點：

1. 財務風險（financial risk）：財務風險為企業在財務處理活動中所隨時面對的可衡量機率、程度、狀況風險，故財務風險為可

表13-1 風險的分類

依風險事故的性質	純粹的風險（靜態的風險）	自然災害（地震、洪水、雷擊）等，帶來「損失」的風險項目。
	投機性的風險（動態的風險）	在企業活動或社會、經濟活動上，可能帶來「損失」及「利潤」的風險類型。
依風險標的物的性質	人員的風險	健康風險、生命風險、失業風險等等，威脅個人生活及生存的風險。
	物品的風險	財產的損失或喪失。
	責任的風險	對人員、物品的責任或管理不周等的風險。

資料來源：賴青松譯，筒井信行著（1999）。

規避之風險。

2.企業風險（business risk）：企業風險為企業經營活動中所面對的無法以明確機率或衡量方式傳達的不確定性情況。而其不確定情況即為導致企業獲利或損失的原因。

國內學者鄭燦堂（1995）與凌氤寶等（1998）則依照風險的特性，將風險分類為：

1.依風險事故發生的經濟結果，分為純粹風險與投機風險。
2.依風險事故的性質，分為靜態風險與動態風險。靜態風險係指不可預期或不可抗拒的事件，或人為上的錯誤、惡行所導致的風險；而動態風險則為人類需求改變、機器事物或制度改進，以及政治、社會、經濟、科技等環境變遷所引起。
3.依風險標的物的性質及風險潛在的損失，分為人身風險、財產風險、責任風險與淨利風險。
4.依管理的立場而言，分為可管理風險與不能管理風險。
5.依商業保險立場來看，分為可保風險（如財產風險、人身風險、責任風險）與不可保風險（如行銷風險、政治風險、生產風險等）。
6.依風險發生損失的對象，分為企業風險、家庭（個人）風險與社會風險。
7.依風險是否影響個體或群體，分為單獨風險與基本風險。

由以上學者的分類可得知，風險發生的種類具有相當多樣性，往往造成個人人身、財產上傷害或經營上的損失。

三、風險管理的意義

所謂的風險管理係指：「組織在未來的營運時間內，由於不確定因素所造成組織的損失與傷害的可能性與不確定性。」而不同組織所

面對的經營風險，會因其經營環境、組織特性與功能而有所差異。風險管理係指經濟個體如何運用有限資源，使風險所導致之損失對企業之不利衝擊降至最低的一種管理過程；同時也是為了建構風險與回應風險，所採用的各類監控方法與過程的統稱。而組織對於各種潛在純損風險之認知、衡量，進而選擇適當的處理方法加以控制、處理，期以最低之「風險成本」，達成保障經營安全之目標，也是風險管理的意義（鄭燦堂，1995）。

風險管理又名危機管理，是一個管理過程，包括對風險的定義、測量、評估和發展因應風險的策略。目的是將可避免的風險、成本及損失極小化。因此風險管理應該是事先排定優先次序，可以優先處理引發最大損失及發生機率最高的事件，其次再處理風險相對較低的事件。鄭燦堂（1995）認為，風險管理係透過對風險之鑑定、衡量和控制，而以最少的成本使風險所致之損失達到最低程度的管理方法，同時也是處理純損風險及決定最佳管理技術的一種方法。而風險管理因為也牽涉到機會成本，因此企業必須以最少的資源化解最大的危機。

企業在經營管理的過程中，經常會遇到許多的變數，而企業的管理階層在面對風險時也有不同的思維，過去對於風險管理之想法較著重於損失之降低，但是在競爭的市場環境中，經營者也發現，承擔風險是企業在追求報酬與成長機會必須面對。因此企業的經營者在面對風險時，就必須同時評估潛在的成長與損失的機會，透過風險管理的行為降低損失的機會、減少不確定性，並且增加企業策略與營運目標達成的可能性。

綜合上述之看法，可以將風險管理的定義歸納為「風險管理是利用一個適當的管理過程，透過發現風險、分析風險、認識風險，進而評估或衡量風險，並尋求及選擇最適當且最佳的對策，加以控制或處理，以最小的代價，達到保障組織永續經營之目標」。

四、風險管理的目的與程序

(一)風險管理的目的

風險管理如同其他管理機能，是一種為達成組織目標的手段，因此風險管理之目的為在損失發生前作經濟之保證，而於損失發生後有令人滿意的復原狀況。風險管理之目的有二：

1. 損失預防目標（pre-loss objective）：藉由風險管理可達到損失預防目標，有經濟性的保障、減少焦慮、履行外在強制性義務及履行社會責任等。
2. 損失善後目標（post-loss objective）：風險管理可以滿足損失善後目標，包括組織生存、繼續營運、穩定利潤並能持續成長。

(二)風險管理的程序

風險管理程序，各學者的主張大同小異，有些學者將程序分成三步驟，有些則為四步驟，甚至有更細分為五步驟的。一般而言，風險管理主要可依下述五項實施步驟來進行（**圖13-1**）。

1. 風險鑑定與分析（risk identification and analysis）。
2. 風險衡量（risk measurement）。
3. 基本對策選擇（selection of risk management methods）。
4. 決策執行（implementing the decision）。
5. 成果監督與檢討（monitoring or reviewing the results）。

第二節　風險管理的架構

在瞭解風險與風險管理的定義後，接著將進一步說明風險的架構，以下分為風險管理步驟、風險分析和風險處理與執行三部分說明之。

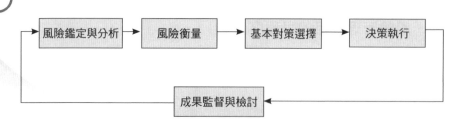

圖13-1　風險管理的程序

一、風險管理步驟

對現代企業而言，風險管理是透過辨識、預測和衡量、監控、報告來管理風險，在確認風險和損失的預估後，採取有效方法設法降低風險與損失；有計畫地處理風險，以保障企業順利營運。企業在經營過程中，首先必須辨識可能產生的風險，預測各種風險發生後對資源及營運造成的負面影響，以便在事前和事後進行風險管理與危機處理。因此企業風險管理的首要步驟包括風險的辨識（identify）、來源（source）和衡量（measure）風險，才能制定風險管理的策略。

(一)辨識風險

1.環境發生了什麼事件？

2.我們的經營模式是否能有效創造價值？

3.我們能否以更少的成本做得更快更好？

4.哪些事會發生差錯？

5.我們企業所面臨的這些風險中，哪些是我們所期待的？

6.有沒有我們無法接受的任何不想要的風險？

(二)風險來源

1.風險來自外界環境？是哪些？

2.風險來自內在環境？是哪些？

(三)衡量風險

1.風險有多大？對資本、獲利、現金流量、其他關鍵績效指標及公司信譽之影響如何？

2.未來風險對我們發生不良後果的可能性如何？

此外，我們也可以先從**圖13-2**來瞭解風險管理的基本架構。

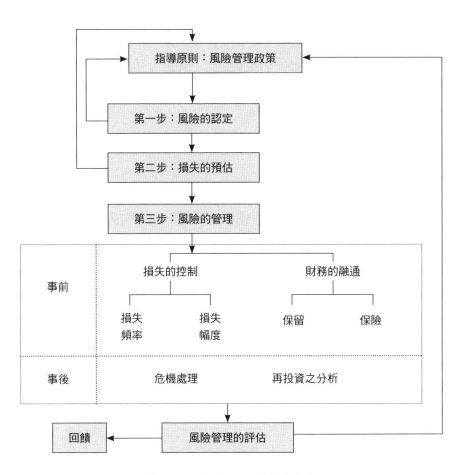

圖13-2　風險管理的基本架構

資料來源：張春雄主編（2003）。

二、風險分析

風險分析是風險管理的首要步驟。唯有全盤瞭解企業經營時可能面對的各種風險，才能夠預測可能造成的危害，進而選擇處理風險的有效方法。風險分析方法有許多種，常見方法如下：

(一)生產流程分析法

生產流程分析法是對企業整個生產經營過程進行全面分析，逐項分析各個環節可能遭遇的潛在風險因素。生產流程分析法可分為風險列舉法和流程圖法。風險列舉法指風險管理部門根據本身企業的生產流程，列舉出各個生產環節的所有風險。流程圖法指企業風險管理部門將整個企業生產過程一切環節系統化、順序化，製成流程圖，從而發現企業面臨的風險。

(二)財務表格分析法

財務表格分析法是藉由分析企業的資產負債表、損益表、營業報告書及其他相關資料，從而識別和發現企業現有的財產、負債等潛在風險。

(三)保險調查法

利用保險調查法進行風險識別有兩種形式：一是透過保險種類一覽表，企業可以根據保險公司，選擇適合自己需要的險種，此方法僅能辨識可供保險之風險，無法辨識不得保險之風險；其次也可以委託保險經紀人或保險諮詢服務機構研究企業風險，找出各種財產和負債之存在風險。

三、風險處理與執行

在辨識風險與分析風險之後，接著便是風險的處理與執行。一般

而言，風險處理常用的對策有以下幾種：

(一)規避風險

在可行的情況下，採取不涉入可能產生風險的活動，因為多數人都會有躲避風險的傾向，尤其當風險發生率高，或是風險發生時對企業產生較大衝擊時，經營者往往會選擇規避風險，不過風險規避會造成不願面對風險或淡化處理風險所需要的成本，無法成功地處理風險。

(二)降低風險

當風險不可避免的會發生時，此時組織可以透過檢查和過程控制、計畫管理、規劃良好的訓練及其他計畫、組織的配置、技術控制等各種方式，來降低風險發生的機會。

(三)轉移風險

當風險發生時會造成企業經營危機，此時就必須採用轉移風險策略，風險轉移指的是由其他的團體來承擔或分擔部分的風險，其方法包括契約的簽訂、保險和組織的結構，如合夥經營和共同投資。

(四)保留風險

在降低及轉嫁部分風險後，就算風險發生，所造成的衝擊也不致太大，此時企業會保有剩餘的風險，此時組織應該訂定計畫來管理這些風險發生時的影響，包括處理風險時所需的經費來源與其因應方式。

第三節　企業的風險管理

企業在制定風險管理政策前必須經過完整的分析，因此以下將分

別說明企業經營時可能面對的風險種類、企業風險管理的原則、企業風險管理部門以及風險管理政策說明書。

一、企業風險種類

(一)風險構成的要件

面對現代的經營環境，企業往往會因為內部和外部環境變遷的因素而面對許多不同的風險，一般而言，經營者必須先瞭解風險的構成要件：

1.具有不確定性，災害是否會發生？何時會發生？發生後會產生什麼樣的結果？
2.須有損失發生，若災害發生結果並無損失，則非屬風險。
3.須為未來將發生的，災害已發生、損失已發生則非屬風險。

(二)風險的來源

有關企業風險的種類，吳思華（2000）認為企業所遭受損失的風險來源，主要可分為三類：

1.一般環境風險：即總體環境的風險，包括政治風險、法令風險、經濟風險、社會風險、天然風險，為每一家企業在經營時皆會面臨的風險。
2.任務環境風險：與企業產銷活動產生直接關聯的外部環境，如顧客偏好改變所產生的供給風險、需求風險、競爭風險與技術風險。
3.公司特有的風險：來自企業本身的決策與營運方式，此亦包括了因營運範疇選擇不當所造成的風險，或企業的應收帳款無法收現所帶來的風險等等。

(三)企業風險的類型

筒井信行（1999）將企業風險區分成如下類型，在制訂風險的防範或處理對策時，可發揮效果：

1.經營外部風險（由公司外部所引發的風險）：主要指企業外部情況的變化或不確定性，所引發威脅穩定經營之危險因子，如市場需求的變化、匯率的變動、不良債權的增加、原料的難以取得、訂單的中斷、股東代表訴訟等等。

2.經營內部風險（由公司內部所引發的風險）：多肇因於經營管理上的失當或不澈底，主要有經營團隊的內鬨、董監事或職員的舞弊營私、營業額低落、庫存量過高、投資過大、資金不足、品質管理不良或新產品開發過慢等。

Simons（1992）提出的企業風險種類有營運風險、財務資產風險、競爭風險以及信用、商譽風險。分別說明如下：

1.營運風險：係指在產品生產、配送或提供服務的過程中，因為作業過程中有人員疏失，或未遵守作業流程規定，致使企業蒙受損失，或提供有問題的產品或服務，使得客戶產生抱怨。

2.財務資產風險：包含了財務損失、智慧財產權損害及固定資產損失三部分，其中影響財務損失之潛在因素有匯率波動、應收帳款損失及業外投資虧損等，以及內部或外部之因素造成企業在財務上可能面臨虧損之風險。智慧財產權損害之潛在因素包含智慧財產權遭盜用及營業機密被競爭對手取得，造成公司競爭力受損與利潤降低。固定資產損失潛在因素為天災或人禍，造成企業重要之生財工具或固定資產之損害。

3.競爭風險：企業在所處的環境中面臨來自於顧客（customers）、供應商（suppliers）、新進入者（new entrants）、替代性商品（substitute products）及現存競爭者之競爭威脅。

焦點話題13-1

運動健身俱樂部的安全風險

　　近年來隨著國民健康意識的抬頭，國內與運動健身相關的俱樂部如雨後春筍般設立，因此運動健身俱樂部經營也同樣必須面對各種風險種類，包括：營運風險、財務資產風險、競爭風險及信用、商譽風險等。然而俱樂部經營與一般企業有一項最大的不同就是面對眾多的會員與消費者，因此假使在經營上若是完全以營利為主要目的，經營者很容易忽略了最根本的安全性問題，而俱樂部最常見的安全風險是什麼？最常見的就是場地器材管理不善的風險，尤其是場地器材未符合安全認證、再加上缺乏妥適的維護保養管理，一旦造成消費者的意外，若再加上意外發生時，未能及時處理或是處理不當，此時俱樂部便需要負完全的責任，一不小心就賠上了商譽的風險。除此之外，運動健身俱樂部還隱藏著更多的安全上風險！因此運動健身俱樂部該如何做好風險管理呢？

　　一般而言，不同運動俱樂部會因其規模不同而提供許多不同的設施與服務。但整體而言，通常主要場地可分為重量訓練區、有氧教學區、飛輪教室、心肺適能區等，附屬場地包含更衣室、淋浴間、三溫暖、游泳池等，此外有些俱樂部則有球類教室、遊戲室或是攀岩場等，因此管理人員或是教練應該依據不同的專業設施而有不同風險管理，換言之，必須針對場地特性來做最適合的維護與管理。例如：過去曾發生重量訓練室中，有會員把重量訓練器材隨地亂扔，造成周遭會員的意外傷害，因此，管理人員就必須詳細規範使用規則必隨時注意相關防護措施，以防傷害再度發生。除此之外，也需要定期針對場地器材進行檢查與整修，並做出完整的維修保養紀錄，更重要的是做出完善的保險規劃，一旦發生無法規避的意外時，才可以達到轉移風險的目的。

4.信用、商譽風險：因為營運、財務、競爭力或意外產生之風
　險，使得客戶對於企業的信用或商譽產生不信任感，對於企業
　是否能提供品質優良或良好的服務產生懷疑。

二、企業風險管理的原則

在瞭解企業經營風險的類型後，企業組織必須制定風險管理政
策，為達企業的永續經營，制定風險管理政策的原則可分為四項：

1.成本效益。即降低風險之支出不應超過所能減少之損失，如果
　降低風險之支出大於所能減少之損失，則無須進行風險管理。
2.風險管理必須仔細評估，尤其是企業無法承擔之風險。否則風
　險一旦導致無法承擔損失，企業只有倒閉。
3.避免低估損失發生的機率。管理者進行長期預測時，通常都會
　低估對損失發生的機率，管理者低估損失發生機率及金額，就
　容易大意或採取錯誤的決策。當企業發生的損失超過所能承擔
　的限度時，將會危害到企業的生存。
4.許多經營風險所造成的損失是多面向的，因此必須多考慮損失
　潛在性的大小。千萬不要僅考慮表面實際發生的損失，而忽略
　潛在性或間接損失，例如企業的商譽；低估損失金額也有可能
　危及企業生存。

三、企業風險管理部門

一般企業在創立之初多半未設置風險管理部門，因此風險管理的
工作大都由經營者或其他業務部門人員兼辦，風險管理策略也多以轉
移風險為主，例如為企業投保產物、人員或是災害損失險。而隨著組
織規模擴展，企業為了因應實際需要才開始設立風險管理部門，惟此
時該部門編製人員與規模也很小。當企業逐漸成長，面臨的損失風險

種類也就越來越多，金額也越來越大，此時風險管理部門的人力就必須增加，方能管理及控制日益複雜的損失風險。

以下分別說明不同規模企業的風險管理部門組織，企業可依其規模的大小設置適合公司的風險管理部門。

(一)小規模企業之風險管理部門組織

若是企業規模不大，當考慮增加風險管理部門的人力時，應先召募負責企業安全與損失風險預防及理賠事務之專業人才，才能有效處理風險管理與預防工作以及理賠方面之事務。

(二)中型企業之風險管理部門

當企業業務持續成長時，風險管理部門的重要性也就逐漸增加，當再次考慮增加人力時，即應增加負責保險的專業人才，將過去企業委由保險公司代為處理之保險評估工作收回自行處理。

(三)大型企業之風險管理部門

大型企業之風險管理部門負責人通常不做風險管理之技術工作，其工作重點在規劃、指揮、控制預算及與其他部門溝通等事項，所以必須增設一位風險管理分析人員，此外，風險預防及理賠等行政工作也需要更多人員加入。

四、風險管理政策說明書

風險管理人從事工作時，首先要設定「風險管理政策說明書」（risk management policy statement），其主要內容是在規範風險管理人授權與職責的書面文件，以便將來執行業務時有所遵循（鄭燦堂，1995）。

(一)風險管理政策說明書的功能

對管理者而言，風險管理政策說明書有三項功能：

1.提供評估風險控制與風險理財職責之架構。
2.凸顯風險管理功能的重要性。
3.闡明風險管理部門在組織中的地位。

(二)風險管理政策說明書的優點

設定風險管理政策說明書有六項優點：

1.可改善高階主管對風險管理功能的瞭解與支持。
2.可強化風險管理部門與其他機能部門間的協調。
3.可明確劃定風險管理經理人之職掌與權限。
4.可節省高階主管時間與精力去從事例外管理之工作。
5.可強迫風險管理部門與企業其他部門密切配合，共同防止風險發生。
6.可使風險管理計畫及方案之執行，不致因風險管理人之改變而無法持續。

根據上述對於企業風險管理政策制定時的原則與方法，企業在制定風險管理政策時，必須考慮許多面向，我們可以由**圖**13-3得到一個完整且清楚的概念。

第四節　運動休閒事業風險管理

運動休閒事業組織可能面臨營運中斷之風險十分複雜，根據過去經驗與資料顯示，造成組織營運風險與衝擊大多可歸納為來自下列一種或一種以上之情境：

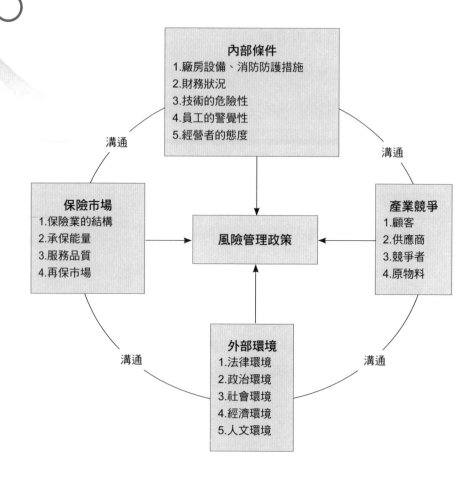

圖13-3　風險管理政策分析圖

資料來源：張春雄主編（2003）。

1.內部服務失效。

2.財務失效。

3.營運成本增加。

4.市場占有率喪失。

5.違反法律、法規或標準。

6.人員安全風險。

7.違反道德責任。

8.信譽受損。

9.喪失商譽及形象。

10.喪失營運或環境控制能力。

　　未妥善做好準備是企業經營危機惡化的主因，有效風險管理程序的目的在提供不間斷的管理、協調與監督，以確定所有活動都能執行與實施，以達成組織營運要求及危機管理目標。面對上述許多可能之情境，運動休閒事業組織更應落實公司治理精神，妥善管理營運風險及作業風險，才能有效控制風險。以下則就運動休閒事業經營可能面對的經營風險以及風險政策的實施做說明。

一、運動休閒事業的風險類型

　　不同組織所面對的經營風險，會因其經營環境、組織特性與功能而有所差異。以下就幾個不同風險構面，分別說明運動休閒事業經營可能遇到的風險類型。

(一)外部環境風險

　　外部環境風險係指因組織外部之政治環境或投資環境、經濟、法令及產業市場等非組織所能自行控制之變動所產生之風險。這些難以預測的外在環境風險，除了天然環境變化外，還包括政權改變、政策變動、相關法令及規定的刪除或新增、產業競爭改變及經濟衰退等。例如：運動休閒事業經營中常遇到的開發案評估，往往受到政策或是整體經濟環境的影響，此即為必須考量的外部環境風險。

(二)組織風險

　　組織風險指凡因組織結構、管理當局之職責、組織文化與價值觀及內部稽核未能發揮功能等，可能引致意外損失之風險。

　　探討組織風險，須先確認組織型態之彈性與自主性，其次再評量

組織之文化與價值觀，因組織內若缺乏和諧、互助精神，將難以維繫員工的向心力及認同感，勢必引起管理上的風險。此外，最重要的是落實內部控制管理制度，才能減少舞弊及不必要的疏失，例如台灣的國票案、英國霸菱銀行和法國興業銀行的虧空案，就是典型因內部管控因素所造成的組織風險。

(三)領導與決策風險

領導與決策風險指因不利的決策、執行的不當、對外在環境變動缺乏回應，以及組織領導者特質，而使組織受到當前或潛在影響的風險。運動休閒事業的經營領導者負有尋找資源和監督管理組織發展的重大任務與職責，其作為對於組織的未來發展會發生深遠的影響，除了領導的風險外，決策風險則是會因組織制定之策略無法達成組織目標而發生，例如佳姿氧身運動館所做的101頂級會員決策，就造成經營困境，因此領導人必須定期檢討並修正組織的領導風格與決策，才能降低此類風險的發生機率。

(四)人力資源風險

人力資源風險係指因重要人才缺乏、流失或人力資源配置不當之風險。優秀人才可以為組織帶來巨大的價值，但也可能因用人不當，導致組織的衰敗。在運動休閒事業經營中，大部分的產品與服務都與人有關，顯示人力資源風險管理的重要性，而人力資源風險從召募人才那一刻起，便已經存在，進而再延展至運用人才、培育人才及留住人才。

(五)財務風險

財務風險是導致組織受創最深的因素之一，健全的財務結構才是降低風險的主要方法。依據過去的經驗，運動休閒俱樂部發生經營危機的主要因素，都是因為沒有做好財務風險的管理。顯示財務風險管

理對於運動休閒事業經營的重要性。

二、運動休閒事業風險政策的實施

　　一個有效的企業風險管理制度必須按組織量身訂做，以符合企業的特性。一般而言，運動休閒事業風險管理制度的實施必須考量並包含下面幾個面向：

(一)企業的風險管理政策

　　風險管理政策必須書面化且包含組織管理風險的目的及策略、管理風險的一般要件，以及進行風險管理的組織架構與職責，以提升員工對風險的認知及凝聚執行風險管理的共識。

(二)企業風險管理的範圍流程

　　風險管理範圍涵蓋整個企業可能面臨的所有風險，包括企業風險、流程管理風險、財務風險、資訊風險、人力資源風險、法令遵循風險等。

(三)風險文化及溝通

　　一個風險管理方式的有效性及風險管理的強化，有賴於公司員工的認知與投入，倘若員工不願參與、接受及從事積極的溝通與合作，任何規劃嚴謹的風險管理制度都無法有效的運作。

(四)確認風險種類

　　企業可能面臨之風險大致有策略風險、作業風險、知識風險和財務風險，而實務上所面臨的問題可能會跨不同種類。

(五)瞭解組織中風險管理存在問題

　　許多運動休閒組織中並沒有一套可以定期辨識、衡量及呈報這些

問題之機制，所以儘管有所疑慮，但往往也不知其真相，因此常常等到實際發生問題、產生影響後才做補救。

(六)風險控制與處理

風險控制著重於危險的管理，其中包括兩個層面：一是事前的防範，即損失的規避；另一個則是事後的補救，即損失的控制。而對於運動休閒事業而言，清楚界定各層級組織單位的角色與職責，建立內部完善的體制以因應風險，應是最首要的工作。

(七)危機管理步驟

建立程序化的危機管理步驟，落實執行相關措施，可以幫助決策者臨危不亂。此外，回顧事件發展是危機管理中最重要的部分，唯有透過事後檢討，才能將知識按照流程作業標準完整的保存整理下來，因此在風險之後，應該要建立「標準應變操作計畫」。

 結　語

風險是無可避免且無處不在的，但是我們對「風險究竟是什麼？」有多少真正的瞭解？運動休閒事業經營者又該如何管理風險，讓它成為經營與競爭上的優勢？事實上，「風險管理」是指與辨認、評估及處理風險有關的所有活動及方法。有效的企業風險管理制度並非意圖消弭所有的企業風險，而是去協助企業辨認及評估他們在日常營運過程中所可能面臨的風險。

由於自然、人文社會環境的快速變遷，導致不利運動休閒事業經營之各種風險日益增加，所有風險變遷皆可能產生危害、緊急事件與危機，輕者影響企業之品牌形象，嚴重者則導致企業的經營危機。風險管理已經演進為運動休閒事業經營的成功要素，因為組織必須做

出關鍵的決策，透過風險管理的架構與機制，才能做出正確的決策和規避經營的風險。因此運動休閒事業經營者應建立一套完整的風險管理機制，善用風險管理工具，洞燭機先，及早採取較佳的方法來管理風險，以強化企業的體質及競爭力，甚至從中掌握可能的獲利機會，其目的是在追求風險報酬關係的效益最佳化，以及實現事業的發展目標，以期達成組織目標並降低風險發生機率與影響。

個案探討 13-1 大型運動賽會的政治風險管理

　　近年來爭取主辦國際大型運動賽會主辦權，是我國持續規劃與推動的重大體育政策之一。從辦理2009年台北聽障奧林匹克運動會、高雄世界運動會，到未來台北市將承辦2017年的世界大學運動會，風險管理就成為大型賽會一個重要的考量因素，因此亟需儘快建立一套國際大型賽會風險管理計畫及實施方案。

　　對於許多大型運動賽會專家而言，舉辦國際大型運動賽會影響最大的風險構面為政治人文風險，而政治人文風險構面中以「恐怖活動」最為重要，其次才是「政治風險」。而所謂「政治風險」就如1980年莫斯科奧運，美國以蘇聯入侵阿富汗為由率領民主國家杯葛奧運，到了1984年洛杉磯奧運蘇聯抵制美國。而政治的風險往往也導致了大型運動賽會中嚴重的安全問題，包括人為災害、食物中毒和恐怖攻擊等等。

　　超過百年歷史的美國波士頓馬拉松在2013年的第117屆大賽中，發生兩起爆炸恐怖攻擊，發生地點位在美國麻薩諸塞州波士頓科普里廣場。有兩枚炸彈分別於終點線附近觀眾區及一家體育用品店先後引爆。此次爆炸造成3人死亡，183人受傷，17人情況危急。受到波士頓爆炸案影響，為了安全考量，波士頓市區進行管制，波士頓洛根國際機場暫時停止了飛機的降落。爆炸發生後，美國也將全國安保措施升級。而受到美國波士頓馬拉松恐怖攻擊的影響，倫敦警方也開始重新檢查倫敦馬拉松的安全方案。倫敦馬拉松組委會在波士頓爆炸案發生後，迅速宣布對倫敦馬拉松的保安計畫作全面評估，強調倫敦在舉辦大型活動及提供安全保障方面有豐富經驗。

　　為了有效防範此類的重大事件發生，在國際大型賽會籌辦階段，籌辦單位便應立即成立專責的風險管理部門（例如奧運會的風險控制與管理委員會），其組成人員應為風險管理專家，負責賽會從籌備到舉辦階段的全部風險管理事務。風險管理專家應結合保險

經紀人和專業的保險公司，共同制訂國際大型賽會風險管理計畫。

面對許多國際賽事的恐怖攻擊事件，台灣也常有馬拉松賽事或是大型運動賽事，尤其是未來台北市將主辦世界大學運動會，因此針對反恐應變計畫仍有再加強提升的必要，因為恐怖組織是非國家組織不容易掌握，政府較難防範，唯有加強安全措施，建立妥善的處理機制，才能有效的預防此類事件發生。

 問題討論

過去對於運動賽會的風險管理大多著重在場地器材或是財務的風險，而面對政治人文的風險則較容易被忽略，你認為如何建立一套完善的反恐應變計畫，才能確保大型運動賽事能夠順利的舉辦？

個案探討 13-2 　俱樂部的風險管理

　　在運動俱樂部的經營管理過程中，一般而言，消費者在選擇過程中，首先考慮的是場地設備之優劣以及服務品質的好壞，上述兩項往往是會員滿意度的參考指標。然而許多經營者與消費者卻忽略了另一項重要的指標，就是俱樂部的風險管理能力，而近幾年來，台灣俱樂部產業也偶爾會發生公安的意外事件，因此也讓許多消費者開始意識到俱樂部風險管理的重要性。

　　事實上，健身俱樂部的風險來源，不外乎是活動性質、場地、器材、相關員工、運動參與者、合約及其他災害等幾項要素，而風險管理則是一個不斷地評估與預測的循環程序，以使可能的傷害降至最低。一個完整的風險管理程序包括風險認定、風險評估、選擇對策、實施策略、檢討與修訂等五個步驟，若能妥善做好風險管理，則可以有效降低危機處理的次數。

　　在具體的做法上，一般而言，健身俱樂部的風險管理可以從以下幾個面向來觀察：

一、會員或是消費者端

　　俱樂部的經營管理者與消費者本身必須掌握個人身體情況，不過度訓練，運動中如發生身體不適，應立即停止運動，俱樂部的會員中可能有心臟病、高血壓或是其他重大疾病史的會員，很多人事先並沒有意識到自己是高危險的運動族群，因此對俱樂部來說，只要一個會員在俱樂部發生意外，若加上處理不當，可能都是引發經營上重大危機的事件。

二、經營管理者端

　　對於經營管理者而言，制定所有決策之前皆以「安全」為第一考量，俱樂部設施皆須定期檢查與保養相關場地設施，除此之外，也要針對員工實施安全教育宣導與訓練，提醒員工應具有危機意識。當會員發生意外時，經營管理者必須視會員的安全為第一，先

立即做相關急救措施，並依現場狀況，考慮是否須立即送往醫院處理，這時候寧可警報發錯，也不能讓任何一個會員冒險。

三、商譽的價值

正當經營的健康俱樂部，都會投保相關足額的第三責任險或公共意外險等，同時聘請法律顧問，提供風險管理上的諮詢。當意外發生時，俱樂部就能連絡相關人員，確認理賠金額，因應賠償處理的問題。有效率的處理意外事件，可以讓消費者知道俱樂部對會員的負責態度，可以有效降低對品牌聲譽的傷害。

由於每家運動健身俱樂部的規模與特色皆不相同，但整體而言，主要場地大多包括重量訓練區、團體有氧區、心肺適能區等，附屬場地包含更衣室、三溫暖、游泳池、兒童遊戲室、攀岩場等，因此管理人員應針對場地特性作最適合的維護與管理，並充分瞭解不同場地的風險屬性與來源。才能真正提高服務品質和降低意外發生的機率。

資料來源：作者整理。

 問題討論

運動健身俱樂部潛伏在現場的可能危機有哪些？一旦發生緊急事故，俱樂部該如何進行危機處理？

參考文獻

一、中文部分

吳思華（2000）。《策略九說：策略思考的本質》。台北：臉譜。

宋明哲（2001）。《現代風險管理》。台北：五南。

凌氤寶、康裕民、陳森松（1998）。《保險學——理論與實務》。台北：華泰。

張春雄主編（2003）。《風險管理》。台中：吉田。

陳繼堯（1999）。《危險管理論》。台北：三民。

鄧家駒（2000）。《風險管理》。台北：華泰。

鄭燦堂（1995）。《風險管理——理論與實務》。台北：五南。

賴青松譯（1999）。筒井信行著。《風險管理》。台北：日之昇文化。

二、外文部分

Martens, F., & Nottingham, L. (2003). *Enterprise Risk Management: A Framework for Success*. PriceWaterhouseCoopers.

Simons, R. L. (1992). The strategy of control. *CMA Magazine*, pp. 44-50.

Vaughan, E. J. (1997). *Risk Management*. NY: John Wiley, pp. 8-12.

Chapter 14

運動休閒事業策略管理

閱讀完本章，你應該能：

- 理解策略管理的定義與類型
- 知道策略管理的層級
- 瞭解策略規劃的模式與執行
- 理解價值鏈與五力分析的意涵

運動休閒管理

 前 言

　　策略管理是企業管理各個領域中，最核心的一門學科。就運動休閒事業管理來說，策略管理的優劣，短期指導了組織裡各功能領域的做法，長期將影響運動休閒事業經營的績效與成敗，由此可見其重要性與核心地位。一般而言，策略管理強調企業組織全面和長期的觀點，而組織內的各功能領域，如行銷、生產、研發、人資、財務、資訊等，在規劃上也必須考量到策略的層次。

　　由於策略決策強調全面與長期性，因此策略管理必須借重管理學的理論基礎；此外，在實務應用上常常會出現例外或無法解釋的現象，所以策略管理者的思維不僅應從理論中吸收智慧、歸納原則，也必須不斷地面對實務的挑戰與考驗，這些都是策略管理與眾不同的特色，也是運動休閒事業經營者必須學習與接受挑戰之處。尤其面對運動休閒市場競爭環境日趨激烈，運動休閒事業的經營與維持競爭優勢日趨困難，在面對兩岸新興市場的崛起和全球化的浪潮下，如何維持競爭優勢並與國際接軌，將是未來運動休閒事業經營的重要課題，因此運動休閒事業策略管理的制定與執行就更加顯得重要，雖然策略管理在管理課程中一直都是學生必修的基礎課程，但是對於運動休閒科系的學生，想要投入運動休閒產業，從事運動休閒事業經營，運動休閒事業策略管理的概念與實務，便成為一項基本且重要的條件與技能。本章將介紹何謂策略管理、策略管理的模式、運動休閒事業要如何制定策略與執行、分析企業價值鏈與五力分析的內涵，讓運動休閒事業經營能成功的運用與執行策略管理。

第一節　策略與策略管理的定義

在探討策略管理的定義之前，必須先瞭解策略的定義，因此以下分別探討策略的定義以及策略管理的定義。

一、策略的定義

策略（strategy）到底是什麼？有人說策略是一項藝術，也是一種科學，事實上，策略一詞起源於希臘語strategos，意指將帥用兵之道，此與中國戰略一詞同義，早期策略的概念始於軍事，直至十九世紀後半，第二次工業革命時期，策略一詞才首次被運用在企業的經營與管理中，且被視為形成市場力量及影響競爭環境的一種方式，早期學者僅說明策略之功用在決定「我們經營的事業為何？」及「如何經營這些事業？」，自1960年代後，才有學者開始明確定義策略，例如哈佛大學策略大師麥克‧波特（Michael Porter）給策略所下的定義——「策略就是做選擇、設定限制、選擇要跑的比賽，並且根據自己在所屬產業的位置，量身訂做出一整套活動」。因此策略是管理者為達到公司目標所採用的行動方向與準則，也是公司推動業務的基本方向。策略管理是企業經營管理的首要工作，主要的內涵包括決定公司經營的範疇、決定如何經營才可獲利。

吳思華（2000）認為，策略是組織管理者或經營團隊面對組織未來發展所勾畫出的整體藍圖，策略可以包括四方面的意義：

1.評估並界定組織的生存利基。
2.建立並維持組織的競爭優勢。
3.達成組織目標的系列重大活動。
4.作為內部資源分配的指導原則。

　　戴國良（2003）從不同的角度看策略形成的架構，認為組織要確立策略時應考慮三個要素：

1.顧客的選擇：公司的策略是要選擇什麼樣的顧客，策略的規劃不能脫離顧客的要素。
2.資源集中：集中組織的資源及力量，確保策略是有競爭力與可達成的。
3.差別化：策略是必須與競爭對手所採行的有所區別。

　　Pitts與Lei（1996）認為策略是企業的意圖和方向，其主要內容如下：

1.願景（vision）：指企業最期望的長期目標，必須要有強烈的動機、勇氣、信心與毅力，來促使其實現。
2.使命（mission）：指企業以組織及各種技術、顧客服務來達成企業願景。
3.長期目標（goal）和短期目標（objective）：指建立具體而且可以控制的行動計畫，且必須在一定的期間內完成。

　　具體而言，策略是建立公司整體目標的方法，而目標包括公司的長期目標、行動方案與資源分配的優先順序；策略是一種對內、外環境的具體反應，以達到公司永續的競爭優勢；策略也具體地界定公司的管理工作。一個計畫完整策略，往往可以在短時間內為企業帶來相當重要的競爭優勢。但是策略所產生的競爭優勢通常都不會維持得太久，因為大部分好的策略在很短暫的時間內，就快速的被其他競爭者所模仿。

　　綜上所述，可得知運動休閒事業策略的構成需要先訂定組織主要的營運範疇、鎖定顧客服務的範圍，選擇能與競爭者有所區隔的策略，整合組織的資源以配合策略的內容，並且與其他組織保持良好的夥伴、互動關係，才是完整的企業策略管理。

二、策略管理的定義

在上述策略的定義後，接著進一步來定義策略管理，事實上，策略管理的運用範圍極為廣泛，大至國家的政治、財經、國防、外交的方向擬定，小至企業個體、公司行號、財團法人的業務組織的發展評估，甚至可以用於個人的生涯規劃分析；在今日競爭激烈且講求效率管理的環境中，策略管理可謂是相當重要的一個管理議題。而組織的營運範疇、競爭優勢的建立、維持組織與周遭環境事業夥伴的良好互動關係是主要的策略課題，因此吳思華（2000）認為，在進行策略管理前必須先瞭解策略的構面，包含「營運範疇的界定與調整」、「核心資源的創造與累積」、「事業網絡的建構與強化」三種，企業必須先界定營運的範圍，販賣什麼樣的商品，主要的顧客群是哪些，並配合組織的核心資源擴大營運的範疇，注意市場不同的商品的網絡關係，尋求資源的拓展，來建構組織行銷或是發展的策略。

榮泰生（1993）認為，策略管理是透過一連串的決策和行動，以產生有效的策略，進而達成組織的目標。策略管理的過程即是管理者決定目標、進行策略選擇及執行、評估與控制的過程，策略管理所強調的是瞭解組織本身的強處與弱點，操控及評估環境的機會與威脅，進而掌握機會，避免威脅。

Harrison認為，策略管理是指組織分析學習內、外部環境後，訂定策略方向，根據策略方向制定策略內容，並以滿足主要利益關係人為目標，全力以赴地執行（洪宿惠譯，2004）。

雖然不同學者對策略管理有不同的見解，不過基本上策略管理的運用，組織要先設定預定達成的目標，透過環境的分析瞭解目前的情勢，以及組織的優勢在哪裡？劣勢在哪裡？因為策略的選擇要確實的掌握優勢，合理的使用組織現有資源，配合策略的執行才能完成任務，因此所謂的策略管理應有下列特點：

1.為達成組織目標所採取的決策與行動。

2.透過內、外環境的分析，評估維持組織生存的利基與優勢。

3.將組織的有限資源做最有效的分配，以創造最大利益。

4.策略管理指的是策略制定、策略執行、評估的一整個過程。

策略管理是管理整個策略形成及執行的過程，策略決策需要經過組織的決策過程及分析過程。策略形成之後，要重新建立組織結構，創造企業的文化和價值觀，建立配套的激勵制度，制定功能部門策略以使整個策略得以實現。湯明哲（2003）認為，策略形成需要經過一套思維架構，如圖14-1透過嚴密的分析，考慮重要的決策變數後，再決定策略的內涵和行動計畫。企業在開始時都有財務資源，利用財務資源去吸引人才、發展技術，透過管理程序將人才、技術加以組合，培養出核心競爭力。確定策略雄心、核心競爭力及分析企業競爭生態後，才能形成企業整體策略和競爭策略。

焦點話題14-1

自行車產業供應鏈的策略聯盟—— A-TEAM

我國素來有「自行車王國」的美譽，台灣自行車產業發展五十餘年來，歷經裝配生產階段、擴大輸出階段、產業轉型及升級階段、國際化階段。在這樣的發展過程中，雖然曾多次面臨經營上之危機，但在業者的努力及政府的支援下，亦都能擺脫困境。

早在1980年代，自行車出口量超越日本之後，台灣便成為全球第一的自行車產地，不過到了1990年代，這項出口紀錄就被中國大陸超越，在2000年初，台灣自行車業面臨空前危機，廠商外移中國生產，自行車出口數量從全盛時期的每年一千萬台，下滑到不足四百萬台。當時台灣的自行車製造業面臨了無法解決的困境，挑戰主要來自中國低價市場的崛起。因此為了走一條與中國以量制價不同的道路，屬於自行車業的「A-TEAM」於是在2003年的自行車展期間成立。

圖14-1　策略形成的思維架構

資料來源：湯明哲（2003）。

　　台灣自行車A-TEAM緣自2000年，國瑞汽車輔導巨大機械導入豐田式生產系統。A-TEAM是一個非營利組織，初期由台灣兩大自行車廠巨大機械和美利達工業，於2002年帶頭倡議A-TEAM概念，初期結合11家零件廠共同組成，2003年初正式成立自行車A-TEAM。目標除了在改善整體產業供應鏈的營運績效，更重要的是提升創意研發的能量，讓台灣領導全球的自行車風潮。

A-TEAM成立後,成功導入豐田的TPS（Toyota Production System）生產模式,而這也是全球唯一TPS在非汽車產業中成功的例子。A-TEAM之所以成功,主因為廠商零件標準化、品牌與技術價值夠,以及巨大、美利達於後面當推手,由於零件標準化,使加入A-TEAM的廠商更加容易分享交流;而A-TEAM成員包含輪胎大廠（建大、正新）、世界鍊條大王（桂盟）、自行車龍頭如巨大、美利達等,讓品質、名聲更具公信力,因此A-TEAM成立後,台灣自行車的出口ASP已呈現倍數成長（從2002年的124美元、成長到2008年的257美元）。

根據上述介紹可知,A-TEAM是一個台灣自行車產業提升競爭力的自發性計畫,A-TEAM團隊成立之後的形象,也受到國外知名廠商青睞,因此Shimano、Colnago相繼成為國外贊助會員。展望未來,國內許多的製造業,隨著中國大陸和東南亞等地區的興起,台灣產業擅長的低成本製造優勢,正逐漸喪失之中,而見到A-TEAM的表現後,工具機、手工具廠也跟隨成立M-TEAM、T-TEAM等,希望透過產業的策略管理與策略聯盟來提升台灣的競爭力。

資料來源:作者整理。

第二節　策略管理的模式

策略管理強調的是管理及程序,因此有不同的策略管理模式。以下列舉兩種較為著名的策略管理模式,來理解如何做出完整且正確的策略規劃。

一、Nutt與Backoff的策略管理模型

Nutt與Backoff（1992）提出之策略管理方案模型,將策略管理的過程區分為六個階段:

1. 從組織環境的趨勢、總體方針與規範性理念之角度,描繪出組織的歷史脈絡。
2. 從目前的優勢與弱點,以及未來的機會與威脅之角度,評估當前情勢狀況。
3. 發展出一套當前策略議題的議程,以便進行管理。
4. 設計策略選項以管理優先議題。
5. 從受影響的利害關係人以及所需資源的角度,評估各個策略選項。
6. 藉由資源動員與利害關係人管理,以執行優先性的策略。

二、Robbins與Coulter的策略管理模型

Robbins與Coulter(1996)認為策略管理的主要過程如下(**圖14-2**):

1. 確認任務目標。
2. 組織環境分析。
3. 確認機會威脅。

圖14-2 Robbins與Coulter的策略管理模型

資料來源:Robbins & Coulter (1996).

4.組織資源分析。

5.確認優勢弱勢。

6.形成策略計畫。

7.執行策略行動。

8.評鑑結果回饋。

上述策略管理的過程強調必須建立評鑑回饋系統，作為修正、調整及未來擬定策略計畫的參考。透過評鑑回饋，可使管理者於擬定策略計畫時，再求精進，尤其是在策略管理過程中，各步驟的回饋檢核，更是策略計畫成功的保證。

 ## 第三節　策略規劃的層級

策略規劃基本程序，從企業組織的高低層次可分為三個階段：公司層級策略、事業層級策略與功能層級策略。策略規劃過程由上而下推動，但也需要組織的溝通與回饋，以便編列各層級策略的預算。以下分別說明各層級的策略規劃程序。

一、公司層級的策略規劃

公司層級策略的規劃可區分為六個步驟：

1.外部環境分析：包括分析未來經濟展望、全球區域發展及產業發展，此外，尚有技術、人力資源的未來發展趨勢分析，依據企業經營的外部環境分析，探討出公司可能面臨的機會與威脅。

2.內部環境分析：內部環境分析項目包括公司任務、事業單位的劃分、水平策略、垂直策略與公司經營理念，針對這些項目分

析出公司目前所擁有的優勢與劣勢。

3. 公司策略定位：依上述內外部環境分析的優劣勢、機會與威脅及目前公司的策略重點，擬定公司的策略定位，以及公司的績效目標。

4. 資源系統：資源系統的主要功能在於適當調配資源，各相關事業部門除了接受任務指派外，公司也需要分配足夠的資源供其使用。

5. 基礎管理系統：為使策略管理能順利進行，公司的基礎管理系統須進行適當的調整或改造，包括組織結構與管理系統的改造與調適。

6. 人力資源：人力資源管理是策略執行的重要工作，尤其是在推動公司的策略突破時，若原有的人力資源有所不足，可能要向外召募公司欠缺的人才或進行內部訓練，以培養所需的人力。

二、事業層級的策略規劃

事業層級策略擬定過程依序包括下列活動：

1. 擬定任務：明確的設定事業單位的營運目標與績效。

2. 分析事業單位內部能力：依據單位內部的現有資源來瞭解組織內部的工作能力。

3. 分析事業單位外部環境：瞭解事業單位與外在環境的互動與關聯性。

4. 擬定多年期的策略方向：分別擬定事業單位的近中長期方向與目標。

5. 依策略方向制定具體的行動專案：依據目標擬出具體可行的策略方案。

6. 編製預算：根據目標與方向，編製詳細的計畫預算。

三、功能層級策略規劃

功能層級策略規劃則依據相關的目標,來做組織各單位的策略規劃,包括財務策略、人力資源、科技策略、採購策略、製造策略與行銷策略等六項。

由上述策略規劃的層級可以得知,運動休閒事業的經營管理者和各階層主管所負責的策略規劃層級與內容方式是不相同的,因此在進行策略規劃之前,必須先思考與判斷自己所在層級該負責的內容為何,才能有效的進行策略規劃與執行相關經營策略。

第四節 策略規劃與執行

策略規劃為一種協助訓練行政管理人員從事策略思考與行動的概念及分析架構。其所指涉的內涵,是將「策略」和「規劃」視為一相互依賴、相互聯結的概念,亦即策略的形成有賴於正式化的規劃過程,面對環境中與日俱增的不確定性與模糊性,組織必須以不同以往的策略思考及行動來面對因應。

在進行策略規劃與執行之前,我們必須先瞭解策略規劃的模式,才能具體的定義與執行策略規劃,因此以下分為策略規劃的模式、策略規劃的步驟與策略規劃的執行三部分做說明。

一、策略規劃的模式

在規劃整體策略時,有些工具可以作為整體策略規劃時的參考,有關策略規劃的模式很多,其中較有名的是BCG模式與GE模式,以下分別說明之。

(一)BCG模式

所謂BCG模式是由波士頓顧問群所發展的，全名為「Boston Consulting Group, BCG Matrix」。它是由市場成長率及市場占有率所形成2×2的矩陣，來評估組織的各事業單位，作為公司投資組合分析的有利工具。有下列四種事業（**圖14-3**）：

◆金牛事業（cash cows）

低市場成長率，高市場占有率。這種事業單位可創造很高的現金流量，但是因市場已位於成熟階段，未來的成長有限，因此，可視情況運用此種事業的變現能力，來投資明星事業或問題事業。

◆明星事業（stars）

高市場成長率，高市場占有率。位於快速成長的市場中，並擁有優勢的市場占有率。但明星事業終將成為金牛事業。

◆問題事業（question marks）

高市場成長率，低市場占有率。此種事業位於具吸引力的產業之中，但卻只有低的占有率。在經過審慎的分析後，企業會將某些事業賣出，而有些事業則會發展成明星事業。

◆落水狗事業（dogs）

低市場成長率，低市場占有率。這種事業雖不會消耗太多現金，但也無法再有什麼成長。企業應將此種事業儘早出售或清算。

市場成長率	高	明星事業 （stars）	問題事業 （question marks）
	低	金牛事業 （cash cows）	落水狗事業 （dogs）
		高	低
		相對市場占有率	

圖14-3　BCG模式

　　BCG矩陣主要運用於企業產品布局規劃，其目標是將資源進行有效配置。因此一般而言策略如下：

1. 逐漸放棄或是賣出落水狗產品。
2. 抓住金牛產品，並儘量擠出現金。
3. 投入相對少量現金，並保持明星級產品的競爭優勢，確保高市占率。
4. 挹注大量現金，將問題事業產品提升其競爭優勢，使其成為明星級產品。

　　一般而言，BCG投資矩陣是一種很有用的策略管理工具，可用來瞭解不同事業單位的架構，並協助管理者資源分配時優先順序之考量。

(二)GE模式

　　GE McKinsey矩陣是麥肯錫（McKinsey）企管顧問公司在1970年代評估與篩選奇異（GE）公司多個事業單位組合所發展出的矩陣評估模型。此矩陣模型為二維，橫軸為競爭優勢（competitive strength），縱軸為市場吸引力（market attractiveness），而在橫軸與縱軸量表刻度上，均分成高（high）、中（medium）、低（low）三種，GE McKinsey矩陣可以當成是BCG矩陣的延伸，該矩陣除了在縱軸與橫軸的定義上有所不同外，還包含九個象限（BCG矩陣為四個象限）以進行企業之評估（圖14-4）。

		競爭優勢		
		強	中	弱
市場吸引力	高			
	中			
	低			

圖14-4　GE McKinsey矩陣

綜上所述，無論是BCG矩陣或是GE McKinsey矩陣，都可以發現，產業布局的瞭解與分析，不外乎在環境的掌控與自我競爭優勢的瞭解，如何有效發揮優勢爭取機會，是策略擬定的主要思考，當然最後還有待於執行力的落實。

二、策略規劃的步驟

企業競爭愈趨激烈，策略的應用自然成為組織發展的重要關鍵，企業在不同環境下，適用的策略並不相同，即使環境條件相同，仍會因所擁有資源不同而有所差異，因此策略制定的方向是否合適，便成為目前企業須分外重視之課題。企業若能根據制定策略的過程，分別評估組織外部與企業內部環境，配合環境不確定的程度與組織內部的基本能力，來挑選合適的策略並加以執行應用，勢必能提升組織績效。

然而在實務上要如何進行策略規劃與執行？以運動休閒事業經營為例，一套完整的策略管理程序包含前置作業期間之策略規劃、作業期間之策略執行及作業完成之評估。其中策略規劃的程序含有下列七項步驟：

(一)界定組織目前使命、目標、策略

運動休閒事業經營者應思考企業屬何種行業？是運動用品製造業還是服務業？能提供出何種產品或服務？如何採行最有利於企業發展的措施？在現有的同業中企業的目標或策略為何？

(二)環境分析（外部環境）

運動休閒事業經營者必須隨時分析環境，諸如當前的競爭如何、全球化與知識經濟對於未來運動休閒事業的影響等，決策者必須能夠精確的掌握環境中的發展變化及其未來趨勢。

(三)分析組織資源（內部環境）

以企業所擁有的資源作為分析的對象，譬如企業組織內部的人力資源分析、企業組織的財務分析、是否有產品開發或創新的記錄、企業的品牌價值等等問題，皆可作為企業評估組織資源的重要指標。

(四)界定機會與威脅（OT分析）

機會與威脅分析係將企業身處的市場環境，就環境變化或趨勢進行企業的條件分析。通常做法可將機會與威脅、優勢與弱勢畫為四個視窗，將各項條件客觀地填入後，再根據實際情形分析，藉以作為評估計畫可行性的參考依據。

(五)界定優勢與弱勢（SW分析）

經由前項步驟後，應可清晰的導出企業組織的優勢與弱勢的所在，界定出何者為組織特有的能力，或何者為可以決定企業組織獨特的競爭武器。

(六)策略形成

策略形成應參照總公司、事業單位、功能層次的程序及其要件制定，建構完整計畫目標之執行程序及展開執行策略方案。

(七)策略執行與評估

策略管理程序中的最後步驟就是執行，同時對計畫目標與成效作通盤的檢討，作為往後策略規劃與執行的參考依據。

Hill與Jones（2001）的策略規劃程序結構圖（**圖14-5**），為運動休閒事業經營管理者在進行策略規劃的程序與結構時，提供了重要的參考。

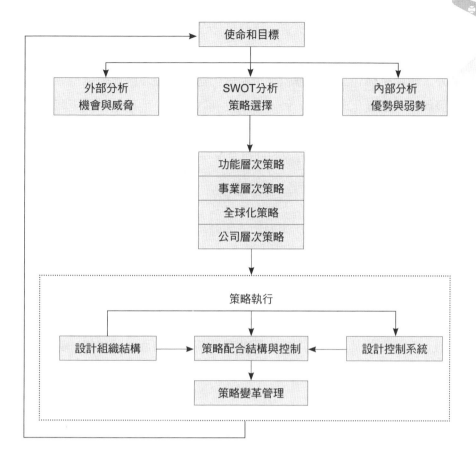

圖14-5　策略規劃程序結構圖

資料來源：Hill & Jones (2001).

三、策略規劃的執行

在策略制定後進入執行階段時，須有適當的組織結構與控制系統，方能有效地執行策略。以下分為兩個部分做說明：

(一)組織結構的設計與調整

組織結構的基本設計因素是分工與整合。分工是指分配組織的決策權，即是組織架構的垂直分工；另外，公司須決定各功能層級的工

作人員與其所應負擔的權責，這是所謂的水平分工。整合是公司在運作時各部門間的協調合作，譬如產銷部門間彼此的協調合作。除此之外，組織結構也必須因應組織策略做出適當調整，因此組織型態必須發展出一些變化的型態，例如：產品團隊結構、地理結構及矩陣結構等，而在完成企業策略規劃之後，組織結構就必須依照企業策略規劃做出適當的調整，才能有效的執行企業策略。

(二)控制系統

在控制系統中所涉及的因素或問題可分為兩大類，分別是整體性的組織文化問題與中低階的控制層面問題。

◆ 整體性的組織文化

組織文化是組織成員共同認定的價值觀與規範，它會影響公司成員日常運作的基本思維方式，因此在策略執行層面必須建構一套整體性的組織文化，組織策略才能順利執行。

◆ 中低階的控制層面

主要在於各階層如何設計一套適當的控制制度，讓下一階層的所有人員在執行業務時有所遵循。控制層面所指的是控制準則的採用，它的類別包括財務控制、產出控制、目標管理、行為控制及標準化作業等方式。

第五節　五力分析

「產業競爭力分析」又稱作「五力分析」，是麥可‧波特（Michael Porter）提出的。波特認為產業的結構會影響產業之間的競爭強度，便提出一套產業分析架構，用來瞭解產業結構與競爭的因素，並建構整體的競爭策略。透過五種競爭力量的分析有助於釐清企

業所處的競爭環境，並有系統的瞭解產業中競爭的關鍵因素。五種競爭力能夠決定產業的獲利能力，它們影響了產品的價格、成本及必要的投資，每一種競爭力的強弱，決定於產業的結構或經濟及技術等特質。五力包括現有競爭者的威脅、替代品的威脅、供應商的威脅、購買者的威脅與潛在加入者的威脅（**圖14-6**）。

一、現有競爭者的威脅

產業中現有的競爭模式是運用價格戰、促銷戰及提升服務品質等方式，競爭行動開始對競爭對手產生顯著影響時，就可能招致還擊，若是這些競爭行為愈趨激烈甚至採取若干極端措施，產業會陷入長期的低迷。威脅程度依下列因素而定：競爭者的數目、產業成長程度、

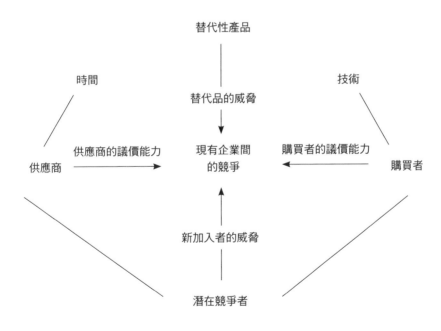

圖14-6　產業競爭的五力分析

資料來源：Porter, M. E. (1980).

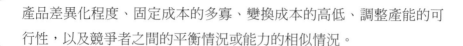

產品差異化程度、固定成本的多寡、變換成本的高低、調整產能的可行性，以及競爭者之間的平衡情況或能力的相似情況。

二、替代品的威脅

產業內所有的公司都在競爭，他們也同時和生產替代品的其他產業相互競爭，替代品的存在限制了一個產業的可能獲利，當替代品在性能／價格上所提供的替代方案愈有利時，對產業利潤的威脅就愈大。威脅程度依據相似替代品的來源多寡、使用者的轉換成本、提供替代品廠商的利潤及企圖心與替代品的價值等而定。

三、供應商的威脅

供應者可調高售價或降低品質對產業成員施展議價能力，造成供應商力量強大的條件，與購買者的力量互成消長。威脅程度依據重要供應商的數目、替代供應品的可能性、供應商向前垂直整合的可能性、產業向後垂直整合的可能性、供應商的產品在產業中所占的品質或服務水準地位，以及供應商的產品在產業的總成本中所占的比率而定。

四、購買者的威脅

購買者對抗產業競爭的方式，是設法壓低價格，爭取更高品質與更多的服務，購買者若具有資訊充足、購買者群體集中、採購量很大等優勢，則相對賣方而言有較強的議價能力。威脅程度的相關項目，與上述供應商威脅的項目是相似的，但所占角色剛好相反。

五、潛在加入者的威脅

新進入產業的廠商會帶來一些新產能，不僅攫取既有市場，壓縮市場的價格，導致產業整體獲利下降，然而新進入者往往也會遇到許多進入障礙。相關因素包括規模經濟、產品差異化、轉換成本、銷售通路、資本需求、技術取得可能性、人為阻礙及政府管制等。

根據上述說明，運動休閒事業經營要如何進行五力分析呢？賴明弘（2007）為美利達工業所做的五力分析如**表14-1**。

表14-1　五力分析——以美利達自行車為例

產業五種競爭力	競爭力分析	競爭程度
新加入者的威脅	自行車產業的產製廠商可分兩部分，一為購買零件負責組裝的成車廠；另一為專門產製零組件的零件廠。兩者面臨新加入者威脅程度不同，一般而言，零件廠較成車廠易感受到新加入者的競爭威脅，也就是說同業競爭較為激烈。而目前產製過程較困難的是不易全線自動化，故人工成本所占比例高於其他行業。對於新加入者的威脅感，因近年來業者努力提升品質、自創品牌，加上消費者意識高漲，消費者為確保本身權益逐漸重視品牌，因此對於有自創品牌的成車廠巨大機械而言，較不易感受新加入者的威脅。	低
替代產品	自行車在歐美等先進國家被作為健身休閒器材；但在開發中國家如中國大陸或印度，則是當地人民的主要生財及交通工具。因此在歐美因高齡化的來臨，自行車的替代品為電動自行車；但在開發中國家，自行車的替代品便可能是同為運輸工具的機車。	中
供應商議價力量	隨著科技進步與經濟發展，自行車在生產方面的專業分工日趨細密，因而企業間的分工合作也顯得越來越重要，就自行車產業而言，除了島野變速器因握有種種優勢（因客戶指明高單價車須使用該品牌零件）外，零件供應商的議價力量不大，有時遇到匯率有巨幅波動時，甚至需要與成車廠共同分攤部分的匯率損失。	一般零組件／低 專業零組件／高

（續）表14-1　五力分析——以美利達自行車為例

產業五種競爭力	競爭力分析	競爭程度
客戶議價力量	近年來國外的客戶議價能力有愈來愈強的趨勢，因為台灣的自行車零件廠除了交零件給本國的成車廠外，亦自行外銷零件給國外的成車廠，所以有一些精明的國外買者是一面手拿著零組件廠報價單，一面與成車廠議價。另一方面，國內的成車業者會因搶單而削價競爭，這是造成近年來平均單價下降的原因之一。	中
現有競爭對手競爭	國內自行車整車廠間外銷競爭能力差距頗大，主要因有自創品牌業者已在國際市場上得到消費者接納及肯定，加上大廠在車型的創新、設計及行銷策略方面亦優於一般小廠。而國內的自行車產業的確有大廠集中的趨勢，也就是說廠商規模愈大，愈具國際競爭優勢，出口數量也愈見提升。	高

資料來源：賴明弘（2007）。

第六節　價值鏈

　　價值鏈（value chain）係麥可‧波特於1985年在《競爭優勢》（*Competitive Advantage*）一書所提出之概念，透過解析企業價值創造活動，以瞭解成本特性及其潛在的差異化來源，藉以診斷企業競爭優勢並尋求改善其經營瓶頸（Porter, 1985）。價值（value）係指顧客願意出價購買產品或服務的金額，價格（price）則是賣方願意出售產品或服務的金額，企業要能獲利，其產品或服務在顧客心中所創造的價值必須超過價格，策略大師波特指出，企業的競爭優勢在於低成本策略與差異化策略，透過審視企業內部一連串價值創造活動，降低產品成本，提升附加價值。因此價值鏈被視為一有效的策略規劃工具，將企業視為各獨立功能部門的集合，強調整體企業的計畫與合作，以達到整體組織最佳的績效（Koh & Nam, 2005）。

波特認為競爭優勢無法以「將整個企業視為一體」的角度來衡量，競爭優勢應源自於企業內部的產品設計、生產、行銷、運輸、支援作業等多項獨立活動，因而提出「價值鏈」的觀念，作為企業競爭優勢與競爭力來源的分析工具。波特認為企業是許多價值活動的集合，然而價值鏈更廣泛地意指為許多相互依存的價值活動所組成的一個系統，並藉由價值鏈內的各種「鏈結」（linkages）相互聯繫。波特以「價值鏈模型」（**圖14-7**）說明企業活動依技術特性或策略特性可區分主要活動（primary activities）及支援活動（support activities）兩大類。

一、主要活動

主要活動為一企業主要的生產與銷售程序，指有關產品的製造、銷售、運輸移轉與售後服務等企業主要創造價值的活動，這些活動對最終產品有直接貢獻，包括後勤作業、生產作業、倉儲運輸、行銷與銷售，以及售後服務等五類活動。

二、支援活動

支援活動可視為企業支援主要營運活動的其他企業運作環節，或是所謂的共同運作環節，係指非直接創造價值，但支援主要活動順利進行的功能性活動，包括採購、技術發展、人力資源管理及公司的基礎設施等四類活動。

一般而言，企業的價值鏈與企業競爭策略規劃息息相關，根據波特的競爭優勢分析，欲達到價值創造的最大化，不外採用成本優勢與差異化兩大策略，其中成本優勢其實就是在每一價值鏈環節中，盡可能降低成本，而差異化當然就是達到比競爭者更佳的效能，而目的當然是增加獲利。波特也針對相關議題進行不同面向的考量，如果以

總體與個體競爭角度來看待兩大策略,其實此兩大策略考量因素均隸屬於企業競爭分析,特別是波特五力分析中的競爭者與潛在競爭者分析,亦即如何經由企業自身的運作(成本優勢),與優於競爭者競爭優勢(差異化),進而取得價值的最高與成本的最低等。

上述價值鏈的考量是站在個別企業的角度。如果將不同企業所處的產業環節連結起來,即成為所謂的價值系統(value system)或是產業鏈,價值鏈概念對於產業鏈的瞭解與分析提供重要意義,因為價值鏈的思考給予了企業對於其所屬產業鏈的整體面貌一個具體的思考方向。以舟遊天下公司為例,獨木舟產業的價值鏈,包括了獨木舟用品的進出口與銷售,然而舟遊天下公司亦可提供二手用品的販售,此外,更可延伸到多樣化的產品與服務,透過相關的周邊事業,進而提供「全方位的商品/服務」。上述的價值鏈便成為運動休閒事業進行策略管理時的重要思考。透過價值鏈的分析,可明瞭企業競爭優勢

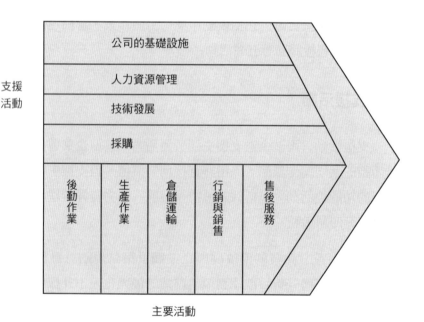

圖14-7 企業價值鏈

資料來源:Porter, M. E. (1980).

之來源所在，當企業透過價值鏈中活動的運作時，會產生成本及邊際貢獻，如能有效的取得成本優勢及差異化優勢，此即為企業的競爭優勢。

 ## 結　語

　　運動休閒事業策略管理所探討的最基本問題是：運動休閒事業經營的長期經營績效與成敗，決定於哪些關鍵因素？運動休閒事業的經營者應做出什麼決定、採取什麼行動，才能確保企業長期的績效？事實上問題的答案當然是「策略」，但何謂策略？應如何制定策略？當策略決策者為個人時，其程序為何？若由群體來制定策略，則其互動的過程如何？運動休閒事業的經營者應如何整合各個功能部門的觀點與立場？並在各功能組織單位之間進行合理的資源分配？

　　運動休閒事業經營策略的核心，在於採取行動來建立與強化企業長期的競爭優勢與經營績效，來獲取高於產業平均的獲利能力，因此運動休閒事業的經營者，必須很清楚企業經營的三個核心問題：公司目前營運的狀況如何？公司未來發展的方向與目標？公司要如何達到營運的願景與目標？而發展策略願景、設立目標和制定策略，正是運動休閒事業用於因應產業和市場競爭的重要關鍵，當然，是否能有效的執行策略計畫也是經營成敗的重要因素，因此要評斷一家運動休閒事業經營管理的優劣，最基本的方法便是瞭解企業是否規劃妥善的策略計畫以及能否有效率的執行計畫！

個案探討 14-1 觀光休閒產業的策略規劃──MICE

　　什麼是會展產業？所謂會展產業MICE，包含了會議（meetings）、獎勵旅遊（incentives）、大型國際會議（conventions）及展覽（exhibitions），基於會議展覽產業具有高成長潛力、高附加價值、高創新效益特徵，舉辦會議及展覽活動不僅提供業者交流與交易平台，更可間接帶動如旅館、航空公司、餐飲、公關廣告、交通、旅遊業等關聯產業之發展，有助舉辦會議所在城市及國家之經濟發展，因此亞洲許多國家如日本、韓國、新加坡及中國等，皆將會展產業列為積極發展的重點產業。

　　根據國際展覽業協會（Union des Foires Internationales, UFI）委託香港BSG公司進行的2013年「亞洲展覽產業報告」調查顯示，2013年台灣展覽總銷售面積排名居亞洲第六，成長率達11%，大幅高出亞洲地區平均成長率6.6%，事實上，為將會議展覽服務業國際化，經濟部自民國94年度起，即推動「會議展覽服務業發展四年計畫」，並成立「經濟部推動會議展覽服務業專案辦公室」，作為服務國內會議展覽業者及協助民間組織爭取國際會議展覽來台舉辦之窗口。此外經濟部國際貿易局從2009年起推動「台灣會展躍升計畫」及「加強提升我國展覽國際競爭力方案」兩大旗艦計畫，積極培育會展人才及建立相關人才認證機制。而為落實南北會展雙核心政策，亦積極推動「高雄世界貿易展覽中心暨會議中心」及「南港展覽館擴建二館」兩大指標性工程，滿足國內逐漸成長之會展市場需求。自2013年至2016年執行「台灣會展領航計畫」，以「打造台灣會展成為優質會展服務的領航者」為願景，同時以「提高會展服務品質效率，強化台灣會展品牌國際形象及國際競爭力，發展台灣成為全球會展重要目的地」為長期發展目標。希望能夠行銷台灣會展品牌「MEET TAIWAN」，進而創造台灣會展產業的國際品牌效益，吸引國際MICE活動來台灣辦理。而在行政院觀光推動委員會

也設有MICE小組，定期邀集經濟部、交通部、外交部、陸委會、經建會、會展公協會及旅遊公會，協調解決會展發展面臨之問題，同時也可以發展台灣的觀光產業。

　　然而台灣要發展會展產業，無論是會議或展覽，最重要的是本身的特色與知名度，因此要考量的重點包括：軟硬體優勢與特點為何？創意、人才呢？而不是有場地，廠商就願意來參展？

資料來源：作者整理。

 問題討論

　　會議、獎勵旅遊、會務和會展（簡稱 MICE），在近年來已經發展成為一項重要的產業，台灣休閒觀光產業發展的策略規劃若朝向此一方向，是否有發展潛力？

參考文獻

一、中文部分

吳思華（2000）。《策略九說：策略思考的本質》。台北：臉譜。

洪宿惠譯（2004）。Jeffrey S. Harrison著。《策略管理》（*Strategic Management of Resources and Relationship*, 1st ed.）。台北：西書。

湯明哲（2003）。《策略精論》（基礎篇）。台北，天下遠見。

黃營杉譯（1999）。C. W. Hill & G. R. Jones著。《策略管理》。台北：華泰。

榮泰生（1993）。《策略管理學》。台北：華泰。

賴明弘（2007）。〈企業個案分析——美利達工業股份有限公司〉。http://web.ntit.edu.tw/~mhlai/bc/96/e-2.doc

戴國良（2003）。《策略管理——理論分析與本土個案實務》。台北：鼎茂。

二、外文部分

Hill, C. W., & Jones, G. R. (2001). *Strategic Management-An Integrated Approach*. Boston, N. Y.: Houghton Mifflin Company.

Koh, C. E., & Nam, K .T. (2005). Business use of the internet: A longitudinal study from a value chain perspective. *Industrial Management & Data Systems*, No. 105, 82-95.

Nutt, Paul C., & Backoff, Robert W. (1992). *Strategic Management of Public and Third Sector Organizations: A Handbook for Leaders*. San Francisco: Jossey-Bass Publishers.

Porter, M. E. (1980). *Competitive Strategy: Techniques for Analyzing Industries and Competitors*. N. Y.: Free Press.

Porter, M. E. (1985). *Competitive Advantage: Creating and Sustaining Superior Performance*. N. Y.: Free Press. pp. 34-43.

Pitts, R. A., & Lei, D. (1996). *Strategic Management*. West Publishing Co.

Robbins, S. P., & Coulter, M. (1996). *Management*. New Jersey: Prentice-Hall. p. 259.

運動休閒管理

運動休閒系列 4

運動休閒管理

作　　者／蘇維杉
出　版　者／揚智文化事業股份有限公司
發　行　人／葉忠賢
總　編　輯／閻富萍
特約執編／鄭美珠
地　　址／新北市深坑區北深路三段 260 號 8 樓
電　　話／(02)8662-6826
傳　　真／(02)2664-7633
網　　址／http://www.ycrc.com.tw
　E-mail ／service@ycrc.com.tw
印　　刷／鼎易印刷事業股份有限公司
　ISBN ／978-986-298-168-9
初版一刷／2009 年 6 月
二版一刷／2015 年 1 月
定　　價／新台幣 500 元

國家圖書館出版品預行編目（CIP）資料

運動休閒管理 /蘇維杉著. --二版. --
新北市 ：揚智文化, 2015.01
面 ； 公分. -- (運動休閒系列；4)

ISBN 978-986-298-168-9(平裝)

1.休閒活動 2.運動 3.企業管理

991.1 103025444